광고로 읽는
미술사

# 광고로 읽는
# 미술사

정장진 지음

미메시스

preface_

이 책, 『광고로 읽는 미술사』는 정통 미술사가 아니며 광고학과 관련된 책도 아니다. 굳이 분류를 하자면, 일반인을 위한 쉬운 미술 이야기이다. 일반인 중에는 대학생도 포함된다. 이 책은 상당히 오래전, 강의를 하다가 겪은 다소 충격적인 일화 때문에 구상하게 되었다. 스티븐 스필버그 감독의 유명한 SF 영화 「E.T.」(1982)의 포스터를 참고 자료로 보여 주면서 몇 가지 질문을 하던 중, 적지 않은 학생들이 밝은 달을 배경으로 외계인 E.T.와 어린아이의 손이 서로 마주치는 장면이 미켈란젤로Michelangelo Buonarroti(1475~1564)의 「천지창조Genesis」(1508~1512) 중 「아담의 창조Creazione di Adamo」(1511)에서 온 것을 알지 못했다. 이 무지한 학생들은 영화 포스터에 등장하는 장면이 영화를 제작한 사람들이 독창적으로 합성한 것으로 알았다.

깜짝 놀란 나는, 그러면 「E.T.」는 봤느냐고 다시 물어야 했고, 돌아온 답은 더욱 충격적이었다. 「E.T.」의 포스터와 「천지창조」를 연결시키지 못한 학생들보다 더 많은 학생이 영화 자체를 몰랐다. 1982년에 나온 영화이니 그럴 수도 있겠다 싶었지만 「E.T.」를 모르다니······. 한 젊은 엄마가 어린아이를 데리고 버스를 탔는데, 뒤에 앉은 아저씨가 아이를 보고 <그놈 이티처럼 생겼네>라고 했다가 싸움이 벌어졌다는 이야기가 신문에 날 정도로 유명했다.

그렇게 몇 년이 흘렀고, 한 대학의 야간 강좌에서 문화사 강의를 하게 되었을 때 더욱 끔찍한 일을 당했다. 이 책은 이 경험으로 인해 구체적으로 집필하게 되었다. 샤넬Chanel의 유명한 향수 광고 이야기를 하다가 이 광고의 모델이 되어 준 프랑스 화가 앵그르Jean Auguste Dominique Ingres(1780~1867)의 누드, 「샘La Source」(1820~1856)을 보여 준 적이 있었다. 종강을 하고 강의 평가서를 받았는데 몇몇 학생이 강의 시간에 실오라기 하나 걸치지 않은 누드를 보여 주었다고 항의를 했다.

내 기억으로는, 여성의 치모 이야기와 한쪽 다리에 무게 중심을 두고 몸을 좌우로 흔드는 고혹적인 자세에 대해서 얘기했던 것 같다. 그리고 항아리를 들고 물을 길러 온 여인이 지금은 반대로 물을 따라 붓고 있으니, 제목과는 달리 「샘」은 이제 막 사춘기를 지난 것처럼 보이는 어린 여인이라는 이야기도 했다.

이 두 가지 경험이 내게 충격적이었던 것은 강의를 들은 학생들의 부족한 미술 상식이나 조금 도를 지나친 누드에 대한 혐오 때문이 아니라, 학생들이 미술 일반에 대해 가진 구태의연한 관념 때문이었다. 대부분의 사람은 미술이 여전히 액자 속의 회화나 받침대 위에 올라간 조각이었으며,

집에다 거는 장식 이상이 아니었다. 영화나 광고의 이미지는 미술이 아니며, 나아가 영화는 영화일 뿐이고 광고 역시 광고일 뿐이라는 확고한 생각을 가졌다. 이런 학생들에게는 미술과 광고는 서로 만날 수 없고 영화의 경우도 마찬가지다. 원작을 그대로 가져다 활용한 광고를 보여 주면 이해했지만, 조금만 이미지를 틀어서 패러디를 한 이미지는 전혀 이해를 못하는 눈치들이었다. 사례를 하나 더 들어 보자. 메릴린 먼로가 맨해튼의 지하철 통풍구 위에서 치마를 펄럭이며 파안대소하는 유명한 스틸 컷이 있다. 이 사진 옆에 보티첼리 Sandro Botticelli(1445~1510)가 그린 「비너스의 탄생 Nascita di Venere」(1484~1486)을 나란히 붙여 놓고 두 이미지를 비교해 보자고 했다. 물론 보티첼리의 그림에 대한 설명은 모두 마친 다음이었다.

학생 대부분은 두 이미지의 유사성을 짚어 내질 못했고, 두 이미지에서 모두 <바람이 분다>는 사실도 전혀 눈치채지 못했다. 오히려 15세기 말, 르네상스 최초로 그려진 명화 누드인 보티첼리의 그림과 대중 영화인 「7년만의 외출 The Seven Year Itch」(1955)을 나란히 비교하는 게 학생들로서는 의외였던 모양이다. 그래서 또 물어보았다. 영화 「7년만의 외출」을 본 사람 손을 들어 보라고. 보티첼리의 「비너스의 탄생」이 어느 미술관에 있는지 아느냐고.

수능이다, 내신이다, 인강이다 하며 정신없이 보낸 학생들 입장에서는 미켈란젤로, 앵그르, 보티첼리가 낯선 이름일 수밖에 없다. 하지만 적지 않은 학생이 미술은 장식이며, 나와는 전혀 무관한 미대생들이나 배우는 분야라는 생각을 갖는다. 기껏해야 교양 과목으로 그저 한 학기 들으면 그것으로 충분하다는 생각을 한다. 법하고 무관하며 경영과도 상관없고 인문학도 아니며 공학은 더더 아니다. 이런 생각은 한편으로는 이해가 되지만, 다른 한편으로 보면 위험할 정도로 심각한 오류이다. 하지만 이 모든 책임은 학생들이 아니라 그들이 처한 교육 현실에 있다고 해야 옳다.

한 통계에 따르면 현대인은 하루에 3천 번에서 3천 5백 번 정도 광고를 본다고 한다. 엄청난 양이지만 확인을 해볼 수는 없다. 아니 그보다, 대체 누가 광고를 눈여겨보며 광고를 믿는다는 말인가? 오히려 채널을 돌려 버리거나 스팸으로 처리할 것이다. 하지만 3천 번에서 3천 5백 번 광고를 본다는 건 대략 맞는 수치이다. 길거리에 나가면 안 보려야 안 볼 수가 없는 간판과 인쇄 광고는 물론이고 TV와 인터넷 그리고 휴대폰 등을 모두 감안하면 그 정도가 될지도 모른다. 버스를

기다리면서 봐야 하고, 버스를 탄 후에도 봐야 한다. 신문을 펼치면 광고부터 눈을 파고든다. 현대인은 광고에 매몰된 채 살아간다. 실로 엄청나다. 역사상 지금처럼 이미지가 감당할 수 없을 정도로 우리들 주변에 넘쳐난 예는 일찍이 없었다. 상업적 광고가 대부분이지만 공익 광고, 정치 광고도 결코 적지 않다.

<현대인은 광고에 매몰된 채 살아간다>는 말을 <현대인은 이미지에 매몰된 채 살아간다>로 고쳐 보자. 그렇다, 우리는 단순한 광고가 아니라 이미지를 본다. 이미지란 무엇인가? 광고를 지배하는 시각 메시지의 생산, 유통, 소비를 지배하는 심리적, 사회적, 문화적 논리 전체가 이미지이다. 그리고 이미지는 광고 속에 숨어 있다. 이를 최초로 지적한 사람이 1960년대 초에 광고 이미지를 기호학에서 분석한 프랑스의 문학 연구가인 롤랑 바르트 Roland Barthes(1915~1980)이다. 이후 광고는 순수 예술과 동등한 차원에서 이미지의 일부로 편입되어 거의 동일한 분석, 연구 방법론의 적용 대상이 되었다. 롤랑 바르트는 유명한 제면 업체인 판자니 Panzani가 스파게티를 광고하기 위해 제작한 이미지를 분석하면서, 신선도를 부각시키는 세세한 이미지를 다룬 다음, 이 아무것도 아닌 광고 이미지를 서구 회화의 중요한 장르 중 하나인 정물화까지 거슬러 올라가 문화적 근원까지 언급하였다.

우수한 인재들이 광고 회사에 들어가고 광고에 첨단 IT 기술들이 동원되며, 국제적인 광고제도 여럿 있다. 또 광고가 축적한 이미지와 그것이 전달하려고 했던 메시지는 이미 역사, 사회 자료로서의 가치도 가진다. 프랑스를 비롯해 여러 나라에 광고 박물관이 있는 이유도 여기에 있다. 광고가 없으면 자본주의 시장의 모든 기관, 가장 먼저는 신문과 TV 방송이 문을 닫게 된다. 그래서 광고를 자본주의의 꽃이라고 한다. 물론 기화요초들이다. 광고는 걸작 예술품을 활용하며 때론 은밀하게 그 수사학을 가져오고, 때론 다른 명작의 이미지와 함께 어울려 예술 작품으로 태어난다. 책이나 잡지의 표지에 쓰이기도 하고, 상업적 용도를 벗어나 대선 후보의 정치 포스터에도 등장하며, 어떤 때는 창고에 쌓아 놓았던 물건에 날개를 달아 준다.

그러므로 미술이 아니라 <이미지>로 키워드를 바꿔야 한다. 21세기, 문화와 이미지 시대에는 회화도 이미지 중의 하나에 지나지 않으며 광고도 당당히 이미지의 반열에 올려놓아야 한다. 광고가 미술이라고 주장하는 게 아니다. 이미지로서 미술과 동등하게 보자는 말이다. 하지만

<순수 예술은 없다>는 말은 하고 넘어가야겠다. 순수 예술이라는 말 자체가 성립이 될 수 없다. 예술은 처음부터 상업적이며 처음부터 끝까지 사회적이다. 보티첼리가 살던 시대에는 미디어가 그림이나 조각밖에 없었을 뿐이다. 콘텐츠도 종교 아니면 신화, 그게 전부였다. 앵그르가 살던 19세기도 마찬가지였다. 아직 사진이 전성기를 맞기 이전이라, 앵그르도 부잣집 아낙네들 초상화라도 그리며 살았기에 정말로 원하는 그림을 그릴 수 있는 자유를 얻었다.

그러나 사진과 영화가 발명된 이후 모든 것이 달라졌다. 그것도 아주 급격하게. 프랑스 대혁명 이후 긴 시간이 필요했지만 문화와 예술을 향유하는 계층도 늘어났으며, 이 문화 예술의 향유가 소비로 변화하는 데에는 그리 오랜 시간이 걸리지 않았다. 소더비, 크리스티 같은 요즈음 잘나가는 경매사도 이때쯤 문을 열었다. 누구도 메릴린 먼로를 유화나 구아슈로만 그리지 않는 시대가 왔다. 사진, 영화, TV 드라마 등이 블랙홀처럼 이미지를 빨아들이고 유통시키면서 미디어의 총아로 등장했다. 콘텐츠는 더욱 풍부해졌다. 종교와 신화를 대신해 최루 소설, 탐정 소설, SF, 만화, 판타지, 모험담, 전쟁, 스포츠 등등.

이 책은 광고가 활용한 원화를 시대별로 나눠서 다루었다. 르네상스와 19세기, 20세기의 회화, 조각들이 가장 많이 광고에 활용되었다. 중세는 거의 없고, 17세기도 손가락으로 꼽을 정도로 드물다. 뜻밖에도 20세기 작품들이 광고에 많이 활용되었고, 워홀Andy Warhol(1928~1987)이나 릭턴스타인Roy Lichtenstein(1923~1997) 같은 팝 아트 예술가들은 광고, 만화, 혹은 연속극 같은 대중 예술과 대량 생산된 상품들로부터 거꾸로 창작의 모티브를 얻어 냈다. 이런 현상은 오늘날 더욱 심해져서 아예 처음부터 예술가가 개입해서 상품을 디자인하고 마케팅에 참여한다. 유명한 보드카 업체인 앱솔루트Absolut가 전형적인 예이며, 제프 쿤스Jeff Koons(1955~ ) 같은 현대 예술가가 참여한 BMW의 「아트 카Art Car」(2010)도 그렇다.

학생들이 몰랐던 것은 화가 이름만이 아니다. 학생들이 누드를 욕했던 것도 누드 때문이 아니었다. 학생들이 범한 잘못의 근원에는 미술에 대한 잘못된 관념이 자리 잡았다. 우리가 상상력imagination이라고 할 때 이 단어 속에 들어간 이미지image라는 단어에 주목할 필요가 있다. 문학에서도 심지어 철학에서도 언어 못지않게 이미지가 움직이며 그 의미를 형상화하고 새로운 의미를 탄생시킨다. 우리는 이 이미지의 시대에 산다. 따라서 교육과 교양도 미술과 함께 이미지를

배우고 익히는 범위에 포함시켜야 한다.

메릴린 먼로는 20세기 뉴욕에서 태어난 <비너스>였다. 거꾸로 르네상스의 보티첼리는 15세기 피렌체의 <먼로>를 그렸다. 비너스가 올림포스 산에 산다고 믿는 이들은 멍청하다는 핀잔을 피할 수가 없다. 이제 피렌체와 맨해튼에 이어 전지현(물론 결혼 전의 전지현)이 다이어트 음료를 들고 서울의 편의점을 점령했다고 놀랄 일이 아니다. 세 비너스 모두 바람에 치맛자락을 펄럭인다. 페트병을 흔든다고 21세기 비너스를 놀릴 필요도 없으며 놀려서도 안 된다. 그것이 비너스의 본질이다. 비너스는 미디어와 함께 살 뿐, 어디에도 없는 존재다. 회화와 조각에서 사진과 영화로, 그리고 이제는 각종 미디어를 타고 엄청난 물량 공세를 펴면서 광고 속에 들어왔다. 새로운 비너스는 지금도 어디선가 자란다. 미래의 비너스들은 홀로그램으로 혹은 사물 인터넷IoT이나 3D 증강현실을 타고 냉장고나 자동차로 들어올 것이다. 조금 더 지나면 비너스는 안드로이드가 되어 우리 곁에 같이 누울지도 모르고, AI를 통해 그 이상의 행동을 할지도 모른다.

미술만 이미지인 시대는 끝이 난다. 최근 로봇 태권 V박물관인 브이센터가 오픈하면서 거대 로봇이 함께 세워졌다. 원래 거상은 종교적 의미의 성상이었다. 만화 주인공이 종교적 인물이 된 셈이다. 가장 먼저 이 문화사적 변용을 간파한 장르가 <영화>다. 「E.T.」의 포스터에 「천지창조」가 활용된 것은 결코 우연이 아니다. 우리는 IT 시대에 살지만, 동시에 <디지털 신학>의 시대이기도 하다. 미술만 보면 「천지창조」가 보이지만, 미술과 함께 이미지를 보면 디지털 신학을 볼 수 있다. 미술만 보면 보티첼리의 비너스만 보이지만, 이미지를 보면 먼로도 보이고 그 후예인 전지현도 보인다. 이 흐름을 놓치면 아무것도 보지 못한다.

미술사의 영원한 묘사 대상_
# 고대와 중세

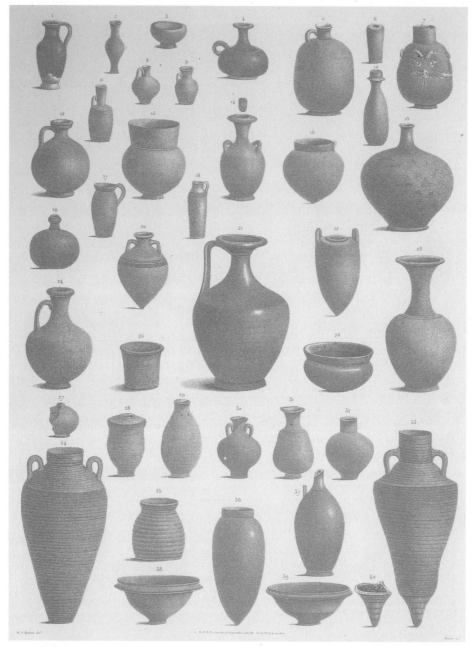

1 고대 이집트의 각기 다른 장소에서 나온 토기들.
『이집트誌Description de l'Égypte』(1809)에 수록된
도판이다.

# 서구인들은 왜 이렇게 고대 이집트에 열광할까?

<미안해요, 인디애나 존스!> 이 말은 미국 앨라배마 대학의 고고학 팀을 이끈 사라 파책Sarah Parcak이 BBC와의 인터뷰에서 던진 농담이다. 2011년 5월, 이 대학의 고고학 팀이 미국 항공우주국NASA의 지원을 받아 700킬로미터 상공의 위성 적외선 영상을 중첩시켜 나일 강 유역에 묻혔던 새로운 피라미드 17개를 찾아냈다. 고고학계에도 첨단 과학이 접목되어 이젠 고생만 하는 인디애나식 고고학은 더 이상 설 자리가 없다.

기원전 3천 년에서 2천 년 사이에 지어진 이집트 피라미드는 카이로 인근에 있는 기자 지역의 대 피라미드군을 비롯해 사카라 지방의 계단식 피라미드 등 현재까지 발굴된 것만 모두 135개인데 여기에 17개를 더 추가하였다. 인디애나식으로 독일군까지 물리치며 찾아 나섰다면 수백 년 걸릴 일을 몇 년 만에 해치웠다. 앨라배마 대학의 고고학 팀은 이번 위성 적외선 사진을 통해 고대 무덤 1,000개와 거주지 유적 3,000개도 확인했다. <지금껏 발굴된 이집트 유적은 겨우 0.01%에 불과하다>는 사라 파책 교수의 말은, 믿어도 좋을 것 같다.

프랑스의 이집트 학자 샹폴리옹 Jean François Champollion(1790~1832)이 로제타석石의 탁본을 갖고 이집트

DESCRIPTION
DE L'ÉGYPTE,
OU
RECUEIL
DES OBSERVATIONS ET DES RECHERCHES
QUI ONT ÉTÉ FAITES EN ÉGYPTE
PENDANT L'EXPÉDITION DE L'ARMÉE FRANÇAISE,
PUBLIÉ
PAR LES ORDRES DE SA MAJESTÉ L'EMPEREUR
NAPOLÉON LE GRAND.

I - PLANCHES.

A PARIS,
DE L'IMPRIMERIE IMPÉRIALE.
M. DCCC. IX.

2 『이집트誌』는 800여 장에 이르는 정교한 석판 인쇄의 도판을 첨가했고, 특히 고대 유물의 동물은 옛 상태를 참고하는 귀중한 자료이다.

3 『이집트誌』의 표지. 나폴레옹의 이집트 원정 때 동행했던 다양한 학자와 예술가 167명이 자신들의 연구 결과를 집대성한 책이다.

상형 문자 체계를 해독한 후 거의 2백 년이 흐른 지금까지도 서구인들의 이집트 탐사 열기는 전혀 식지 않는다. 자기들의 것도 아닌데, 서구인들의 이 지칠 줄 모르는 고대 이집트에 대한 관심을 어떻게 이해해야 할까? 대체 기원전 수천 년 전에는 어떤 문명이 있었던 걸가? 그들이 수백만 개의 돌을 쌓아 거대한 피라미드를 지어야만 했던 이유는 무엇인가?

우선, 피라미드는 엄청나게 거대하다. 또 너무 아름답고 볼수록 완벽하다. 분명 저 크기와 아름다움, 그리고 완벽함 속에는 뭔가가 들어 있다. 샹폴리옹이 그토록 집념을 가지고 상형 문자의 체계를 해독해 냈던 것도, 나폴레옹이 군대만이 아니라 학자와 화가들을 함께 데리고 이집트 원정에 오른 것도, 고대 이집트가 탄생에서부터 소멸에 이르기까지 하나의 문명이 전개되는 전 과정을 보여 주는 <모델>이라는 문명사적 인식이 있었기 때문이다. 프랑스 대혁명 직후 이뤄진 나폴레옹의 이집트 원정 이후부터 오늘날까지도, 이집트는 유럽인들의 상상력을 사로잡은 중요한 주제다. 수많은 연구와 대중적인 책이 발표되었고 이집트와 관련된 여행기, 시리즈로 제작되는 「미이라The Mummy」(1999)를 비롯한 영화, 만화 들은 이루 헤아릴 수 없다. 나폴레옹 당시에는 제국 양식인 이집트풍이 의상, 가구, 건축 기념물 등에 널리 활용되었다.

파리, 런던, 로마에 가면 곳곳에 우뚝 솟아 있는 고대 이집트의 오벨리스크들을 볼 수 있다. 심지어 오벨리스크는 가톨릭의 본산인 바티칸 성 베드로 사원의 광장 한가운데에도 있다. 고대 이집트

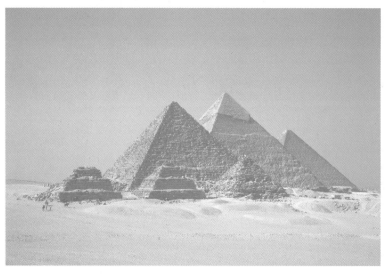

4   이집트 카이로 인근에 있는 기자 지역의
피라미드.

유적들은 수에즈 운하가 개통된 19세기 말 이후에 관광 붐을 일으켰으며 지금도 피라미드를 보여 주는 관광 산업은 이집트 최고의 산업이다. 수에즈 운하 개통 기념으로 작곡된 베르디Giuseppe Verdi(1813~1901)의 오페라 「아이다Aida」(1871)는 이집트 유물을 관리하던 프랑스인 고고학자 오귀스트 마리에트Auguste Mariette(1821~1881)가 대본을 쓴 작품이다.

피라미드를 비롯해 고대 이집트 유적과 기념물은 광고에 자주 활용된다. 우리나라도 예외가 아니다. 중앙일보에서 자사의 <히스토리 채널>을 알리기 위해 이집트 피라미드와 루브르 박물관의 유리 피라미드를 절묘하게 합성하였다. 한국을 대표하는 전자 회사에서도 피라미드를 광고에 활용했는데 사뭇 다른 방식으로 피라미드를 사용했다.

두 광고 모두 지금부터 4600여 년 전의 고대 이집트와 우리가 살고 있는 21세기를 연결시키는 콘셉트에 의지하지만 방법이 서로 다르다. 히스토리 채널이 고대와 현대의 유리 피라미드를 붙여 놓음으로써 이집트 피라미드가 죽지 않고 현대에 다시 응용된다는 사실을 시각적으로 보여 준다면, 전자 회사에서는 이집트 기자의 사막에 자사의 제품들을 고대 피라미드처럼 돌을 쌓아 놓는 방식을 택했다. 피라미드를 활용한 두 광고는 모두 나름대로 성과를 올렸다. 피라미드가 지닌 대중적 인지도를 현재와 연결시키거나 쌓아 올리는 방식을 통해 피라미드가 지닌 상징성을 자사의 상품과 잘 연결시켰다.

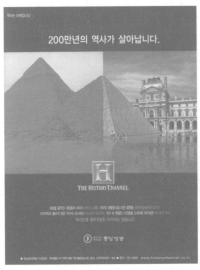

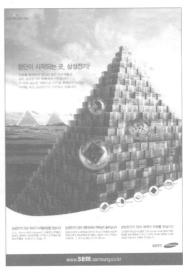

5  히스토리 채널의 개국을 알리는 광고 이미지. 이집트 피라미드와 파리 루브르의 유리 피라미드를 합성하였다.

6  삼성전기의 광고는 고대 이집트처럼 돌을 쌓아 올리는 이미지를 강조하였다.

실제로 고대 이집트의 피라미드와 중국계 미국 건축가인 이오밍페이 Ieoh Ming Pei(1917~)가 건축한 루브르의 유리 피라미드는 똑같은 경사도이다. 20세기 말 미테랑 대통령 시절 완공된 루브르 박물관 앞 유리 피라미드는 이집트의 피라미드를 그대로 축소시켜 놓았다. 서로 구조적으로 닮은 탓에 광고에서의 합성 작업은 쉬웠지만, 그렇게 해서 얻은 효과는 놀랍기만 하다. 사막의 모래에 반사되어 붉게 물든 돌들로 쌓아 만든 피라미드와 연못에 반사된 햇빛을 받아 청색으로 빛나는 유리 피라미드가 보여 주는 콘트라스트는 이미 구구한 카피보다 훨씬 더 웅변적으로 히스토리 채널의 성격을 말해 준다.

세 번째 광고는 한국 전력에 해당하는 프랑스 전력 공사 EDF의 광고다. 역시 루브르의 유리 피라미드를 활용했는데 밤에 조명이 들어온 모습을 보여 준다. 이집트 사막에 있는 피라미드들은 낮에 봐야 그 경이로움을 만끽할 수 있지만, 반면 루브르의 유리 피라미드는 밤에 봐야 제맛이 난다. 광고에 등장하는 이미지 그대로이다.

파리 루브르의 유리 피라미드는 이집트인도 아니고 그리스인들의 후손인 서양인도 아닌 중국인의 작품이다. 어찌된 일인가? 실제로 유리 피라미드를 건립할 당시 중국인 건축가 페이는 프랑스 문화 예술가들의 엄청난 반대에 봉착했다. 자신의 설계안을 설명하는 자리에서 페이는 불어를 구사할 수 없어서 통역의 도움을 받아야만 했는데 당시 통역을 맡았던 여성은 그만 울음을 터뜨리고 말았다. 프랑스 심사 위원들이 중국인 건축가를 앞에 두고 도저히 그대로 옮길 수 없는 심한 욕설과 조롱을 했기 때문이다. 루브르가 어떤 곳이라는 것을 알면, 외국인에게 그것도 얼굴 노란 동양인에게 루브르를 맡긴다는 것이 프랑스 건축가들에게는 자존심 상하는 일이었다. 하지만 오늘날 결과를 보면 이제 루브르는 이집트, 그리스, 아시아를 함께 간직한 범세계적 상징이 되었다. 당시 <그랑 루브르 Grand Louvre 프로젝트>를 진행한 미테랑 대통령이 본 것도 이것이리라. EDF 광고는 광고임에도 불구하고 사회당 당수였던 미테랑의 큰 꿈을 여는 그림이나 글보다 잘 보여 준다. 피라미드, 그리스 로마 그리고 프랑스 르네상스가 연결되어 있고 미테랑과 이오밍페이까지 보태졌다. 루브르는 세계인 모두의 것이라는 주장이며 EDF의 광고는 이를 잘 보여 주는 셈이다.

2.5톤 무게의 돌, 2백 5십만 개를 쌓아라. 파라오의 명이 떨어지자, 기원전 2600년경 사막 한가운데에 높이 146미터의 피라미드가 우뚝 솟아올랐다. 주위를 둘러봐도 모래사막뿐인데,

피라미드를 지은 저 2백 5십만 개의 돌을 대체 어디서 갖고 왔을까? 어떻게 가져왔을 것이며, 또 어떻게 저런 높이로 쌓을 수 있었을까? 그래서 영화 「스타게이트Stargate」(1994)에서처럼 외계인들이 쌓았다는 의심이 생기기도 했다. 고대 이집트는 이렇게 우리에게 역사가 아니라 전설이나 신화 속의 나라로 인식된다. 세계 7대 불가사의, 피라미드의 무게 중심에 사물을 갖다 놓으면 우주의 힘이 작용하여 사물이 부패하지 않는다, 수없이 많은 함정이 있어서 들어가면 죽는다는 피라미드의 저주, 미라 가루를 물에 타서 마시면 모든 병이 낫는다 등등 이런 낭설들도 피라미드의 신비화에 한몫을 했다. 인간도 동물도 그리고 태양과 강도 모두 신이던 아득한 전설 이집트. 상형 문자 체계가 밝혀져 이제는 역사 속으로 편입되었지만 이집트는 이렇게 역사가 아니라 아직도 그 이전의 시대에 존재했던 불가사의 자체로 남아 있다.

뿐만 아니라 계속 제작되는 영화들, 스핑크스, 투탕카멘의 황금 마스크도 샹폴리옹이 해독해 낸 상형 문자와 함께 이집트의 신화적 분위기에 한몫했다. 하지만 우리를 진정으로 놀라게 하는 것은 피라미드의 규모나 덧붙여지고 윤색된 온갖 전설과 신화가 아니다. 지금은 풍화되어 그 빛을 잃어버렸지만, 먼 옛날 피라미드를 쌓은 수백만 개의 돌은 반들반들하게 갈려진 돌들이었고 돌과 돌 사이에는 외장재가 덧붙여져서 틈이 존재하질 않았다. 생각해 보라. 높이 146미터로 쌓아 올려진 수백만 개의 매끈한 돌들이 햇빛을 받아 사막 한가운데에 거대한 빛의 덩어리로

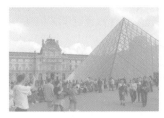

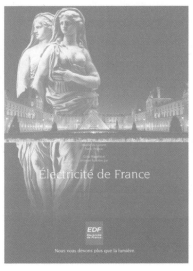

7  루브르의 유리 피라미드.

8  EDF는 조명이 켜진 유리 피라미드를 이미지로 내세웠다.

떠오르는 순간을. 그 광휘는 사방 수십 킬로미터에 퍼졌을 것이고 눈이 부시고 가슴이 떨려
누구도 감히 범접하지 못했을 것이다. 이 빛은 태양의 힘이었고 오리온좌를 따라 배치된 세 개의
피라미드는 우주의 질서를 나타내는 상징이었다. 이 천문학적 지식과 빛에 대한 갈구는 이집트
역사에서 태양신이 왜 그토록 숭상받았는지를 일러 준다. 하지만 꼭 이집트인들만 그랬을까?
어느 고대 문명이든 태양은 아버지이자 만유의 생명을 주관하는 힘과 지혜, 자비의 상징이었다.
생물학적으로도 그렇지 않은가. 또 정신 분석학에서도 태양은 무의식적으로 언제나 부성과
관련된 상징이자 이미지이다. 태양을 향해 활을 쏘거나 총을 겨누는 행위는 친부 살해의 비유적
표현으로 해석된다. 그러나 찬란한 빛은 정밀함의 외관일 뿐이다. 우리는 햇빛을 받아 빛나는 이
찬란한 광휘만이 아니라 피라미드의 놀라운 정밀함에 또 한 번 놀라고 만다. 수백만 개의 돌이
쌓이기 위해서는 우선 기초를 수평으로 다듬어야 했고, 오차 없이 쌓이면서 위로 올라갈수록
좁아지는 피라미드 형태를 갖추기 위해서는 정확한 설계 도면과 시공 기술이 있어야만 했다.
돌들의 모서리가 만나면서 만들어지는 사각뿔의 네 면과 선은 모두 동일하며 정확하게 동서남북을
가리키고 있는데, 이는 고대 이집트가 기하학과 수학에 기초한 측량술과 영원에 대한 믿음이
조화를 이루며 함께 존재했던 세계였기 때문에 가능했다. 지금부터 4600여 년 전의 고대 이집트가
이 많은 공사 인력을 조직하고 지휘, 통설하는 놀라운 행정력을 갖고 있었음을 인정하지 않을
수가 없다.

모든 일은 인간이 한다. 오합지졸을 데리고는 저토록 완벽한 건축물을 지을 수는 없다. 장인에서
잡부까지 인력을 교육시키며 배치하고, 관리 인력들이 투입되어 수시로 자재 구입, 수송, 가공과
시공 작업 일체를 관리해야만 했을 것이다. 또한 인부들을 먹이고 재워야 했을 것이며, 그들에게
심리적 동기를 부여해야 했고 처벌과 보상도 이루어졌을 것이다. 그래서 우리는 고대 이집트가
물질과 영혼, 개인과 집단, 그리고 꿈과 현실을 아무런 무리 없이 통합시킬 수 있었던, 놀라울
정도로 완벽한 하나의 세계였음을 확신하게 된다.

9   나폴레옹은 캄포포르미오 조약 후 영국과 인도의 연락을 끊기
위하여 1798년부터 1799년까지 이집트 원정을 떠났다. 프랑스군이
알렉산드리아 부근에 상륙, 카이로에 입성하였으나 해군이 영국의
넬슨에게 패하여 실패로 끝났다.

1 이집트 고분 벽화를 통해 시간과 공간, 삶과 죽음 등
보편적 원리들에 대한 이집트인들의 생각을 살펴볼 수 있다.

## 우리는 이집트에 대해 얼마나 알까?

피라미드, 스핑크스, 미라, 오벨리스크, 파라오, 투탕카멘……. 이집트 하면 바로 떠오르는
단어들이다. 교회에 다니는 사람들이 자주 듣는 구약 <출애굽>의 애굽이나 바로 왕은 모두
이집트와 파라오를 지칭한다. 이 단어들은, 인구 8천만에 한반도의 5배에 이르는 넓은 땅을 갖고
있지만 국민 총생산이 한국의 4분의 1에도 못 미치는 오늘날의 이집트와는 무관하다. 우리에게
이집트는 재스민 혁명으로 30년의 권좌에서 쫓겨난 무라바크가 통치하던 이집트가 아니라
거의 언제나 고대 이집트, 그것도 늘 <인류 문명의 발생지>라는 거대한 수식어가 따라붙는
아득히 먼 옛날의 이집트이다. 고대의 이집트가 서구의 문화와 예술에 끼친 영향은 놀랄 정도로
깊다. 영향을 가장 직접적으로 받은 문명은 서구 문명의 뿌리인 고대 그리스이다. 곰브리치E. H.
Gombrich(1909~2001)의 말을 잠시 들어 보자.

<지구상 어디에나 어떤 형태로든 미술은 존재한다. 그러나 하나의 계속적인 노력으로서의 미술의
역사는 남프랑스의 동굴 속이나 북아메리카의 인디언 부족들로부터 시작되는 것은 아니다. 이러한
이상스러운 기원들과 지금의 우리 시대를 직접적으로 연결하는 전통은 아무것도 없다. 그러나
약 5천 년 전 나일 강변의 미술을 가옥이나 포스터와 같은 우리 시대의 미술과 연결시켜 주는, 즉
거장으로부터 제자에게로, 그 제자로부터 추종자 또는 모방자에게로 전해 내려오는 직접적인
전통은 존재한다. 왜냐하면 그리스 거장들은 이집트인들에게서 배웠고 우리는 모두 그리스인의
제자들임을 알고 있기 때문이다. 그렇기 때문에 이집트 미술이 우리에게는 대단히 중요한
것이다.>ª 우리는 그리스인의 제자들은 아니지만, 고대 이집트와 그리스를 사제 관계로 간주하는
곰브리치의 말은 문화가 발생하고 전이되다가 소멸하는 과정을 이해하는 데에 큰 도움을 준다.
곰브리치는 고대 이집트 미술이 그리스를 거쳐 오늘날까지도 <직접적인 전통>으로 존재한다고
했다. 미술은 시대와 지역의 다양성을 반영하면서도 일정한 기간 동안 하나의 스타일style, 즉 통일성
있는 양식樣式을 형성하는 과정을 통해 세대에서 세대로 이어져 내려가고 이 과정이 축적되어

a   E.H. 곰브리치, 「영원을 위한 미술」, 『서양미술사The Story of Art』, 백승길, 이종숭 옮김(서울: 예경, 2013), 49면.

하나의 전통을 이루게 되었다.

양식이라는 개념에 주의를 기울일 필요가 있다. 미술에 양식 개념이 도입되었다는 것은 미학적 규칙과 작품의 사회적, 종교적 용도와 기능 그리고 작업 방식과 같은 구체적인 기술들이 전수되는 교육 기관이나 미술 시장과 같은 사회적 제도들이 존재했다는 것을 뜻하며 바로 이 점에서 고대 이집트 미술은 선사 시대의 미술이나 현존하는 원주민들의 원시 미술과 확연히 구별된다. 고대 그리스 미술이 이집트로부터 배운 것은 단순한 외형적 형태나 장식 같은 것이 아닌 전승 가능한 <양식성>이었다. 다시 말해 고대 그리스가 이집트 미술을 이어받았을 때, 그리스는 미술이 즉흥적이고 개별적인 창작 활동에 머물던 단계에서 벗어나 제도 속에서 규범성과 보편성을 획득할 수 있을 만큼 성숙해 있었다.

이집트 미술은 미술사가들이 지적했듯이, 박물관이나 이집트 사막에 흩어져 있는 유적지에서 확인할 수 있듯이, 인류 역사상 하나의 양식이 3천 년 이상 지속된 유일무이한 미술이다. 다신교에서 유일신인 태양신 아톤Aton을 섬기는 시기로 이동하며 작은 변화가 나타났지만, 3천 년이라는 시간을 염두에 두면 하나의 양식이 이렇듯 일관되게 유지되었다는 것은 실로 놀라운 일이 아닐 수 없다. 서구 미술사에서 가장 오랫동안 양식적 통일성을 유지한 고딕 양식도, 400년 정도에 지나지 않았다.

고대 이집트 미술에서 이렇게 오래 유지되면서 양식성이 잘 드러나는 분야가 흔히 <정면성의 원리(영어로는 frontality, 프랑스어로는 frontalité)>로 불리는 인물 묘사의 양식성이다. 우선 고대 이집트의 정면성을 활용한 광고를 보자. 프랑스의 유명한 가방 업체인 롱샹Longchamp에서 흑인 모델을 등장시켜 이집트 미술의 한 특징인 정면성의 원리를 흉내 낸 광고는 전체적인 분위기만 흉내를 냈을 뿐, 정면성의 원리를 정확하게 보여 주지 못한다. 하지만 광고에 응용될 정도로 이집트 미술이 대중적 인지도를 갖고 있음을 충분히 알 수 있다.

광고에는 흑인 모델이 고대 이집트의 벽화에 등장하는 인물처럼 묘사되었다. 얼굴은 옆모습만 보이지만 상체는 정확하게 정면을 향한다. 정면성의 원리에 입각하여 조각을 하거나 그림을 그릴 때 고대 이집트인들은 인물의 상체를 항상 정면에서 본 모습으로 묘사했다. 이 광고에서 이집트의 정면성 원리와 관련하여 또 한 가지 눈여겨보아야 할 것은 머리에 인 가방이다. 이 광고를 현재

루브르 박물관에 있는 「하토르 여신과 세티 1세」La déesse Hathor accueille Séthi 1er」(B.C. 1290~B.C. 1179)를 묘사한 채색 저부조와 비교를 해보면 이집트 미술을 많이 참조했음을 알 수 있다. 여인은 머리에 상당히 큼직한 가방을 올려 놓은 동시에 머리를 돌려 옆을 보고 있다. 가방도 옆을 향하는 게 정상이지만 얼굴만 옆으로 돌아가 있다. 「하토르 여신과 세티 1세」도 마찬가지인데, 하토르 여신이 머리에 쓴 쇠뿔과 태양을 상징하는 붉은 원반은 여신의 옆모습을 묘사한 부조에서 이상하게도 정면으로 묘사되었다. 또한 여신의 눈도 옆에서 본 모습이 아니라 정면에서 본 모습이다. 여신 앞에 서 있는 파라오 세티 1세의 경우에는 눈만이 아니라 상체 전체가 정면에서 본 관점으로 처리되었다. 파라오를 상징하는 정수리의 코브라 <우라에우스>도 옆모습이 아니라 정면에서 본 모습으로 그려졌다. 하토르 여신이든 세티 1세이든 인체의 움직임을 사실적으로 따라간다면 도저히 그려낼 수 없는 모습이다. 서로 마주 보는 두 인물의 하체는 발과 다리의 모양이 일러 주듯이 정확하게 옆모습을 하고 있지만 상체와 눈은 정면상이다.

또 하나 눈여겨보아야 할 곳은 인물들이 마주 잡은 두 손이다. 엄지를 제외한 네 손가락이 모두 동일한 길이인 것도 야릇하지만 손에 대한 묘사는 손등과 손바닥이 다 보일 정도로 사실적인 묘사를 벗어났다. 이는 여신이 숨을 거둔 파라오를 만나 자신의 목걸이를 전해 주면서 다른 손으로는 파라오의 손을 굳게 잡은 채 저승 가는 길을 안내하는 장면이므로 손의 중요성이 크게

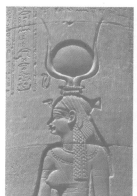

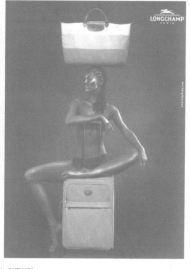

2 고대 이집트의 정면성 원리를 그대로 보여 주는 벽면 부조.

3 고대 이집트의 벽화에 등장하는 인물처럼 묘사된 롱샴의 광고 모델.

부각될 수밖에 없었다. 현재의 룩소(고대 이집트의 수도였던 테베)에 있는 파라오 세티 1세의 묘에서 출토된 이 채색 부조는 기원전 1300년경의 작품이다. 숨을 거둔 파라오가 풍요와 부활을 상징하는 하토르 여신을 만나 가호를 비는 그림이다.

<정면성의 원리>는 국내에서 공연된 뮤지컬 「아이다」(국내 초연 2005)의 광고 포스터를 통해 아주 친근해졌다. 시내 어디를 가든, 심지어 시내버스 옆구리에도 한동안 「아이다」가 붙어 있었다. 바로 이 포스터가 정면성의 원리를 활용한 이미지이다. 우선 퀴즈부터 하나 풀어 보자. 이 포스터에는 몇 사람의 얼굴이 들어갔을까? 2명? 아니다. 답은 3명이다. 왼쪽에 밝은색으로 묘사된 얼굴이 있고 맞은편에 검은색 얼굴이 있으며 이 두 인물의 얼굴이 함께 나타내는 세 번째 얼굴이 있다. 백인과 흑인은 정면성의 원리에 따라 그려져, 옆에서 본 얼굴이지만 눈은 정면에서 본 것으로 묘사되었다. 이렇게 한 평면에 좌우 양옆에서 본 이미지와 정면에서 본 이미지를 동시에 표현하는 양식을 입체파(큐비즘cubisme)라고 하는데, 20세기 초 피카소, 브라크 등이 주장한 입체파는 먼 옛날 이집트의 정면성의 원리와 맥이 닿아 있다. 실제로 피카소Pablo Picasso(1881~1973)는 20세기 초 파리에 세워진 인류학 박물관을 찾아가 아프리카 조각들을 보면서 큰 영향을 받았다. 고대 미술은 이집트이든 그리스 로마이든 이렇게 먼 옛날의 고고학 자료로만 남지 않고 현대 예술가들에게 새로운 영감의 원천이 되어 준다. 그래서 현대 예술은 이해하기 쉽지 않으며 연대기만

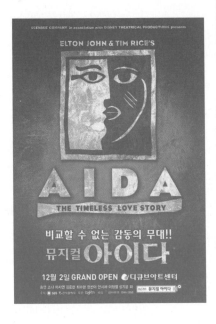

4   한 평면에 세 가지 얼굴을 동시에 표현한
뮤지컬 「아이다」의 광고 포스터.

고집하는 미술사 역시 현대 미술에 대해 제대로 된 설명을 하지 못한다.

정면성의 원리는 19세기 말 덴마크 사학자 율리우스 랑게|Julius Henrik Lange(1838~1896)가 고대 이집트와 그리스의 인물을 묘사한 회화, 부조, 조각 등에 등장하는 반복된 특징을 지칭하기 위해 만든 개념이다. 정면성은 몸의 자연스러운 움직임을 부정하고 인체의 각 부위에 중요성을 부여하여 정면에서 본 상과 옆에서 본 상을 한 화면 속에 중첩시키는 묘사 경향을 총칭한다. 대부분 부동자세인 이집트 조각상은 정면에서 바라본 경직성을 띠는데 이는 의도적으로 옆모습을 배제했음을 일러 준다.

자연주의 경향을 극도로 피한 것으로 묘사력이 부족했거나 인간의 몸이나 기타 사물들의 움직임에 둔감했던 이유는 아니다. 실제로 카이로 국립 박물관을 비롯해 전 세계 여러 박물관에 소장된 고대 이집트의 일상생활을 묘사한 작은 조각이나 그림을 보면 이러한 정면성의 원리가 나타나지 않고 오히려 흥미진진하고 곰살궂은 사실성이 드러난다. 이집트 조각의 이러한 정면성을 이해하려면 우선 모델들이 파라오와 왕비 혹은 고급 제관들로 극히 일부분의 특권층이었음을 알 필요가 있고, 두 번째는 대부분의 조각이 이들의 묘에 들어가거나 묘를 장식하는 장례 예술품이었다는 사실을 염두에 둘 필요가 있다. 인간의 몸은 다시 부활하며 파라오는 신으로 부활한다고 믿었던 이집트인들에게 몸은 영혼인 카Ka가 깃드는 집이었으며 각 신체 부위는 각기 다른 중요성을 가졌다. 특히 얼굴, 눈, 상체

5    파라오 세티 1세의 묘에서 출토된 채색 부조
「하토르 여신과 세티1세」.

들이 중요한 부위로 인식되었다. 이는 전적으로 오시리스Osiris, 이시스Isis, 호루스Horus가[b] 등장하는 이집트 신화의 영향 아래에서 이뤄진 신체관이다. 이집트인들의 미라 제작 풍습도 여기서 유래했다.

그림이나 부조의 경우에는 정면성이 더욱 두드러진다. 루브르에 있는 「하토르 여신과 세티 1세」에서 보듯이 하체와 발은 옆모습이지만 얼굴, 특히 눈과 상체는 두 인물 모두 정면에서 본 모습을 유지한다. 그 결과 인물들은 특수한 방식으로 묘사되었다는 인상과 함께 특별한 신분이라는 느낌을 준다. 아울러 일상생활이 아니라 특수한 사건을 치르는 인물임도 나타낸다. 르네상스 당시 이탈리아에서도 귀족들의 초상화는 종종 옆에서 본 프로필로 그려졌는데, 이 역시 특수한 신분을 강조하는 기법이었다. 수학자이자 화가였던 피에로 델라 프란체스카Piero della Francesca(1420~1492)가 그린 프로필 초상화가 전형적인 예이다. 부부를 그린 초상화인데 동일한 풍경을 배경으로 그려진 그림이어서 서로 마주 보는 부부를 함께 봐야 한다. 개인 신상이라는 뜻의 프로필profile이라는 단어가 이 옆모습을 그린 그림에서 유래했으며, 뒤의 배경과 인물의 의상 등은 주인공의 부와 신분을 잘 드러내는 장치이다. 또한 부부의 금슬 역시 강조되었다. 이집트 미술의 영향을 받은 고대 그리스 조각인 쿠로스Kouros(남성상)와 코레Kore(여성상)를 보면 거의 부동자세를 취하는 정면상이다. 이 정면상이 조금씩 신체의 움직임을 얻기 위해서는 수백 년의 세월이 걸렸고, 기원전 5세기 들어 비로소 자연주의에 입각한 이상적인 인체미를 표현하게 된다.

b  오시리스는 이집트 신화에 나오는 대지의 신이며 이시스의 남편이자 저승의 왕이다. 이시스는 이집트에 왕조가 설립되기 전인 기원전 3000년 이전부터 기원후 2세기까지, 적어도 3000년 이상 가장 큰 숭배를 받은 여신이다. 오시리스와 이시스의 아들인 호루스는 태양신으로 머리는 매의 형상을 하고 몸은 사람과 비슷하다고 전해진다. 사랑의 여신 하토르의 남편이다.

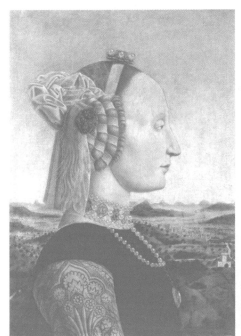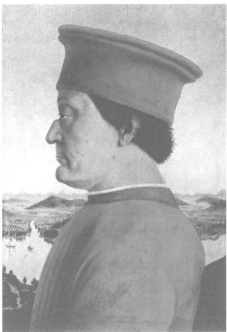

6  프란체스카가 그린 프로필 초상화 「우르비노 공작 부처
Doppio ritratto dei duchi di Urbino」(1465~1472).

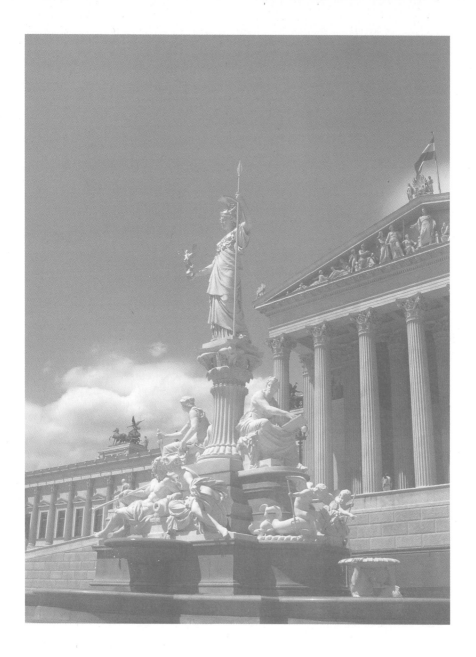

1   고대 그리스의 파르네논 신전에서 영감을 얻어 만들어진
오스트리아 비엔나의 국회 의사당. 지혜의 여신 아테나가
웅장하게 서 있으며 오른손에는 니케 여신이 있다.

# 우리는 모두 그리스인의 제자

고대 이집트가 오늘날의 이집트와 무관하듯이, 고대 그리스 역시 유럽 금융위기의 진앙지로 거론되며 수모를 당하는 오늘날의 그리스와 무관하다. 여전히 그 땅에 그 바람이 불지만, 고대라는 말이 앞에 놓이면 그리스는 전혀 다른 나라가 된다. 하지만 고대 이집트가 그렇듯이, 고대 그리스 역시 서구인은 물론 아시아 끝에 사는 우리에게도 전혀 낯설지가 않다. 곰브리치를 비롯한 미술사가들이 지적했듯이, 서양의 문화 예술과 정치 제도 등 거의 모든 것이 고대 그리스에서 시작했다.

곰브리치는 <우리는 모두 그리스인의 제자>라고 말했다. 고대 그리스의 충실한 제자로서 겸손하게 한 말이 단순히 상징적인 말이 아닌 것은, 고대 그리스인의 제자는 아니지만 우리 주변에서도 쉽게 확인할 수 있다. 우리가 그토록 유창하게 구사했으면 하는 영어를 비롯해 서구의 모든 문자 체계를 이루는 알파벳은 알파Aα, 베타Bβ, 감마Γ૪로 시작되어 오메가Ωω로 끝나는 24자의 고대 그리스 문자에서 시작되었다. 정치politics라는 말의 어원인 <politikos>는 물론이고 <높은 곳의 도시>인 아크로폴리스acropolis, 사람들이 많이 모이는 시장을 뜻하던 아고라agora 등의 정치적 용어는 지금도 서구 정신사의 원천으로서 역할을 한다.

호메로스Homeros의 『일리아스Ilias』와 『오디세이아Odysseia』는 물론, 소포클레스Sophocles(B.C. 496~B.C. 406)를 비롯한 3대 비극 작가들의 작품은 지금도 공연된다. 독일인 고고학자 하인리히 슐리만 Heinrich Schliemann(1822~1890)은 호머의 서사시를 읽고 트로이 전쟁의 유적이 단순한 허구가 아니라 실재했다고 믿었으며, 오직 이 믿음을 입증하기 위해 돈을 모아 발굴 작업을 한 끝에 트로이 유적을 발견해 냈다.

그리스 신전 건축의 절정은 아크로폴리스에 위치한 파르테논Parthenon 신전이다. 이곳만 제대로 보면 그리스 전체를 이해한다고 해도 과언이 아니다. 신전도 신전이지만 장식으로 들어간 조각 역시 그리스 예술의 진수를 고스란히 간직한 작품이다. 파르테논 신전은 전쟁과 지혜의 여신 아테나 여신에게 바쳐진 신전이다. 2004년 아테네 올림픽 당시 삼성전자에서 이 신전을 활용해

대대적으로 휴대폰 광고를 냈다. 황토색 모래를 한번 훅 불자 푸른 하늘과 백색의 우람한 대리석 기둥들이 나타나고, 함께 어울려 휴대폰으로 기념사진을 찍는 젊은이들이 등장한다. 스마트폰이 대세인 지금, 광고에 등장한 구식 폴더폰을 보면서 세월의 흔적을 느낀다. 주위에 다른 관광객들이 없는 것과 보수 공사를 하기 위해 쌓아 놓은 비계가 없는 것을 보아, 합성한 사진임에 틀림없다. 게다가, 신전 상부의 삼각형 모양의 박공 방향이 좌우가 바뀌어서 이미지를 사용할 때 주의하지 않았음도 알 수 있다. 한국 광고에서 흔히 보는 이런 실수에도 불구하고 황토색과 푸른 하늘색 그리고 백색 대리석 기둥의 조화는 지중해 인근을 여행해 본 사람의 솜씨이다. 광고의 콘셉트나 색 배치 등이 나름대로 성공했다.

그리스는 신들의 나라이자 신화의 땅이다. 비단 서구인에게만 그런 건 아니다. 우리 주변만 살펴봐도 그리스 신들을 도처에서 만날 수 있다. 물론 한국에서는, 신들의 이름이 로마식으로 바뀐 다음 다시 영어식으로 바뀌어 불리는 탓에 그리스 신들이라는 것을 종종 잊어버린다. 비너스, 타이탄, 아마조네스, 아폴로, 다이애나, 머큐리, 나이키……. 파르테논 신전은 페르시아인이 파괴한 옛 신전 자리에 아테네 수호 여신인 아테나에게 바치기 위해 B.C. 447년에 공사를 시작해 15년의 공사 끝에 B.C. 432년에 완공되었다. 파르테논 신전은 <처녀의 신전>을 의미한다. 높은 곳이지만 해발 156미터에 지나지 않으며 바닷가에 있는 도시와는 표고 차이가 불과 100미터밖에

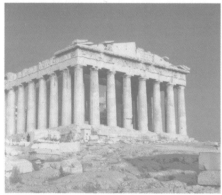

2   파르테논 신전은 기원전 5세기에 조각가 페이디아스에 의해 건축된 대표적인 도리스식 건축물이다.

3   파르테논 신전을 합성하여 광고에 사용한 삼성 애니콜의 지면 광고.

되지 않는다.

아크로폴리스에는 여신의 모습을 조각한 기둥인 카리아티드로 유명한 에레크테이온 신전,
니케 신전, 아크로폴리스 박물관 등이 있고, 그 밑에는 디오니소스 원형 극장, 그리스로 귀화한
로마 사람이 기원전 161년에 세운 오데온 극장 등이 있다. 도리아식ᶜ 신전의 걸작인 파르테논은
조각가였던 페이디아스Pheidias의 작품이다. 지금은 원래 건물을 상상하기 어렵지만, 내외부의
장식과 함께 모두 아름답게 채색되어 있었다. 그러니 <백색의 대리석이 자아내는 아름다운>
운운하는 말은 무지의 소치다. 외부의 기둥은 높이가 10.43미터이며 밑동의 지름이 1.9미터에
가장 높은 기둥머리 부근의 지름이 1.45미터이다. 46개의 기둥은 위로 올라갈수록 안쪽으로 약간
기울어져 있어 그렇지 않았다면 초래되었을 시각적 불안정감을 해소시킨다.

기원전 5세기의 건물인 파르테논이 이렇게 폐허가 된 데에는 세월 탓이라기보다는 사람들의
사나운 손길 탓이 더 크다. 오랜 시간 바람에 시달리며 풍화된 탓도 있지만, 파르테논을 오늘날처럼
<거의 뼈만 남은> 폐허로 만든 것은 <역사의 광풍>이라는 또 다른 바람이었다. 파르테논 신전에
치명적인 상처를 입힌 가장 강력했던 광풍은, 17세기 말에 일어난 오스만 제국과 베네치아 공화국
사이에 일어난 전쟁이다. 파르테논 신전 안에 진지를 틀고 화약을 쌓았던 오스만군에 베네치아

ᶜ  그리스의 고전 건축 양식의 하나로 기둥은 짧고 굵으며, 조각이 새겨지지 않은 기둥머리 등이 특징이다.

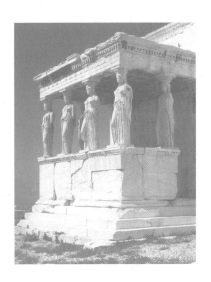

4  파르테논 신전 북쪽에 있는 에레크테이온은 아테나와
포세이돈에게 헌정된 신전이다. 건물의 남쪽은 카리야 여성의
형상을 조각해 세운 6개의 기둥이 ⊏자 평면으로 서 있는
카리아티드 형식이다.

군이 쏜 대포알이 떨어지는 바람에 기둥과 제단 등이 파괴되고 말았다.

17세기 후반에 파괴된 신전의 잔해를 19세기 초에 헐값으로 사서 영국 박물관에 팔아먹은 사람이 당시 콘스탄티노플 대사로 와 있던 엘긴 경이다. 현재 대영 박물관에 있는 엘긴 마블 Elgin Marbles로 불리는 파르테논 조각들이 이것인데, 그리스는 유물 반환을 끈질기게 요구하지만 영국은 들은 척도 하지 않는다. 외규장각 도서의 예에서 보듯이, 유물은 한 번 잃어버리면 정말 찾기 힘들다. 물론 드러내고 말하지는 않지만, 영국이 내세우는 논리가 없는 것은 아니다. <우리가 가져다 놓지 않았다면 그 유물들은 모두 사라져 버렸다. 집을 짓는 데 갖다 쓰거나 아니면 팔아 치웠을 것이다.> 그리스인들의 반론도 만만치 않다. <삶아 먹든 끓여 먹든 당신네들이 뭔 상관이야?> 과연 어느 쪽이 옳은 것일까?

많은 사람이 파르테논 신전과 아테나 여신만 주목하지만 우리에게 더 친숙한 승리의 여신은 스포츠 브랜드로 널리 알려진 나이키 Nike 여신이다. 영어식 나이키로 불리는 이 여신은 아테나 여신의 하위 신에 지나지 않는데, 신발 때문에 주신인 아테나보다 더 유명해졌다. 그리스에서는 니케로 불리며, 프랑스 남부 지중해의 휴양 도시 니스 Nice의 도시 이름 역시 이 여신의 이름에서 유래했다. 12미터 높이의 거상인 아테나 여신을 보면 니케는 아테나 여신의 오른손 위에 있다. 주대종소主大從小의 원칙이 철저하게 지켜지고 있으며, 마치 부처님 손 위에 있는 보살처럼 보여 흥미롭다. 현재 오스트리아 빈의 국회 의사당 앞 광장에 있는 조각상을 보면 조금 더 분명하게 아테나 여신과 니케 여신의 주종 관계를 파악할 수 있다. 전 세계 니케상들 중 미학적으로 가장 완성도가 높으며 고대 그리스 시대의 원본임을 자랑하는 상은 루브르 박물관에 있는 「사모트라스의 승리의 여신상 Victoire de Samothrace」(B.C. 190)이다. 뱃머리 위에 올라간 이 상은 높이가 약 3미터 정도 되는데 원래 붙어 있었던 머리가 사라져 더욱 신비감을 자아낸다. 왼쪽 날개도 후일 석고로 만들어 붙였다.

이 작품을 한국의 한 의류 업체에서 사용했다. 앞을 볼 수 없었던 헬렌 켈러가 작은 모조품을 손으로 만지는 감동적인 장면에서 그 모습을 나타낸다. 실제로도 니케 여신상은 원래 크기보다는 작은 크기로 모사되어 인기리에 팔리는 고대 조각이다. 하지만 루브르의 계단 위에 웅장한 자태를 뽐내고 서 있는 니케상이야말로 볼 때마다 커다란 감동을 준다. 루브르에서는 거액을 후원한 전

세계 실업가들을 초대해 가끔 연회를 베푸는데, 니케상이 있는 계단 밑에 테이블을 차린다.

비록 영국, 프랑스 등 서구 열강들에게 무수히 많은 조각을 빼앗기고 앙상한 폐허만 남았지만 그리스 아테네에서 보는 파르테논 신전이야말로 감동적이다. 2500년 전의 신전 기둥들 사이로 보이는 푸른 하늘과 흰 구름 그리고 알 수 없는 소리를 내며 기둥을 돌아 나가는 바람……. 파르테논은 앙상한 뼈만 남은 폐허에 지나지 않지만, 서구 문명의 출발점으로 당당히 서 있다. 여기서 <고대 그리스인들은 실제로 아테나 여신을 믿었을까?>라는 의문이 든다. 그토록 논리적이고 철학적이었던 그들이 니케 여신을 믿었고 사랑과 미의 여신인 아프로디테를 믿었단 말인가? 그 허무맹랑한 이야기를? 플라톤도? 그의 스승 소크라테스도? <잘려진 우라노스[d]의 남근이 바닷물에 던져지자 거품이 일었고 잠시 후 그 거품에서 아프로디테가 탄생했다.>, <어느 날 제우스는 머리가 너무나 아파 헤파이스토스[e]를 불러 하소연을 하며 머리를 망치로 세게 한번 쳐보라고 했다. 머리가 열리며 중무장을 한 아테나 여신이 태어났다.> 그리스 신화에 나오는 황당무계한 이야기를 예로 들자면 끝도 한도 없다. 한 가지 분명한 것은 고대 그리스인이나 그 제자인 서구인이나 21세기에 사는 우리나 모두 로고스logos만으로, 즉 이성만으로는 살지 못한다는 것이다. 그렇게는 살 수가 없다.

인간에게는 이성만이 아니라 이야기하고 싶은 욕구인 미토스mythos 역시 필요하다. 법이 존재하고 경전이 존재하지만, 또한 신화와 전설 그리고 허구적인 소설과 상징적인 시도 함께 존재한다. 우리는 파르테논 신전에서 무엇을 봐야 할까? 로고스 아니면 미토스? 둘 다 아니라면 격정적인 파토스pathos? 로고스는 조각의 비례를 결정하고 수학에 기초를 둔 엔지니어링을 통해 건축을 가능하게 했다. 로고스가 없다면 이 조각과 건물들은 모두 무너져 버렸다. 하지만 신들이 존재한다고 믿었던 신앙이나 인간과 역사에 대한 궁극적 호기심이 없었다면 처음부터 신전을 지어 바칠 생각도 할 수 없었고 로고스는 건축과 조각으로 구현될 수도 없었다. 파르테논에서는 로고스와 미토스를 함께 보아야 한다. 하지만 마음속에 일어나는 욕망과 꿈틀거리는 열정이 없다면 로고스도 미토스도 이론으로만 남는다.

d　그리스 신화에 나오는 하늘의 신.
e　그리스 신화에 나오는 불과 대장간의 신. 올림포스 12신의 하나로, 미의 여신인 아프로디테의 남편이다.

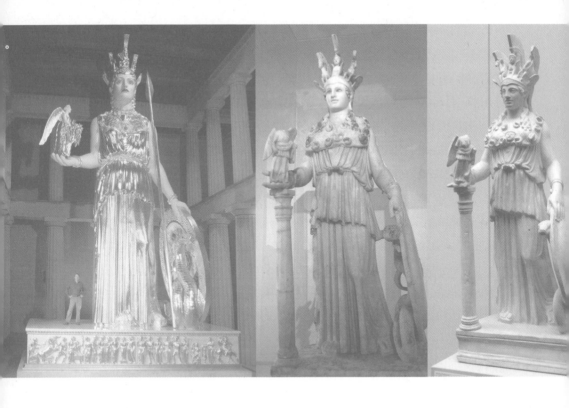

5  미국의 현대 조각가 아란 리퀴르Alan LeQuire (1955~)가 실물 크기로 복원한 아테나 여신상. 파르테논 신전을 그대로 본떠 만든 미국 테네시 주 내슈빌의 파르테논 신전에 설치되었다.

6  뮌헨의 글립토테크에 소장된 아테나 여신. 글립토테크는 <조각관>을 의미하는 그리스어이다. 이곳은 그리스 복고주의 양식 건물로 1830년에 개관했다

7  아테네 국립 고고학 박물관에 소장된 로마 시대 아테나 조각상.

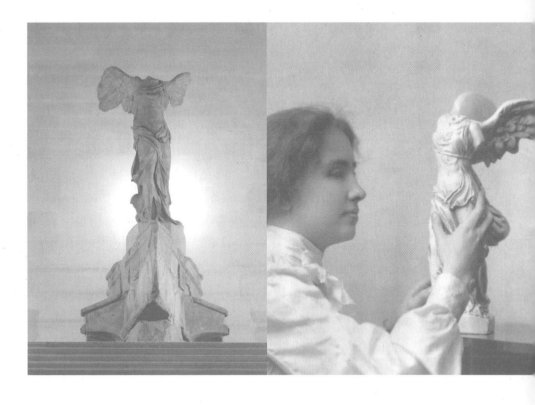

8 전 세계 니케 여신상 중에서 가장 미학적으로
완성도가 높은「사모트라스의 승리의 여신상」.

9 광고 속에 등장한 작은 크기의 니케 여신상.
신체적 장애를 극복한 헬렌 켈러는 현대의
니케와도 같다.

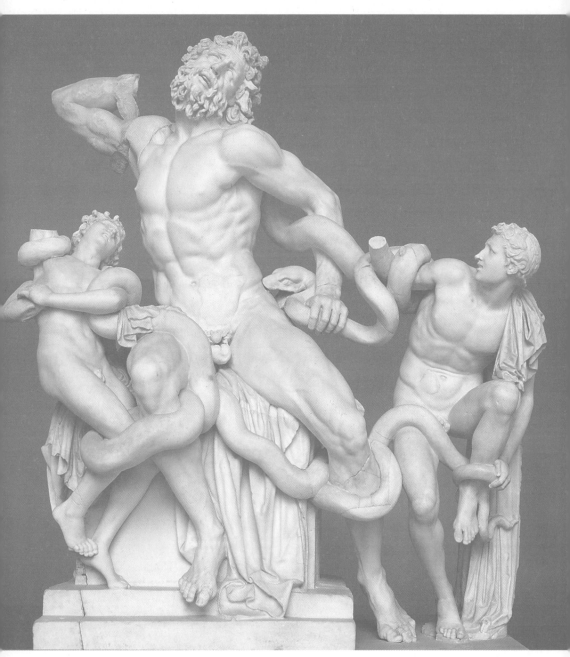

1  기원전 1세기 중엽에 제작된 대리석 조각 「라오콘 군상」.
라오콘이 두 아들과 함께 큰 뱀에게 교살되어 죽을 때의 괴로운
모습을 나타낸 것으로, 1506년에 로마에서 발견되어 현재는
바티칸 미술관에 소장되어 있다.

## 복잡한 세상, 춤이나 추자

미술사에 끼친 영향과 명성을 고려할 때 어느 작품보다 주목해서 봐야 할 「라오콘 군상」Gruppo del Laocoonte」은 모르는 이들이 꽤 된다. 바티칸에 있는 「라오콘 군상」은 거의 광고에 사용되지 않는다. 조각이 표현하는 트로이 전쟁 당시의 비극적 이야기는 제쳐 두고라도, 광고에 사용하기에는 혐오스러운 <죽는 장면>을 보여 주기 때문이다. 뱀이 등장하는 것도 단점이다. 그런데 이집트 카이로에 있는 한 나이트클럽에서 광고를 하며 「라오콘 군상」을 사용하였다. 서로 썩 잘 어울리는 광고는 아니지만, 컴퓨터 그래픽 덕분에 합성이 가능했다. 어쨌든 그로테스크한 분위기로 인해 시선을 끄는 데에는 성공한 것처럼 보인다. 징그러운 뱀의 머리는 생략되었고, 남자의 생식기도 천으로 덮었다. 그림 오른쪽의 남자에게는 없어진 팔을 만들어 붙였고 왼쪽 남자에게도 마찬가지로 팔을 만들어 주었다. 고통 속에서 죽어 가는 모습이 아니라 춤에 혼을 빼앗긴 인물들을 만들자니 이 정도의 변형은 어쩔 수 없었을 것이다. 광고 카피를 보면 <no music, no life>인데, <음악이 없으면 인생도 없다>는 원뜻과는 달리 요즘의 복잡한 이집트 정세를 생각하자면 <복잡한 세상, 춤이나 추자>는 듯하다. 가운데 아버지 자리에 대신 들어선 젊은 춤꾼은 마치 죽은 미라가

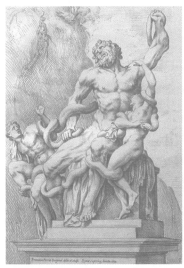

2  동판화 화가였던 프랑수아 페리에François
Perrier(1594~1649)의 「라오콘 군상Groupe du
Laocoon」(1638).

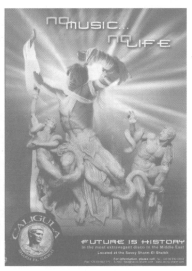

3  이집트의 레스토랑이자 나이트 클럽인
<Caligula>의 광고 이미지.

몸을 감쌌던 붕대 수의를 풀고 몸을 일으키는 것처럼 보인다.

광고는 크게 성공한 것처럼 보이지 않지만 원작의 의미를 이해하는 데에 적지 않은 도움을 준다. 원작을 보면 심하게 뒤틀린 몸과 고통스러운 표정, 세 인물을 하나로 묶는 두 마리 뱀의 움직임이 놀라울 정도로 완벽하게 균형이 잡혔다. 작품은 근육의 움직임, 표정, 인물들의 제스처 등을 통해 격렬한 정서적 반응을 불러일으키지만, 전체적인 구도와 인물 배치 그리고 인물들의 조각같이 잘 다듬어진 몸매 등은 이 작품을 만든 예술가가 조각의 재료와 주제를 완벽하게 통제하고 있음을 일러 준다. 가운데 라오콘을 중심으로 양쪽에 두 아들을 배치한 작품은 인물 배치에서 대칭을 이룬다. 카이로에 있는 <중동에서 가장 호화스러운 디스코>의 광고 이미지에서 원작이 가진 정서적 충격과 완벽한 미학적 통제 사이의 긴장이 사라져 버렸다.

흔히 「라오콘」으로 불리지만 영어권에서는 「라오콘과 두 아들Laocoön and His Sons」이나 이탈리아 원제를 존중해서 「라오콘 군상Laocoön Group」으로 부른다. 현재 바티칸 박물관 옥외 전시실에 소장된 백색 대리석 작품은 16세기 초인 1506년 로마 콜로세움 인근에서 발굴되었다. 작품을 만든 예술가는 한 사람이 아니라, 그리스의 로도스 섬에서 로마로 건너온 세 명의 조각가로 알려졌다. 하지만 이들이 예술가였는지 아니면 모각模刻을 전문으로 하는 공방에서 일하는 직공들이었는지는 불분명하다. 그리스 조각은 기원전 4~5세기경 미학적으로 절정에 이르렀으며 이때 작품들은 대부분 청동으로 제작되었다. 「라오콘 군상」만이 아니라 현재 대부분의 유럽 박물관 고대 그리스실에 전시된 조각들은 99%가 청동 원작을 로마 시대에 대리석으로 모각한 것으로 수십 개씩 제작한 것들 중 운 좋게 남은 유물이다. 로마 시대에 모각했지만 이것마저 없었다면 그리스 미술은 짐작조차 불가능했다. 18세기 중엽 로마 바티칸에서 사서로 일하며 고대 그리스를 연구해서 현대적 의미의 미술사라는 학문을 최초로 창안해 낸 독일의 미학자 빈켈만Johann Joachim Winckelmann(1717~1768)도 모두 로마 시대의 모각들을 갖고 작업을 했다.

대리석으로 제작된 「라오콘 군상」도 청동 원작을 모각했을 가능성이 있다. 「라오콘 군상」은 서기 79년 베수비오 화산 폭발 당시 사망한 고대 로마 박물학자인 대 플리니우스Gaius Plinius Secundus (23~79)의 증언에 따르면, 여러 부분으로 나눠 조각한 후 접합시킨 작품이 아니라 한 개의 대리석 덩어리를 직접 조각했고 티투스 황제f의 궁에 있었다.

---

f   고대 로마의 황제(39~81). 베스파시아누스 황제의 아들로 유대 반란을 진압하고 예루살렘을 점령하는 데 공을 세웠으며, 콜로세움을 완성하고 평화를 정착하였다.

반면, 현재 바티칸에 있는 작품은 7개의 부분으로 나뉘어져 조각한 다음 접합시킨 것이므로, 로마로 건너온 로도스 출신의 사람들이 그 이전에 있던 청동상이나 대리석상을 보고 모각했을 가능성이 많다.

발굴 당시에는 너무나도 놀라운 작품이어서 미켈란젤로는 소식을 접하자마자 현장으로 달려갔고, 작품은 당시 막강한 권력을 휘두르던 교황 율리우스 2세가 사들여 교황의 궁이 있는 바티칸까지 오게 된다. 미켈란젤로가 「라오콘 군상」으로부터 엄청난 영향을 받았음은 당연하다. 특히 미켈란젤로는 시스티나 예배당의 벽화인 「최후의 심판Giudizio Universale」(1536~1541)을 그릴 때 뱀에 물려 신음하는 라오콘 모습을 이용해서 터무니없이 그를 음해했던 추기경 비아조 다 체세나에게 단단히 복수를 했다. 「최후의 심판」을 보면 그림 오른쪽 하단에 당나귀 귀를 가진 괴물이 나오는데, 그리스 신화에 등장하는 미노스<sup>g</sup>이다. 자세히 그림을 들여다보면 거대한 뱀이 미노스의 몸을 칭칭 감은 채 생식기를 물고 있다. 미켈란젤로는 이 미노스를 그리면서 다름 아닌 비아조 다 체세나의 얼굴을 갖다 붙였다. 이 유명한 이야기는 「최후의 심판」을 이야기할 때면 늘 흥미 있는 일화로 거론된다. 자신의 얼굴을 알아본 추기경은 교황에게 간청을 했지만, 교황은 <지옥의 일은 내 소관이 아닐세>라며 추기경의 청을 거절했다.

라오콘은 아폴론 신을 모시는 트로이의 신관이었다. 트로이 전쟁 당시, 그리스군의 목마를 트로이 성 안으로 끌어들이는 것을 반대했기 때문에, 아폴론 신이 보낸 두 마리의 왕뱀에게 두 자식과 함께 물려 죽은 비극의 주인공이다. 빈켈만, 작가 괴테 등 18세기 독일의 사상가와 문인들에게 큰 감명을 주었으며 독일 극작가이자 평론가였던 레싱Gotthold Ephraim Lessing(1729~1781)은 이 조각을 주제로 삼아 유명한 예술론 『라오콘Laokoon』(1766)을 쓰기도 했다. (이 저술은 한국연구재단의 번역 지원을 받아 2008년 국내에서도 출간되었다.) 발견 당시는 물론이고 그 이후에도 너무 유명한 작품이어서 레오나르도 다빈치Leonardo da Vinci로부터 「모나리자Mona Lisa」(1503~1506)를 구입한 프랑스 왕 프랑스와 1세는 이 작품의 거푸집을 만들어 청동으로 모각하기도 했다. 현재도 프랑스 남부 퐁텐블로 성에 가면 당시 가져온 청동상을 볼 수 있다. 또 나폴레옹도 그 자자한 명성을 익히 알고 있었던 터라 로마를 점령한 이후, 이 작품을 파리로 옮겨 와 권좌에서 물러날 때까지 루브르에 두고 감상을 했다.

물론 그 이전이나 이후에도 수많은 예술가가 「라오콘 군상」을 연구하고 때론 패러디하였다. 그중

---

g   제우스와 에우로페의 아들로, 법을 제정하고 선정을 베풀었으며, 죽어서는 저승의 재판관이 되었다 한다.

가장 유명한 예는, 르네상스 말기의 이탈리아 화가 티치아노Tiziano Vecellio(1490~1576), 스페인 바로크의 화가 엘 그레코El Greco(1541~1614), 영국의 낭만주의 시인이자 화가였던 윌리엄 블레이크William Blake(1757~1827) 등을 들 수 있다. 하지만 현대로 올수록 작품에 대한 평가가 냉정하게 진행되면서 발견 당시와 18세기에 열광하던 분위기와는 사뭇 다른 평가를 받고 있다. 그리스 시대의 원본인 줄 알았다가 로마 시대에 청동상을 대리석으로 모각한 복사품일지도 모른다는 의혹이 제기되었고, 또 의도적으로 비장감을 부각시킨 작품일 뿐 작가의 창조성 자체는 그리 훌륭하지 못하다고 보았다. 가장 대표적인 패러디 작품이 원숭이를 집어넣은 르네상스 후기 화가 티치아노의 유명한 소묘 작품이다.

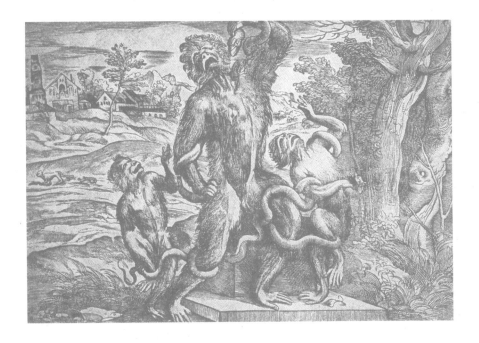

4  이탈리아의 화가 티치아노가 패러디한
「라오콘 군상」(1540~1545).

5　미켈란젤로의「최후의심판」에나온
라오콘 군상.

6　에스파냐 화가 엘 그레코가 그린
「라오콘Laocoonte」(1610~1614).

1 가전제품이 아니라 예술 작품과 마찬가지라고
광고하는 시스템 키친. 비너스상 중에서 가장 널리
알려진 「밀로의 비너스」를 이용하였다.

## 세상에서 가장 유명한 비너스

아직도 비너스에 대해 덧붙일 이야기가 남았을까? 누구나 아는 신화 아니던가. <사랑의 비너스>라는 광고 노래가 저절로 흥알거려진다. 이 비너스 신드롬에서 특이한 것은 더 아름답고 고고학적으로도 훨씬 중요한 비너스들이 많은데도 불구하고 광고에서는 거의 언제나 「밀로의 비너스Vénus de Milo」(B.C. 130~B.C.100)만을 사용한다는 점이다. 이렇게 「밀로의 비너스」가 광고에 자주 사용되는 이유는, 현재 루브르 박물관에 소장되었기 때문이다. 실제로 루브르 박물관 안에서 「밀로의 비너스」는 정말로 절묘한 위치에 자리 잡았다. 지하의 이집트관을 지나 그리스관으로 이동하기 위해 1층으로 통하는 좁은 계단을 올라오자마자 사람들이 모여서 웅성웅성하는 풍경이 들어온다. 사진을 찍는 사람, 플래시 터뜨리지 말라고 뭐라고 하는 경비원 등. 바로 「밀로의 비너스」 앞이다.

그리스 조각에서 비너스상은 헤아리기 어려울 정도로 많은데, 「밀로의 비너스」처럼 고대 그리스 조각인 비너스상들 앞에는 늘 별도의 수식어가 따라붙는다. 이렇게 발견된 장소나 소장 장소에 따라 비너스 앞에 수식어를 붙인 예는, 「밀로의 비너스」 외에도 「아를의 비너스」, 「크니도스의 비너스」, 「벨베데레의 비너스」, 「카피톨의 비너스」, 「일르의 비너스」 등 헤아리기 어려울 정도로 많다. 조각만이 아니라 「우르비노의 비너스Urbinói Vénusz」(1538)처럼 회화까지 예를 든다면 거의 이름만 나열하는 데 한 페이지를 훌쩍 넘긴다. 또한, 수식어가 앞에만 붙는 게 아니어서 비너스 아나디오멘느Anadyomene(바다에서 태어나는 비너스), 비너스 빅트릭스Victrix(승리의 비너스), 비너스 제네트릭스Genetrix(다산의 비너스), 비너스 푸디카Pudica(수줍어하는 비너스), 비너스 펠릭스Felix(행운의 비너스) 등.

이런 분류에서 가장 중요한 것은 조각이나 회화 작품에 따른 분류가 아니라 <천상의 아프로디테Aphrodite Ourania>와 <평범한 아프로디테Aphrodite Pandemos>의 구분이다. 바로 이 분류로부터 <비너스 우라니아>를 초월적 여신으로 간주하는 사상이 생겨났고 이는 후일 르네상스의 비너스에게 <동정녀 마리아>와 유사한 신격을 부여하는 근거가 된다. 여하튼, 이 모든 비너스가

「밀로의 비너스」만큼 유명하고, 때론 같은 루브르에 있는
「아를의 비너스」나 바티칸과 아테네 미술관에 있는 수많은
비너스처럼 「밀로의 비너스」보다 더 중요한 의미를 갖는
경우도 있다. 그런데 왜 유독
「밀로의 비너스」가 이렇게 유명한
것일까? 전시 위치, 발굴된 다음
프랑스로 건너오기까지의 우여곡절
등등. 그러나 「밀로의 비너스」가 누리고
있는 명성은 무엇보다 〈광고〉 때문이다.
우선 「밀로의 비너스」의 명성을 자자하게 만드는
데 단단히 한몫을 한 여러 광고 중 최근의 것을 하나
살펴보자. 외국계 한 주방 가전 업체에서 현대식 시스템
키친을 광고하며 「밀로의 비너스」를 이용했다. 광고는
조각에 아무런 손도 대지 않았다. 그냥 부엌에 턱
갖다 놓기만 했다. 바로 여기서 이 광고는 성공했다.
광고 콘셉트는 두 가지다. 조각 옆에 있는 카피가
일러 주듯, 〈가전제품이 아니라, 예술〉이므로 많은
사람이 예술품 중의 예술품으로 아는 「밀로의 비너스」
조각이 들어갔다. 두 번째 콘셉트는 주방의 주인은
여인이라는 점이다. 주방에 주피터나 포세이돈이
나올 수는 없다. 그렇다고 요리는 안 하고 허구한 날
활을 메고 사냥개를 끌고 산으로 들로 싸돌아다니는
사냥의 여신 다이애나를 부엌에 갖다 놓는 것도 영
어울리지 않는다. 물론 독신 남녀들이 늘어난 요즈음은
남자들이 라면이라도 끓여야 먹고 살 수 있으니 주방에

2 프락시텔레스가 제작한 「아를의 비너스」.
아를의 고대 극장터에서 발굴되었다. 왼손에 거울을
들고 오른손으로는 머리를 빗고 있었다고 추측된다.
현재의 양팔은 복원된 것이다.

아도니스나 머큐리 같은 꽃미남형 신들이 등장해도
어울릴 것이다. 현대식 시스템 키친을 광고하면서
비너스를 이용하여 얻을 수 있는 가장 큰 효과는,
누구나 다 아는 「밀로의 비너스」를 활용함으로써
소비자들의 눈길을 끌었다는 점에 있다. 그런데 두
팔이 없는 비너스에 더욱 주목했다면, 시스템 키친의
편리함을 부각시킬 수도 있었을 것이다. 가령, <손댈
필요가 없는 주방> 같은 카피가, <가전제품이 아니라
예술입니다>라는 평범한 카피보다 낫지 않았을까 싶다.
두 번째 광고는 앞의 광고보다 더 최근에 나온 광고로,
기아자동차에서 쏘울Soul을 광고하면서 「밀로의
비너스」를 이용했다. 좌우로 다섯 개씩 모두 열 개의
비너스상이 뒤쪽에 늘어섰고 그 앞에 차가 놓여 있다.
광고는 전체적으로 보면 기둥들이 둥글게 에워싼,
건축에서 로톤다rotonda로 불리는 건물의 원형 주랑柱廊
앞에 주인공을 배치한 구도를 취한다. 하지만 조금
생뚱맞다. <세상에서 가장 아름다운 GDI>라는 카피를
보면 「밀로의 비너스」를 이용한 이유가 짐작되지 않는
건 아니지만, 여전히 어딘가 어색하다. 남의 광고를
비난할 생각은 없다. 다만, 살아 있는 모델 대신 조각을
사용함으로써 비용은 많이 줄였겠지만, 썩 성공한
광고처럼은 보이지 않는다. 이 부조화는 어디서 오는
것일까? 튀는 디자인을 가진 차와 고전적인 조각과의
불일치도 지적할 수 있지만, 무엇보다 뒤에 도열해 서
있는 비너스들이 지나치게 레플리카replica, 즉 가짜 같은

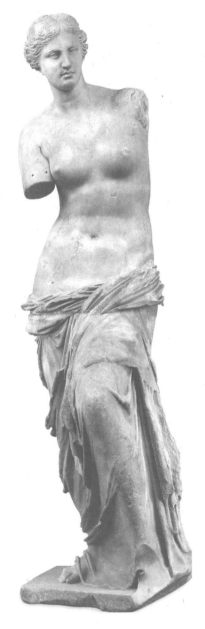

3  그리스 밀로스에서 1820년에 발견된 대리석 입상
「밀로의 비너스」. 기원전 130년경에 제작한 것으로,
기품 있는 여성미의 전형으로 평가받으며, 현존하는
비너스상 가운데 가장 유명하다.

분위기를 풍기는 데에서 찾을 수 있다. 어딘가 가볍고 싼 티가 느껴진다. 한쪽으로 몸을 기울이는 비너스상들을 통해 모두 자동차를 주의 깊게 바라보는 분위기를 내지만 그 전에 전체적인 분위기를 먼저 고려했으면 한다. 세 번째 광고는 신영스타킹의 광고다. 여성 속옷류를 만드는 이 회사는 이미지를 활용하는 정도를 넘어서 아예 독립 브랜드화시켜 가장 적극적으로 「밀로의 비너스」를 활용한다. 비너스가 회사의 상표가 된 것이다. 둥근 원 속에 비너스의 프로필이 들어간 이미지만 보면 이젠 누구나 신영스타킹을 떠올리게 마련이다. 제품의 질도 비너스만큼 유명하고 좋다고 한다. 이 신영스타킹의 로고에 등장하는 비너스의 이마에서 코로 떨어지는 수직선은 비너스형 얼굴에 특징적으로 나타나는 형상이다.

「밀로의 비너스」로 알려진 이 조각은 처음에는 제작 연도에서 다양한 해석을 낳았다. 어떤 이들은 기원전 5세기까지 거슬러 올라가기도 했는데, 오늘날에는 1893년 푸르트벵글러Adolf Furtwängler(1853~1907)라는 독일 고고학자의 분석에 따라 그리스 고전주의를 모방한 작품으로 간주되어 기원전 2세기 말경의 작품으로 판명이 났다. 푸르트벵글러는 파편 형태로 발견되는 그리스의 각종 도기들의 중요성을 최초로 알아보고 그 방면의 연구로 고대 그리스 고고학계에 큰 업적을 남긴 학자다. 현재 전 세계 박물관에서 그리스 도기들을 애지중지하는 것도 모두 이 사람 덕분이다. 「밀로의 비너스」는 에게 해에 있는 작은 섬 밀로스에서 우연히 한 농부에 의해

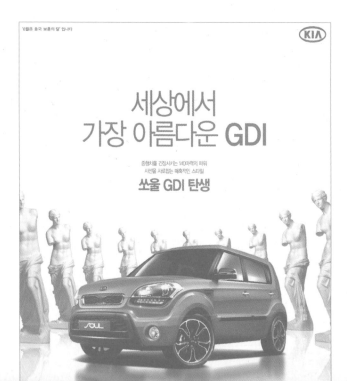

4 자동차 광고에 등장한 「밀로의 비너스 무리」.

발견되었다. 고고학에 관심이 많던 한 프랑스 해군 장교가 우연히 이 사실을 알게 되어 데생을 했고, 이어 당시 콘스탄티노플의 프랑스 대사에게 알려 사게 한 다음 프랑스로 가져와, 19세기 초의 왕정복고 시대 국왕이었던 루이 18세에게 선물한 것을 이후 루브르에 가져다 놓았다. 발견된 당시부터 몸은 두 조각으로 분리되었고 여러 부분이 파손된 상태였다. 하지만 복원을 맡은 베르나르 랑주Bernard Lange(1754~1839)는 조각을 오랜 시간 검토한 끝에 사라진 두 팔을 비롯해 여러 부분의 위치를 대략 확인해 냈지만, 복원보다는 발견될 당시의 상태로 보존하는 것이 좋다는 의견을 냈고 여러 사람의 반대에도 불구하고 왕을 설득하는 데 성공해서 복원 작업을 더 이상 진행하지 않았다. 코끝 부분과 아랫입술 그리고 오른쪽 엄지발톱 등은 복원했고 비너스의 하반신을 가리는 옷 주름 몇 군데도 조금씩 손보았다. 하지만 사라져 버린 두 팔과 왼쪽 발은 발견 당시 그대로 남겨 두었다. 「밀로의 비너스」는 그리스 조각의 원본이 흔치 않은 상황에서 몇 점 안 되는 원본이라는 점에서도 그 가치를 인정받는다.

고대 그리스 시대에는 주로 브론즈로 조각상을 제작했는데 대리석으로 제작할 경우에는 쉽게 운반하기 위해 두 팔과 동체를 분리한 채 조각해서 나중에 조립했다. 루브르를 비롯해 유럽 박물관에 가면 유독 머리가 없는 조각이나 반대로 머리만 남은 조각을 많이 볼 수 있다. 이렇게 파손된 조각들은 대부분 대리석으로 제작된 것들인데 대리석 조각은 그만큼 파손되기 쉬웠다.

5 아예 하나의 상품이자 독립 브랜드가 된 비너스.

6 오귀스트 로댕Auguste Rodin(1840~1917)의 「비너스의 몸치장Toilette de Vénus」(1871).

당시 복원 책임자였던 베르나르 랑주가 비너스를 그대로 놔두기로 한 것은 정말 잘한 일이다. 17세기 프랑스 남부 아를에 있는 원형 극장에서 출토되어 「아를의 비너스 Vénus d'Arles」로 불리는 비너스를 복원했다가 실패한 경험도 이런 결정을 내리게 했다. 하지만 가장 큰 이유는 두 팔의 움직임이나 위치가 불명확했기 때문이다. 게다가 머리에는 화관을 쓰고 있었던 것으로 추정되지만 이 화관의 형태마저 불확실했다. 옆을 보고 있는 시선도 비너스상 옆에 다른 인물상이 있었을 것이라는 추정을 낳았는데 두 팔의 움직임에 영향을 미쳤을 이 가상의 인물에 대해서는 짐작조차 할 수가 없는 상황이었다.

만일 「밀로의 비너스」에게 두 팔이 있고 머리에 화관까지 쓰고 있었다면, 과연 그렇게 유명해질 수 있었을까? 옆에 아폴론이나 흔히 비너스의 짝으로 등장하는 전쟁의 신 아레스라도 있었다면, 모르긴 몰라도 그렇고 그런 고대 유물에 지나지 않았을 것이다. 고대 그리스 당시 제작된 원본 조각은 머리에 관을 썼고 귀걸이도 하고 있었으며 두 개의 구멍이 알려 주듯 오른쪽 팔 윗부분에 팔찌까지 차고 있었다. 이 팔찌는 <파리스의 심판> 같은 신화에서 비너스를 지칭해 주는 중요한 역할을 하며 루브르에 있는 「아를의 비너스」도 팔찌를 차고 있다. 이 사라진 모든 것을 복원했다면 어떤 모습이었을까? 고대 그리스 조각들은 대부분 채색되어 있었는데 복원이라는 명분하에 색까지 칠했다면 광고에서조차 이용하지 않는 흉물이나 「박물관은 살아 있다 Night at the Museum」(2006) 같은 이상한 영화에 등장하는 요물이 되었을 것이다.

여기서 우리는 중요한 사실 하나를 깨닫게 된다. 신전이나 야외의 공공장소에 세워 두기 위해 제작된 고대 그리스 조각을 박물관 같은 폐쇄적인 실내 공간에 들여놓을 때는 다른 접근 방식을 택해야 한다는 점이다. <백색 대리석이 자아내는 우아함>이라는 말도 무지에서 비롯된 말이지만, 복원을 지나치게 강조하는 것도 못지않게 편협하다. 우리가 전 세계 여러 박물관에서 고대 유물을 볼 때는 유물의 미학적 완성도만이 아니라 부서지고 사라진 부분들 앞에서 세월과 자연의 힘을 함께 느낄 수 있다. 수천 년 전의 원본이 주는 감동을 그대로 느끼고 싶은 것이다. 몽땅 복원을 해놓으면 이 감동은 사라지고 만다. 인공 송진인 아트피셜 레진을 이용해 아무리 정교하게 레플리카를 만들어도 발굴될 당시의 원본이 주는 감동은 도저히 느낄 수가 없다. 지나치게 파손되어서 꼭 복원이 필요한 경우나 혹은 원본이 파편 형태로 존재하는 경우는 예외이겠지만

세월의 힘이 자아내는 감동도 존중해야 한다. 미켈란젤로도, 후일의 로댕도, 이 세월과 자연의 힘이 고대 조각들에 가한 영향을 존중했다. 이를 이탈리아에서는 논 피니토non finito, 즉 <미완성의 완성>이라고 해서 아예 하나의 미학적 테크닉으로 삼는다. 로댕은 이 <논 피니토>를 멋지게 실현한 예술가이다. 그는 일부러 대리석 일부를 그대로 남겨 두곤 했다. 바로 이 논 피니토에서 현대 조각이 탄생하였다.

아프로디테는 고대 그리스 시대 동안 꾸준히 조각의 대상이 되었고, 이러한 전통은 로마 시대나 그 이후 거의 모든 서양 조각과 회화에서까지도 그대로 이어져 미술사의 영원한 묘사 대상이었다. 다만 기독교가 지배하던 중세에는 우상 파괴 운동이 보여 주듯, 이교적인 조각은 물론이고 성상화들도 수난을 당하던 시기였으므로 비너스를 조각한다는 것은 거의 상상할 수 없는 일이었다. 조각이 다시 부흥기를 맞게 된 것은 프랑스 파리 일대를 중심으로 일어난 고딕 건축이 전 유럽을 휩쓸면서부터다. 당시는 비너스 같은 이교적인 신이 아닌 사도와 성자들만이 조각되었고 르네상스에 들어와서야 본격적으로 그리스 신들이 묘사된다. 비너스의 경우 산드로 보티첼리가 그린 유명한 「비너스의 탄생」이 르네상스에 다시 살아난 최초의 누드화이다.

그리스 헬레니즘 시대 때의 아프로디테상은 「쿠니도스의 아프로디테Aphrodite of Knidos」(B.C. 350)를 조각한 프락시텔레스Praxiteles(B.C. 370~B.C. 330)라는 걸출한 조각가의 영향을 받아 이루어졌다. 육체 묘사가 나신을 대상으로 삼고 점차 관능적으로 표현되자 이 영향을 받은 적지 않은 작품이 상품으로 팔렸다. 작자 미상의 「밀로의 비너스」에서도 풍만하고 육감적인 육체 묘사와 나신을 드러내는 관능적 묘사 등의 특징을 확인할 수 있다. 특히 둔부에서 흘러내리는 주름 잡힌 옷의 묘사는 머리에서 목을 거쳐 가슴과 둔부에 이르는 몸의 중앙선을 지그재그로 비튼 육체 묘사와 함께 조각에 묘한 긴장감을 불어넣는다. 이를 콘트라포스토contrapposto라고 하는데 요즘 말로 표현하면 S라인과 같다. 진지하고 냉정한 얼굴 표정에도 불구하고 작품의 육체 묘사에서는 확실히 관능성이 지배적이다.

「밀로의 비너스」는 원래 두 팔이 있었으나 1820년 발견될 당시 이미 사라져 버리고 없었다. 이 또한 작품에 신비감을 더하는 한 요소이다. 보는 이들에게 수많은 형태의 모습을 자유롭게 상상하도록 유도한다. 추측건대 한 손으로는 흘러내리는 옷을 거머쥐고 있었을 것이다. 학자들 중에는 전쟁의

신 마르스와 함께 서 있는 비너스를 가정하기도 한다. 왼쪽 발을 내딛으며 몸의 중심을 반대편 발에
둔 채 서 있는 모습은 그리스 조각의 한 전통으로 이집트 조각의 정면 부동성과는 현격한 차이점을
느끼게 한다. 비너스상에서 또 하나 눈여겨볼 점은 이마에서 콧등을 이어지는 선이 직각을
이룬다는 것인데, 이를 흔히 비너스형 얼굴이라고 부른다. 지금도 비너스형 얼굴을 한 여인들을
만날 수 있지만, 아름답다기보다는 오히려 강한 성격을 나타낸다. 이는 미의 관념이 바뀐 탓이다.
조각이나 회화에서는 대부분 이마와 콧등을 직각으로 이어지게 한다. 비너스를 볼 때 유념할
것은 이른바 카논canon이라고 하는 인체 묘사의 규범이다. 「밀로의 비너스」의 경우도 이 카논을
철저하게 지켰다. 유두 사이의 거리는 각 유두에서 배꼽까지의 거리와 같아야 하고, 또 이 거리는
배꼽에서 음부까지의 길이와 동일해야 한다. 이런 까다로운 규범을 지킴으로써 비너스상들은
실재하는 인체가 아니라 이상화된 인체를 상징한다. 흔히 8등신이라고 하는 카논은, 기성복이나
기타 물건을 대량으로 생산할 때 상당히 중요한 역할을 한다.

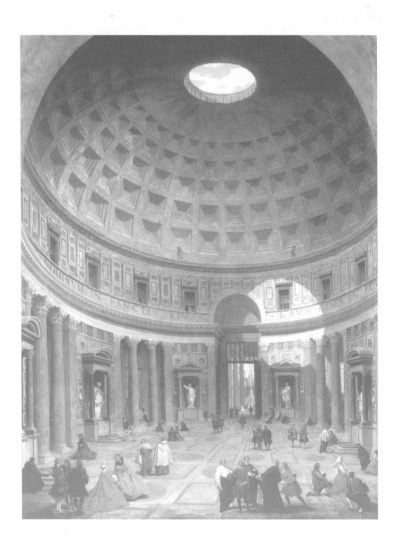

1   이탈리아의 조각가이자 건축가인 판니니가 1734년 그린
판테온의 내부. 그는 폐허가 된 고대 그리스와 로마의 기념비적
건축물을 당대의 건축물과 절묘하게 배치하기를 즐겼다.

## 영감의 원천, 판테온

고대 로마 미술은 건축물을 통해서 알아보아야만 하며, 이는 가장 정확한 접근법이다. 조각이나
회화가 없었던 것은 아니지만 미술하면 떠오르는 대표적인 두 장르는 고대 로마의 유물들이 많지
않아서 자료로서의 역할이 충분하지 않다. 또한, 대부분 로마에 끌려온 그리스 장인의 작품이거나
그리스를 모방한 것들이다. 현재 유럽의 유명 박물관에 가서 보는 대부분의 고대 로마 조각과
그리스 조각들은 모각을 한 가짜이다.

고대 로마사에서 판테온Pantheon은 공화정에 이어 황제가 다스리는 제정 시대가 펼쳐지면서
극심한 부침을 겪던 시기의 유적이다. 이런 정치 현실은 잦은 전쟁, 내부의 권력 투쟁 그리고 인구
증가와 국민들의 오락에 대한 취향 등이 맞물려 놀랍게도 현재 우리가 사는 세계와 매우 유사하다.
목욕탕, 대형 건물과 도로, 공공건물 들이 세워졌고 영화 「글래디에이터Gladiator」(2000)를 통해 잘
알려진 것처럼 원형 경기장도 비단 로마만이 아니라 식민지로 귀속된 모든 로마의 속주에 속속
들어섰다. 남부 프랑스의 님Nîmes이나 오랑주 등에 가도 규모는 작지만 놀라울 정도로 본형을
그대로 유지하는 원형 경기장들을 볼 수 있다. 원형 경기장만이 아니라 물을 끌어들여 도시에

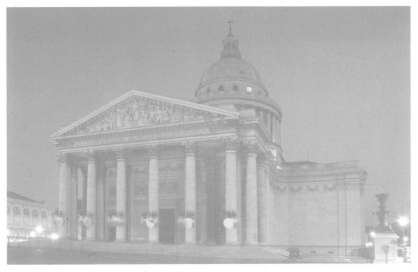

2  프랑스의 파리에 있는 판테온 성당. 생주누비에브 교회를
개칭한 것으로 위고, 루소, 볼테르, 졸라 등 프랑스의 국가적인
공로자나 위인의 묘가 있다.

3  판테온의 내부는 바닥에서 43.3미터 높이에
있는 원형의 구멍을 통해 햇살이 들어온다.

공급하는 수도교水道橋도 에스파냐 세고비아를 비롯해 유럽 여러 곳에서 볼 수 있다. 놀랍게도 지어진 지 거의 2000년이 지난 이 수도교를 19세기까지 사용했었다. 그만큼 황제 시대의 로마는 건축술이 발달했으며 목욕탕을 짓던 기술이 신전에 응용되고 신전 건축술이 그대로 바실리카라는 공회당 같은 공공 건축에 재응용되었다. 현재 로마에 가면 볼 수 있는 콜로세움, 포로 로마노에 있는 트라야누스 승전 탑이나 개선문들은 모두 이 황제 시대의 건축물이다. 이런 대형 건축물 중 가장 눈여겨봐야 할 것이 판테온이다. 완벽한 형태로 원형이 보존되었을 뿐만 아니라 세월이 흐르면서 가해진 작은 변화들마저도 각 시대의 종교, 철학, 정치 등을 잘 일러 준다.

언젠가 한 호텔에서 이 판테온을 광고에 활용하였다. 카피를 잠깐 보면 <황실풍의 웅장함과 신비로움이 가득한 무대 위에 은은한 빛이 내려오노라면 마치 황태자와 황태자비가 된 듯한 당신>이라고 적혀 있다. 이곳에는 르네상스의 라파엘로Raffaello Sanzio(1483~1520)와 19세기 이탈리아 황제를 지낸 엠마누엘레 2세 등의 묘가 안치되어 있다. 남의 무덤을 웨딩 홀로 쓰라니, 사정을 안다면 조금 의아하게 느껴진다.

판테온에 가면 정말로 호텔의 웨딩 홀 광고처럼 <은은한 빛>이 하늘에서 내려올까? 맞다. 광고처럼 높은 곳에서 빛이 내려온다. 뿐만 아니라 정확하게 바닥에 떨어지기도 하고 해의 움직임에 따라 둥근 천장과 벽에 떨어진 밝은 빛의 원이 함께 움직이기도 한다. 이 광고는 로마 판테온에 직접 가서 천장에 난 지름 8.7미터의 구멍을 통해 신비한 햇살을 건물 내부로 끌어들이는 광경을 실제로 본 사람이 만들었다고 추측된다. 바닥에서 43.3미터 높이에 있는 원형의 구멍을 통해 들어오는 햇살은 경이롭다. 공간에 조금 민감한 이라면 이 높이가 원형 바닥의 지름과 동일하다는 것을 알아차릴 수가 있다. 실제로 바닥의 지름도 43.3미터로 높이와 똑같다. 이는 우연의 일치일까? 아니다. 센티미터 단위까지 똑같다면 결코 우연일 수가 없으며, 무언가 상징적인 의미를 간직하고 있는 것이 틀림없다.

온갖 건설 장비가 발달한 지금은 형강 소재, 강화 유리, 고강도 콘크리트 등 다양한 자재로 얼마든지 이런 건물을 세울 수 있고 공사 기간도 그리 오래 걸리지 않는다. 판테온이 현재와 같은 형태를 갖춘 것이 무려 2천 년 전인 서기 2세기 초인 것을 고려하면, 천장에 난 구멍을 통해 들어오는 빛보다 건물 자체의 건축술에 놀란다. 게다가 2천 년 동안 허물어지지 않고 거의 원형 그대로 보존되어

있으니 견고함에 다시 한 번 놀란다. 광고에 이용한 사람이 이 사실에 주목했다면 어쩌면 <수천 년 전에 시작된 빛, 영원히 두 사람을 비추리라>와 같은 카피도 머리에 떠올랐을지 모른다.

원래는 기원전 1세기 말, 로마 초대 황제인 아우구스투스 시대의 장군이자 정치가였던 아그리파가 지었지만, 화재로 불탄 건물을 지금과 같은 형태의 원형 건물로 다시 지은 사람은 서기 2세기 초 하드리아누스 황제였다. 당시는 판테온, 모든 신에게 함께 제를 올리는 범신전凡神殿 혹은 만신전萬神殿으로 지었다. 놀랍게도 이 당시 벌써 콘크리트가 발명되어 건축에 사용되었다. 하기야 저렇게 높고 육중한 건물을 지으려고 할 때 돌만 쌓아서는 불가능한 일이다. 당시의 콘크리트는 오늘날 석회석을 갈아 만든 시멘트 콘크리트 같은 재료가 아니었다. 시멘트 대신 석회 반죽에 모래를 섞어서 사용했다. 화강암 돌기둥을 세우고 벽체는 벽돌과 콘크리트로 채웠으며 그 위에 다시 대리석을 이용해 마감했는데 이는 오늘날 고층 건물을 지을 때 흔히 의존하는 공법 그대로이다. 건물 외부를 감쌌던 대리석은 모두 게르만족의 침공 당시 파괴되거나 약탈당해서 사라졌다. 현재 판테온의 겉모습은 안에 있던 회반죽 콘크리트가 훤히 드러나고 공해에 찌든 탓에 어딘지 낡고 초라해 보인다. 그럼에도 거의 원형 그대로 보전될 수 있었던 것은 중세 내내 기독교 성당으로 용도가 변경되어 사용되었기 때문이다.

르네상스 당시에는 자신의 치세를 장식한 대형 건물에 거의 목을 매다시피 한 교황들에 의해 고대

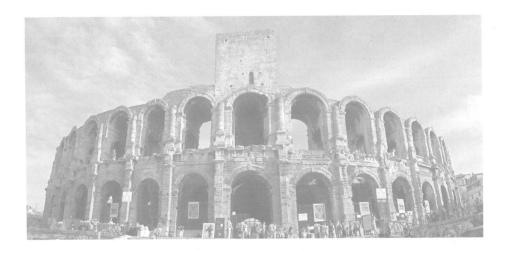

로마 건축물들이 수난을 당했는데 대표적인 경우가 판테온이며 콜로세움도 예외가 아니었다. 바로크 로마의 최대 예술가로 알려진 조각가이자 건축가였던 조반니 로렌초 베르니니Giovanni Lorenzo Bernini(1598~1680) 같은 예술가 역시 당시 교황인 우르바노 8세의 명을 받들어 성 베드로 사원을 짓느라 판테온 내부의 벽을 장식했던 청동을 모조리 거두어다가 녹여서 바티칸의 주 제단을 주조하는 데 썼다. 로마 판테온은 기독교가 공인된 이후 중세를 거치면서도 천년 동안 일반적인 성당과 달리 시신을 안치하는 장소로는 사용되지 않았다. 이는 원래 건물인 판테온이라는 말이 일러 주듯이 여러 신들을 함께 경배하는 신전이었기 때문이다. 그렇기에 1520년 37세의 젊은 나이로 숨을 거둔 라파엘로가 이곳에 안치된 것은 각별한 의미가 있으며 그 후 정치가들을 비롯해 인간들의 유해도 안치되기 시작했다.

판테온은 많은 화가와 건축가에게 영감을 제공했으며 여러 나라에 모방 작품을 짓게 했다. 대표적인 화가로는 18세기 이탈리아 화가인 판니니Giovanni Paolo Pannini(1691-1765), 18세기 말에서 19세기 초까지 프랑스 낭만주의 시대에 활동했던 화가 위베르 로베르Hubert Robert(1733~1808) 역시 로마를 그리면서 판테온을 특유의 몽환적인 터치로 그린 적이 있다. 폐허 그림으로 유명한 로베르는 그대로의 판테온이 아니라 상상력을 섞어 그렸다.

판테온을 모방한 대표적인 건물은 바티칸의 성 베드로 사원이며 파리의 소르본 대학 인근에 있는

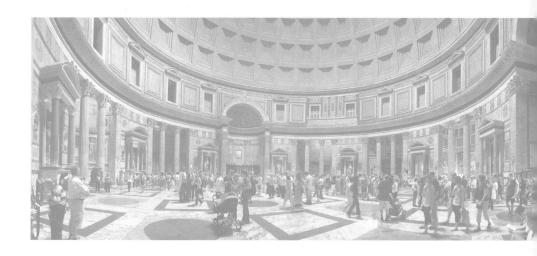

판테온 성당 역시 이름뿐 아니라 건축술도 그대로 모방해 지어졌다. 하지만 로마 판테온을 가장 잘 표현한 미술 작품으로는 단연 살바도르 달리Salvador Dali(1904~1989)의 그림을 들어야 한다. 달리의 기가 막힌 작품은 성당으로 쓰이는 로마 판테온의 의미는 물론이고 천장을 통해 들어오는 빛의 의미, 판테온에 안치된 라파엘로 등을 모두 한 장의 그림 속에 함축적으로 표현한다.

자, 그림을 보자. 달리는 판테온 내부를 하나의 건축물이 아니라 성모의 몸으로 해석을 한다. 한쪽으로 고개를 숙인 성모의 자태는 유난히 성모자상을 많이 남긴 라파엘로풍의 성모이며, 원형의 성당 내부는 위에서 내려오는 빛살을 받아 마치 퍼즐 조각처럼 흩어진다. 아니면, 지금 빛을 받아 흩어졌던 조각들이 모이는 중인지도 모른다. 달리의 이런 해석은 성경 속에서 예수가 자신을 <새로운 성전>이라고 말한 것을 표현한 것이다. 예수는 자신이 장사한 지 3일 만에 부활할 것을 예언하며 <너희가 성전을 허물면 내가 3일 만에 다시 세우겠노라>고 말했다. 누구도 이 어려운 말을 알아듣지 못했다. 달리는 바로 이 성전을 그렸다. 라파엘로가 어린 시절 어머니를 여읜 아픔을 수많은 성모자화를 그리며 달랬다면, 유명한 페미니스트였던 달리 역시 하나님 아버지 대신 인간인 성모의 몸을 성당으로 표현하였다. 달리의 이 그림은 중세와 르네상스 당시 헤아릴 수 없이 많이 그려졌던 수태 고지의 변형이기도 하다. 마돈나의 머릿속으로 들어오는 빛은 가브리엘 천사의 수태 고지와 마찬가지이다.

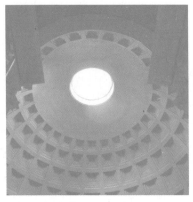

4  판테온은 천장에 난 지름 8,7미터의 구멍을 통해 건물 내부로 햇살을 끌어들인다.

5   살바도르 달리의 작품「파열된 라파엘로의 두상
Tête raphaélesque éclatée」(1951).

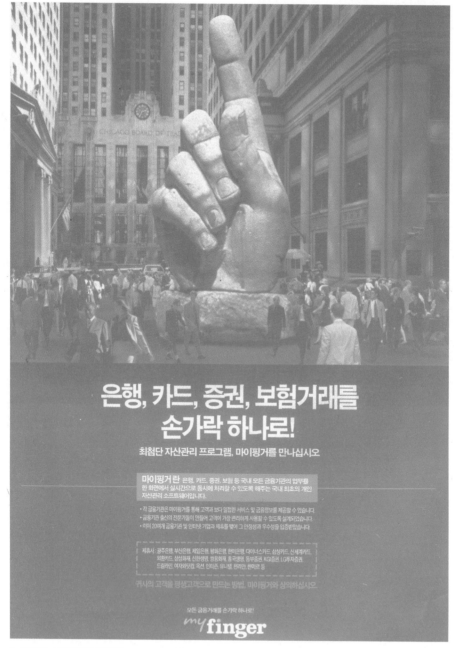

은행, 카드, 증권, 보험거래를
손가락 하나로!

최첨단 자산관리 프로그램, 마이핑거를 만나십시오

**마이핑거란** 은행, 카드, 증권, 보험 등 국내 모든 금융기관의 업무를
한 화면에서 실시간으로 동시에 처리할 수 있도록 해주는 국내 최초의 개인
자산관리 소프트웨어입니다.

• 각 금융기관은 마이핑거를 통해 고객과 보다 밀접한 서비스 및 금융정보를 제공할 수 있습니다.
• 금융기관 출신의 전문가들이 만들어 고객이 가장 편리하게 사용할 수 있도록 설계되었습니다.
• 이미 20여개 금융기관 및 인터넷 기업과 제휴를 맺어 그 안정성과 우수성을 입증받았습니다.

제휴사: 광주은행, 부산은행, 제일은행, 평화은행, 한미은행, 다이너스카드, 삼성카드, 신세계카드,
외환카드, 삼성화재, 신한생명, 쌍용화재, 흥국생명, 동부증권, KGI증권, LG투자증권,
드림라인, 여자와닷컴, 옥션, 인터즌, 유니텔, 천리안, 한마로 등

귀사의 고객을 평생고객으로 만드는 방법, 마이핑거와 상의하십시오.

모든 금융거래를 손가락 하나로!
*my* **finger**

1   콘스탄티누스 황제의 거대한 손가락이
자본주의를 가리키는 손가락으로 등장했다.

# 금융가의 큰 손, 손가락도 거대하다

높은 고층 빌딩들 사이에 거대한 손가락 조각 하나가 세워져 있고, 그 주위로 말쑥한 정장 차림의
화이트칼라들이 지나간다. 광고에 등장한 장소는 뒤에 보이는 건물의 시계 밑에 쓰인 그대로,
흔히 CBOT로 불리는 시카고 증권거래소 Chicago Board of Trade 건물이다. 이렇게 말하면 마치 정말로
CBOT 앞에 거대한 손가락 조각이 있을 것 같지만 사실은 아니다. 단지 광고에만 로마 카피톨리니
박물관 안뜰에 있는 고대 로마 황제 콘스탄티누스 Constantinus의 손가락 조각을 가져다 사용했다.
로마에 있는 손가락 조각이 거대하기는 하지만 실제로 광고에서처럼 성인 키의 몇 배나 될 정도로
거대하지는 않다. 광고를 보면 손가락 조각 옆을 지나는 사람들 중 그 누구도 조각에는 눈길조차
주지 않아 합성한 이미지라는 걸 알 수 있다. 조각 앞에 서서 기념사진 한 장 찍으려는 관광객도
눈에 띄지 않는다. 또 합성을 하면서 손가락 오른쪽 두 남자 행인을 반전하여 왼쪽에서 그대로 다시
사용하기도 해서 조금만 자세히 보면 합성이라는 사실이 금세 드러난다.
어찌 되었든, 금융 회사 광고치고는 상당히 성공한 광고이다. 우선 거대한 손가락이 눈길을 확
끌어당기기 때문이다. 이 금융 회사는 원터치 금융 소프트웨어인 <마이핑거>라는 상품을 광고하기

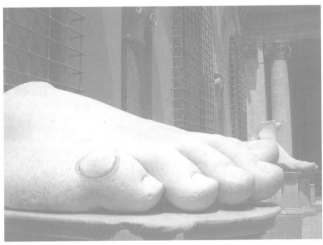
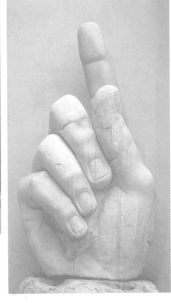

2,3  1846년에 발굴되어 100년 뒤 로마로 옮겨
온 콘스탄티누스의 대형 조각들.

위해 별 생각 없이 손가락을 갖다 썼을지 모르지만 결과만 놓고 보면 참으로 적절한 패러디라고 할 수 있다.

시카고 증권거래소 앞에 나타난 거대한 손가락 조각은 고대 로마 제국 말기인 서기 313년에 밀라노 칙령을 통해 기독교를 공인한 콘스탄티누스 황제의 거상 조각의 일부다. 현재 이 손가락 조각은 황제의 머리와 발을 비롯해 몇 가지 파편과 함께 카피톨리니 박물관 안마당에 놓여 있다. 워낙 거대한 상이어서 손가락도 거대하고 발을 보면 정말 탐스럽게 생겨서 만져 보고 싶어 저절로 손이 간다. 원래의 손가락 크기는 광고에 나온 만큼 크지는 않다. 의자에 앉아 있는 좌상이었으나 몸통은 사라져 버렸다. 원래 조각은 전체 높이가 약 10미터 정도로 추정되며 황금으로 채색이 되어 있었다. 당시 이 좌상은 로마에 있는 가장 큰 조각이었다. 누가 만들었는지 조각가 이름은 남지 않았지만, 정적이었던 막센티우스Maxentius를 물리치고 로마에 입성한 콘스탄티누스 황제를 축하하기 위해 원로원에서 제작해 콜로세움 인근 포럼의 바실리카에 안치시켰던 거상이었다. 그 후 잦은 폭동과 쿠데타로 부서져 지하에 파묻혔다가 1486년 발굴되어 그로부터 100여 년 뒤인 1594년 현재의 카피톨리니로 옮겨 왔고 머리, 손, 발, 팔 등의 파편이 현재처럼 광장에 전시되기 시작한 것은 1659년부터다.

콘스탄티누스 황제는 처음으로 기독교를 공인한 황제였고, 이후 현재의 터키 이스탄불인

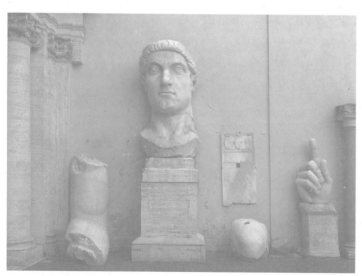

4　로마 카피톨리니 박물관 안마당에 놓여 있는
콘스탄티누스 황제의 거상 조각들.

콘스탄티노플로 수도를 옮겨 로마가 동로마와 서로마로 나누어지는 시대를 연 사람이다. 콘스탄티노플이라는 도시명도 황제 자신의 이름에서 따왔다. 이 황제 이후로 로마는 이미 5현제 시대 이후 가속화되던 혼란 속에서 고대 지중해 문명을 단념하고 급속하게 군사 국가 체제로 빠져든다. 이후의 지중해 지방을 중심으로 일어난 문화가 바로 우리가 미술사에서 비잔틴 시대로 부르는 시기이다.

예술 분야에 있어서 로마는 거의 전적으로 그리스의 아류에 지나지 않는다. 로마인들에게 예술은 배부를 때 즐기는 삶의 여가 같은 것에 지나지 않았고, 기껏해야 자신이나 가문의 무공과 명예를 과시하는 용도로 쓰이곤 했다. 이탈리아 반도를 통일하고 그리스를 점령하면서부터 서서히 예술, 그중에서도 특히 조각이 로마의 군인과 정치가들에 의해 약탈되고 수십 점씩 모각되어 장식용이나 권력을 상징하는 정치적 목적을 위해 쓰이기 시작했다. 당연히 자신과 조상들의 흉상을 조각하는 것이 크게 유행했고, 개선문이나 승전탑과 같은 거대 기념물 건립이 성행했다. 로마의 콜로세움 앞에 펼쳐져 있는 포로 로마노에 가면 전쟁을 통해 제국을 건설했던 로마의 살벌한 문명이 남긴 유적들을 눈으로 확인할 수 있다.

오늘날의 유럽은 기독교 문명의 지배를 받아 형성된 것이지만, 정치와 경제적 측면에서 보면 기독교보다는 로마의 유산을 더 많이 물려받았다. 공화정이나 원로원, 의회 제도 역시 로마의

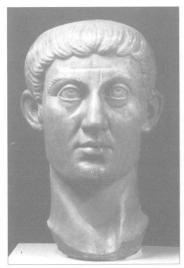

5  밀라노 칙령을 공포하여 기독교를 공인하고, 니케아 공의회를 열어 정통 교리를 정했던 콘스탄티누스 황제.

6  헨리 푸젤리Henry Fuseli(1741~1825)가 초크로 그린 「위대한 고대 유물 앞의 예술가의 절망The Artist's Despair Before the Grandeur of Ancient Ruins」(1778~1780).

것들이다. 하다못해 군대 조직마저도 로마를 그대로 따랐다. 루이 14세와 나폴레옹은 로마 황제의 옷을 입은 채 조각과 그림 속에 모습을 나타내곤 했다. 유럽인에게 로마는 〈영원의 도시〉라고 불린다. 유럽인의 육체와 정신 곳곳에 로마가 들어 있기 때문이다. 로마라는 국가는 사라졌지만 로마라는 정신과 유산은 영원히 남아 있다. 고대 로마만이 로마는 아니다. 르네상스의 로마가 있고 바로크의 로마도 있다. 역사와 문화의 발전 단계마다 로마는 늘 그 중심에 있었다. 어쩌면 21세기의 로마가 가장 초라한 로마인지도 모른다. 관광지로 전락해 소매치기가 들끓는 로마를 누가 르네상스와 바로크의 로마와 연결시키겠는가.

시카고 증권거래소는 1848년 세계에서 가장 먼저 개설된 상품거래소다. 지역 특성상 곡물과 육류라는 상품 거래가 증대하자 상품의 규격과 품질을 표준화할 필요가 생겼고 기후의 변화에 민감한 농산물의 속성상, 자연 재해와 무관하게 안정된 가격을 유지할 필요가 생겨나 이른바 선물 거래 개념이 생겨났다. 현재는 또 다른 거래소인 시카고 상업거래소Chicago Mercantile Exchange와 합병하여 하나의 그룹을 형성한다. 건물은 1930년, 건축가 홀러버드와 루트Holabird & Root가 아르데코 양식으로 지었다. 건축 당시 높이가 184미터로 시카고에서 가장 높은 건물이었지만 다른 건물에 밀려 최고 자리를 내준 지 오래다. 하지만 보존 가치를 인정받아 미국 랜드마크 기념물로 등재되어 보호받는다. 미국에서 시카고라는 도시가 차지하는 경제적 비중을 잘 알려 주는 건물인 셈이다.

시카고 증권거래소가 로마 황제의 거대한 손가락과 함께 광고에 등장한 것은 여러 면에서 상징적이다. 물론 광고를 한 금융 회사 입장에서는 상징이랄 것도 없다. 극히 자연스러운 일이니 말이다. 하지만 금융업에 종사하는 사람들에게는 파생금융상품들인 선물future, 옵션option, 스왑swap, 선도forward 등의 단어들이 매일 대하는 일상적인 것들이지만, 대부분의 사람들에게는 알쏭달쏭한 말들이다. 어쨌든 오늘날에는 이 단어들을 알아야만 살아갈 수 있다. 아무 잘못도 없는데 금융위기가 덮치고 회사에서 쫓겨나고 집값이 폭락하고 이자가 눈덩이처럼 불어나는 오늘날, 모르면 당할 수밖에 없다. 하지만 이마저도 순진한 생각이다. 알면 뭐하나, 알아도 당하기는 매한가지인데…….

시카고 증권거래소의 아르데코 건물 앞에 우뚝 서 있는 로마 황제의 손가락은 〈팍스 로마나〉에서

<팍스 아메리카나>로 세계 전체가 변했다는 사실을 알려 준다. 팍스 로마나, 즉 <로마를 통한 평화>를 외치던 로마 황제의 2미터 가까운 크기의 거대한 손가락이 세계 최초의 상품 거래소 건물 앞에 나타난 것은 그리 놀랄 일이 아니다. 20세기와 우리가 살고 있는 21세기는 <미국을 통한 평화>의 시대이기 때문이다. <골드핑거>가 되어 월스트리트 한가운데 우뚝 서서 팍스 아메리카나를 외치는 콘스탄티누스 황제의 저 거대한 손가락은, 돈이 지배하는 자본주의를 통한 평화를 가리키는 손가락이자 거대한 투기 자본들과 정치가들의 야망이 어울려 세계 금융과 정치를 좌우하는 미국의 손가락이다.

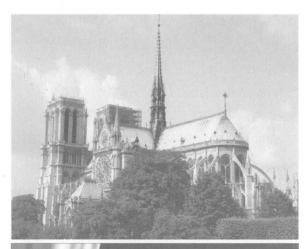

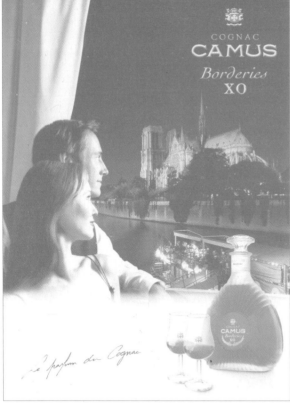

1  〈노트르담〉은 우리들의 귀부인이라는 뜻으로,
〈성모 마리아〉를 이른다. 프랑스의 고딕 건축을
대표하는 큰 성당이며 센 강의 시테 섬에 있다.

2  노트르담 대성당의 야경을 배경으로 만든
코냑 광고. 두 인물의 시선이 향하는 곳에
노트르담 대성당과 상표를 함께 두었다.

# 노트르담 대성당, 술 광고에나 등장하는 처량한 신세

광고에 거의 사용되지 않는 중세 미술이지만 파리 노트르담Notre Dame 대성당만은 예외로, 심지어 술 광고에도 모습을 나타낸다. <코냑Cognac>이라는 프랑스의 고급술을 광고하는 이 이미지는 여러 가지 면에서 눈여겨볼 만하다. 이미지의 호소력을 결정하는 구성 요소들을 조합하고 배치하는 기호학적 방식에서부터 프랑스 문화, 나아가서는 비종교 다종교 시대인 21세기 전체를 엿볼 수 있다. 우선 성당임에도 불구하고 노트르담 대성당이 술 광고에 활용된 점을 지적하지 않을 수가 없다. 그런데 광고에서는 유연하고도 교묘한 방식으로 처리가 되었다. 창문을 여니 멀리 노트르담 성당이 보일 뿐이지 의도적으로 술 광고에 성당을 이용한 게 아니라는 것처럼.

다음으로 광고 속의 두 인물이 정작 광고의 대상인 술이 아니라 멀리 창밖으로 조명이 들어온 아름다운 노트르담 대성당의 야경을 바라본다는 점이다. 마치 관광 책자의 이미지 같다.

일반적으로 광고든 순수 회화든, 관람자의 눈은 이미지 속에서 시선을 유도하는 장치를 따라가게 마련이다. 여기서도 이 법칙이 그대로 적용되어 광고를 보는 이들은 코냑이 가득 든 술병이나 술잔을 보는 대신, 두 인물의 시선이 향하는 방향을 따라가며 창밖의 노트르담 대성당의 야경을 먼저 바라보게 된다. 우리가 코냑 술병과 술잔으로 시선을 돌리는 것은 노트르담 야경을 보고 난 이후의 일이다. 이는 광고 제작자의 전략이 성공했음을 나타낸다. 노트르담 대성당의 야경을 바라보면서 성당과 성당 위의 하늘에 마치 보름달처럼 큼직하게 쓰인 상표도 동시에 보기 때문이다. 조명이 들어온 성당과 성당을 바라보는 두 남녀는 모두 밤하늘에 떠 있는 카뮈Camus라는 코냑 상표를 보도록 만든 장치였다. 사실 술병에 찍혀 있는 상표 이름은 너무 작아서 얼른 눈에 띄지도 않는다.

세 번째로, 우리는 두 인물이 앉아서 노트르담 대성당을 바라보는 장소가 궁금해진다. 광고를 보는 이들은 연출된 이미지로 생각하기 쉽지만, 실재하는 장소다. 이 광고를 보는 대부분의 사람들은 광고에 나타난 연인과 성당 야경 그리고 술병과 술잔 같은 일차적인 이미지만 볼 뿐이다. 하지만 파리를 조금이라도 아는 사람이라면 광고처럼 노트르담 대성당의 동쪽 뒷모습을 볼 수 있는

장소는, 전 세계적으로 유명한 최고급 레스토랑 <투르 다르장Tour d'Argent(은탑이라는 뜻)>밖에 없다는 사실을 안다. 500년이 넘는 역사를 지닌 이곳은 식사를 한 사람의 이름을 명패에 새겨서 영원히 보관해 주는 곳으로, 파리를 찾는 거의 모든 유명 인사의 이름이 레스토랑에 남아 있다. 몇 해 전에 브래드 피트와 안젤리나 졸리가 함께 식사를 해서 신문에 나기도 했다. 투르 다르장을 상징하는 요리는 오리 고기로 몇 년 전 100만 번째 오리를 잡았다고 해서 신문들이 호들갑을 떨며 보도를 한 적이 있다. 손님 앞에서 직접 피를 뽑아 보여 주면서 오리 고기를 잘라 내는 것으로도 유명하다.

앞서 성당임에도 불구하고 노트르담 대성당이 술 광고에 활용된다는 모순을 지적했다. 먼저 광고 이미지 전체의 우아하고 세련된 분위기에 주목하자. 두 개의 코냑 술잔을 보면 술은 거의 바닥이 보일 정도로 조금만 따라져 있고, 이것은 이 술이 조금만 따라서 마시는 최고급 술이라는 점을 말하는 동시에 코냑을 마시는 사람들의 정신적 자세, 즉 절제와 금욕을 암시한다. 맥주나 포도주 혹은 막걸리나 소주처럼 잔에 가득 콸콸 따라 마시거나 원 샷 술이 절대 아닌 코냑의 절제된 이미지는 성당의 이미지와 큰 모순을 보이지 않는다.

하지만 이제 노트르담 대성당이 술 광고에나 등장하는 처량한 신세가 되었다는 점은 부인할 수 없다. 여기서 우리는 무종교의 시대이자 이슬람 지역과 북한을 비롯한 독재 국가 몇 곳을 제외하고는 거의 완전하게 종교의 자유가 허락된 21세기 전체를 생각하게 된다. 유럽 대부분의 고딕 성당은 현재 관광 명소 이상의 의미를 지니지 못한다. 아무도 노트르담 대성당을 가톨릭 신앙의 상징으로 보지도 않으며, 수많은 전쟁과 역병으로 인해 남편과 자식들을 잃어야만 했던 여인네들의 한 맺힌 기도 소리를 노트르담 대성당에서 들으려고도 하질 않는다. 또, 누구도 나폴레옹 황제의 대관식이 열린 곳으로 기억하지 않으며, 폴 클로델Paul Claudel(1868~1955)이라는 프랑스 20세기 시인이자 극작가가 이곳에서 성모를 만나는 신비 체험을 했다는 기록이 바닥에 적혀 있어도 쳐다보지 않는다. 긴가민가하며 지나쳐 버릴 뿐이다. 그러니 노트르담 대성당이 술 광고에 이용되었다는 사실에 아무런 거부감도 느끼지 않는다.

하지만 입장을 바꿔서 생각해 보자. 만일 불국사를 법주 광고에 이용하거나 명동 대성당을 막걸리 광고에 이용했다고 가정한다면 어떻게 될까? 여의도 순복음 교회 옆에 소주를 갖다 놓고 쭉쭉빵빵 모델이 등장해 <처음처럼 흔들어라>라고 하면 어떤 일이 벌어질까? 모르긴 몰라도 정권

퇴진 운동이 일어나고도 남을 것이다. 그러나 노트르담
대성당은 코냑 광고에 이용되어도 아직까지 별 문제가 없다.
교황청에서도 관심조차 두지 않는다.

파리 노트르담 대성당은 코냑 광고만이 아니라 유명한
뮤지컬 광고 포스터에도 활용되고 있다. 지금도 전
세계에서 공연되는 「노트르담 드 파리Notre Dame de Paris」
(국내 초연 2005)이다. 포스터를 보면 집시 여인 에스메랄다가
선정적인 옷을 걸친 채 요사스러운 몸짓으로 춤추고,
그 뒤로 노트르담 대성당의 스테인드글라스로 제작된
원화창圓華窓이 크게 확대되어 불길에 활활 타오르고 있다.
꼽추에 절름발이이고 사팔뜨기이기도 한 천하의 흉물
카지모도는 교수형을 받아 죽은 에스메랄다의 시신을
끌어안고 죽는다. 원작 소설에서는 이 카지모도의 죽음을
미스터리로 남겨 놓지만 아마도 굶어 죽었을 것이다.
위고Victor Hugo(1802~1885)의 소설은 다음과 같이 끝난다.
<사람들은 섬뜩한 해골들 사이에서 2개의 유골을 발견했다.
그것은 기묘한 형상을 하고 있었는데 유골 하나가 다른
유골 하나를 끌어안고 있었다. 유골 하나는 여자였는데
전에는 흰색이었을 것으로 짐작되는 천으로 만든 옷 조각이
아직 몇 군데 남아 있었다. (중략) 또 그 유골을 꼭 껴안고
있는 다른 유골은 남자였는데, 자세히 보니 그것은 등뼈가
구부러지고 머리는 어깨뼈 속에 파묻혀 있으며, 한쪽 다리가
다른 한쪽보다 짧았다. 또한 목뼈가 손상되지 않은 것으로
보아 그는 교수형을 당한 시체가 아닌 것이 확실했다. 다시
말해서 그 유골의 주인은 여기까지 찾아와 죽은 것이다.

3, 4   12세기 고딕 건축의 걸작으로 꼽히는 노트르담
대성당의 장엄하고 웅장한 모습은 어느 쪽에서 보아도
감탄을 자아낸다.

이 유골을 꼭 껴안고 있던 유골로부터 떼어내려 하자 그것은
순식간에 부서져버리고 말았다.>[h]

노트르담은 일반 성당church이 아니라 대성당cathedral이다.
주교 관구에 있는 성당이다. 특별히 기념할 만한 사건을
기리기 위해 지어진 성당인 바실리카basilica도 아니며 또
성당 내부에 있는 작은 예배당인 채플chapel도 아니다.
하지만 이런 분류는 오늘날 노트르담 대성당을 보는 데
그리 중요하지 않다. 오히려 흥미로운 것은 노트르담
대성당을 활용한 또 다른 광고에 등장하는 가르구이
gargouille이다. 가르구이는 빗물을 빼내는 역할을 하는
돌로 만든 홈통을 지칭하기도 하고, 이 홈통에 장식으로
들어간 괴물을 가리키기도 한다. 나중에는 별도로 크게
만들어서 성당 곳곳에 놓아두기도 했다. 스포츠 의류
회사인 휠라Fila에서 만든 광고를 보면 위험하게도 노트르담
꼭대기까지 올라가 가르구이 옆에 한 남자가 앉아 있다.
가르구이는 턱을 괴고 멀리 에펠탑이 보이는 파리를
무심하게 내려다본다. 광고의 메시지는 무엇인가? 광고
카피는 다음과 같이 말한다. <노트르담 대성당을 발아래
두려 한참을 올랐더니 발에 땀이 날 지경이었다.> 그래서
땀을 잘 배출하는 신발을 사라고?
물론 광고는 합성이다. 종탑을 통해 원화창이 있는 곳까지는
올라가 볼 수 있지만 가르구이가 있는 곳까지는 올라가지
못한다. 어쨌든, 가르구이를 만났으니 꽤 올라가긴 했다.
발에 땀도 났을 것이다.

h   빅토르 위고, 「노트르담 드 파리Notre Dame de Paris」, 송면 옮김(서울: 동서문화사, 2012), 589면.

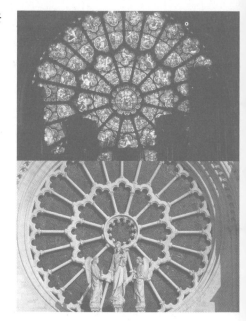

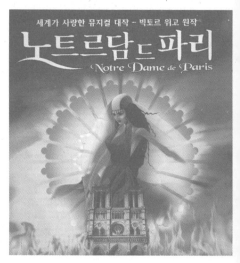

5,6   대성당 내부는 스테인드글라스 3개로        7   뮤지컬 「노트르담 드 파리」의 국내 포스터.
장식되었다. 색색의 유리를 통과하는 빛의 색깔이       창살을 꽃송이 모양으로 만든 둥근 창을 배경으로
아름다워 <장미창>이라고도 불린다.          주인공 에스메랄다가 춤을 춘다.

광고 카피를 <마침내 파리에서 노트르담의 꼽추를 만나다>로
했으면 어떨까? 이런 카피를 뽑으려면 가르구이를 꼽추
카지모도와 동일시하는 상상력이 필요하다. 소설을 잘 읽은
사람이라면 천하의 흉물 카지모도와 성당을 장식하고 있는
괴물 가르구이 사이에 묘한 유사성이 있다는 느낌을 받게
된다. 좋은 광고를 만들기 위해서는 상상력이 필요하며,
성당도 소설도 잘 읽어야만 한다. 중세 건축에서 가르구이는
상당히 중요한 역할을 했다. 빗물이 돌 사이로 스며들어
얼었다 녹기를 반복하면 균열이 생기게 되고 이를 오래
방치할 경우 건축에는 치명적인 위험이 되어 자칫 붕괴로
이어진다. 한겨울 추울 때 성당을 찾아가면 고드름을 길게
입에 물고 있는 가르구이를 만날 수 있는데 그 분위기가 꽤
묘하다. 바람이라도 부는 날이면 마치 아직 하늘로 올라가지
못한 망자의 영혼들이 윙윙, 휙휙하며 울부짖는 것처럼
소리가 들린다. 빅토르 위고는 이 가르구이들이 바람에
부딪쳐 내는 소리 속에서 카지모도의 한 맺힌 울음소리를
들었다. 이 소리가 뮤지컬로 다시 태어났으니 어찌 성공하지
않을 수 있겠는가. 또한 가르구이는 가톨릭 성당임에도
불구하고 민간 신앙이 엿보이며, 동양과 유사한 측면도
발견할 수 있다. 동양의 사찰에도 종종 귀면와鬼面瓦를 만들어
지붕에 얹어 놓거나 계단 등에 박아 놓기도 했다. 이는 잡귀를
없애는 행위였는데 인간들 하는 짓이 귀엽다고 예수님이나
부처님도 웃으시면서 넘어갔을 것이다.
노트르담 대성당이 지금과 같은 모습으로 남을 수 있었던
것은 거의 전적으로 위고 덕분이다. 1789년에 일어난 프랑스

8, 9, 10  노트르담 대성당 곳곳에 장식된 괴물 가르구이.
지붕의 홈통에 붙인 빗물의 배수구이며 고딕 건축 이후 벽체를
보호하기 위해 벽체에서 아주 길게 내밀게 하거나 홈통에 모아지는
빗물은 될 수 있는 대로 외벽에서 먼 곳에 떨어지도록 했다.

대혁명 당시 노트르담은 형체를 알아보기 힘들 정도로 파괴되었다. 당시 많은 성당이 무너지거나 창고로 쓰였고 노트르담 대성당도 예외가 아니었다. 성당 건물만이 아니라 종도 모두 녹여서 대포를 만드는 데 썼다. 노트르담 대성당에도 북쪽 종탑에 작은 종 8개, 남쪽에 엠마뉴엘(임마누엘)과 마리(마리아)로 불리는 두 개의 대종이 있었다. 이 중에서 타종 추의 무게만 500킬로그램이나 나가고 소리가 아름답기로 유명한 엠마뉴엘만 살아남고 나머지는 모두 대포가 되고 말았다. 일부는 대혁명 이후 복원되기도 했지만, 모든 종이 다시 제자리를 찾아 이전의 종소리가 파리 하늘로 울려 퍼진 것은 극히 최근의 일로, 노트르담 대성당 건립 850주년을 맞은 2013년이 되어서다.

나폴레옹은 다 허물어져 가는 노트르담을 보수할 하등의 이유가 없었던 인물이다. 1804년 12월 나폴레옹이 랭스 성당까지 올라가지 않고 파리 노트르담에서 대관식을 할 때도 성당 안과 밖의 파괴된 곳들을 그림을 그린 천으로 막고 식을 치러야만 했다. 위고와 그의 소설이 노트르담 드 파리를 복원시킨 것이다. 여기서 한 사람의 소설가를 더 거명할 필요가 있는데, 바로 『카르멘Carmen』(1845)으로 유명한 소설가 프로스페르 메리메Prosper Mérimée(1803~1870)이다. 메리메는 당시 문화재청장으로 일하며 많은 업적을 남겼는데, 노트르담도 그의 권유를 받아들인 고딕 성당 복원 전문가이자 건축가 비올레르뒤크Eugène Emmanuel Viollet-le-Duc(1814~1879)가 공사를 맡아 오늘날과 같이 복원하였다. 비올레르뒤크는 노트르담을 복원하면서 두 곳에 슬쩍 자신을 조각한 상을 끼워

11  비올레르뒤크가 복원한 12사도 중 하나.
비올레르뒤크의 얼굴을 새겨 넣었다. 세 명의 사도로
이뤄진 네 그룹은 첨탑 양쪽으로부터 내려온다.

넣었다. 28명의 옛 유대 왕들을 일렬로 세워 놓은 <왕들의 회랑Galerie des rois>에 하나가 있고, 다른

하나는 지붕 위 첨탑 주위에 12사도를 복원하면서 자신의 얼굴을 한 조각 끼워 넣었다. 사람들은 이

때문에 그를 두고두고 욕했는데, 비올레르뒤크는 성당을 복원한 정도가 아니라 거의 세우다시피

했다고 해도 과언이 아닐 정도로 대대적인 공사를 벌였다. 메리메는 프랑스 소설사에서 최초의

판타지 소설로 꼽히는 유명한 중편 「일르의 비너스La Vénus d'Ille」(1837)라는 고고학적 상상력에 기초한

작품을 쓰기도 했다. 또한 문화재청장 때 프랑스 전국의 문화재를 정리한 사람으로, 이를 기리기

위해 1978년 시작된 프랑스의 건축물 문화재 데이터베이스에는 바즈 메리메(데이터베이스 메리메Base

Mérimée)라는 이름이 붙었다.

모든 성당은 나름대로의 형식성을 갖추고 있고, 이 형식성은 기독교 신앙을 건축적으로 구현한

것이다. 고딕은 12세기 초부터 16세기 말까지 약 450년간 전 유럽에 크게 유행했던 성당 양식이다.

발원지는 일드프랑스Île-de-France로 불리는 파리 일대로, 이후 영국, 독일, 폴란드, 체코는 물론

전통적인 성당 양식을 여럿 갖고 있으며 북유럽의 고딕은 야만인의 건축이라고 비하하면서

<고딕Gothic>이라는 단어를 사용했던 이탈리아에까지 널리 퍼져 나갔다. 놀라운 건 약간의 장식적

변화 외에 전 유럽의 고딕 성당이 대동소이하다는 점이다. 이 양식적 동일성은 쉽게 확인할 수

있다. 런던 웨스트민스터 사원, 독일의 그 유명한 쾰른 대성당, 오스트리아 빈의 슈테판 대성당

12 <왕들의 회랑>에 장식된 이스라엘 28대 왕들의
모습은 1793년 대혁명 때 프랑스의 왕들로 착각해
파괴했던 것을 비올레르뒤크가 복원했다.

그리고 체코 프라하의 비투스 대성당 등 유명 관광지가 되어 버린 모든 성당을 비교해 보라. 모두 파리 노트르담 성당을 모방이라도 한 것처럼 똑같다.

모든 고딕 성당은 세로축이 긴 라틴형 십자가 형태로 지어졌다. 십자가의 끝은 예수님이 태어난 예루살렘을 향해 동쪽을 바라보도록 되어 있고 세로축과 가로축이 만나는 교차 지점에 제단이 자리를 잡으며 그 위의 지붕에 첨탑이 꽂힌다. 자연히 서쪽에 입구가 마련되고 거의 모든 고딕 성당이 세 개의 문을 입구에 낸다. 고딕 성당은 높고 크게 지어지며 이는 타원형의 홍예[i] 대신 대포알 형상의 첨두형 아치pointed arch[j]를 고안하여 홍예를 대체하는 등 건축술이 발달한 결과이다. 무엇보다 외부의 빛을 성당 안으로 끌어들여 영성의 상징으로 삼기 위한 신학적, 미학적 욕구의 표현이었다. 이렇게 높고 크게 지어진 성당의 지하는 인간의 썩어 없어질 육체를 나타낸다. 그래서 대부분의 고딕 성당의 지하는 납골당으로 쓰인다. 세 개의 문으로 이루어진 성당 1층은 인간의 감정과 욕망의 세계를 상징하며 원화창과 지붕의 첨탑은 영혼을 상징한다.

크고 높게 짓자면 많은 돈이 필요했다. 고딕 성당은 유럽 역사에서 최초로 대도시를 중심으로 대규모의 상업 자본이 형성되던 시기와 맞물려서 발달한 양식이다. 자연히 각 대도시마다 경쟁적으로 성당을 크게 짓기 시작했고 전 유럽으로 이 유행이 퍼져 나갔다. 이 과정에서 모델 역할을 한 것은 파리 일대의 고딕들이었다. 특히 180년이나 걸린 노트르담 성당과 달리 비교적 단기간인 60년 만에 완성된 탓에 통일성을 가질 수 있었던 샤르트르 대성당이 모델 노릇을 톡톡히 했고, 프랑스 건축가들은 유럽 여러 나라에 초청을 받아 직접 건축을 하기도 했다. 크고 높게 짓느라 자연히 건축 기간이 오래 걸렸고 파리 노트르담만 해도 1163년에 공사가 시작되어 1245년에 완성된다. 1245년에도 완전히 완공된 것은 아니다. 노트르담을 보면 정면 입구 쪽에 있어야 할 종탑 위의 첨탑이 없는데 이는 성당이 미완성으로 끝났음을 보여 준다.

고딕 양식의 성당이 널리 퍼지게 된 원인을 당시 성경책이 부재했던 일상생활과 관련지어 생각해 봐야 한다. 중세 시대 라틴어로 쓰인 성경책은 일반 민중들은 읽을 수가 없는 책이었다. 또 살래야 살 수도 없는 고가의 물건이었다. 양피지에 기록된 탓에 일반 민중들은 엄두를 낼 수가 없었다. 성경은 오직 당시의 최고 지식 계층인 수도사들만 읽고 필경하는 말 그대로 성스러운 책이었다. 후일

---

i   문의 윗부분을 무지개 모양으로 반쯤 둥글게 만든 문. 아치문, 홍예문이라고도 한다.
j   고딕 양식에 많이 사용되는 첨두형 아치는 윗부분이 날카로운 각으로 마감된 형태를 띤다.

종교 개혁이 라틴어 성경을 일반 민중들이 사용하는 언어로 번역하는 작업과 함께 일어난 것도 이 때문이다. 성경이 인쇄되어 보급되면서 대문자만 사용하던 장식적인 고딕 문자도 대소문자를 함께 쓰도록 변했고 띄어쓰기와 구두점 형식도 어느 정도 갖추어져 나갔다.

일반 민중들은 성당에 와서 성화와 성상 조각을 보고 성경을 대할 수밖에 없었다. 모든 고딕 성당의 안과 밖에는 한 군데도 빈 곳 없이 조각으로 장식을 했으며 제단을 비롯해 기타 장소에는 그림을 걸어 놓았다. 당시 일반인들의 신앙은 성경이라는 텍스트에 근거한 신앙이 아니라 그림이나 조각을 통한 신앙, 즉 이미지를 통해 형성되었다. 성경이나 교리에 대해 혹은 사제들의 설교와 가르침에 비판적이거나 분석적일 수가 없었다. 후일 종교 개혁이 일어났을 때 성상 파괴가 진행된 것도 이와 무관치 않다.

노트르담 대성당은 코냑 광고에도 등장하고 뮤지컬 포스터와 신발 광고에도 등장한다. 이 세 광고는 성당의 시대가 끝났음을 알리는 것일까? 술과 뮤지컬 혹은 건강에만 관심이 있을 뿐, 현대인들이 성당과 신앙에 크게 관심이 없다는 지적은 어느 정도 맞을지도 모른다. 사실 파리 노트르담은 뮤지컬에 앞서 앤소니 퀸과 지나 롤로브리지다가 나오는 영화로 먼저 제작되어 인기몰이를 했다. 나중에는 디즈니사에서 이 영화를 각색하여 애니메이션으로 제작하기도 했다. 뮤지컬은 가장 나중에 나온 아류인 셈인데, 어쨌거나 노트르담은 사라지고 엔터테인먼트만 남은 건 씁쓸하지만 부인하기 힘들다. 누구도 영화나 만화 혹은 뮤지컬을 보면서 기도를 드리거나 성호를 긋지는 않는다. 누구도 술 광고에 노트르담 성당이 등장한 사실을 조금도 거북하게 여기지 않는다. 이렇게 자연스럽게 대성당과 코냑을 함께 볼 수 있는 시대가 우리가 사는 시대이다. 성경책의 표지가 무지개 빛이나 파스텔 톤으로 바뀌었다고 놀랄 것도 없다. 그래도 한국에서는 여전히 성경책이 팔리고 있지 않은가. 언젠가는 이곳에서도 명동 성당에 올라가 땀이 나지 않는 신발 광고를 하고 막걸리 광고를 할 날이 올지도 모른다.

# 가장 많이 광고에 등장하다_
**르네상스**

1 프랑스의 미술서 『회화의 역사*Histoire de la peinture*』(1995)의 표지. 모나리자와 매릴린 먼로를 나란히 비교해 두었다.

## 이제는 그만할 때도 된 「모나리자」 이야기

「모나리자」는 가장 많이 패러디되고 가장 많이 광고에 활용된 그림이다. 게다가 미술사에서도 가장 많이, 가장 자주 이야기된다. 그래서 슬그머니 <이젠 그만할 때도 되었는데>라는 약간은 짜증 섞인 푸념이 나오고 만다. 어쨌든 미술 이야기를 하다 보면 레오나르도의 「모나리자」를 이야기하지 않을 수가 없다. 우선은 퀴즈 게임 같은 곳에나 어울릴 만한 거의 아무런 의미가 없는 온갖 일화들을 건너뛰어야 한다. 「모나리자」가 <리자 부인>을 뜻하는 말이고, 그림이 캔버스가 아니라 나무 위에 그려졌다든가, 레오나르도가 직접 갖고 프랑스로 건너와 프랑스와 1세에게 팔았다는 등 기본적인 사항은 물론 나폴레옹이 잠시 자신의 집무실에 걸어 놓았다가 후일 루브르에 들어왔고 이제까지 미국, 일본, 러시아로 딱 세 번 해외로 임대 전시되었다는 등 그림에 얽힌 외적인 이야기들은 끝도 한도 없다. 신비한 미소, 미소를 짓게 하기 위해 동원된 피에로, 레오나르도의 자화상과 동성애 이야기, 19세기에 양옆이 잘려 나간 이야기, 프로이트의 전혀 틀려먹은 해석 등은 그렇다 치더라도 1911년에 도둑맞은 이야기, 2년 후에 다시 찾은 이야기, 그림이 없어진 2년 동안 작품이 아니라 작품이 사라진 빈자리를 감상하기 위해 구름같이

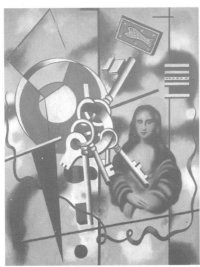

2 페르낭 레제 Fernand Léger(1881~1955)의 「모나리자와 열쇠 La Joconde aux Clés」(1930).

3 레오나르도의 「모나리자」를 역설적으로 패러디한 뚱뚱하고 못생긴 보테로 Fernando Botero Angulo(1932~ )의 「모나리자」(1977).

몰려들었던 사람들 이야기 등등. 최근에는 「모나리자」의
실제 모델로 추정되는 리자 게라르디니의 유해가 피렌체의
한 수도원 묘지에서 발견되어 탄소동위원소 측정과
후손과의 DNA 분석을 통한 신원 확인 작업에 들어갔다고
한다. 또 같은 모델이 보다 젊었을 때 그린, 또 다른
「모나리자」가 확인되기도 했다는 소식까지 이루 헤아릴
수가 없다. 한국의 <얼굴 연구소>에서는 「모나리자」 얼굴의
좌우를 반전시켜 합성해 본 결과 현실에서는 존재할 수
없는 야릇한 얼굴이 나왔다고 한다. 성인 남녀, 청소년
남녀의 얼굴 특징들이 복합된 이미지가 나와서 현실에서는
존재할 수 없는 얼굴이라는 얘기이다. 이런 것들이 의미가
없는 것은 아니다. 또 현대로 올수록 믿을 만한 과학적
분석이 이루어지고 있어 신빙성도 있다. 하지만 우리에게
「모나리자」는 마르셀 뒤샹 Marcel Duchamp(1887~1968)의 유명한
패러디 그림 「L.H.O.O.Q」[a] (1919)를 비롯한, 앤디 워홀, 레제,
보테로 등의 「모나리자」 패러디 작품을 통해 더 많이
알려졌다. 광고는 말할 것도 없다. 콜라 마시는 모나리자,
부동산 광고에 복부인으로 등장하는 모나리자, 잡지 표지
모델로 등장해 미소 대신 인상을 쓰는 모나리자, 퇴근하는
모나리자 등등. 최근에도 한국의 한 출판사에서 외국의
만화로 제작된 문화 연구 총서를 번역하면서 표지에
모나리자를 사용했다. 이 책의 표지에 등장한 모나리자는
인도 여인처럼 미간에 붉은 홍점을 붙였다. 놀라운

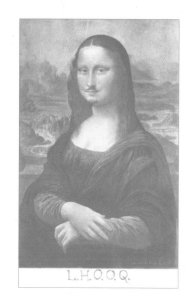

L.H.O.O.Q.

a   L.H.O.O.Q는 프랑스어 문장 <Elle a chaud au cul>의 약어다. <엘아쇼오퀴>라고 발음되는
이 문장은 남자를 밝히는 여인을 뜻하는 비속한 문구인데 발음을 빨리 하면 L.H.O.O.Q가 된다.
마르셀 뒤샹이 「모나리자」를 패러디한 <수염 달린 모나리자>의 제목이다.

4   뒤샹은 「모나리자」에 수염을 그리고 상스러운
글귀를 넣어서 기존의 미술을 조롱했다.

아이디어이자 변신이다.

「모나리자」를 직접 본 사람은 그리 많지 않다. 대개
달력이나 광고 혹은 신문이나 잡지 등을 통해 가끔씩 보았을
뿐이다. 물론 파리에 있는 루브르 박물관에 가서 직접 본
사람들이 있다. 그러나 직접 루브르에 들어가 <그 신비한
미소를 보았다>고 장담하는 사람은 열이면 열 거짓이다.
가로세로의 길이가 각각 53, 77센티미터밖에 되지 않는
작은 그림이라 가까이 다가가야만 제대로 볼 수 있는데,
루브르에 가면 언제나 수백 명의 관람객이 몰려 있어 가까이
다가갈 수가 없고 작품 앞을 가로막은 방탄유리에 반사되는
빛 때문에 미소는커녕 액자도 제대로 볼 수 없다.

뒤샹은 레오나르도 서거 400주년이 되던 해인 1919년에
맞추어 <수염 달린 모나리자>를 그렸다. 뒤샹이 붙인 제목을
생각하면 미술사에서 이 정도의 육두문자를 사용한 예는
일찍이 없었다. 뒤샹의 육두문자를 생각해서라도 그만할
때가 되었는데도 이야기는 여전히 계속되며 패러디도
끊임없이 생산된다. 마르셀 뒤샹의 「모나리자」 이후에도,
콜롬비아 출신의 화가 보테로가 그린 다이어트가 필요한
「모나리자」, 미술사 표지에서 앤디 워홀의 「메릴린
먼로」와 어깨를 겨루는 처지가 된 「모나리자」, 경기
침체를 예견하는 시사 잡지의 표지에 나타나 미소 대신
인상을 쓰는 「모나리자」 등도 있다. 심지어 화장지 중에도
「모나리자」가 있을 정도다. 가장 최근에는 다리 자신감을
찾은 「모나리자」도 등장했다.

<1503년에서 1505년 사이에 그려진 것으로 알려졌지만,

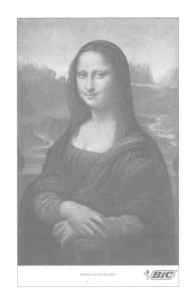

5 <누구나 아티스트가 될 수 있다>고 광고한
프랑스의 문구 브랜드 빅Bic의 지면 광고.

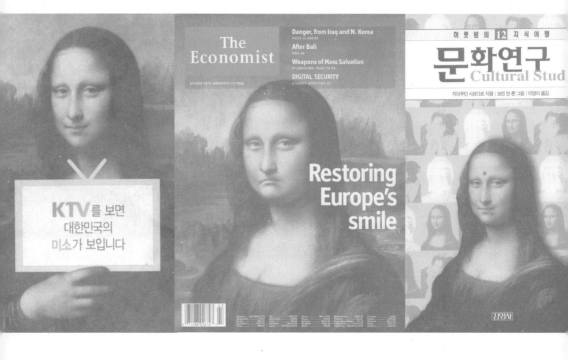

KTV를 보면
대한민국의
미소가 보입니다

The
Economist

Danger, from Iraq and N. Korea
PAGES 12 AND 29

After Bali
PAGE 30

Weapons of Mass Salvation
BY INVITATION, PAGES 73-74

DIGITAL SECURITY
A SURVEY, AFTER PAGE 50

Restoring
Europe's
smile

하룻밤의 12 지식여행
문화연구
Cultural Stud
지아우딘 사르다르 지음 | 보린 반 룬 그림 | 이영아 옮김

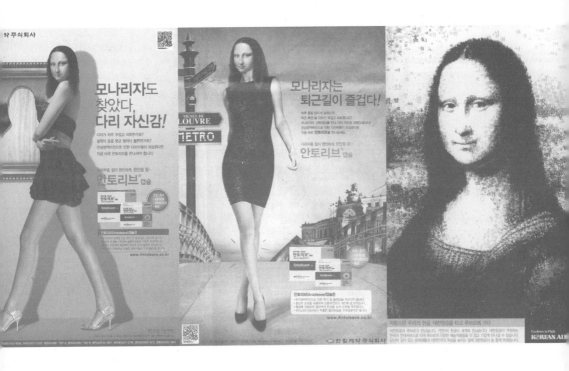

완성된 것은 그 이후의 일이라고 전해진다. 그림의 모델이 된 여인은 델 조콘도라는 피렌체의 한 귀족 부인이었으며, 원래 현재의 그림보다 조금 큰 크기로 모델 좌우에 발코니의 기둥이 보였지만, 19세기 때 잘라 냈다. 그린 지 오래되었지만 비교적 목판이 잘 보존되어 아직도 신비한 미소를 간직한다. 레오나르도가 프랑스와 1세의 초청을 받아 알프스를 통해 프랑스로 건너 올 때 다른 그림 몇 점과 함께 직접 갖고 왔다. 루아르 강 인근의 앙브와즈 성 뒤에 있는 클로 뤼세 성에 기거하며 그림을 프랑스와 1세에게 팔았다.> 등등.

하지만 이 모든 것은 어느 것 하나 확실한 것이 없다. 「모나리자」를 둘러싼 수천 가지 낭설 중에는, 이 그림이 레오나르도의 자화상이라는 설도 끼어 있다. 최근 한 미국의 연구소에서 디지털 화면으로 레오나르도의 얼굴과 「모나리자」의 얼굴을 합성해 비교했더니 거의 100퍼센트 일치했다. 이런 현상을 정신분석가들은 남성 속의 여성성인 아니마anima가 본래의 남성성인 아니무스animus와 항상 함께한다는 점을 들어 설명한다. 대부분의 자화상은, 남자 화가가 그린 경우 무의식적으로 자신이 지닌 마음 깊은 곳의 아니마를 표현하게 된다는 것이다.

「모나리자」의 모나는 이탈리아어로 부인을 뜻하는 말이다. 따라서 「모나리자」는 리자 부인이다. 레오나르도는 이 그림을 그릴 당시, 미소를 그리기 위해서는 우선 모델을 즐겁게 해줘야겠다는 생각에 가무단과 피에로들을 불러들여 모델 앞에서 한판 재미있게 놀게 했다. 작업 속도가 느린 레오나르도로서는 모델의 경직된 몸과 표정을 어떤 방식으로든 풀어 줘야만 했을 것이다. 하지만 「모나리자」의 신비한 미소가 피에로들이 벌인 코미디가 만들어 낸 미소일 수는 없다. 그것은 어디까지나 눈에 보이는 외관상의 미소를 얻기 위한 작업의 일부였을 뿐이다. 그렇다면 그 신비한 미소는 어디서 오는 것일까? 과연 정말로 「모나리자」의 미소는 신비한 것인가? 우리는 여기서 관람자의 주관성에 의해 좌우되는 작품의 가치라는 예술의 가장 중요한 문제와 부딪치게 된다. 또한 예술이라는 것이 사회적 역사적 산물이라는 사실과도 만난다. 「모나리자」는 그려질 당시부터 유명했다. 라파엘로를 비롯한 많은 사람이 「모나리자」를 모방하거나 영향을 받았다. 수도 없이 제작된 짓궂은 패러디 그림들도 일면 「모나리자」에 대한 찬미로 볼 수도 있다. 그래서 이젠 그 누구라도 「모나리자」의 신비한 미소에 대해 이의를 제기할 수 없게 되었다. 실제로 그런 미소가 있는지 여부는 별개의 문제다. 미술사가들이나 비평가들이 그렇다고 하니까, 또 19세기

이후 온갖 대중 매체들을 통해 기정사실화되어 왔기 때문에 이제 그 미소는 <신비화>된 셈이다. 명작은 이렇게 <만들어지는> 측면이 있다. 레오나르도의 그림들을 보면 「모나리자」만 웃고 있는 것은 아니다. 같은 루브르 박물관에 있는 「세례 요한Saint Jean-Baptiste」(1513~1516)도 웃고 있다. 보기에 따라서는 이 세례 요한의 미소가 더욱 의미심장하다. 레오나르도의 동성애를 드러내는 미소이기 때문에.

모델 뒤의 풍경화는 마치 동양화의 진경산수를 연상시킨다. 이 역시 레오나르도의 독창적인 미학관이 적용된 예이다. 레오나르도는 단일한 관점에 서서 사물들의 원근과 대소를 기하학적으로 배치하는 선원근법線遠近法 대신, 공기의 밀도가 일으키는 광학적 바리에이션을 간파했고 이를 그대로 회화에 적용해 먼 곳에 있는 사물을 희미한 공기 덩어리로 덮어 버림으로써 이른바 대기 원근법을 창안해 「모나리자」에 적용하였다. 배경의 풍경이 자아내는 신비한 분위기는 바로 이렇게 해서 가능했다. 레오나르도의 독창성은 이러한 기법적인 측면에만 국한되지 않는다. 앞에서도 설명했지만, 이러한 기법을 고안해 낸 것은 자연과 사물의 배후에 존재하는 궁극적 진실에 대한 끝없는 호기심의 산물이다. 물의 흐름에 민감했으며 이러한 유체 역학에 대한 관심은 곧이어 바람이나 여타 사물들의 동선과 운동에 대한 것으로 연장되어 그의 회화에 결정적인 영향을 끼쳤다. 「모나리자」의 이마에 보일 듯 말 듯 걸쳐 있는 베일의 선과 가슴 윗부분 검은색 옷의 주름 등에서도 이러한 유체에 대한 관심의 일단을 읽을 수 있다. 또한 레오나르도는 임신한 사체를 여러 번 직접 해부해 볼 정도로 인체의 해부학적 오묘함에 매료되었다. 이러한 자연 과학적 호기심을 이해할 때 그가 건축, 병기 제조, 토목 등의 분야에서 남겨 놓은 수많은 데생의 진정한 의미를 알 수 있다. 이는 역으로, 그림이 손끝에서 나오는 잔재주가 아니라 심원한 정신의 울림과 지적 호기심이 있을 때에만 가능한 <전적으로 정신적인 창조물>임을 가르쳐 준다.

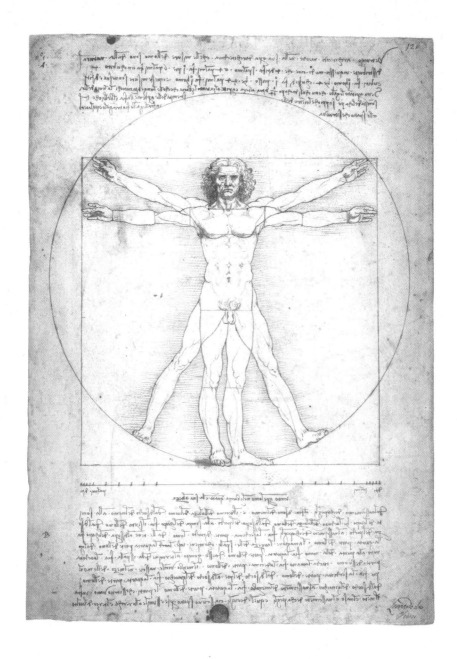

1  1세기경에 활동했던 로마 건축가 비트루비우스의
이론을 따라 레오나르도 다빈치가 그린 인체 비례도.
인간의 신체를 우주의 질서를 반영하는 소우주로 간주한
그의 관념을 잘 보여 주는 작품이다.

# 「모나리자」 다음으로 광고에 많이 사용되는 인체 비례도

레오나르도 다빈치에 관한 책들을 읽다 보면 몇 가지 혼란스러운 인상을 받는다. 아무것도 확실한 것이 없다는 점이 첫째라면, 두 번째 인상은 혹시 평생 정서 불안에 시달린 게 아닐까 싶을 정도로 그의 현기증 나는 호기심에서 온다. 광학, 지리학, 지질학, 해부학, 천문학, 유체 역학, 건축, 도시 계획, 잠수함, 비행기, 방직기, 시계태엽 그리고 심지어 채찍으로 치면 자동으로 움직이는 사자 인형과 불꽃놀이 폭죽, 밀랍으로 얇게 만들어 바람을 주입할 수 있었던 풍선까지. 「모나리자」, 「암굴의 성모Vergine delle Rocce」(1483~1486), 「최후의 만찬Ultima Cena」(1494~1498) 등 서구 예술의 최대 성과로 꼽히는 그림 이야기는 오히려 뒷전으로 밀려 난다.

레오나르도가 손대지 않았거나 대지 못한 장르가 하나 있다면, 그건 바로 조각이다. 실제로 그는 『회화론Trattato della Pitturain』(1651)에서 조각가를 <얼굴에 온통 흰 밀가루를 뒤집어 쓴 채 빵을 굽는 사람>에 비유하면서 <조각가의 집은 더럽지만, 화가는 다르다. 옷도 잘 입고 편안한 자세로 앉아 물감을 찍은 붓을 기분 좋게 가볍게 휘두르며 그의 집은 깨끗하고 아름답기만 하다>고 썼다. 그래서일까, 그는 거의 머슴처럼 평생 돌과 씨름을 하며 작업에 매달렸던 미켈란젤로와는 달라도 너무 다른 인간이었다. 하지만 불확실한 자료와 이미 전설이 된 많은 설에도 불구하고 레오나르도에 관한 책들을 읽다 보면 한 가지 뚜렷한 인상이 남는다. 하나의 일을 마무리 짓지 못하고 계속 다른 일을 벌이며 미로를 헤매게 했던 그의 다양한 관심들이, 사실은 하나의 궁극적 호기심에서 비롯된 것은 아닌가 하는 점이다.

현재 이탈리아 베네치아 아카데미아 미술관에 보관되어 있는, 당시 38세였던 1490년경에 그려진 인체 비례도 「비트루비우스의 인간Uomo vitruviano」(1490년경)은 레오나르도의 궁극적 호기심을 가장 잘 보여 주는 데생이다. 이 데생은 「모나리자」와 「최후의 만찬」을 제외하면 레오나르도의 작품 중 일반인에게 가장 많이 알려져 있고 그만큼 광고에 많이 이용된 이미지이다. 한국 광고에서도 심심찮게 등장한다. 대개는 몸의 균형적인 영양 상태를 강조하기 위해 비타민 같은 의약품이나 유아식 광고에 이용되고 자동차 광고나 건축 관련 광고에도 많이 나온다. 한 아파트 업체의 원룸

광고에도 예의 레오나르도의 이 이미지를 사용했다. 남자의 나신 대신 배꼽티에 바지를 입은 젊은 여인이 들어가 있지만, 겹쳐 있는 원과 정사각형, 두 팔과 발을 벌리고 서 있는 자세 등을 통해 누구나 어렵지 않게 레오나르도의 데생을 패러디한 것임을 알 수 있다. 광고를 조금 자세히 보면, 상당히 적절한 패러디라는 느낌이 든다. 배꼽티를 입은 모델의 배꼽은 다빈치의 그림에서도 원의 중심이다. 이를 통해 원룸의 위치가 강남의 중심이라는 사실이 적절히 강조되고 모델을 통해 원룸을 필요로 하는 계층도 암시된다. 광고 기획자는 실제로 레오나르도의 데생을 패러디한 것임을 드러내기 위해 배경에 마치 레오나르도가 쓴 것 같은 알파벳 텍스트를 깔아 놓았는데, 알려져 있다시피 레오나르도는 양손을 다 썼고 특히 글씨를 쓸 때는 광고와는 달리 오른쪽에서 왼쪽으로 써나갔다.

가장 최근에는 LG전자에서 레오나르도의 인체 비례도를 광고에 활용했다. 대부분의 사람은 이 광고가 레오나르도의 원작을 활용했다는 것을 모를지도 모른다. 그만큼 광고는 조금 지나칠 정도로 원작을 <품위 있게> 활용했는데, 이는 단점으로 작용할 수도 있다. 실제로 LG의 광고는 지나치게 젊잖다. 광고 화면의 황토색 바탕이나 설계 도면의 선, 읽을 수는 없지만 알파벳으로 된 문장 등을 통해 이 이미지가 레오나르도의 인체 비례도에서 온 것임을 알 수 있도록 만들었다. 하지만 곡면 올레드OLED TV의 가격이 초고가임을 염두에 두면 실제로는 구매 여력이 있는 특수 계층을 겨냥한 것임을 알 수 있고 따라서 원작을 최대한 숨긴

2, 3, 4  레오나르도의 인체 비례도를 활용한 광고들.

것이다. 그렇다고 해도 너무 얌전한 것은 부인할 수가 없다.
예를 들어, 광고 오른쪽 하단의 TV 화면에 레오나르도의
원작을 집어넣을 수도 있다. 실제로 이런 식으로 광고를
다시 만들어 보았더니 훨씬 설득력이 있어 보인다. 또는
<인간이 원래 보는 그대로 볼 수 있게 하라>라는 인용 카피
밑에 레오나르도 다빈치라는 서명을 집어넣을 수도 있었을
것이다. 하지만 이 광고는 올레드 TV가 인간의 시지각에
대한 과학적 분석에 의거하여 제작된 결과물이라는
분위기를 전달하는 데 성공했다.

레오나르도의 호기심은 갈피를 잡을 수 없을 정도로 이리
튀고 저리 튄다. 하지만 이 다양한 호기심들 사이에는 내적
친화력이 존재한다. 그에게 그림은 단순한 예술이 아니라,
과학까지를 포괄하는 넓은 의미의 예술이었다. 그의 인체
비례도인 「비트루비우스의 인간」 역시 원래 기원전 1세기경
활동한 고대 로마 건축가인 비트루비우스Vitruvius에서부터
시작된 인체 비례론을 수용한 것인데, 인체라는 소우주와
지구라는 대우주 사이의 아날로지, 즉 유사성을
포착하기 위한 것이었다. 두 사람 모두 인간을 모든 예술
창조의 중심에 놓고 사고하였다. 총 10권으로 이루어진
비트루비우스의 방대한 『건축론De architectura』(B.C. 1세기)은
르네상스 당시 이탈리아어로 번역되면서 건축가와
화가, 조각가들에게 귀중한 참고 자료의 역할을 한다.
아르키메데스Archimedes(B.C. 287~B.C. 212)가 목욕탕에서
아르키메데스의 원리를 발견하면서 <유레카Eureka>, 즉
<난 찾았다>고 외쳤다는 일화 역시 이 책에서 언급되었다.

5 　인체 비례도와 첨단 가전제품을 자연스럽게
대비시킨 LG전자의 광고

비트루비우스의 『건축론』은 현재 박물관으로 쓰이는 루브르 궁의 콜로네이드colonnade<sup>b</sup>를 건축한 프랑스 건축가 클로드 페로Claude Perrault(1613~1688)<sup>c</sup>에 의해 1673년 프랑스어로 번역되어 서구 유럽 전체로 퍼져 나간다. 1692년 영어판도 이 프랑스어 번역본에서 중역했다. 『건축론』은 단순히 건축에 관련된 원칙과 원리를 집대성한 것이 아니라 기계 장치, 공구, 측량 도구 들에 대한 기술도 포함하였다. 16세기 초 베네치아에서 번역 출간할 때는 상실되었던 삽화들을 그려 넣었고, 이후 다른 역자들이 여러 번 번역할 때마다 새로운 삽화들이 첨가되곤 했다.

b  건축에서, 수평의 들보를 지른 줄기둥이 있는 회랑回廊. 고대 이집트 시대부터 썼으며 그리스, 로마 시대에 발달하였고 바로크 및 고전주의 건축에 많이 보인다.
c  프랑스의 대표적인 동화 작가 샤를 페로Charles Perrault(1628~1703)와 형제 사이이다.

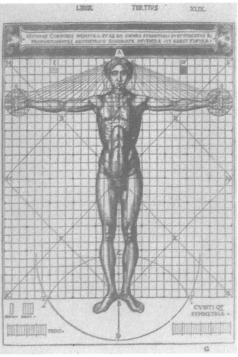

6,7　고대 로마의 건축가 비트루비우스가 기원전 1세기에 쓴
『건축론』은 건축, 토목, 기계 등 건축 기술에 관한 풍부한 내용을
담고 있다. 이 책은 르네상스 시대에 재발견되어 1484년에 초판이
간행되었으며 유럽의 건축에 커다란 영향을 미쳤다.

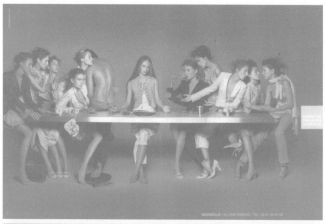

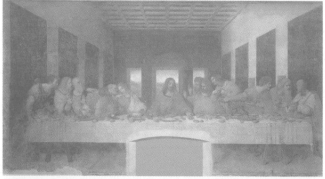

1  마리테 프랑스와 지르보의
「최후의 만찬」 패러디 광고.

2  다빈치가 그린 벽화 「최후의 만찬」은
예수가 십자가에 매달리기 전날 밤에 열두
제자와 마지막으로 나눈 저녁 식사를 그렸다.

3  케이블 방송 QTV에서 제작한
「예스 셰프!」의 광고 이미지.

## 왜 이토록 유명한가, 「최후의 만찬」은

<특히 모호한 자세로 등장하는 유일한 남성 모델의 어색하기 짝이 없는 모습을 통해 기독교인을
모독한 것으로 볼 수 있음으로 본 법정은 이 광고의 게시를 금지 결정한다. 판결에 불복하여
게시물을 계속 방치할 경우 매일 10만 유로의 벌금을 부과한다.> 2005년 초에 나온 이 판결은
프랑스의 의류 업체인 마리테 프랑스와 지르보 Marithé François Girbaud(MFG)가 레오나르도 다빈치의
「최후의 만찬」을 패러디하여 도발적인 광고를 잡지에 실으면서 촉발된 고소 사건에 대한 것이다.
1년 반 후인 2006년 겨울, 항소를 한 MFG는 마침내 <표현의 자유>를 내세운 끝에 재판에서
이겼고 그 덕에 회사는 물론이고 광고에 등장했던 제품 역시 널리 알려지게 되었다. 흔히 <노이즈
마케팅>이라고 하는데, 회사 측에서 의도한 건 아니었지만 엄청난 매출로 연결되었으니 손해 본
것은 결코 아니다. MFG의 광고는 「최후의 만찬」을 이용한 광고나 패러디 중에서 온건한 축에 든다.
예수님 자리에 여자 모델이 등장한다거나 파리 법원의 판결문에서 언급한 것처럼 유일한 남성
모델의 자세가 의심을 살 만한 구석이 없는 건 아니지만.

이 정도를 문제 삼는다면 고약한 광고를 내기로 유명한 베네통 Benetton의 광고는 사형 선고를
받아야 한다. 베네통은 그 유명한 <신부와 수녀가 키스하는 장면>을 광고로 낸 적이 있었다. 그
광고도 에곤 실레 Egon Schiele(1890~1918)의 「추기경과 수녀 Kardinal und Nonne」(1912)에서 착상을 얻은
것으로, 이런 식의 문제를 삼기 시작하면 끝도 한도 없다.

청바지 광고를 조금 살펴보면, 예수님을 비롯한 인물들의 포즈와 배치, 식탁 등의 소품들은 누가
봐도 쉽게 「최후의 만찬」의 패러디임을 알 수 있다. 하지만 이 광고는 보면 볼수록 이상하다. 우선
식탁에 다리가 없다. 무거워 보이는 상당한 두께의 철제 식탁인데 인물들이 무릎으로 받치고 있는
듯하다. 또 인물은 13명인데 식탁 밑으로 드러난 인물들의 다리는 26개가 아니라 턱없이 모자라고,
오른쪽 식탁 밑으로는 누군가의 손등 위에 비둘기가 한 마리 앉아 있다. 이런 식으로 이미지의
모순점을 들추기 시작하면 모델들 모두가 공중에 떠 있다는 점이 먼저 지적되어야 한다. 공중
부양을 하는 셈인데, 성령이 강림하신 것을 나타낸 것일까? 도대체 왜 그랬을까? 지나치게 복잡한

이미지가 명장을 패러디한 효과를 반감시킬까 봐? 파리 법원이 이 점에 대해서는 아무 지적도 하지 않아서 우리로서는 알 길이 없지만, 포토샵을 하다가 실수를 했거나 아니면 위에서 말한 대로 이미지의 효과를 살리기 위해서라고 짐작된다.

광고는 누구도 눈여겨보지 않는다. 광고이니까. 이 광고를 보는 사람들은 인물들의 다리가 모자라거나 의자가 없다거나 하는 디테일이 아니라, 광고 속에서 「최후의 만찬」을 먼저 보고, 이어 예수님 자리를 대신 차지한 여자 모델로 눈길을 보낸 다음, 바로 옆의 옷을 벗은 채 여자 품에 안긴 남자 모델을 보면서 비판 의식을 발동한다. 광고는 여기서 끝날까? 아니다. 진짜 광고는 그다음에 시작된다. 잡지의 페이지를 넘기려고 오른쪽 페이지에 손가락을 갖다 대는 순간, 가장 눈에 잘 들어오는 색인 노란색의 작은 박스 속에 들어 있는 <MARITHÉ FRANÇOIS GIRBAUD>를 보지 않을 수가 없다. 마지막 순간까지 신경을 쓴 광고이며, 전략적 측면에서도 표현의 자유를 침해할 종교계의 고소까지 슬쩍 염두에 둔 멋들어진 광고이다. 이 정도라면 레오나르도도 미소를 띠고 웃어넘겼을 것이다.

「최후의 만찬」을 활용한 광고는 헤아릴 수 없이 많다. 쥐약 광고에서 쥐들이 최후의 만찬을 먹는 장면을 암시하기 위해 사용하기도 하고 냅킨 광고에도 쓰인다. 또 최후의 <만찬>이어서 그런지 유난히 요리와 관련된 패러디 광고들이 많으며 한국 케이블 방송의 요리 프로그램인 「예스 셰프!」에도 등장했다. 비단 광고만이 아니라 현대 예술가들도 로보캅 같은 SF 히어로들이 식탁에 둘러앉아 식사를 하는 장면을 그리거나 현대식 복장을 한 실제 인물들을 동원해서 패러디한 「최후의 만찬」을 그리곤 했다. 달리 같은 초현실주의자, 팝 아트의 워홀도 빼놓을 수 없다.

르네상스를 구분할 때 흔히 초기, 전성기, 쇠퇴기로 나누는데 레오나르도의 「최후의 만찬」은 이탈리아 르네상스가 전성기에 접어드는 시점인 1498년, 약 5년간의 작업 끝에 완성되었다. 콰트로첸토quattrocento(15세기)에서 친퀘첸토cinquecento(16세기)로 넘어가는 미술사에서 아주 중요한 시기에 그려진 작품이다. 밀라노 <산타 마리아 델레 그라치에 성당>의 부속 식당 벽에 그려진 프레스코 벽화로 여러 번 복원하였지만, 오히려 그림을 훼손만 하다가 20세기 말에 약 20여 년 동안 복원 작업을 한 다음 다시 일반인들에게 공개되었다. 원작은 훼손 정도가 심해 명작이라는 말을 무색하게 하지만 다행히도 여러 모사품과 자료들이 남아 있어 조금만 상상력을 발동하면 감상이

충분히 가능하다.

이 작품은 흔히 원근법과 인물들의 구도를 이야기할 때 단골로 등장한다. 상하로 정확하게 삼등분된 화면은 천장의 격자 장식들을 통해 소실점을 향해 좁아지도록 그려져서 공간의 깊이를 정확하게 포착한다. 예수님을 중심으로 12제자들이 좌우로 배치되어 있고 이들 12명은 다시 세 명씩 나뉘어져 있어 한 군데도 빈틈이 없다. 당시로서는 상당히 파격적이었다. 많은 「최후의 만찬」 그림이 예수님을 로마 군인들에게 팔아넘긴 유다를 12제자에서 떼어 내 식탁 앞에 홀로 앉게 하는 방식으로 그렸다. 전형적인 예가 안드레아 델 카스타뇨Andrea del Castagno(1421~1457), 도메니코 기를란다요Domenico Ghirlandajo(1449~1494) 등의 그림이다. 이들은 레오나르도의 선배이거나 동시대인들이다. 레오나르도보다 후대에 활동한 화가인 에스파냐의 엘 그레코도 사탄의 화신인 유다를 12제자에서 분리해 그린 화가인데 그의 그림에서는 유다가 검은 옷을 입고 예수와 마주 보고 앉아 있는 훨씬 대담한 구도가 눈여겨볼 만하다. 엘 그레코는 유다를 예수와 일대일로 대면시켰다. 레오나르도의 그림에서는 예수님 바로 곁의 세 명 중 손에 작은 돈 자루를 든 인물이 유다다. 물론 이 돈은 예수님을 로마 병정들에게 넘기고 받은 것이다.

원근법과 이전 그림과는 다른 인물 구성이 레오나르도의 「최후의 만찬」을 유명하게 했지만 이런 회화적 요소들을 통해 십자가에 매달려 죽기 전날의 비장감과 경건함을 잘 표현한 성화 자체의 가치로 인해 그려진 당시부터 유명세를 탔다. 특히 12명의 제자는 3명씩 무리를 이루어 정확하게 나뉘어져 있으면서도 모두 다른 포즈와 제스처를 지녀서 그림을 지배하는 기하학적인 엄밀한 구성에도 불구하고 사건이 이제 막 일어나는 듯한 현장감을 부여한다. 철저한 원근법과 좌우 대칭의 인물 배치, 각기 다른 포즈를 통한 사실성은 실제로는 공존하기 쉽지 않은 것들로, 레오나르도는 이 두 가지 상충되는 요소들을 한 화폭에 담아냈다.

「최후의 만찬」은 꾸준히 모사의 대상이 되어, 이름 모를 많은 화가가 작품을 남겼으며 유독 이탈리아에 매료되었던 프랑스 궁전은 17~18세기 내내 레오나르도의 「최후의 만찬」을 회화, 데생, 태피스트리 등 다양한 형태로 모사해 왔다. 이 모사 작품들이 없었다면 어떻게 되었을까? 화재와 전쟁 등으로 완전히 사라질 위험에 처할 때마다 기적적으로 살아남은 레오나르도의 원화를 원래 모습대로 상상하는 것이 불가능했을 것이다. 그려진 지 얼마 안 되는 16세기 초부터 그림은 습기로

인해 훼손되기 시작했고 매번 보수를 했지만 보수하는 이들의 실수와 잘못된 처방으로 인해
작품은 오히려 더욱 원상 복구가 불가능한 정도에 이르렀다. 레오나르도는 프레스코를 그리면서
밑바탕이 될 벽에 기존 프레스코와는 달리 기름과 달걀흰자를 사용했고 회반죽이 마르기 전에
그림을 마무리하지 않기 위해 프레스코 그라쎄라는 기법을 사용했다. 캔버스에 그린 그림이
아니기 때문에 밑바탕에서 떼어낼 수도 없었다. 보존도 지금처럼 각별히 신경을 써서 이루어지지
않았다. 나폴레옹이 밀라노를 점령했을 당시에는 원화가 있는 수도원 식당을 마구간으로
쓰기도 했으니 그림이 남아 있는 것만으로도 기적이다. 1943년에는 폭격을 맞아 건물이 완전히
파괴되었지만 다행히도 그림이 있던 벽은 그대로 서 있었다. (마을 사람들이 모두 나와 성호를 그었다고 한다.)
밀라노에 있는 원화를 보면 그림 중앙의 예수님 발밑의 벽에 문이 나 있어서 그림의 일부가 잘려
나간 것을 확인할 수 있는데, 이것은 1652년 식당과 부엌을 연결하는 통로를 만들었기 때문이다.
그림의 중요성을 수도원과 성당의 당사자들마저도 몰랐다. 하기야 그림이 너무 훼손되어 그림이
있는지조차 모르던 때였다.
「최후의 만찬」을 레오나르도의 그림에만 연관시켜 보는 것은 그리 좋은 방법이 아니다.
레오나르도의 작품을 잘 감상하기 위해서도 그렇지만 중세부터 현대까지 꾸준히 그려진
그림들을 함께 보는 방법이 가장 좋다. 미국의 한 경제학자는 52편의 「최후의 만찬」을 그린

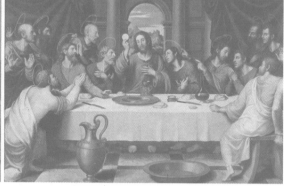

4  대담한 구도와 광택 있는 색조를 쓴
엘 그레코의 「최후의 만찬」.(1568).

5  인물들의 극적인 포즈와 명암 대비가 뚜렷한
후안 데 후아네스 JUAN DE JUANES(1490~1579)의
「최후의 만찬」.(1560).

그림들을 비교하면서 식탁 위의 그릇들과 음식의 종류를 비교한 결과 현대로 올수록 그릇이 커지고 음식도 훨씬 풍요로워진 사실을 밝혀냈다. 식량 생산이 그만큼 늘어난 것을 그림들이 반영한 것이다.

6   이탈리아의 화가 파올로 베로네세Paolo Veronese(1528~1588)가 그린 「레위가家의 만찬Cena a casa di Levi」(1573)은 원래 화재로 소실된 티치아노의 「최후의 만찬」을 대체하려고 제작되었다.
7   이탈리아의 화가 페루지노Perugino(1450~1523)가 그린 프레스코화 「최후의 만찬」(1493~1496).
8   이탈리아의 화가 안드레아 델 사르토Andrea del Sarto(1486~1530)의 「최후의 만찬」(1520~1525). 사르토는 전성기 르네상스의 피렌체파의 화가로, 미묘한 색채와 색조의 감정을 잘 표현하였다.

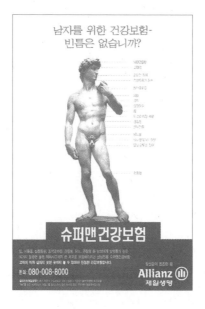

# 피렌체는 길거리 곳곳에 다비드가 있다

르네상스의 발상지인 피렌체는 의외로 작은 도시다. 하지만 얼마나 아름답고 규모 있게 가꾸어졌는지 모른다. 도시 전체가 조각으로 뒤덮여 있어 시 전체가 미술관이나 다름없다. 그냥 눌러앉아 살고 싶은 생각이 불쑥불쑥 드는 곳이다. <꽃의 성모 성당>으로 알려진 유명한 두오모(대성당)와 바로 옆의 세례당, 그리고 유명한 <조토의 종탑>을 본 후 조금 북쪽으로 올라가면 미켈란젤로의 「다비드David」(1501~1504)상이 있는 아카데미아 미술관이 나온다. 그런데 아카데미아 미술관을 찾기 전에 이미 여러 번 다비드상을 보게 된다. 베키오 광장에 있는 복사품은 물론이고 선물 가게의 쇼윈도에서도 크고 작은 수많은 <다비드>를 만날 수 있다. 그뿐인가, 길거리를 지나가는 이탈리아 청년들 상당수가 다비드처럼 잘생기기도 했다.

이 유명한 다비드상을 광고가 가만 놔둘 리가 없다. 특히 미술용품을 제작하는 회사들이 많이 이용했고 그 밖에도 건강식품 회사 등에서도 활용했다. 하지만 가장 잘 만든 다비드상 광고는 한국에 진출한 한 외국 보험 회사에서 만든 광고다. 다비드상을 남성 건강 상품에 이용했는데, 아마도 생식기까지 드러난 남자의 나신을 부담 없이 활용하기에는 미켈란젤로의 「다비드」 외에는 달리 방법이 없었을지도 모른다. 누구도 성기를 드러냈다고 비난할 수 없는 미술 작품이니 남자의 전신 누드가 필요한 광고에는 참으로 적격이다. 외국계 보험 회사인 알리안츠Allianz의 광고를 보면, 다비드는 지금 마치 올림픽 메달 시상대에 올라간 모습이다. 금메달 자리인 중앙의 가장 높은 곳에 올라가 있으며, 조각 오른쪽에는 뇌혈관 질환, 갑상선 질환에서부터 관절염까지 각종 남성 질환을 열거해 놓았다. 이 광고에서 생식기가 노출된 모습은 유심히 볼 필요가 있다. 정작 보험을 들어야겠다고 생각하는 사람은 남성 본인이 아니라 배우자인 여성이기 때문이다. 보험 상품명이 슈퍼맨 보험이었음에도 불구하고 붉은 망토를 뒤집어쓰고 하늘을 날아다니는 슈퍼맨 대신 완벽하게 성기가 노출된 「다비드」상을 이용한 이유가 바로 여기에 있다. 그리고 10여 가지가 넘는 질환 이름도 조각의 시선 방향에 위치시켰다. 사소한 듯 보이지만 광고를 해본 사람은 안다. 작은 차이가 광고를 살릴 수도 있고 죽이기도 한다는 사실을. 이렇게 해서 지금 다비드는 남성 질환들을

노려보고 있다.

처음부터 조각의 성기가 지금처럼 노출되었던 것은 아니다. 어깨에 걸친 물매도 금박이 덮고
있었고 머리에는 화관을 쓰고 있었다. 노출된 성기는 청동 꽃잎을 만들어 가렸었다. 아마도
이런 이유 때문에 어릴 때 할례를 받는 유태인이었음에도 불구하고 「다비드」상은 포피를
그대로 간직하고 있었는지 모른다. 지금은 고인이 된 영국의 다이애나 왕세자비가 런던의
빅토리아 앨버트 미술관에 전시된 모조품을 보기 위해 방문할 때도 대형 나뭇잎을 제작해 성기를
가렸었다. 이 외에도 「다비드」상은 수도 없이 광고에 활용되었다. 청바지를 만드는 리바이스,
맥도날드, 캘빈 클라인은 물론이고 균형 잡힌 다비드의 몸을 변형시켜 비만 방지 광고를 하는
데에도 사용되었다.

다비드(한국 성경에서는 다윗)는 구약 「사무엘 상」에 나오는 인물이다. 강국 블레셋은 백전노장인
거인 골리앗을 앞세워 이스라엘을 침공했다. 이때 사울 왕국의 양치기 소년인 다윗이 물맷돌을
던져 그의 이마에 적중시킴으로써 골리앗을 쓰러뜨리고 골리앗의 칼을 뽑아 그의 목을 잘라서
한 손으로 들고 개선한다. 골리앗은 키가 약 2.9미터나 되는 거인으로 전해진다. 거인 골리앗과
다윗의 이 싸움은 옛날부터 회화, 조각 등을 통해 헤아릴 수도 없이 많이 묘사되었다. 피렌체
아카데미아 미술관에 소장된 미켈란젤로의 「다비드」상은 그 높이가 무려 4미터가 넘는다. 정확히

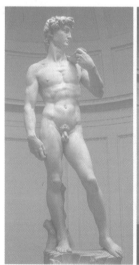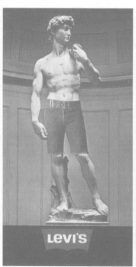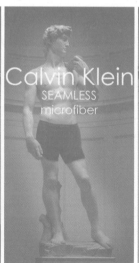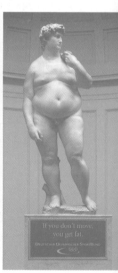

1   왼쪽부터 차례대로, 미켈란젤로의 「다비드」와
현대 광고 속에 등장한 다양한 다비드들.

4미터 34센티미터인데, 그것도 받침대를 뺀 순수한 조각의 높이만 그렇다. 이 크기는 작품을 보는 사람들을 좀 의아하게 만든다. 구약 성경에 나오는 다비드는 기껏해야 10대 초반의 어린아이였고 거인은 다비드가 아니라 골리앗이었다. 성경을 잠시 보자. <사울이 다윗에게 이르되 네가 가서 저 블레셋 사람과 싸우기에 능치 못하리니 너는 소년이요 그는 어려서부터 용사이니라.> 하지만 소년 다윗은 돌팔매로 골리앗의 정수리를 맞혀 쓰러뜨린 다음, <블레셋 사람을 밟고 그의 칼을 그 집에서 빼어 내어 그 칼로 그를 죽이고 그 머리를 베어> 손에 든 채 개선한다. 조금 잔혹한 장면이지만 구약에는 놀랍게도 잔인하고 에로틱한 묘사가 많이 나온다.

이 조각이 완성되었을 때 아무도 4미터가 넘는 작품의 크기를 가지고 성경의 내용과 다르다며 시비를 거는 사람은 없었다. 오히려 작품이 완성되기도 전에, 「다비드」상이었음에도 불구하고 사람들은 작품을 <일 기간테Il gigante> 즉, <거인>이라고 부를 정도였다. 정치적인 이유도 있었지만, 원래 이 조각은 거대한 대성당인 두오모 꼭대기에 올려놓으려고 제작되었다. 조각을 공개하는 날, 어떤 높으신 분이 다비드의 코가 이상하게 높다고 투덜거리자 미켈란젤로는 그 자리에서 코를 조금 깎아냈다. 하지만 실제로는 정을 들고 깎아 내는 척만 했을 뿐 호주머니에 있던 돌가루를 뿌렸을 뿐이다. 원래 「다비드」상을 조각하기로 하고 들여놓은 원석은 엄청난 크기의 긴 장방형 돌덩어리여서 르네상스풍의 날렵하고 생기 있는 사실적인 조각을 제작하기에는 그리 적합하지가

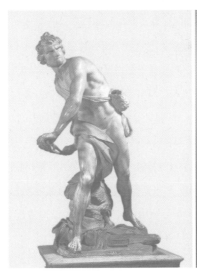

2 이탈리아 바로크 조각의 거장인 베르니니의 「다비드」(1623~1624). 인체의 격렬한 운동과 극적 순간을 조각에 표현하였다.

3 이탈리아 초기 르네상스의 대표적 조각가인 도나텔로의 「다비드」(1440년경). 정확하고 객관적인 사실주의에 입각한 작품을 남겼다.

않았다. 게다가 원석에 한 방향으로 결이 나 있어서 조금만 잘못 건드리면 원석 덩어리 전체가
부서질 수도 있었다. 이런 이유로 두 사람의 다른 조각가들이 덤벼들었다가 중도에서 포기하고 몇
십 년 동안 성당 창고에 방치되었다. 유명한 카레라 채석장에서 가져온 원석에 정을 잘못 댔다가는
돌이 결을 따라 쪼개질 위험이 있었던 게 가장 큰 이유였다.

미켈란젤로의 이 작품에서 가장 유심히 봐야 할 부분은 무엇보다 다비드의 시선과 돌을 쥔 유난히
길고 큰 오른손이다. 큰 머리가 왼쪽으로 향한 강렬한 시선을 강조하는데, 다비드는 지금 돌을
던지기 직전 적을 노려보는 것이다. 원석 자체에 문제가 있어서 이를 피하기 위해 돌을 던지는
역동적인 움직임보다는 입상 형태로 조각을 할 수밖에 없었지만, 이 날카로운 시선은 작품 전체에
묘한 깊이를 부여한다. 이 시선 덕분에 작품은 다양한 해석의 가능성을 열어 놓는다. 거인 골리앗을
물리치는 소년 다윗을 묘사한 이 작품에서 성서적 의미 이외에 여러 다른 의미를 읽을 수 있게 된다.
가령, 다윗의 저 긴장된 눈길은 조각가 미켈란젤로가 <문제가 많은 원석을 노려보는 시선>일 수도
있다. 또 어떤 목표를 두고 심사숙고하는 순간을 묘사한 것으로도 볼 수 있고, 나아가 사업이든
공부든 아니면 연애든 모종의 결정을 내리고 행동을 취하기 직전의 모습일 수도 있다. 실제로
미켈란젤로의 「다비드」상은 초기 르네상스의 대표적 조각가인 도나텔로Donatello(1386~1466)가 그보다
약 60여 년 전에 만든 작품이나, 17세기 들어 미켈란젤로의 작품보다 훨씬 후에 제작된 바로크
조각가 조반니 로렌초 베르니니의 작품과 비교하면, 미켈란젤로의 위대성 즉 다의적인 해석을
허락하고 그럼으로써 어느 시대에도 새로운 해석을 받을 수 있는 깊이를 느낄 수 있다. 도나텔로의
작품은 적장의 목을 잘라 발로 누르는 잔인한 다비드의 모습을, 베르니니가 만든 바로크 작품은 적을
노려보는 모습이 아니라 돌을 던지는 힘찬 모습을 각각 보여 준다. 도나텔로나 베르니니의 작품은
그 자체로는 훌륭한 걸작이지만, 지나치게 성서의 내용에 충실한 조각이다. 반면 미켈란젤로의
다비드는 적을 노려보고 있다. 다시 말해 그는 지금 마지막 행동 앞에서 마지막으로 생각을 하는
중이다. 온몸을 긴장한 채. 가장 긴장된 순간의 모습을 미켈란젤로는 포착해 냈다. 그것도 데생이나
회화가 아니라, 치명적인 결함을 가진 돌을 직접 정으로 쪼아 가면서. 먼 훗날 로댕이 「생각하는
사람Le Penseur」(1880)을 조각했지만, 이미 미켈란젤로가 먼저 <생각하는 사람>을 만들었다. 로댕은
돌을 던지는 다비드가 아닌 생각하는 다비드를 알고 있었다. <나를 진정한 조각가로 만들어 준

사람은 미켈란젤로다.> 로댕의 이 고백을 우리는 그의 스승인 미켈란젤로의 「다비드」상과 제자 로댕의 「생각하는 사람」을 동시에 보면서 확인할 수 있다.

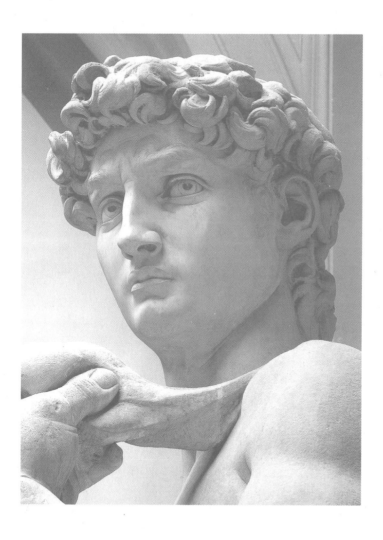

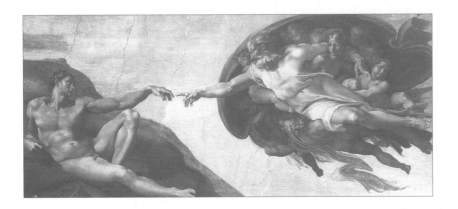

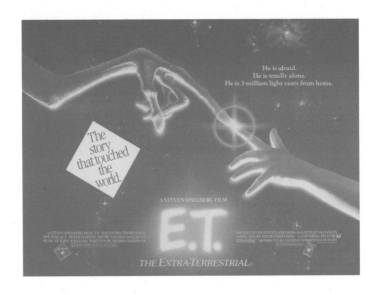

1 미켈란젤로의 「천지창조」중
한 장면인 「아담의 창조」.

2 「아담의 창조」에서 영향을 받은
「E.T.」의 포스터.

# 죽기 살기로 그린 「천지 창조」

IT는 이제 거의 매일 대하는 말이 되었다. 우리의 생활도 컴퓨터와 인터넷을 중심으로 움직인다. 책상 앞에 앉으면 가장 먼저 메일을 열어 보는 것으로 일을 시작하고, 아니 사실 메일을 열기 위해 책상 앞으로 간다. 그러다가 뉴스도 보고 게임도 잠깐 하고……. 인터넷 덕분에 인간은 가상 공간이라는 새로운 범주를 얻었고, 몸도 정신도 아니고 나도 아니고 너도 아닌 새로운 형태의 존재성과 관계성을 만들어 간다. 21세기 첨단 산업 중 우리의 생활과 밀접한 관련을 갖는 분야가 또 한 가지 있다면 바로 BT(생명 공학) 분야일 것이다. 유전자 정보가 해독되고 각종 유전자 변형 의약품과 식료품이 쏟아지며 먹느냐 마느냐의 논쟁이 심심치 않다. BT는 신의 영역을 침해했다는 훨씬 준엄한 경고를 듣는다. 사이보그의 출현도 상상의 일만은 아니다. IT와 BT 산업을 광고할 때 가장 많이 활용되는 이미지가 미켈란젤로가 그린 「천지창조」인 것은 우연이 아니다.

스필버그가 영화 「E.T.」를 제작한 것이 지금부터 30년 전인 1982년이다. 당시 이 영화를 안 본 사람이 없을 정도로 인기가 높았다. 영화 포스터를 보면 「E.T.」와 아이가 손가락을 맞대는 장면이 나온다. 이 역시 미켈란젤로의 「천지창조」에서 온 것이다. 지금 SF 영화는 「E.T.」를 지나 「스타워즈 Star Wars」(1977), 「에이리언 Alien」(1979), 「터미네이터 The Terminator」(1984), 「매트릭스 The Matrix」(1999) 순으로 옮겨 왔고 전혀 다른 콘셉트를 기다리는 중이다. 사실 「E.T.」보다 더 의미 있는 SF 영화는 「E.T.」와 같은 연도에 나온 리들리 스콧의 「블레이드 러너 Blade Runner」(1982)이다. 거꾸로 생각해 보자. 어릴 때부터 비디오를 메고 돌아다니면서 디즈니에 미쳐 살았던 스필버그에게는 미켈란젤로를 만났던 소중한 추억 혹은 엄청난 충격이 있었을지 모른다. 잘 만든 오락 모험 영화 시리즈인 「인디애나 존스 Raiders Of The Lost Ark」(1981)는 물론이고 「쉰들러 리스트 Schindler's List」(1981)와 「라이언 일병 구하기 Saving Private Ryan」(1998)를 포함해 스필버그의 영화가 대부분 <금지되어 있는 최후의 비밀을 밝히는> 모험 영화이거나 <잃어버린 한 마리의 양>을 떠올리게 하는 한 인간을 구해 내는 영화라는 사실은, 미켈란젤로의 「천지창조」가 단순히 그의 영화 포스터를 위해서만 사용된 게 아니라 그의 상상력의 기본 줄기가 아닌지 의심케 한다. 유태인이라는 점이 영향을 주지 않았나,

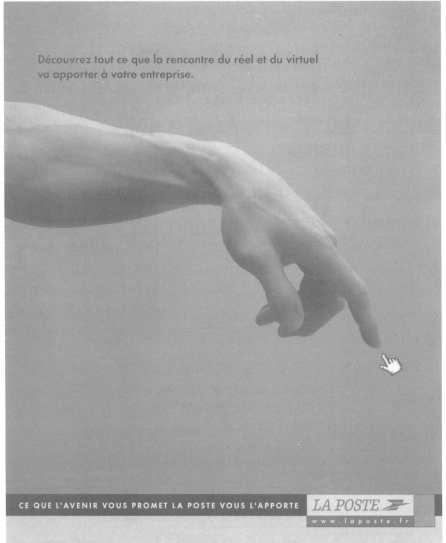

Découvrez tout ce que la rencontre du réel et du virtuel
va apporter à votre entreprise.

CE QUE L'AVENIR VOUS PROMET LA POSTE VOUS L'APPORTE  *LA POSTE*

w w w . l a p o s t e . f r

> **La Poste Entreprises.** Jamais les échanges n'ont été aussi essentiels au développement et à la performance des entreprises.
Et désormais, en connectant réel et virtuel, La Poste propose toute une gamme de produits et services pour fiabiliser ces échanges, optimiser
les flux financiers, dynamiser la relation client et gagner en émergence dans les actions de communication, se développer dans le commerce
électronique, tout cela dans un univers maîtrisé et sécurisé. Découvrez l'intégralité de la gamme entreprises de La Poste sur www.laposte.fr/entreprises

3   프랑스 우체국의 지면 광고는 사람의 손과
컴퓨터 커서인 손가락 아이콘만 등장했음에도
보는 이에게 「천지창조」를 연상케 한다.

의혹이 들 정도로 스필버그는 성서적 상상력 특히 구약에 기대고 있는데, 그의 「E.T.」역시 신의 비밀에 접근해 보려는 상상력의 산물로 볼 수 있다.

그러나 비단 스필버그만일까? 미켈란젤로가 바티칸의 시스티나 예배당에 그림을 그린 이후 서양은 이제 막 흙으로 빚어진 아담의 손을 통해 신이 손가락으로 몸에 생기를 불어넣으려는 이 이미지로부터 놓여 날 수가 없었다. 프랑스 우체국La Poste의 광고를 보면 이 이미지가 서양인들에게 얼마나 친숙한지를 알 수 있다. 여호와의 손이 사라진 채 아직 생기를 못 받아 축 늘어진 아담의 팔만 나타나도 서양인들은 누구나 그것이 「천지창조」의 한 장면에 나오는 「아담의 창조」라는 것을 단번에 알아본다. 광고를 보면 최초의 인간 아담의 손 밑에는 원작에 있는 조물주 하나님의 손 대신 컴퓨터 커서인 작은 손가락 아이콘이 달라붙어 있다. 이제 인간은 여호와 대신 커서를 통해 인터넷이라는 이름의 신으로부터 정보를 받고 소통을 하는 것인지도 모른다. 얼마 되지도 않았지만 인터넷이 없는 세상은 상상이 되지 않는다. 프랑스 우체국의 광고는 「천지창조」를 활용한 광고 중 가장 성공한 광고가 아닌가 싶다. IT 산업과 인터넷의 위력을 가장 잘 보여 준다. 「아담의 창조」는 최근 한국 광고에도 심심찮게 등장해 한 대학교 홍보 이미지에도 사용되었고, 「E.T.」외에 「브루스 올마이티」Bruce Almighty(2003) 같은 다른 영화 포스터에도 등장했다.

미켈란젤로는 1508년 사이가 좋지 않았던 교황 율리우스 2세로부터 시스티나 성당의 프레스코화를 그려 달라는 요청을 받는다. 벽화에는 경험이 없다고 했으나, 브라만테Donato Bramante(1444~1514) 등 교황의 총애를 얻기 위해 혈안이 된 예술가들의 간계를 물리치기 위해 작업 제의를 수락하였다. 구약의 창세기를 묘사한 그림 중 「아담의 창조」가 그려진 것은 일을 시작한 지 3년째 되는 해인 1510년이었다. 당시 관행과는 달리 조수들의 도움 없이 미켈란젤로는 약 4년 동안 혼자 이 엄청난 작업을 해냈다. 「천지창조」는 유화가 아니라 천장에 그려진 프레스코다. 회반죽이 마르기 전에 신속하게 데생과 채색을 모두 끝내야 하는 작업의 속성상 미켈란젤로는 그야말로 잠자는 시간을 빼고는 거의 4년 동안 일에 매달려야만 했다. 사다리를 타고 천장에 올라가 작업을 할 때는 물론이지만 다시 지상에 내려오면 그때부터는 종이에 데생 작업을 하며 다음 그림을 다듬어 머릿속에 집어넣어야만 했다. 천장에 올라가서 도면을 뒤적거릴 시간이 없었다. 그가 남긴 데생들을 보면 인물의 근육이 움직이는 전체적인 포즈부터 손가락과 발톱 묘사까지 치밀하게

준비했음을 알 수 있다. 낮에는 천장에 올라가서 그 독한 회반죽이 마르기 전에 채색을 했고, 밤에는 내려와서 촛불 밑에서 데생 작업을 했다. 죽기 살기로 이 대작에 매달렸다. 따라서 우리는 교황의 명령도, 동료 예술가들의 질투를 누르려는 마음도 이 열성적인 작업의 진정한 동기라고 볼 수 없다. 그런 인간적인 감정들이 힘을 주기도 하겠지만 성서의 세계를 그림으로 표현하려는 예술가로서의 집념과 진지한 신앙이 없었다면 이 대작을 절대 완성시킬 수 없었다.

이후 미켈란젤로는 1533년 클레멘스 7세의 요청을 받아들여 면적 200제곱미터에 달하는 같은 시스티나 예배당의 벽에 391명의 온갖 인간 군상을 집어넣은「최후의 심판」을 완성했다. 두 번째 성서를 다룬 대작이었다. 1564년 1월 트리엔트 공의회에서 <비속한 부분은 모두 가려져야 한다>는 칙령이 떨어져「최후의 심판」의 모든 남성 생식기 부분에 덧그림이 그려지기도 했다. 만약 미켈란젤로가 살아서 이 덧칠을 보았다면 아마도 그 자리에서 붓을 꺾었을 것이다. 예술가의 작품에 다른 이들이 손을 대는 일은 예술가와 예술에 대한 모독이다. 대체 천당에 가서 최후의 심판을 받을 때도 무덤에서 살아난 인간들이 옷을 입는단 말인가? 미켈란젤로는「천지창조」와 「최후의 심판」이라는 두 대작을 그리면서 지옥과 천당을 모두 다녀온 사람이 아니었던가. 성서의 세계를 그대로 믿지 않고서는 그려낼 수 없는 진지함과 열정이 그대로 묻어 있다. 최근「천지창조」와 「최후의 심판」은 화학 약품을 이용한 세척 작업으로 그동안 덧칠 등으로 가려지거나 벗겨져 잘 보이지 않던 부분과 때를 말끔히 씻어 냈다.「천지창조」의 경우는 일본 NHK 방송사에서 복원 비용을 부담하고 대신 복원 과정을 독점 녹화 방영하는 권리를 얻어 냈다. 이 복원 작업을 통해 그동안 가려져 있던 생식기도 말끔히 때를 씻고 드러나게 되었다. 높이 있어 잘 보이진 않지만.

4, 5 「아담의 창조」를 홍보 이미지로 사용한
고려대학교와「브루스 올마이트」.

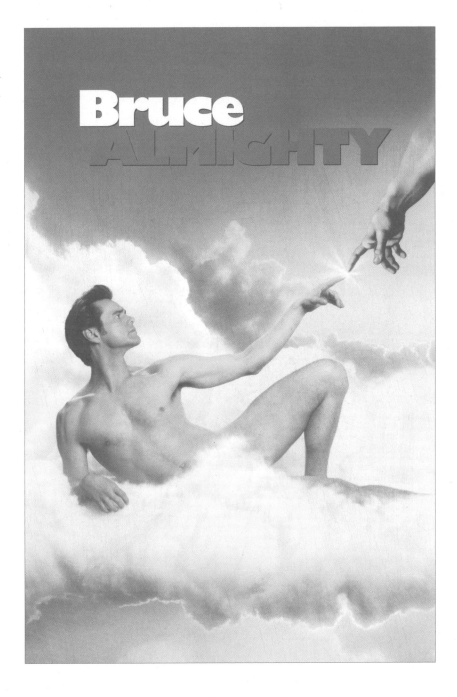

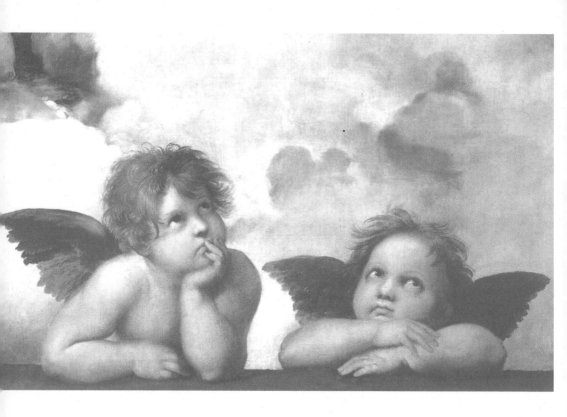

1  라파엘로의 「시스티나의 성모」 밑부분에
나란히 자리한 두 아기 천사.

## 분유 먹고 자란 천사들, 커피 전문점으로

매일유업의 분유 통에 천사들이 나타났다. 그것도 둘씩이나. 조금 가까이 다가가서 보니 천사들이 약간씩 다르다. 3살짜리 유아용 분유에는 4살짜리 분유 통의 천사보다 약간 작은 천사가 들어가 있다. 두 천사 모두 너무 귀여워서 젊은 엄마들의 눈길을 사로잡는 데 일조했을 것 같다. 물론 분유를 고를 때는 분유 통이 아니라 내용물, 분유의 질이나 위생 상태 등이 고려 대상이다. 하지만 천사들이 너무 귀여우니 한 번쯤 눈길을 주지 않을 수 없고 그러다 보면 카트에 담을 확률이 늘 수도 있다. 특별히 기교를 부리지 않은 광고이지만 이미지를 잘 선택함으로써 꽤 성공한 광고가 되었다. 광고에 등장한 두 아기 천사는 현재 독일 드레스덴 미술관에 소장된 라파엘로의 유명한 성모자화인 「시스티나의 성모 Madonna di San Sisto 」(1514)에서 가져왔다. 원화를 보면 두 천사가 그림 밑부분에 나란히 붙어 있는데 광고에서는 따로 떼어 내 사용했다. 원작의 밑부분에 있는 두 천사는 분유 통에서도 같은 자리를 차지한다. 이렇게 원화와 광고 속 인물의 위치가 일치하는 것은 우연일 수도 있지만, 이 우연의 일치는 조금 깊이 생각해 볼 필요가 있다. 광고 이미지가 조작되는 논리와 광고에 사용된 원화의 의미를 깊이 이해하는 데도 큰 도움을 주기 때문이다.

만일 광고를 만든 사람들이 라파엘로의 그림 전체를 이용했거나 아니면 천사들 대신 아기 예수를 안고 있는 성모를 사용했다면 어떤 결과가 나왔을까? 실패했을 게 분명하다. 광고를 만든 이들은 여러 대안을 놓고 고민했을 것이고, 마지막으로 천사들만 떼어 내 사용하자는 것으로 결정을 내렸을 것이다. 얼마나 현명한 결정이었나! 또 천사를 분유 통 한가운데에 그려 넣었다면 이 역시 성공을 거두지 못했을 것이다. 광고는 천사들을 분유 통 아래 부분에 배치함으로써 원화에서처럼 위를 향한 두 아기 천사의 눈길을 적절하게 활용하였다. 올려다보는 천사들을 따라 젊은 엄마들의 시선도 위를 향한다. 위를 보니 <Absolute>가 보인다. 그림을 보는 이들은 그림에서 관람자의 눈길을 끄는 모티브를 따라가게 마련이다.

이 분유를 사는 젊은 엄마들 중, 분유 통에 나타난 천사들이 라파엘로의 그림에서 가져온 천사들이라는 것을 모르는 사람은 많지 않을 것이다. 하지만 원화 전체를 기억하거나 조금

자세하게 아는 이들은 드물지도 모른다. 라파엘로의 이 그림은 비단 한국의 분유 회사만이 아니라, 그림이 그려진 직후부터 지금까지 거의 500년 동안, 주인공인 성모와 아기 예수 혹은 교황과 성녀 바바라가 아니라 그림 밑부분에 있는 천사들이 더 많은 사랑을 받았고, 심지어 포스터나 그림엽서에서도 두 천사만 따로 떼어 내서 별개의 작품인양 제작되곤 했다. 그래서 라파엘로의 그림에서 나온 천사라는 것을 모르는 이들이 의외로 많다.

라파엘로의 아기 천사들은 커피 체인점에도 모습을 나타냈다. 한 대기업에서 운영하는 이 커피 프랜차이즈 체인점의 이름은 아예 <Angel-in-us coffee>다. 흔히들 엔제리너스로 부르는데 한번은 아메리카노를 시켰더니 김이 모락모락 나는 머그잔에 미소를 띤 천사가 있는 게 아닌가! 이 웃는 천사 역시 라파엘로의 그림에서 가져온 걸까? 어딘지 비슷한 점이 이런 추측을 하게 만든다. 분유 통에서는 원화 그대로 떼어 내 활용했지만 엔제리너스 머그잔에서는 약간 변형을 가했다. 하지만 누가 봐도 아이디어를 가져왔다고 생각할 수 있을 정도로 유사한 느낌을 준다. 라파엘로의 천사들은 뭔가 불만이 있는 듯한 표정을 짓지만(그래서 더 귀엽다), 엔제리너스 천사는 환하게 웃고 있다. 하지만 두 팔을 포개어 턱을 괸 포즈는 똑같다. 이곳을 찾는 이들 중 자신의 입술이 닿는 머그잔에 먼 옛날 라파엘로가 그린 천사가 나타났다는 것을 아는 사람들은 얼마나 될까? 머그잔의 손잡이도 천사 날개이며 이곳의 문손잡이도 천사의 날개 형상을 하고 있다. 가격과 커피 맛까지 천사인지는 별개의 문제이겠지만 여하튼 꽤나 신경을 쓴 일련의 디자인들로 이른바 CI Corporate Identity 작업을 한 것이다. CI 작업이 아니라 BI Brand Identity 작업 정도인지는 모르지만 꽤 신경을 쓴 흔적이 역력하다.

사랑스러운 천사들을 이용해 젊은 엄마들에게 다가가고, 귀여운 천사를 커피나무 옆에 앉혀 놓고 커피를 팔고 있다. 순수하게 이미지 활용의 측면에서만 보면, 광고업에 종사하는 이들이 미술 공부를 많이 해야 한다는 사실을 일러 주기도 한다. 천사를 이용한 분유 회사에서는 라파엘로의 다른 그림도 사용했는데 로마 파르네지나 빌라에 그려진 같은 라파엘로의 벽화를 이용했다. 이번에도 그림 전체가 아니라 활을 쏘는 큐피드만 활용했다. 라파엘로가 다시 나타났지만 이 부활은 조심스럽게 봐야 할 사건이다. 광고는 이렇게 한없이 부드럽고 사랑스러운 이미지를 통해 우리의 지갑을 열게 만든다. 아닌 게 아니라, 라파엘로의 두 천사들은 현대카드에도 얼굴을

내밀었다. 외국 디자이너에게 거액의 돈을 지불하고 멋진
CI 작업을 단행한 바 있는 현대카드를 보면 분유 통에서처럼
두 천사가 나란히 등장한다. 무언가 불만이 있는 두 천사의
표정은 마치 <조심해서 긁어요, 카드!>라고 말하는 것 같다.
성모자화 혹은 성모자상은 서구에서는 흔히 마돈나Madonna로
불리는 성화의 소小장르다. 원래 마돈나는 <나의 부인>
이라는 뜻으로 귀부인에 대한 존칭이지만 동정녀 마리아를
지칭하는 말이 되었다. 프랑스어권에서 사용하는
노트르담과 유사한데, 노트르담은 주로 성당을 지칭하는
데 쓰인다. 마돈나는 또 다른 성모자화인 마에스타Maestà와
구별된다. 마에스타 역시 천사들에 둘러싸인 성모와 아기
예수를 그린 그림이지만 거의 언제나 그림의 중심에는
위엄을 갖춘 모습으로 옥좌에 앉아 있는 성모가 자리
잡는다. 마에스타는 장엄한 성모라는 의미 그대로 웅장한
분위기를 느낄 수 있는데 주대종소의 원칙을 철저하게
지킨 도식화된 성화이다. 그래서 마에스타를 보면 불교의
탱화가 연상되며 두 종교화의 유사성에 깜짝 놀란다.
이렇게 그림의 종류와 구도, 인물 배치 등을 따지고 드는
분야를 도상학Iconology이라고 한다. 기독교의 성화 도상학
관점에서 보면 비잔틴 성화인 이콘Icon의 전통을 벗어나지
못한 마에스타에서 르네상스의 마돈나로 옮겨 가는 일련의
과정이 수백 년에 걸쳐 진행되었다. 이 발전 과정은 그대로
중세에서 르네상스로의 문화사적 발전 과정을 함축해서
보여 준다. 대표적인 마에스타와 마돈나를 나란히 놓고 보면
쉽게 알 수 있다.

2,3 엔제리너스의 천사 로고를
사용한 쿠션과 머그잔.

4 명화를 사용해 좋은 반응을
얻었던 현대카드.

5 분유 통에 나타난 라파엘로의
아기 천사들. 턱을 괸 포즈가 귀엽다.

두초Duccio di Buoninsegna(1255~1315)가 13세기에 그린 「마에스타Maestà del Duomo di Siena」(1308~1311)와 라파엘로의 「시스티나의 성모」를 나란히 놓고 약 200여 년의 세월이 흐르면서 어떤 변화들이 일어났는지 잠시 살펴보자. 인물 묘사가 훨씬 자연스러워졌고 원근법, 명암법도 예리하게 다듬어졌으며 특히 화면 속의 인물 배치에 큰 변화가 일어났다. 그중에서도 천사들에 대한 묘사와 배치가 눈에 띄게 달라졌다. 두초의 그림에서는 장엄한 성모를 보필하는 천사들이 마치 근위대 같은 분위기를 띠지만, 라파엘로의 마돈나에서는 이 근위대가 모두 사라지고 대신 아기 천사들이 자리를 잡는다. 천사들의 날개를 비교해 보라. 청년에서 아기로 변하기도 했지만 가장 큰 변화는 날개 묘사에서 일어났다. 마돈나의 아기 천사들도 등에 날개를 달았지만 거의 장식품 정도로 축소되었다. 저 날개로 하늘을 날 수 있을지 의심이 들 정도다. 이 변화는 의미심장하다. 천사는 라파엘로 이후 갈수록 비너스의 아들인 큐피드와 닮아 가면서 다산을 상징하는 이교적 의미를 띠기 때문이다. 하지만 이 아기 천사들의 표정에 장난기가 가득하다는 점은 주목해야 한다. 조금 과장해서 말하면 마돈나 속의 아기 천사들은 마에스타의 장엄한 분위기를 조롱하는 것처럼 보이기도 한다. 그런데 이상한 현상이 일어났다. 누구도 마에스타의 근위대 병사 같은 천사들을 사랑하지는 않지만 마돈나의 아기 천사들은 (주인공도 아니면서) 모든 사람의 사랑을 듬뿍 받는다. 바로 이 역전 현상 속에 르네상스라는 문화사적 현상의 본질이 들어 있다.

독일 드레스덴 미술관의 이름을 전 세계에 널리 알린 명작 「시스티나의 성모」는 제2차 세계 대전 당시 소련군이 갖고 갔다가 나중에 돌려주었다. 그림을 보면, 연극적 구도를 갖고 있는데 무거운 커튼이 양쪽으로 갈라지면서 구름을 탄 동정녀 마리아가 아기 예수를 안고 등장한다. 이때 커튼은 하늘나라와 속세를 분리하는 의미를 지닌다. 마리아 옆에는 성 식스투스 4세와 성녀 바바라가 있고 그들 발치에 두 명의 천사가 뭔가 불만이나 의심이 있다는 뾰로통한 표정으로 위를 올려다본다. 식스투스 4세의 손짓과 성녀 바바라의 아래를 보는 시선 등은 그림이 높은 곳에 걸려 있었고 또 그림을 보는 이들에게 성모자를 소개하는 역할을 한다. 식스투스 4세는 교황이었고, 그의 발밑에 놓인 화려한 삼중관trirégno이 이를 잘 일러 준다. 구름 뒤에는 수많은 아기의 얼굴이 구름에 싸여 있는 모습도 볼 수 있다. 이는 성경에 나오는 대로, 예수를 찾아 죽이라는 명령을 내린 헤롯 왕에게 살육당한 아이들을 나타낸다. 어린 라파엘로는 어디에 있을까? 아마도 성모 마리아 품에 안겨

있는 아기 예수가 라파엘로일 것이다. 그런데 성모의 품에 안긴 아기는 아기로 보기에 무리가 있을 정도로 상당히 크다. 이는 라파엘로가 자신의 기억 속에 남아 있던 행복한 어린 시절을 회상했기 때문이다.

마돈나의 발치에 배치되어 장난기 가득한 얼굴을 한 아기 천사들은 라파엘로가 독창적으로 창안한 것이 아니다. 흔히 예술사에서는 통통하게 살이 찐 아기 천사를 이탈리아어로 푸토putto, 복수로 푸티putti라고 부른다. 이 푸토는 르네상스만이 아니라 그 이전이나 이후에도 건축 등에 아주 흔하게 등장하는 장식 요소다. 푸토는 고대 로마의 황제들인 하드리아누스(제14대 황제)와 네로(제5대 황제)의 황금 궁전 유적지에서 발견된 아이의 시신을 담은 석관 등에도 등장하였다. 푸토는 이미 13세기에 도나텔로가 이용했고, 그 이후 꾸준히 화가와 조각가들이 사용했으며 이런 현상은 19세기까지도 이어져 내려온다. 프랑스의 루이 14세 같은 경우는 베르사유 궁과 정원을 장식할 때 가급적 이 아기 천사들을 많이 쓰도록 요구했다. 아이들이 많다는 건 다산과 풍요를 상징하기 때문이었다. 베르사유 궁에 가면 스핑크스 등을 타고 올라앉은 아기 천사, 돌고래 등에 올라 장난을 치는 아기 천사 등을 많이 볼 수 있다. 그만큼 영아 사망률이 높았다는 반증도 되는데, 우리의 백일이나 돌도 고비를 넘긴 아이들을 축하하는 의식들이었다. 라파엘로가 그린 아기 천사는 기독교적 천사일까, 아니면 그리스 로마 신화에 나오는 큐피드일까? 천사가 여자냐 남자냐 하는 문제처럼 쉽게 답하기 어려운 문제다.

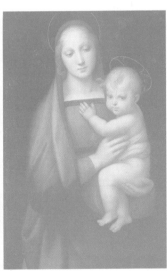 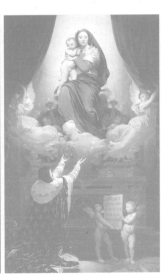 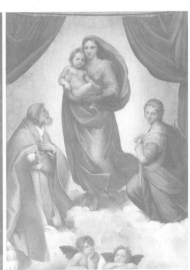

6, 7, 8 왼쪽부터 라파엘로의 또 다른 성모자화
「그란두카의 성모Madonna del Granduca」(1505),
신고전파의 대표자 앵그르의 「루이 13세의 서원Le Vœu
de Louis XIII」(1824), 「라파엘로의 시스티나의 성모」.

아마도 그림에 나타난 두 아기 천사도 이 점이 궁금해 고개를
갸우뚱거리는지도 모른다.

레오나르도 다빈치, 미켈란젤로와 함께 르네상스의
3대 천재 예술가로 꼽히는 라파엘로는 무엇보다 수많은
성모자상으로 유명하다. 전 세계 유명 박물관에는 꼭
라파엘로의 마돈나가 몇 점씩 걸려 있다. 바티칸에
있는 「아테네 학당Scuola di Atene」(1509~1511)이나 마지막
작품인 「그리스도의 변용Trasfigurazione」(1516~1520) 같은
기념비적이고 역동적인 작품들을 남기기도 했지만,
라파엘로의 인간적인 측면이 가장 잘 나타난 회화는 역시
성모 마리아와 아기 예수가 함께 있는 부드럽기 짝이 없는
성모자화, 즉 마돈나다. 그가 성모 마리아와 아기 예수를
즐겨 그린 것은 어린 나이인 8세 때 어머니를 여의고, 11세
때는 아버지와도 사별한 후 홀로 살아야 했던 고독한 어린
시절과 무관하지 않다. 어쩌면 라파엘로는 성모 마리아와
아기 예수를 그리면서, 일찍 세상을 떠난 어머니에 대한
사무치는 그리움을 그림에서 대신 보상을 받으려고
했는지도 모른다. 그의 성모자상에 등장하는 마리아가
처녀가 아닌지 의심이 들 정도로 유난히 젊고 아름다운
것도 라파엘로의 기억 속에 남아 있는 젊은 어머니의 모습
때문이다. 실제로 그의 성모자상들은 (당시 성모자상은 거의 모든
화가가 그리는 관례적인 장르여서 라파엘로 역시 화가로서 의당 그런 관례를
따랐다고 보기에는 너무나도 목가적인데) 일찍 어머니와 아버지를
잃어버린 그의 외로운 어린 시절을 알고 보면 더욱
애잔한 느낌을 갖지 않을 수 없다. 하지만 이런 부드럽고

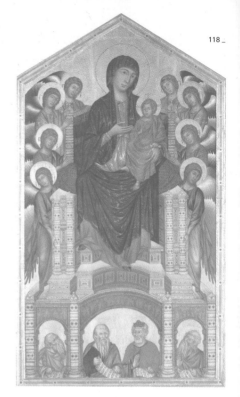

9 　이탈리아의 화가 치마부에Cimabue(1240~1302)의
「성모Maestà di Santa Trinità」(1280~1285).

목가적인 라파엘로의 화풍은 들라크루아Ferdinand Victor
Eugène Delacroix(1798~1863), 앵그르 등 수많은 모방자와
칭송자들을 거느리면서도 다른 한편으로는 반대하는
사람들도 생겼는데, 19세기 중반 영국에서 일어난
라파엘 전파Raphael前派가 대표적이다. 라파엘로 이전의
르네상스 예술에서 겸허하게 배우는 사실적이고
소박한 화풍으로 돌아가자는 것이었다. 하긴 19세기
중반까지 마돈나의 명성이 이어졌으니 라파엘로의
화풍이 얼마나 오랫동안 서구 미술을 지배했는지
짐작할 수 있다. <가장 완벽한 화가>라고 그를 칭송한
앵그르는 로마에 도착해 라파엘로를 보는 순간 말했다.
<난 이제까지 무얼 배웠던 것인가!> 앵그르는 실제로
「시스티나의 성모」를 거의 그대로 표절하다시피
동일한 주제를 그리기도 했다.

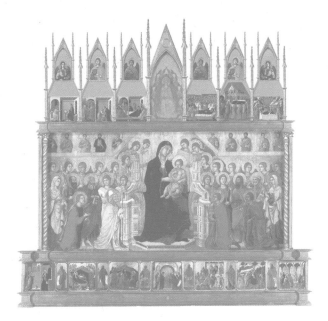

10   13세기에 그린 두초의 「마에스타」.

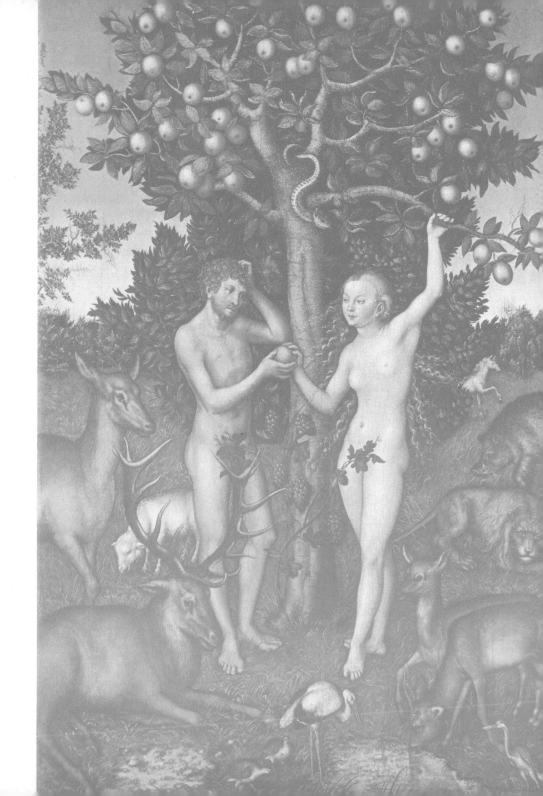

## 애플, 조심해서 먹어야 할 열매

영국의 한 유명한 경제 주간지 『이코노미스트*The Economist*』가 애플Apple의 열풍을 다루면서 표지에 〈아담과 이브〉를 멋지게 패러디한 적이 있다. 표지 그림이 잡지사의 디자이너가 만든 것이라고 추측하는 이들이 꽤 될 것이다. 하지만 이 표지 이미지는 독일 르네상스를 대표하는 화가인 루카스 크라나흐Lucas Cranach(1472~1553)의 「아담과 이브Adam und Eva」(1526)를 약간 변형한 채 거의 그대로 갖다 썼다. 패러디의 숨은 뜻은 누구나 쉽게 알아차릴 수 있다. 아담에게 사과 대신 아이팟을 건네는 이브를 통해 아이팟이 사과만큼 위험하다는 메시지를 전한다. 이 패러디의 논리를 따라가면 아이팟은 아담과 이브를 에덴동산에서 쫓겨나게 할 정도로 치명적인 물건이다. 어리숙해 보이는 아담은 크라나흐의 작품에서처럼 아이팟을 받아도 될지 망설이면서 머리를 긁적이는 모습 그대로 묘사되어 있다. 유머가 돋보이는 이 패러디는 두 번째 숨은 뜻을 내포하는데, 이 두 번째를 알아차리기 위해서는 르네상스 말기, 거의 같은 시기에 전 유럽을 휩쓸었던 종교 개혁의 열풍을 떠올려야 한다. 화가 크라나흐는 루터Martin Luther(1483~1546)와 동시대인으로 친구였을 뿐만 아니라 그의 초상화도 많이 그렸다. 우리가 세계사 책 속에서 대하는 루터의 초상화가 바로 크라나흐의

1 르네상스의 대표적 화가로, 나체화의 독특한 경지를 개척한 크라나흐의 「아담과 이브」.

2 구약 성경 「욥기」의 주인공 〈욥〉과 잡스의 유사성을 이용한 『이코노미스트』의 표지.

3 스티브 잡스의 애플과 에덴동산의 애플을 동일시한 『이코노미스트』의 표지.

것이다. 하지만 그보다 먼저 지적할 것은, 스티브 잡스의 <애플>과 아담과 이브가 따 먹고 죄를
지은 <애플>이 같다는 점이다. 서구인들에게는 이 유사성, 즉 애플사의 애플과 에덴동산의 열매인
사과 사이의 유사성이 금방 눈에 들어오지만, 동양인들은 설명을 듣고 난 후에나 고개를 끄덕이게
된다. 애플사의 로고에 충실하자면, 애플사의 애플은 이미 한 입 베어 먹은 애플이다. 이미 죄는
저질러졌다.

『이코노미스트』는 애플사가 말도 많고 탈도 많은 아이패드를 내놓았을 때도, 또 한 번 성서적
상상력을 자극하는 이미지를 사용했다. <잡스Jobs>와 구약 성경 「욥기」의 주인공인 <욥Job> 사이의
유사성을 이용해 아이패드를 <The Book of Jobs>로 불렀다. 아이패드는 욥기라는 것이다. 나아가
잡지는 아이패드를 들고 있는 스티브 잡스에게 성직자들이 입는 긴 옷을 걸치게 한 다음, 머리 뒤에
성자를 그린 그림에나 적용되는 광배를 둘러쳐서 그를 마치 10계명이 적힌 율법판을 든 모세처럼
묘사했다. 아이패드를 모세의 율법판으로 처리한 그래픽에는 <광고나 잡지 표지도 눈여겨보라>는
의도가 있다. 의도적이든 비의도적이든, 성공한 이미지들 배후에는 거의 언제나 문화 전체가
흘러가는 동향이 숨어 있으며 어떤 때는 이미지를 보는 이들을 종종 이 움직임의 역사적 기원들로
인도한다. 아이패드를 율법판처럼 든 잡스를 조금 더 자세히 살펴보자. 잡스는 얼굴 가득 미소를
지으며 웃고 있지만, 조금 섬뜩하다. 잡스의 율법판에는 다음과 같은 계명들이 쓰여 있을 것이기
때문이다.

1. 내 앞에 다른 패드나 탭을 두지 말아라. 갤럭시 탭 같은.

2. 다른 사람의 아이패드를 탐하지 말고 직접 사서 써라.

3. 아이패드 이름을 망녕되이 부르지 말라. 특허 재판에 회부되리라.

4. 신제품 출시일을 거룩하게 지켜라

5. 하청 기업들을 너그러이 대하지 말라.

웃기게 풀어 본다면 아마도 잡스의 율법판에는 이런 계명들이 적혀 있을지 모른다. 하지만 현실은
이 계명 그대로, 아니 계명보다 더 가혹하고 철저하게 진행된다는 걸 우리는 잘 알고 있다.

루카스 크라나흐는 당시의 개혁적 성향의 루터를 적극 지지했던 예술가였다. 루터는 1517년
10월 31일 만성절 날, 비텐베르크 성당으로 들어가는 성곽의 한 문에 95개조의 성명서를

게시했고, 이 성명서로부터 종교 개혁이 시작되어 가톨릭과 함께 기독교계를 양분하는
프로테스탄티즘Protestantism[d]의 문이 열리게 된다. 하지만 문화사적으로 보면 루터가 라틴어
성경을 독일어로 번역한 작업과 인쇄술의 발달로 독일어 성경이 널리 퍼진 사건이 더 큰 의미를
지닌다. 아이팟을 주고받는 아담과 이브를 표지에 실은 잡지는 인터넷을 포함한 IT 산업의 발달로
인해 루터와 크라나흐가 살았던 16세기 중반에 일어난 르네상스와 종교 개혁 못지않은 또 다른
혁명이 21세기에 일어난다는 메시지를 전한다. 아이팟, 아이폰, 갤럭시, 스카이, 옵티머스, 샤오미
등등. 스마트 기기가 일으킨 큰 변화는 산업의 지형을 바꾸고 있지만, 기기 못지않게 SNS와 앱
스토어라는 새로운 개념의 영역을 만들어 정보와 지식의 생산과 소통에도 큰 변화를 몰고 온다.
그러나 이 새로운 흐름이 단순히 산업 분야에만 국한된 것이 아니라는 걸 최근 우리는 실감나게
경험했다. 중동 사태에서 보듯이 페이스북, 트위트, 유튜브 등 인터넷상에 등장한 새로운
미디어들은 결코 무너질 것 같지 않던 독재 정권들을 차례대로 무너뜨렸다. 이 소식을 접한 많은
사람은 편리하고 재미있는 기계 정도로만 알았던 인터넷 미디어들이 정치적 의미를 지닌 무서운
혁명의 도구이기도 하다는 사실을 새삼 깨달았다. 북한에도 <손 전화>가 250만대를 넘어섰다는데,
긴장되는 대목이다.

『이코노미스트』가 패러디를 통해 의미하고자 하는 건 <애플>이 위험한 사과라는 점이다. 악마의
과일일 수도 있고, 혁명의 과일일 수도 있다. 사탄이 준 것일 수도 있고 또 다른 사탄을 만들어
낼 수도 있다. 해킹, 보이스피싱, 게임 중독뿐 아니라 더욱 심각한 사탄의 유혹에 빠진다. 진보는
진보를 낳을 수밖에 없다. 아이팟은 아이폰으로, 아이폰은 아이패드로, 아이패드는 클라우드로,
클라우드는 빅브라더로, 빅브라더는 적그리스도로. 할리우드 영화들이 점령한 종말론 이야기가
아니라 정말로 통제 불능의 상황이 닥칠 수도 있다. 또한 IT는 거대한 자본이 투자되고 수백,
수천만의 일자리가 달린 분야이기에 누구도 이 진행 방향과 속도를 막을 수가 없다. 단백질 칩이
상용화되고, 게놈 지도를 기반으로 인간을 복제할 날이 그리 멀지 않았는지도 모른다. 마이클 베이
감독의 영화 「아일랜드The Island」(2005)는 결코 먼 미래의 공상 과학이 아니다. 또 하나 못지않게
끔찍한 것은, 유통되는 정보의 피상성이다. 원작을 참고해 가며 잡지 표지를 조금 더 가까이서

d   루터, 칼뱅 등에 의하여 주도된 16세기 종교 개혁의 중심 사상. 또는 여기에서 성립된 여러 교회의 신조를 기초로 하는 교의.

살펴보자. 탐스러운 열매가 주렁주렁 달린 나무에 칭칭 몸을 감은 채 고개만 내민 뱀의 형상을 한 사탄은 누구일까? 애플을 비롯한 스마트 휴대폰 업자들이 바로 사탄들이다. 이브는 지혜의 열매를 먹으면 신의 반열에 오를 수 있다고 속삭인 사탄의 유혹에 넘어갔다. 이제 사탄이 약속했던 지혜는 사과가 아니라 아이폰으로 얻는다. 아이폰을 사는 순간 모든 정보를 얻을 수 있고 소통이 가능하며 이를 통해 신이 독점하던 지식과 감성을 얻을 수 있다. 길이가 10센티미터 남짓한 그 작은 기계를 손안에 쥐고 몇 번만 쓱쓱 문대면 알라딘의 마술 램프처럼 텍스트와 그림이 어우러진 온갖 정보들이 쏟아져 나오니 말이다.

하지만 그래서 무엇을 얻었단 말인가? 지하철 노선도, TV 드라마, 손흥민이나 류현진이 골을 넣고 홈런을 쳤다는 소식들? 아니면 게임이나 웹툰? <아이>자 돌림의 기기들이 제공하는 정보의 피상성은 특히 한국이나 중국처럼 하드웨어인 기기 중심으로 IT가 발달한 지역일수록 심각한 위험을 내포한다. 정보가 데이터베이스화되지 못하고 깊이를 상실하게 되면, 팟이든 폰이든 패드든 모두 쓰레기통에 지나지 않는다. 그러면 어떤 결과가 오는가? 게임이나 하고 문자나 보내고 만다. 트위터의 단문으로 대체 무엇을 한단 말인가? 동창들 만나고 공구나 소셜커머스를 해서 대체 뭐가 달라졌단 말인가? 물론 달라졌다. 더욱 철저하게 대중화되고 더욱 무섭게 중독되고 그리고 무지하게 피상적이 되었다. 무언가 많이 보고 느낀 것 같지만 모두 헛것에 지나지 않는다. 많이 보고 많이 놀았다는 느낌은 남지만 모든 것이 산만하게 흩어져 있을 뿐이다. 뭔가를 열심히 했다는 착각을 하게 만드는 것이 인터넷과 스마트폰이다. 그리고 이들 IT 기기들은 사람들을 조급하게 만들기도 한다. 조금만 속도가 느려도 키보드를 두드리게 되고 자칫 스마트폰을 집어던지게도 한다.

정보에는 이중 삼중의, 아니 그 이상의 깊이가 주어져야 한다. 그것이 데이터베이스이다. 디지털이 돼지털이 되지 않으려면 위험도 감수해야 하지만, 기기와 소프트웨어가 허락하는 이점들을 활용할 수 있어야 한다. 우리가 지금 다루고 있는 <광고로 읽는 미술사>만 해도, 광고 데이터베이스가 구축되고, 이미지 독해와 순수 미술과 상업적 활용의 관계에 대한 한 단계 깊어진 데이터베이스로 다시 구축되어야 한다. 이 두 단계의 데이터베이스는 우리를 어떤 세계로 인도할까? 미술, 특히 현대 미술에 대한 완전히 다른 접근을 가능하게 할 수 있다. 미술사를 다시 써야 하는 상황이

올 수도 있다. 다시 말해 곰브리치나 잰슨[e]이 쓴 지나치게 고리타분한 미술사가 아닌 전혀 다른 미술사에 대한 각성을 할 수 있다. 두 사람의 고전적 미술사를 읽어 보라. 20세기 말, 21세기 초의 미술에 대해서는 거의 아무것도 얻지 못한다. 뿐만 아니라 두 책은 각 시대, 각 사조 간의 관계에 대해서는 더욱 심각한 침묵으로 일관한다.

광고를 연구 대상의 이미지로 취급하지 않는 미술사는 <美術史>가 아니라 <美術死>일지도 모른다. 죽은 미술의 역사다. 어느 학교에서도 광고를 미술 교육에 활용하지 않는다. 그토록 많은 광고를 보고 살면서도, 광고를 무시하고 중요성을 인정하지 않는다. 그러면 어떤 현상이 일어나는가? 『이코노미스트』의 표지를 보고도 전혀 이해하지 못하고 넘어가고 만다. 인쇄술과 스마트 기기 사이의 유사성도, 종교 개혁과 21세기에 일어나는 IT, BT, CT의 혁명들도 아무런 관계가 없는 개별 시대의 우발적 사건으로 잘못 인식되고 만다. 정보를 흩어지게 놔둬서는 안 된다. 모으고 분류하고 분류의 기준을 다시 정의해야만 한다. 두 번 세 번 깊이 내려가 우연히 모여 있는 것 같은 정보와 지식들 사이의 내적 연관성을 추적하고 새로운 범주와 영역을 만들어 내야 한다. 이 일을 하는 곳이 바로 <대학의 인문학부>다. 이미지의 관점에서 보면 광고와 순수 미술 사이에는 위계질서가 존재하지 않는다.

e   H.W. 잰슨Horst Waldemar Janson(1913~1982)이 쓴 『서양미술사History of Art for Young People』는 1971년에 초판이 나온 이후 여러 번에 걸쳐 개정되었다.

멋진 건 함부로 벗지 말자 - 스콜피오

스콜피오 전속모델

Anti-nude

1  속옷 브랜드 스콜피오의 광고 이미지.
〈누워 있는 누드〉 포즈를 연상시킨다.

2  르네상스 시대의 베네치아파 화가였던
조르조네의 「잠자는 비너스」. 조르조네는
풍속화의 새로운 면을 개척하였다.

## 서 있는 누드와 누워 있는 누드

누드하면 언제나 여자의 누드였다. 하지만 여성의 전유물처럼 여겨졌던 귀걸이를 하고 다니는 남성은 물론이고 머리를 노랗고 파랗게 머리를 물들인 젊은이도 어렵지 않게 볼 수 있는 요즘, 누드와 여자의 등식은 거의 깨졌다고 봐야 한다. 그래서 남성 속옷 광고에 남자가 거의 전라의 몸으로 에로틱한 포즈를 취한 채 등장한다고 해서 놀랄 일도 아니다. 놀랄 일은 따로 있다. 광고 속에서 남자가 취한 포즈가 서양의 그 유명한 <누워 있는 누드 reclining nude>의 포즈임을 쉽게 알 수 있다. 르네상스 때 그려진 티치아노의 「우르비노의 비너스」부터 시작해, 고야 Francisco José de Goya y Lucientes(1746~1828)의 「마하 데스누다 La maja desnuda」(1797~1800), 마네 Édouard Manet(1832~1883)의 「올랭피아 Olympia」(1863)를 거쳐 모딜리아니 Amedeo Modigliani(1884~1920)가 그린 주홍색의 「누워 있는 누드 Nu couché」(1917)에 이르기까지, 수백 년의 전통을 지닌 <누워 있는 누드>는 유럽 미술관에 가면 수십 점씩 볼 수 있는 꽤나 흔한 그림이다.

미술관을 방문할 기회가 없었던 이들은 「타이타닉 Titanic」(1997)을 떠올리면 된다. 디캐프리오가 루이 15세 다이아몬드를 목에 걸고 길게 누운 여주인공 로즈의 누드를 그리지 않았는가. 실제로는 카메론 감독이 그린 누드지만 그렇다고 감독이 독창적으로 만들어 낸 장면은 아니다. 바로 서양 회화의 오랜 전통인 <누워 있는 누드>에서 빌려 온 장면일 뿐이다. 화가를 등장시킨 것은 순수하게 허구였지만, 주인공 잭이 그린 이 한 장의 누워 있는 누드가 서구 미술사 5백 년의 무게를 지닌 채 등장하지 않았다면 영화는 제작되지 못했다. <80년 가까이 바다에 가라앉아 있던 금고 속에서 다이아몬드 대신 종이에 그려진 그림이 나왔다. 실망을 한 채 그림에 물을 뿌리니 누워 있는 누드가 나왔고 영화는 이 그림을 기점으로 과거로 돌아간다……> 누워 있는 누드가 없었다면 영화의 이 설정은 불가능했다. 같은 시지각에 호소하는 미술과 영화의 근원적인 유사성을 접목시킨 감독의 안목이다. 카메론 감독이 그린 그림은 최근 경매에서 1만 8천 달러에 팔렸다고 한다.

서양의 누드는 모델의 자세로 볼 때 크게 두 가지로 나뉜다. 「비너스의 탄생」을 모티브로 바다와 같은 자연을 배경으로 서 있는 누드가 그 하나라면, 대개는 실내를 배경으로 누워 있는 누드가

다른 하나다. 최초의 서 있는 누드는 보티첼리의 「비너스의 탄생」이며 누워 있는 누드로는
조르조네Giorgione(1478~1510)의 「잠자는 비너스Venere di Dresda」(1510)가 거의 초기 작품에 속한다.
베네치아 화가들은 피렌체 화가들과는 달리 고대 조각 등을 모델로 사용하지 않고 흔히 실제 살아
있는 여인들을 앞에 놓고 그림을 그렸다. 티치아노 등의 그림에서 풍기는 음란함과 따사로움이
뒤섞인 묘한 분위기는 조각을 모델로 한 그림들에서는 도저히 느낄 수 없는 살아 있는 여인에게서
나오는 아취다. 1510년 작품으로 추정되는 베르나르디노 리치니오Bernardino Licinio(1485~1550) 역시
「누워 있는 여인 누드La nuda」(1530)를 그렸는데, 훨씬 경직되었고 또 티치아노의 주인공과는 달리
시선도 관람자가 아닌 먼 곳을 보고 있어 대담성에서는 한 수 뒤지지만, 몸을 가리는 것이 아니라
오히려 나체를 부각시키는 노란 천으로 인해 에로티시즘은 결코 덜하지 않다. 다리의 자세,
드러난 상체, 속이 비치는 얇은 옷을 걸치고 에로틱한 분위기를 연출하는 모습 등은 이 그림과
남성 속옷 광고에서 공통으로 발견되는 유사한 요소들이다. 광고를 제작한 사람이 직접 그림을
참고하지 않았을 수도 있다. 중요한 것은 이제 남자도 <누워 있는 누드>가 될 수 있는 꽃미남 시대가
도래했다는 점이다.

3  왼쪽부터 시계 방향으로, 「타이타닉」의 주인공 로즈,
티치아노의 「우르비노의 비너스」, 리치니오의 「누워 있는 여인
누드」, 모딜리아니의 「누워 있는 누드」, 마네의 「올랭피아」,
고야의 「마하 데스누다」이다.

1, 2   1968년 「에스콰이어」의 표지를 장식해 지금까지도
화제가 되는 무하마드 알리의 사진과 이 표지가 차용한
귀도 레니의 「성 세바스티아노」.

# 순교자 세바스티아누스를 그린 그림들

남성 잡지 『에스콰이어*Esquire*』의 1968년 4월호 표지에 무하마드 알리의 사진이 실렸다. 그런데 웬일일까, 온몸에 화살을 맞고 숨을 거두기 직전의 모습이다. 오른쪽 밑을 보니 <The Passion of Muhammad Ali>라고 쓰여 있다. 알리가 순교를 했다는 것인가? 표지를 장식하는 이 이미지는 특집 기사인 커버 스토리를 일러 준다. 이 이미지는 길게 설명할 필요가 없는 패러디에 지나지 않는다. 순교를 의미하는 문구만으로도 쉽게 알 수 있지만 대부분의 서구인들에게 기둥에 묶인 채 온몸에 화살을 맞으며 숨을 거두는 모습은 헤아릴 수도 없이 많이 그려진 <성 세바스티아누스의 순교>를 연상시키기 때문이다. 1968년이라는 시기와 <나비처럼 날아 벌처럼 쏜다>고 떠벌리며 헤비급을 석권했던 알리를 떠올리면 이 이미지가 월남전이 한창일 당시 군대 징집을 거부한 유명한 사건과 관련이 있는 것도 어렵지 않게 알아차릴 것이다. 평소 문학에 관심이 있다면, 일본 극우 작가로 할복자살을 한 미시마 유키오三島由紀夫(1925~1970)의 이미지가 떠오르기도 한다. 미시마는 실제로 이탈리아 화가 귀도 레니 Guido Reni(1575~1642)가 그린 「성 세바스티아노San Sebastiano」(1625)의 그림에 열광했고 스스로 보디빌딩으로 몸을 가꾼 다음 화살을 맞는 유사한 포즈를 취하고 사진을 찍었다. 그에게는 천황과 조국 일본이 목숨을 바쳐야 할 절대자였기에 일반인은 상상도 못할 행동을 했다. 그런 그였기에 믿기 어려운 성자전聖者傳의 과장된 그림이었지만 400여 년 전에 그려진 순교자의 그림에 열광했고, 군인이었던 세바스티아누스를 흉내 내어 일본도를 허리에 찬 온갖 코미디 같은 포즈를 취했다.

성 세바스티아누스(영어권에서는 세인트세바스천, 불어권에서는 생세바스티앙)는 고대 로마 황제 디오클레티아누스 시대에 살던 근위 대장이었다. 기독교도였던 그는 부하들을 기독교로 개종시키기도 했는데 황제에게 이 사실이 발각되어 그만 순교하고 만다. 황제는 처음에는 세바스티아누스의 부하 병사들에게 화살을 쏴서 죽이라고 했다. 부하들은 자신들이 모시던 너그러운 성품의 대장을 죽이지 않기 위해 일부러 심장을 맞추지 않고 다리와 배만 쏘았다. 그 덕에 세바스티아누스는 기절을 한 채 한 여인의 간호를 받고 다시 살아난다. 목숨을 건진

세바스티아누스는 다시 그 길로 황제를 찾아가 기독교도들에게 가해지는 가혹한 박해를 거두어
달라고 청했다. 그러나 황제는 이런 그를 다시 사형에 처했는데 이번에는 화살이 아니라 몽둥이로
사정없이 때려서 죽이는 태형을 내려 버렸다. 이 이야기는 중세 당시 유럽의 베스트셀러였던
『황금 전설Legenda aurea』(1264)에 기록되었다. 『황금 전설』은 제노아 대주교를 지낸 야코부스
아 보라지네Jacobus a Voragine(1230~1298)가 13세기 중엽에 쓴 성자전으로 성 세바스티아누스만이
아니라, 중세와 르네상스를 거쳐 17세기까지 계속 제작된 성화들은 거의 모두 이 성자전에 의거해
제작되었을 정도로 많은 성자와 순교자들의 생애와 이적들을 기록하였다.

150명에 이르는 성자와 순교자들의 일생과 이적을 다룬 이야기로 가득 찬 성자전은 지금 읽으면
황당무계하지만 중세와 르네상스 내내 많은 예술가에게 영감을 불어넣었던 귀중한 기록이다.
서구의 많은 시인과 작가들도 이 이야기로부터 영향을 받았다. 자연주의 작가 에밀 졸라Émile
Zola(1840~1902)도 영향을 받아 소설을 썼고, 최근에는 유럽의 수도원과 성당에 그려진 벽화, 제단화
들을 텍스트와 함께 편집한 고급 양장본이 새롭게 출간되었다. 또 권위 있는 갈리마르Gallimard사의
<플레이야드La Pléiade> 문학 전집에서도 새로운 번역판을 출간했다. 혼란스러운 시대에 중세의
우직한 믿음이 그리워서였을지도 모른다. 중세의 처참하고 잔혹하기 이를 데 없는 고문 장면과
순교의 전설은 사실 이 『황금 전설』이 아니어도 여러 곳에서 볼 수 있는데 미켈란젤로가 그린
「최후의 심판」만 봐도 알 수 있다. 산 채로 살갗을 벗기는 고문, 이글거리는 숯불 위에 석쇠를
올려놓고 사람을 죽이거나 끓는 기름 가마에 넣어 죽이는 고문, 날카로운 바늘들이 꽂힌
수레바퀴에 치여 죽이는 차형車形은 물론이고 능지처참, 육시처참 등 잔인한 형벌들이 묘사되어
있어 소름이 끼칠 정도다. 고문과 순교 장면이 잔인할수록 이를 이겨내거나 살아나는 기적 또한
믿기 어렵다. 마녀사냥 당시 마녀들은 대부분 화형을 당했고 잔 다르크 역시 장작더미 위에서
죽었다. 이렇게 보면 참수는 비교적 너그러운 사형 방법이었는데, 대개 국사범이나 지위가 높은
사람에게 가해지는 사형법이었다.

<캐시어스 클레이>에서 이슬람식으로 이름을 바꾸고 반전의 열풍을 타고 군 징집을 거부한 알리의
행동은 영화로도 제작되었지만, 잡지의 표지는 당시 이러한 알리를 한 컷의 이미지로 단번에
부각시켰다. 구구한 설명보다 더 웅변적이다. 알리는 순교자라는 것이다. 대법원 판결로 무죄

선고를 받았고 그러면서도 계속 권투를 통해 자신의 존재감을 부각시켜 왔던 무하마드 알리는 어쩌면 자신의 대중적 이미지를 통해 반전의 메시지를 전한 것인지도 모른다. 하지만 전쟁은 사라지지 않았고 지금도 계속된다.

회화사에서 성 세바스티아누스는 몇 가지 특징을 갖고 있다. 시대별로 그림들을 나란히 놓고 보면 쉽게 확인할 수 있는데, 이런 비교 이전에 가장 먼저 지적되어야 할 것은 성화와 누드의 관련성이다. 우리는 십자가에 달린 예수를 결코 누드로 보지 않는다. 아담의 육체도 누드로 보지 않는다. 에로티시즘과는 전혀 무관한 누드이다. 하지만 성 세바스티아누스의 육체는 조금 다른 시각에서 접근할 필요가 있다.

르네상스 들어 그려진 일련의 그림들을 보면 이 순교자는 갈수록 젊은 청년의 몸매로 묘사되었다. 그리스 조각을 연상시키는 몸은 단단하게 균형이 잘 잡혔고, 한 발에 무게 중심을 둔 전형적인 인체 묘사법을 따른다. 이는 르네상스 당시 화가들이 성자를 묘사하면서 고대 그리스의 영향을 많이 받았음을 알려 준다. 내용은 성자전이지만 묘사 기법이나 인체에 대한 접근법은 그리스 로마식이었다. 당시 예술가들의 생계가 거의 전적으로 교회의 주문에 의존했었기 때문인데, 당시의 이런 제작 환경에서 (화가들이 성자의 삶을 그리긴 했지만) 화가들은 오히려 인체 그 자체의 묘사에 심취했었음을 알 수 있다. 또 한 가지, 성 세바스티아누스를 그린 성화에서 주의 깊게 볼 점은 가학적 이미지이다. 온몸에 화살을 맞는 장면은 말 그대로 끔찍하다. 어떤 그림은 우스꽝스러울 정도로 수십 발의 화살이 몸에 꽂혀 있다. 또 대부분의 그림들이 너무나도 여실하게 묘사가 되어 소름이 끼칠 정도인데 가장 걸작으로 꼽는 안드레아 만테냐Andrea Mantegna(1431~1506)의 그림들은 특유의 사실적이고 견고한 육체 묘사로 인해 화살을 맞는 성자의 고통이 그대로 전해진다. 특히, 빈 예술사 박물관에 있는 그림에서는 두 대의 화살이 목과 머리를 관통하고 있어 가학적 효과가 더욱 두드러졌다. 그런가 하면 라파엘로나 그의 스승이었던 페루지노Perugino(1450~1523)의 경우에는 화살이 몇 개 되지 않으며 오히려 명상적인 분위기마저 느껴질 정도로 차분하다. 라파엘로부터 많은 영향을 받은 귀도 레니의 경우는 미시마가 그대로 모방한 대로 가장 극적인 분위기를 보여 준다. 화살의 수나 방향마저 동일하다. 세 번째로 눈여겨볼 점은 성 세바스티아누스의 모습이 아폴론이나 미켈란젤로의 「다비드」상을 연상시킨다는 점이다. 이는 레니가 선배들의

영향을 받았음을 알려 주는 동시에 작품이 서서히 인간 내면을 표현하는 추세를 따르고 있음을 가리킨다. <바로크>가 얼마 남지 않은 것이다. 하늘을 우러러보는 레니의 그림 속에 등장하는 성 세바스티아누스는 우람한 육체에도 불구하고 연약해 보인다. 조금 심하게 해석하면 <신의 침묵>을 원망하는 태도처럼 보이기도 한다.

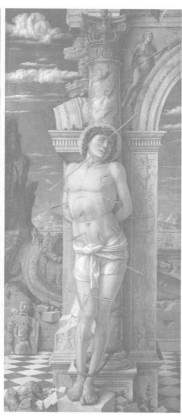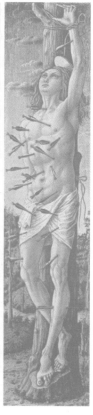

3  왼쪽부터, 페루지노의 「성 세바스티아노」(1495), 이탈리아의 화가이자 판화가인 만테냐의 「성 세바스티아노」(1456~1459), 종교적인 주제를 제단화 형식으로 그렸던 이탈리아의 화가 크리벨리Carlo Crivelli(1430~1495)의 「성 세바스티아노」(1480~1485), 플랑드르의 화가 루벤스 Peter Paul Rubens(1577~1640)의 「성 세바스티앙St. Sebastian」(1614), 마지막으로 호소에 에이코細江英公(1933~ )가 1963년에 촬영한 미시마 유키오.

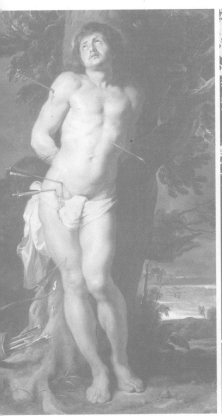

1  브라운의 유명한 광고. 티치아노의 그림에서
직접적인 영감을 받아 제작된 작품이다.

# 짐승의 탈을 벗고 인간이 되자!

유명한 전기면도기 업체인 브라운<sub>Braun</sub>에서 코믹한 광고를 내보냈다. 모두 세 편의 이미지로
구성된 시리즈 광고이며, 영장류 동물과 인간의 얼굴로 쌍을 이룬 이미지들이 서로 너무나 흡사해
웃음이 절로 나온다. 긴코원숭이와 고릴라, 침팬지가 등장하고 그 옆에는 동물과 너무나도 닮은
사람들이 등장한다. 두 얼굴 위를 보면 <8:00am>, <8:05am>이라는 작은 문구가 보이고 하단에는
<Brings out the human in men. Braun Series 5>라는 짧은 문장이 자리 잡고 있다. 오전 8시에는
동물이다가 면도를 한 5분 후에는 인간이 되었으며, 브라운 면도기 시리즈 5로 수염을 밀면
5분 만에 짐승처럼 덥수룩한 수염에 가려졌던 인간성을 되찾는다. 잠시나마 광고 앞에 머물
수밖에 없는 재치 넘치는 광고다. 그런데 <동물의 얼굴과 인간의 얼굴을 비교>하는 이 광고가
제작자의 독창적인 아이디어라고 보는 것은 단견이자, 광고 제작자의 미술 교양과 실력을 모르고
하는 소리일 수 있다. 동물과 인간의 얼굴 두상을 비교하는 작업은 서구 미술사에서는 여러 번
있었고, 르네상스 당시 원근법을 다듬어 나가던 시기에는 인체 묘사에 양감을 부여하고 얼굴
표정을 통해 메시지를 전하려고 할 때 많은 연구와 실험이 행해졌다. 가령 르네상스 화가인
티치아노의 「신중함으로 통제한 세월에 대한 알레고리 Allegoria del Tempo governato dalla Prudenza」(1565)는
브라운 면도기 광고 이미지에 가장 직접적인 영감을 준 작품이다. 보통 긴 제목보다 「신중함의
알레고리 Allegoria della Prudenza」로 불리는데, 나이가 들어갈수록 신중해진다는 뜻이다.
현재 영국 런던의 국립 미술관에 소장된 티치아노의 유화는 가로 68센티미터, 세로 75센티미터
정도로 얼굴만 그린 그림치고는 의외로 큰 작품이다. 중앙에 검은 수염을 기른 장년의 남자가
있고 왼쪽으로는 나이 든 노인이 붉은 터번을 두른 채 걱정과 분노가 뒤섞인 눈으로 깊은 생각에
사로잡힌 모습이다. 반대편에는 이제 막 사춘기를 벗어난 듯한 청년이 약간 몽롱한 눈빛으로
입을 굳게 다물고 앞을 향한 표정이다. 각각의 인물 밑에는 세 마리의 동물이 있는데, 왼편부터
늑대, 사자, 개가 있다. 노인은 늑대로, 장년의 사나이는 사자, 청년은 개와 일맥상통하는데 여기서
늑대는 외로움을, 사자는 힘을 그리고 개는 교육이나 학습을 나타낸다. 또 세 인간의 얼굴은 서로

다른 인물들이 아니라 한 인간이 지나게 되는 세월, 즉 청년, 장년, 노년을 의미한다. 인간의 세 연배와 그에 따라 변하는 인격 등을 각 동물의 이미지 유사성을 통해 묘사하였다. 결론은 세파에 시달리며 나이가 들수록 만사에 신중해진다는 것이다. 이런 메시지는 세 인물의 머리 위에 적힌 라틴어 문장을 통해서도 확인할 수 있다. 이 그림이 교훈적인 의미를 지닌 것을 말하는데, <EX PRAETERITO/PRAESENS PRUDENTER AGIT/NE FUTURA ACTIONĒ DETURPET>라고 적혀있다. 이 말을 영어로 옮기면 <From the experience of the past, the present acts prudently, lest it spoil future actions>이며, <과거의 경험을 통해 현재는 신중하게 행동하며 그렇지 않을 경우 미래의 행동들이 망가진다>는 의미가 된다. 누구나 겪는 평범한 진리겠지만, 작지 않은 그림을 통해 인간의 세 얼굴을 동물들의 이미지와 극단적으로 대비시킨 탓에 글이나 말로 전달될 때보다 훨씬 강렬하게 다가온다.

전하는 바에 의하면 그림 속의 세 인물은 각각 노인은 티치아노 자신을, 가운데 장년의 남자는 아들을 그리고 마지막으로 젊은 청년은 조카를 모델로 했다고 한다. 티치아노는 아들, 조카와 함께 살았고 두 사람은 티치아노가 그림을 그릴 때 조수 역할을 했다. 그림이 그려진 해가 1565년이니 당시 화가의 나이 75세였다. 당시의 평균 연령을 감안하면 티치아노는 천수를 누렸다. 유명한 도상학자인 파노프스키Erwin Panofsky(1892~1968)의 연구에 의하면, 죽음을 앞둔 고령의 화가 티치아노가 자신의 유산을 후대의 자손들에게 물려주면서 재산 관리 등에 신중할 것을 당부하는 그림으로 볼 수 있다. 또 일설에 의하면 젊은 시절 경솔하게 행동하는 바람에 한 많은 노년을 지내게 된 화가의 고백이라고도 한다. 하지만 이 이야기가 사실이라고 해도 얼마든지 다른 관점에서 그림을 볼 수 있으며 다른 교훈을 이끌어낼 수도 있다. 나아가 동물과의 비교, 세월의 흐름을 나타내는 세 인물의 동시 표출, 정면상을 중심으로 좌우의 프로필이 배치된 구도 등은 그림에 대한 다른 해석의 여지를 열어 놓는다.

우선 왜 동물과 비교를 했는지부터 살펴보자. 동양에서도 마찬가지이지만, 서양도 사자상, 늑대상, 여우상 등 인간의 관상을 동물과 비교하는 것은 아주 오래된 흔한 전통이다. 서구에서는 성격론을 거론한 바 있는 아리스토텔레스와 인체의 체액과 성격 사이의 상관성을 말한 히포크라테스 이후, 이를 머리의 형태를 연구한 19세기 중엽의 오스트리아 출신의 프랑스 골상학자骨相學者인 프란츠

요제프 갈Franz Joseph Gall(1758~1828)에 이르기까지 동물과
인간의 얼굴 비교는 의학의 한 갈래로 널리 활용되었다.
가령 16세기 말, 잠바티스타 델라 포르타Giambattista della
Porta(1535~1615)의 『인간 관상학De humana physiognomonia 』(1586)은
인간의 다양한 관상을 개, 돼지, 소, 올빼미, 사자,
독수리, 당나귀, 사슴, 원숭이, 고양이, 말 등 여러 동물과
비교하였다. 연금술이나 증류법 등에 관심을 가진
신비주의자였던 점을 감안해도, 또 이미 인체를 해부해
보기까지 했던 레오나르도 다빈치에 의해 그 근거가
부정되긴 했어도, 잠바티스타 델라 포르타의 인수人獸 관상
비교는 오히려 미학적으로 의미가 있다. 괴테의 친구이자
스위스 태생의 신학자 요한 카스파르 라바터Johann Kaspar
Lavater( 1741~1801)의 관상학 책은 18세기 말 전 유럽으로
퍼져 나가며 큰 인기를 끌었다. 이 영향은『인간 희극La
Comédie humaine 』(1829~1850)이라는 기념비적인 소설집을 남긴
발자크Honoré de Balzac(1799~1850)에게도 적지 않은 영향을
끼쳤고, 영국 작가 디킨스Charles John Huffam Dickens(1812~1870)는
물론이고, 그 후의 오스카 와일드Oscar Wilde(1854~1900)의
『도리언 그레이의 초상The Picture of Dorian Gray 』(1891) 등의
소설에서도 흔적이 발견된다.

발자크의 중편「아양 떠는 여인의 집La Maison du Chat-qui-
pelote 」(1830)에는 <기욤 씨의 얼굴을 보면 인내심과 상업적
수완 그리고 사업들을 통해 얻은 교활한 인색함을 알 수
있었다>라는 문장이 나온다. 같은 시기에 창작된『고리오
영감Le Père Goriot 』(1835)에서는 하숙집 주인인 <보케 부인>에

2   잠바티스타 델라 포르타의 『인간 관상학』에
수록된 삽화.

3   베네치아파의 대표적 인물로 바로크 양식의
선구가 된 티치아노의「신중함의 알레고리」.

대한 얼굴과 신체 묘사에서도 유사한 대목이 나오며 특히
골상학자 갈의 이름도 직접 언급된다. 하지만 관상이나
골상학은 독일 화가이자 판화가인 알브레히트 뒤러Albrecht
Dürer(1471~1528)와 피에로 델라 프란체스카 등 르네상스 당시의
화가들에게는 인체를 묘사하는 데 없어서는 안 될 중요한
고려 사항들이었다. 피에로 델라 프란체스카의 유명한 그림
「부활Resurrezione」(1450~1463)을 보자. 부활한 예수의 오른발
아래에 한 로마 병사가 무덤에 머리를 기대고 잠들어 있다.
화가는 이 로마 병사의 얼굴을 묘사하기 위해 여러 장의
소묘를 하는데, 그중 하나를 보면 진하고 옅은 음영을 통해
얼굴에 입체감을 부여하려고 거의 해부학 도해 수준으로
정밀하게 인물의 얼굴 각 부위의 깊이, 주름, 양감 등을 미리
준비했음을 알 수 있다. 즉흥적인 그림이 결코 아니었다.

세 인물의 얼굴이 등장하는 티치아노의 그림은 17세기
들어 영국의 찰스 1세나 프랑스의 리슐리외 추기경 등의
초상화에서도 거의 그대로 다시 반복된다. 이 두 사람의
초상화는 그 자체로 완성된 그림이기보다는 흉상을
제작하려고 조각가에게 보내기 위한 밑그림이었다. 하지만
그림 자체로도 이미 완성된 작품이다. 정면과 좌우 측면에서
그려진 동일 인물의 초상화는 후일 20세기 초의 입체파에
와서는, 우리에게 친숙한 피카소의 초상화들이 보여 주듯
하나의 얼굴로 통합되면서 야릇한 형상을 띠게 된다.

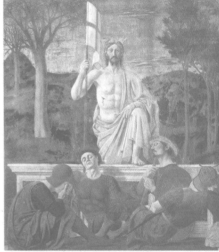

티치아노의 세 인물이 등장하는 초상화는 이렇게 그 이전
이후로 긴 역사를 지닌 작품이다. 멀리 올라가면 이집트의
<정면성의 원리>까지 거슬러 간다. 또한 우리는 티치아노처럼

4  피에로 델라 프란체스카는 평소 그림을
그리면서 가졌던 원근법에 대한 관심을
수학적인 방법을 통해 논리화시켰다.

5, 6  피에로 델라 프란체스카는 「부활」에서
거의 해부학 도해 수준으로 정밀하게 인물의
얼굴을 묘사하였다.

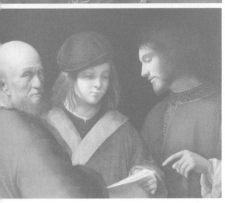

<인생의 연배>를 많은 화가가 즐겨 그렸던 주제라는 것을 알고 있다. 신비한 화가로 알려진, 티치아노보다 두 세대 이전에 살았던 조르조네의 「인간의 세 나이Tre età dell'uomo」(1500-1501)가 가장 전형적인 예에 속한다. 티치아노 자신도 같은 제목의 「인간의 세 나이」(1512)를 그렸다. 티치아노의 이 그림은 연세대학교 논술 시험에도 나와 많은 수험생을 당황하게 했다.

브라운의 광고는 단순한 광고가 결코 아니다. 광고를 회화와 함께 이미지라는 동일 범주에 위치시킨다면, 단순한 광고로만 볼 수 없다. 모든 이미지는, 설사 그것이 광고에 활용된 것이라 할지라도 나름대로 미학에 뿌리를 둔다. 이미지는 각 시대가 만들어 낸 미디어와 콘텐츠에 맞추어 변형되지만 원형이라고 부를 수 있는 뿌리를 갖는다. 언제나 미학사에 뿌리를 두는 것이다. 의학 분야에서는 제외되었지만 관상과 골상학은 초기부터 입체파에 이르기까지 여전히 미학적으로 유효하다. 영화 「관상觀相」(2013)이 이를 잘 보여 주며, 정치가들에 대한 관상학적 담론도 많은 이가 여전히 흥미를 가지는 주제이다. 옛날 군주들은 동서양을 막론하고 자신들의 초상과 흉상을 제작하게 했다. 천하에 못생긴 얼굴을 타고난 찰스 1세는 멋지게 그려진 자신의 얼굴에 만족감을 표시했고 리슐리외 역시 전투 지휘자나 교활한 정객으로서가 아니라 추기경으로 묘사된 자신의 얼굴에 대만족을 표했다.

7　맨 위부터 순서대로, 찰스 1세의 궁정 화가였던 반다이크Sir Anthony Van Dyck(1599~1641)의 「찰스 1세의 초상Charles I in Three Positions」(1635). 반다이크는 루벤스에 이어 17세기 플랑드르 최대의 초상화가로 불리며, 섬세하고 명암에 갈색을 즐겨 쓰는 소위 영국풍 초상화의 틀을 이루었다. 프랑스의 화가 상파뉴Philippe de Champaigne(1602~1674)가 그린 「리슐리외 추기경의 삼중 초상 Triple portrait du Cardinal de Richelieu」(1640), 조르조네의 「인간의 세 나이」.

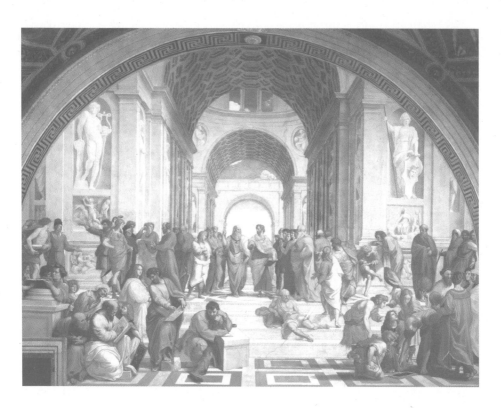

1  이탈리아 문예 부흥기의 화가이자 건축가인
라파엘로의 「아테네 학당」은 조화로운 공간
표현으로 르네상스 고전 양식을 확립하였다.

# 서평 난에 단골로 등장하는 <학당>

한 일간지에서 라파엘로의 「아테네 학당」을 서평에 이용했다. 소개하는 책이 지식 자체에 대한 책이니, 담당 기자의 머리에 언뜻 라파엘로의 그림이 떠올랐을 것이다. 이미지 선택은 적절했고, 독자의 눈을 충분히 끌 수 있는 생각이었다. 라파엘로의 이 그림은 비단 이번 경우만이 아니라, 식상할 정도로 자주 사용되는 르네상스 그림 중 하나다. 「아테네 학당」은 할리우드 스타들을 소개하거나 디즈니랜드의 유명 캐릭터들을 소개할 때도 멋지게 활용된다. 아이들이 좋아할 그림이고 라파엘로의 명화를 흥미롭게 감상할 수 있어 교육적으로도 추천할 만하다. 19세기 프랑스 화가 앵그르 역시 라파엘로의 숭배자답게 「아테네 학당」에서 영감을 받아 「호메로스의 영광L'Apothéose d'Homère」(1827)을 그렸다. 라파엘로의 「아테네 학당」은 르네상스를 대표하는 작품일 뿐만 아니라 단순히 미술 작품으로서의 의미를 초월하여 서구의 인문학과 문화 전체를 함축하는 하나의 상징이다.

1509년에서 1511년 사이에 그려진 이 작품은 가로세로가 각각 823.5미터와 579.5미터인 거대한 벽화다. 성 베드로 성당을 연상시키는 학당에 54명의 인물이 묘사되었고, 대부분 고대 그리스 로마의 철학자와 지식인들이다. <티마에우스Timeo>라고 쓰인 책을 든 채 레오나르도 다빈치의 형상을 한 철학자는 플라톤인데, 다른 한 손을 들어 하늘을 가리키며 이데아Idea에 대해 설명을 하고 있다. 아리스토텔레스 역시 <윤리학Eticha>이라고 적힌 책을 허벅지에 받치고 오른손으로 (플라톤과는 반대로) 지상을 가리키며 현실 세계를 논한다. 아리스토텔레스 앞의 계단 한복판에 어깨가 드러난 푸른색 망토를 걸친 채 비스듬히 누워 있는 사람은 명예와 부귀를 천시했던 철학자 디오게네스이다. 알렉산더 대왕이 소원이 무엇이냐고 물었더니 <비켜서서 햇빛이나 가리지 말라>고 했던 걸인 철학자였다. 화면 왼쪽, 대머리에 쭈그려 앉아 무언가를 열심히 적는 사람은 수학자 피타고라스이다. 피타고라스 주위에는 자연주의자 엠페도클레스, 에피카르모, 아르키타스 등 그의 제자들이 모여 있다. 오른쪽에는 명상에 잠긴 그리스 철학자 헤라클레이토스가 미켈란젤로의 모습을 하고 대리석 탁자에 기댄 채 종이에 뭔가를 적고 있다.

그 뒤로 앞머리가 벗겨지고 들창코인 천하의 추남
소크라테스가 사람들에게 손짓을 해가며 열변을
토하고 있다. 그와 얼굴을 마주하고 있는 군인은
소크라테스에게 감명을 받았던 알키비아데스이고,
오른쪽 아래 허리를 굽혀 컴퍼스를 돌리는 사람은
기하학자 유클리드이다. 유클리드 뒤로 등을 보이고
지구의를 두 손으로 들고 서 있는 이는 조로아스터교의
교주 조로아스터이고, 그 앞의 별이 반짝이는 푸른색의
천구의를 받쳐 든 이는 천문학자 프톨레마이오스이다.
그 오른쪽에는 화가인 소도마Il Sodoma(1477~1549)가 있고
바로 그 옆 검은 모자를 쓴 채 시선을 밖으로 돌리고
있는 이가 바로 그림을 그린 라파엘로 자신이다. 건물의
궁륭 밖으로는 높고 푸른 하늘이 보이며 좌우 벽을
파서 만든 벽감에는 칠현금을 든 음악의 신 아폴론과
지혜의 여신 아테나의 여신상이 있다. 라파엘로의 그림
가운데 가장 널리 알려진 그림인데, 치밀한 계산으로
정확하게 준수된 원근법과 웅장한 규모, 수많은 인물과
건물의 조화 등은 보는 이들을 압도한다. 엄격하게
지킨 원근법과 정교하게 연출된 무대 같은 공간
속에서 인물들은 한결같이 진지하고 숭고한 자태로
등장한다. 서로 살았던 시대가 달랐지만 시간을 초월해
이렇게 성인과 학자들이 한꺼번에 회합한 장면을 두고
정신분석가 프로이트는 꿈의 메커니즘을 설명하기도
했다. 활동했던 시대와 공간이 다른 인물들을 한 화면에
종합해서 묘사하는 기법은 성화의 소장르인 성대화sacra

2  왼쪽부터 시계 방향으로,「아테네 학당」에 등장한 학자들의 모습.
한 손을 들어 하늘을 가리키는 플라톤과 지상을 가리키는 아리스토텔레스,
반문화적이고 자유로운 생활을 실천한 디오게네스, 지구의를 든
조로아스터와 프톨레마이오스가 보인다.

conversazione<sup>f</sup>에서 빌려온 것이다. 르네상스 당시 귀족들은 제단화를 그려서 수도원이나 성당에 기증하곤 했는데 이럴 때면 언제나 기증자인 자신의 모습을 예수, 성모 마리아 혹은 성자들과 같은 화면에 그려 달라고 주문했다. 꼭 기증화가 아니라 해도 성화를 그릴 때면 흔히 순교의 동기나 상황이 다른 여러 성자를 한 화면에 동시에 등장시켰다. 그러나 모든 것에도 불구하고 한 가지 의문이 든다. 기독교의 본산인 바티칸에 웬 그리스 아테네 학당이란 말인가? 당시 교황과 추기경은 오늘날처럼 대중 스타가 아니라 거의 폭군에 가까운 존재들이었다. 역대 교황들 중에는 어질고 신의 심부름꾼으로서 성실하게 성직을 수행한 이들도 있지만 대부분의 교황은 그렇지 못했다. 시신 재판<sup>g</sup>이나 <카노사의 굴욕>,<sup>h</sup> 그리고 세계사의 일대 전환점이기도 했던 <아비뇽의 유수幽囚><sup>i</sup> 등은 타락한 교황의 잔혹사를 그대로 보여 주는 에피소드이다.

라파엘로가 「아테네 학당」을 그릴 당시의 교황이었던 율리우스 2세나 그의 후임인 교황들도 무소불위의 막강한 권력자들이었다. 다른 나라의 왕과 황제가 대관식을 할 때 관을 씌워 주는 이가 교황이었으니 그 권세를 짐작할 수 있다. 대체적으로 르네상스의 교황들은 당시의 인문주의

f  성자聖者들이 성모자聖母子를 둘러싸고 있는 회화 표현을 가리킨 말. 이탈리아어로 <성스러운 대화對話>를 뜻한다.
g  897년 교황 스테파노 6세가 전임 교황 포르모소를 관에서 끌어내 재판정에 세운 사건.
h  1077년에 신성 로마 제국 황제 하인리히 사세가 카노사에 있던 교황 그레고리우스 7세를 방문하여 파문을 취소하여 줄 것을 간청한 사건. 성 앞에서 사흘 동안 빌어서 파문이 취소되었는데, 이 사건은 가톨릭교회와 교황의 권력이 절정에 이르는 계기가 되었다.
i  기독교 역사상 13세기에 로마 교황청의 자리가 로마에서 아비뇽으로 옮겨 1309년부터 1377년까지 머무른 시기를 말한다. 고대 유대인의 바빌론 유수에 빗대어 쓰인 표현이다.

3  라파엘로의 숭배자였던 앵그르의 「호메로스의 영광」.

영향을 받아 한편으로는 권력을 휘두르면서도 다른 한편으로는 비서들이었던 추기경들의 충고를 받아들여 인문학자와 예술가들을 가까이 두고 궁을 장식하거나 후원을 하기도 했다. 특히 율리우스 2세의 사랑을 받았던 라파엘로는 여러 점의 대형 벽화를 그려서 율리우스 2세의 개인 집무실과 예배소 등을 장식했다. 현재 바티칸에 가면 이 그림들은 모두 <서명의 방>에서 공개되고 있다.

라파엘로의 「아테네 학당」은 레오나르도 다빈치의 깊이 있는 심리 묘사와 미켈란젤로의 「천지창조」 등에 나타난 역동적인 인체 표현을 라파엘로가 종합하려고 했음을 보여 준다. 「아테나 학당」은 베로네세Paolo Veronese(1528~1588)의 「카나의 혼례Nozze di Cana」(1562~1563) 같은 대형 그림에도 영향을 주었지만, 가장 직접적으로 영향을 준 작품은 「호메로스의 영광」이다. 그림에는 철학자들 대신 고대 그리스 로마의 극작가를 비롯한 문인들과 프랑스, 이탈리아, 영국 등 근대 유럽의 유명 작가들이 등장한다. 가운데 앉아서 승리의 여신으로부터 월계관을 받는 이가 호메로스이고 그 옆으로는 좌우에 오르페우스, 일리아드, 핀다로스, 오디세이아가 있고 다시 그 좌우로 헤로도토스, 이솝, 플라톤, 미켈란젤로, 다시 그 옆 좌우로 소포클레스, 페이디아스, 아리스토텔레스의 모습이 보인다. 단테는 왼쪽 끝 세 번째에 서 있고 왼쪽 하단에는 셰익스피어와 프랑스의 화가 푸생Nicolas Poussin(1594~1665)[j]의 얼굴도 보인다. 반대편인 오른쪽에는 17세기 희극 작가인 몰리에르가 가면을 들고 있고 그 뒤의 프로필만 보이는 사람은 비극 작가 라신이며 두 사람 밑에는 시학자 브왈로이다. 현재 이 작품은 루브르 박물관에 소장되어 있다.

할리우드와 디즈니랜드의 패러디는 어쩌면 「아테네 학당」에 대한 가장 완벽한 패러디일지 모른다. 메릴린 먼로와 제임스 딘을 중심으로 「카사블랑카Casablanca」(1942)의 험프리 보가트, 엘비스 프레슬리, 람보, 배트맨, 타잔, 인디애나 존스, 도널드 덕 등. 놀라운 것은 이 패러디를 통해 할리우드 영화 100년을 한눈에 볼 수 있다는 것이다. 디즈니랜드에 대해서도 마찬가지이다. 다만, 이 두 패러디는 특유의 해학적 성격과는 달리, 영화가 갖는 대중적, 문화적 위력에 대해 생각하게 된다. 패러디에 등장한 할리우드 스타들은 대부분 사라졌지만 그들이 맡았던 영화 속의 인물들은 하나의 신화적 캐릭터로서 영화의 명장면에 등장하는 이미지 그대로 여전히 남아 있다. 완전히

---

j   고전주의의 대표적인 화가로, 라파엘로 등의 영향을 받아 침착한 구도와 색채로 종교화, 신화화, 풍경화를 그렸다.

새로운 20세기 신화가 그려진 신화화이다. 이제 그리스 로마 신화는 거의 완전히 할리우드 영화로 대체되었다. 한마디로, 영화가 회화를 밀어낸 것이다.

4, 5 「아테네 학당」을 패러디한 그림 중에 가장 완벽한
패러디는 디즈니랜드와 할리우드 그림들이다.

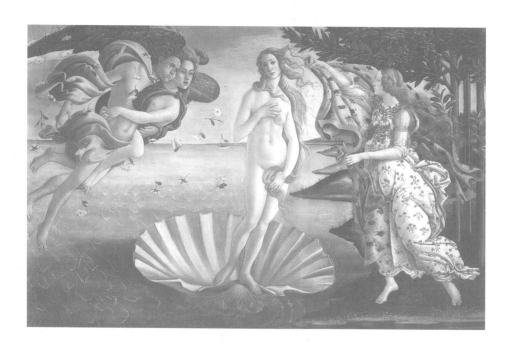

1  로마 신화에 나오는 미와 사랑의 여신이자 그리스
신화의 아프로디테에 해당하는 비너스. 가장 널리
알려진 그림은 보티첼리의 「비너스의 탄생」이다.

2  롯데 음료의 옥수수수염차에 등장한
보티첼리의 비너스.

## 르네상스 최초의 누드, 보티첼리의 비너스

롯데 음료의 <옥수수수염차>를 한 병 샀다. 입에 갖다
대려는데 옥수수잎 사이에 웬 여자가 나타나더니 고개를
꼰 채 배시시 웃는 게 아닌가! 보티첼리의 비너스였다.
광고를 보면 옥수수수염차인데 옥수수수염은 보이질
않는다. 대신 비너스의 금발만 보인다. 바람에 휘날리는
비너스의 금발이 옥수수수염이고, 이 옥수수수염차를
마신다는 것은 곧 비너스의 금발이 우러난 물을 마신다는
말이다. 물론 이렇게까지 세세하게 이미지를 관찰하면서
마시는 사람은 없다. 게다가 <수염>이니 금세 여자
이미지가 떠오르지도 않는다. 현대 미술에 관심이 있다면
미국 팝 아트 화가인 멜 라모스 Mel Ramos(1935~ )를 쉽게
떠올리게 된다. 옥수수 껍질 속에 여성을 넣은 라모스의
그림을 봐도 옥수수수염차와 라모스의 작품이 유사하다는
인상을 받는다. 광고 제작자가 라모스의 작품에서
아이디어를 얻었는지 아닌지는 알 길이 없다. 순수하게
상상력을 발휘해서 만든 광고일 수도 있다. 하지만 한
가지 확실한 것은 광고와 작품 사이에 존재하는 부인할
수 없는 <유사성>이다. 멜 라모스는 생존 중인 몇 안
되는 팝 아트 화가들 중 한 사람이다. 나이 80세를 넘긴
노화가인데, 작품만 보면 아주 젊은 화가로 착각할 수도
있다. 또 대학 교수를 지낸 사람이라고 믿기에도 화풍이
상당히 튄다. 핀업 걸과 상표를 활용한 광고 포스터 같은

3, 4 팝 아트로 표현된 멜 라모스의 비너스들인
「갈라테이아의 변신 Transfiguration of Galatea #3」
(2000)과 「콘 퀸 Korn Kween」(1998).

파격적 이미지들 때문인데, 1970년대 후반부터는 옛 명화들을 패러디하면서도 여전히 코카콜라, 하바나 시거, 하인즈 케첩, 벨비타 치즈 등 유명 상표들을 혼합한 작품을 보여 준다. 다른 팝 아트 작가들처럼 멜 라모스 역시 1950~1960년대의 미국 대중문화와 매스 미디어의 영향을 강하게 받았다. 다른 아티스트들과 구별되는 라모스만의 특징이 있다면 노골적인 에로티시즘에서 찾을 수 있다.

<왼쪽 유두와 오른쪽 유두 사이의 거리는 배꼽에서 사타구니 사이의 거리와 같아야 한다.> 아주 오래전 그리스 때부터 내려오던 이 규범이 천년이 넘게 효력을 발휘하지 못한 채 묻혀 있다가 다시 적용되기 시작한 건 보티첼리의 「비너스의 탄생」이 그려진 이후다. 규칙에는 유두, 배꼽, 음부의 비례에 해당하는 사항뿐 아니라 왼발에 무게 중심을 두고 허리를 틀며 양손으로는 가슴과 음부를 가려 다소곳한 자세를 취해야 한다는 것도 들어 있었다. 현재 피렌체 우피치 박물관에 소장된 보티첼리의 이 그림은 가로가 3미터에 조금 못 미치는 2미터 85.5센티미터에 세로가 1미터 84센티미터에 이르는 대형 템페라화[k]로 1486년경 당시로서는 예외적으로 목판이 아닌 캔버스에 그려졌다. 그동안 덧칠로 어두웠던 색들도 1987년 말끔히 닦아 내 템페라화 특유의 밝고 화사함을 유감없이 발한다. 이 그림은 르네상스 최초의 여자 누드이며 따라서 육체를 죄악시했던 중세 1천 년의 암흑에서 벗어나는 신호탄이었다. 앤디 워홀 같은 팝 아트 화가 이전부터 그림 전체가 자주 패러디되거나, 금발을 휘날리는 비너스의 갸름하고 우수에 찬 얼굴만 따로 떼어 내 각종 문화 상품에 응용되기도 한다. 옷 속에 들어간 청색의 수레국화 무늬는 벽지나 스카프 제작에도 많이 쓰인다. 보티첼리의 그림은 누구를 모델로 한 것인지 불분명하다. 한 가지 확실한 것은 이 그림이 당시 대자본가이자 피렌체 공화국을 지배하던 메디치가의 소유였다는 점이다. 르네상스가 개화기를 맞이한 것은 거의 전적으로 이 가문 덕택이었다. 신앙이 두터웠고 그래서 후일 다시는 비너스화 같은 이교적 그림을 그리지 않았던 보티첼리는 「비너스의 탄생」을 그리면서도 상당히 망설였다. 여인의 육체를 받치는 조개는 굳이 설명을 하지 않더라도 여자의 다산성과 음부를 나타내는 고전적 도상이다. 이는 또한 우라노스의 남근이 잘려 바다에 던져지면서 거품이 일고 그 거품 속에서 태어난 여신이 비너스라는 신화와도 관계가 있다. 그리스어로 아프로디테라고 지칭되는

k   아교나 달걀노른자로 안료를 녹여 만든 불투명한 그림물감. 또는 그것으로 그린 그림.

비너스는 어원 자체가 거품에서 태어난 여인이라는 뜻이다. 하지만 조개가 반드시 성적 함의만을 지닌 건 아니다. 가리비 속에 속하는 이 대형 조개는 기독교의 동정 탄생과도 관련이 있고 이른바 생자크Saint-Jacques 조개로 불리기도 하는 데에서 알 수 있듯이 성자전과도 관련이 있다. 중세 이래로 조개는 이슬로 수정한다고 알려져 있어 순결을 의미했으며 그런 이유로 마리아를 그린 그림에 종종 조개가 등장하였다. 중세에 스페인의 산티아고데콤포스텔라 성지로 순례를 떠나는 많은 사람이 모두 옷에 생자크 조개를 배지처럼 달고 순례 길에 올랐다.

왼쪽에서는 봄을 알리는 서풍의 신 제피로스가 사랑의 꽃인 장미를 뿌리고 비너스에게 망토를 입히려는 오른쪽 여인도 몸에 장미 넝쿨을 걸고 있다. 이제 막 봄이 찾아 왔다. 곧 사랑이 시작될 것이다. 그래서 아직 에로스에게는 치명적인 화살이 없고 장미에는 가시가 돋지 않았다. 이제 막 태어난 보티첼리의 비너스는 마리아와 가까이 있다. 보티첼리의 그림은 한국의 한 호텔에서도 패러디하여 광고에 사용했다. 원화 속의 거대한 조개는 열대 식물의 잎들로 대체되었고 서풍의 신도 계절의 여신도 나오지 않지만, 가운데 인물의 포즈나 배경이 된 바다 등은 보티첼리의 그림을 참조했음을 알 수 있다.

비너스는 왜 어린아이가 아니라 성숙한 여인으로 태어난 것인가? 이 질문은 비너스의 이미지가 태어난 기원을 묻는 질문이 되며 나아가 비너스의 이미지가 결코 사라지지 않은 채 새롭게 출현하는 미디어에 맞추어 언제라도 다시 태어난다는 진실로 우리를 인도한다. 20세기 중후반의 팝 아트는, 신화적 이미지가 르네상스 시대에만 있었던 특이한 이미지가 아니라는 점을 깨우쳐 주는 동시에 새롭게 나타나는 미디어에 편승하면서, 약간 변형된 채로 반복된다는 사실도 알려 준다. 그리고 스포츠 스타들은 그리스 로마의 영웅들이 차지했던 자리를 차지하고 있다. 새로운 미디어, 새로운 콘텐츠 영역이 개발되면서 원형 이미지들이 형태를 바꾸어 다시 태어난다. 멜 라모스를 비롯해 팝 아트 화가들은 이 점을 잘 알았다. 따라서 옥수수수염차 속의 비너스나 바나나 껍질 속의 비너스는 보티첼리의 비너스를 따라한 아류나 모방이 아니라 아주 자연스러운 원형 이미지의 진화에 해당한다. 보티첼리의 비너스도 그리스 미술이나 더 멀리는 신화 속에 원형으로 존재했던 비너스가 <회화>라는 미디어를 통해 진화한 것에 지나지 않는다.

얼마 전 시카고에 거대한 크기의 메릴린 먼로상이 세워졌다가 시민들의 반대로 철거되고 만

적이 있다. 시민들은 왜 이 조각에서 혐오감을 느꼈을까? 이 질문은 보기보다 심각하다. 조각이 묘사한 이미지는 맨해튼의 지하철 통풍구에서 나오는 바람에 치마를 펄럭이며 파안대소하는 이미지였다. 먼로는 거대한 크기로 조각되어서는 안 되는 이미지였던 것이다. 그리고 이미 그녀의 시대는 지나갔다. 하지만 진정한 이유는 다른 데에 있다. 바람에 펄럭이는 가벼운 치맛자락, 거대한 조각에서는 바로 이 남심을 자극하는 봄바람을 느낄 수 없다. 그러므로 산드로 보티첼리든, 멜라모스이든 혹은 맨해튼의 먼로든, 중요한 것은 인물이 아니라 <바람>이다. 바람을 피우게 하는 그 바람, 한 시인으로 하여금 <4월은 잔인한 달>이라고 노래하게 한 제피로스로 불리던 그 봄바람이 핵심이다. 거대한 조각에서는 이 살랑대는 봄바람을 느낄 수가 없다.

5, 6, 7  호텔 지면 광고에 등장한 현대의 비너스와
맨해튼의 먼로상, 그리고 영화 「7년 만의 외출The
Seven Year Itch」(1955)의 유명한 장면.

화려하고 우아하다_
# 바로크와 로코코

**〈카라 베이커리〉· 김혜자 · 19금 연극…**
**사소해서 소중한 2009 문화뉴스**

노동 OTL- 멈춰버린 무빙워크
'실천21' 기자들의 성적표

# 한겨레
2 0 0 9 송 년 호
# 21

# 여기에 정의 있다

2009 한국 사회를 빛낸 '올해의 판결' 12개
최고의 판결은 '야간 옥외집회 참가자 무죄 선고'

1  시사 잡지 표지에 등장한 정의의 여신 알레고리. 〈알레고리〉는
어떤 한 주제 A를 말하기 위하여 다른 주제 B를 사용하여 그 유사성을
적절히 암시하면서 주제를 나타내는 수사법이다. 알레고리는 이야기
전체가 하나의 총체적인 은유법으로 관철되어 있다.

# 이루 헤아릴 수도 없이 많은 정의의 여신

2009년 『한겨레21』 송년호 표지에 한 손으로는 천칭을, 다른 한 손에는 칼을 든 여인이 등장했다. 정의나 재판을 나타내는 우의적 이미지인데, 흔히 서구에서는 알레고리allegory로 알려진 비유적 도상 중 하나다. 2009년을 결산하는 『한겨레21』의 표지를 보면 <올해의 판결> 12건을 특집으로 다루고 있어서 이 이미지를 활용한 이유를 쉽게 알 수 있다. 한 가지 아쉬운 점은 정의 혹은 심판을 나타내는 여인의 눈을 가리지 않았다는 것인데, 이는 대부분의 <법을 나타내는 알레고리 도상>에 등장하는 인물 묘사와는 다르다. 눈을 가리지 않으면 재판받는 사람을 알 수 있어서 공정한 판단을 하기 어렵고, 그러므로 서구의 전통적인 도상학에서는 많은 경우 눈을 가린 이미지를 사용하곤 한다. 『한겨레21』이 불공정한 재판을 나타내기 위해 의도적으로 눈을 가리지 않은 게 아니라 실수를 하지 않았나 싶다. 정지영 감독의 「부러진 화살」(2011)이라는 영화나 권력의 하수인 역할을 수행한 검찰을 비판하는 「변호인」(2013) 같은 영화도 있었지만 법원의 판결에 대한 국민들의 불만은 이만저만이 아니다. 전관예우나 유전무죄 무전유죄 하는 말들은 흔히 듣는 말이지만 검찰과 법원이 갈수록 원성을 사고 있고 나아가 서서히 여론이 비등해지고 있어서 불안하기만 하다. 뭔가 단단히 문제가 있다.

그렇다면 알레고리란 무엇인가. 그리스어로 <다르게 말하다>는 뜻을 지닌 알레고리아allegoria에서 나온 말이다. 원래는 언어적 수사법을 지칭하는 말로 회화나 조각에서는 정의, 사랑, 희망 등 눈에 보이지 않는 비가시적인 관념들을 의인화하여 묘사하는 이미지의 수사학을 뜻한다. 때론 사계절, 문화 예술의 장르 혹은 삶과 죽음에도 묘사된다. 서구 미술사에서 알레고리는 성화, 신화화, 역사화 등을 총칭하는 서사화敍事畵 속에서 핵심을 이루는 묘사 양식이자 대표적인 이미지의 수사학이다. 서사화란 서사, 즉 일정한 시공간 속에서 인물이 만들어 내는 스토리를 묘사한 그림을 말한다. 그림 속에 이야기가 들어 있다는 것인데, 서사화는 기록된 텍스트로 존재하는 (혹은 전승 가능한 형식을 통해 구전되는) 문학 작품을 이미지로 옮긴 그림을 말한다. 옛날에는 화가나 조각가가 신화, 서사시, 비극, 역사책 등 텍스트로 된 작품을 읽고 회화와 조각 등 미술 작품을 제작했으며 자연히 미술은 문학의

시녀였고 예술가도 문학가보다 열등한 위치에 머물렀다.

라파엘로도 「정의의 여신Allégorie féminine de la Justice」(1508~1511)을 그렸다. 바티칸에 가면 볼 수 있는데, 네 천사들에 둘러싸인 정의의 여신이 칼과 천칭을 들고 앉아 있다. 얼마 후 루카스 크라나흐 역시 「칼과 천칭을 든 정의의 여신Gerechtigkeit als nackte Frau mit Schwert und Waage」(1537)을 그렸는데 프레스코로 그린 로마의 라파엘로와는 전혀 다른 양식을 취한다. 칼과 천칭이 묘사된 것은 동일하지만 무엇보다 크라나흐의 작품에서는 정의의 여신이 누드로 등장한다. 라파엘로의 완벽에 가까운 여체와 비교하면 크라나흐의 작품에 나오는 여인은 묘한 부조화를 보인다. 특히 칼이 어울리지 않게 길고 무거워서 눈에 거슬릴 정도다. 또한 속살이 다 내비치는 얇고 투명한 옷 역시 라파엘로의 여신에게서는 볼 수 없는 점이다. 게다가 여인은 지금 고개를 한쪽으로 숙인 채 갸우뚱하고 있어 어딘가 의심을 거둘 수 없다는 표정이다. 이런 묘사는 당시의 법 집행이나 가톨릭 교권에 대한 일정한 비판으로 읽힐 수 있다. 사실 정의의 여신 알레고리는 회화보다는 조각에서 더 많이 찾아 볼 수 있다. 이는 자연스러운 현상으로 법원 같은 건물 앞에 장식으로 설치됐기 때문이다. 유럽 어디를 가도 흔히 볼 수 있다. 언제나 칼과 천칭을 들고 있으며 입상도 있고 좌상도 있다. 독일의 부퍼탈 시청에 가면 벽에 멋지고 우람한 알레고리를 대할 수 있고 프랑크푸르트 등 다른 도시에서도 흔하게 볼 수 있다. 심지어 정의의 여신 알레고리는 동양에서도 자주 본다. 싱가포르 법원, 홍콩

2, 3, 4, 5   왼쪽부터 차례대로 프랑크푸르트 뢰머 광장에 있는 정의의 여신, 홍콩 법원 앞에 자리한 정의의 여신상, 독일 부퍼탈 시청에 있는 조각상, 한국의 법원에서 만나는 정의의 여신 로고.

법원 등에도 장식으로 세워 놓았다. 한국에서도 법원 로고로 거의 동일한 이미지를 사용하는데 한국의 알레고리를 보면 칼은 들지 않고 천칭은 들고 있다. 칼 대신에는 법전을 들었다. 또 한 가지 눈에 띄는 차이점은 로고 속의 인물이 여자인지 남자인지 쉽게 구분이 가지 않는데 길게 늘어진 옷은 법조인이 재판정에서 입는 옷을 나타내는 것일 뿐 여인을 나타내지는 않아 보인다. 무엇보다 바람에 옷깃이 휘날리는 이미지는 외풍에 약한 한국 법정을 나타내는 것만 같아 조금 씁쓸하다.

6   나체로 등장한 루카스 크라나흐의 「칼과 천칭을 든
정의의 여신」과 라파엘로의 「정의의 여신」.

1  그림 속에 등장한 지구는 한 국가 혹은 세계 전체를
상징한다. 조선 업체의 신입 사원 모집 광고는 한국의
세계적인 조선업을 드러내는 장치이다.

2  영국 여왕 엘리자베스 1세를 그린 「아르마다 초상화」.
영국이 세계 전체를 지배한다는 자신감의 표현이자 세계
정복 의지를 드러내는 그림이다.

## 영국에서 세계화가 시작되다

한 조선 업체에서 신입 사원을 모집하는 광고를 하면서 두 손으로 푸른 지구를 들고 있는 이미지를
사용했다. 지구 위에는 <당신에게 세계를 맡깁니다>라는 카피가 보인다. 그런데 지구의를 든 남자는
손과 팔목만 보일 뿐 몸통과 다리는 보이질 않는다. 또한 지구의는 지구 그 자체인 것처럼 대륙의
서너 배에 달하는 푸르고 광활한 바다가 강조되었다. 이 특징들로 인해 <세계화>는 그 어떤 말보다
설득력을 지니게 되고 전 세계 오대양을 누빌 배를 제작하는 조선 업체 광고임도 자연히 부각된다.
정성스럽게 두 손으로 지구를 든 이미지는 광고를 만든 사람이 독창적으로 생각해 낸 이미지가
아니다. 예를 들자면 한이 없겠지만 고전 회화에서는 자주 사용되는 도상이다. 우선 「아르마다
초상화Armada Portrait」(1588)로 불리는 영국 여왕 엘리자베스 1세를 그린 그림을 보자. 여왕의 승리를
축하하는 그림으로, 당당한 자세로 포즈를 취한 여왕은 오른손을 지구의 위에 올려놓았다. 이는
그림의 배경에 등장하는 두 점의 그림이 일러 주듯이, 16세기 말인 1588년 영국을 침공한 스페인
무적함대Armada를 무찌른 역사적인 일대 사건을 기리기 위해 제작된 것이다. 스페인 무적함대를
격파한 영국이 이제 세계 전체를 지배할 수 있게 되었다는 자신감의 표현이자 세계 정복 의지를
천명하는 상징성을 갖고 있는 제스처이다. 그래서 「아르마다 초상화」라고 부른다.
사실 스페인 무적함대를 패퇴시킨 것은 기적에 가까운 일이었다. 영국이 자신감은 물론이고
세계를 정복할 수 있다는 야망을 가질 만도 했다. 당시 스페인은 오늘날의 스페인이 아니었다.
문학사나 미술사에서 이른바 <황금시대>로 지칭되는 시기가 이 당시 스페인에서 나온 말일 정도로
스페인은 유럽의 최강국이었다. 투르크족을 무찌른 유명한 레판토 해전ᵃ 이후 스페인은 지나칠
정도로 자신감에 젖어 있었고 마침내 자신의 세계 무역을 방해하기 시작한 영국을 무찌르기로
결정을 내렸다. 동원된 함정만 해도 130척이 넘는 거대한 전단이었고 병력은 당시 스페인의
지배를 받았던 네덜란드군까지 합해 무려 4만 명에 육박했다. 이러한 위용을 자랑하던 스페인의

a  1571년에 그리스의 레판토Lepanto 항구 앞바다에서 에스파냐, 베네치아, 로마 교황의 기독교 연합 함대가 오스만 제국의 함대와 싸워서 크게 이긴 싸움.
이 전투에서 승리한 기독교권은 실질적인 이득을 보지는 못하였으나 무패를 자랑하던 오스만 제국의 함대를 처음으로 격파하여 유럽인의 사기를 높였다는
데에 의의가 있다.

무적함대가 보잘것없는 영국 함대에게 패배할 줄은 누구도 상상하지 못했다. 스페인은 이 전쟁에서 패함으로써 서서히 황금시대의 막을 내리게 되었고 반대로 영국은 지구의에 손을 얹어 놓은 여왕의 제스처가 보여 주듯 이른바 <해가 지지 않는> 제국의 시대를 향해 나아가게 된다. 또한 스페인의 몰락으로 인해 네덜란드는 스페인으로부터 독립을 쟁취하게 된다. 스페인 무적함대가 패퇴한 이유는 군사 작전과 무기의 성능에 있었다. 영국 함대는 이른바 플라이보트flyboat라고 불리는 기동성이 좋은 소형 전함들 위주로 구성되어 있었다. 또 낡은 범선들에 인화 물질을 가득 싣고 적군의 함선과 충돌하는 브륄로brûlot 혹은 파이어보트fireboat도 다수 갖췄다. 당시 영국의 함포들은 2분에 한 발꼴로 사격을 할 수 있는 우수한 성능을 지녔던 반면, 스페인의 거포들은 10분에 한 발밖에는 쏠 수가 없었다. 게다가 덩치도 큰 함선들이어서 기동에 애를 먹어서 공격도 퇴각도 여의치 않았다.

도버 해협에서 첫 번째로 만난 양 진영은 둘 다 큰 피해를 입지는 않았지만 스페인 무적함대는 영국 땅에 상륙할 수가 없었다. 이는 작전 실패를 의미하는 것이었고, 식량과 식수 그리고 포탄 등 보급 문제로 더 이상 지체할 수 없게 된 스페인은 일단 퇴각하기로 했으나, 기상 조건과 길목을 노리던 영국의 기동 함대로 인해 도버 해협을 다시 빠져나갈 수가 없었다. 이런 상황에서 스페인 함대는 북해를 거슬러 올라가 스코틀랜드와 아일랜드 쪽을 돌아 장장 한 달간에 걸친 길고 긴 퇴각로를 따라가야 했다. 하지만 처음 가는 바닷길이었고 끝내는 아일랜드 인근 해안가에서 많은 배들이 좌초하고 만다. 영국은 당시 이 해전에서 자신들의 승리를 도와준 바다 바람을 <프로테스탄트의 바람>이라고 칭하며 신에게 감사를 했다.

지구의에 얹어 놓은 여왕의 손은 현재의 아메리카 대륙을 감싸고 있다. 미국의 버지니아는 동정녀를 지칭하는 <버진virgin>에서 온 말로 결혼을 하지 않고 독신으로 살다 죽은 엘리자베스 1세 여왕의 이름을 딴 지명이다. 엘리자베스 1세 시대는 본격적으로 대항해 시대와 식민지 개척의 시대가 열려 중동, 인도 항로가 개척되기 시작했으며 이 움직임에는 아메리카도 포함되어 있었다. 이 시기는 문화적으로도 부흥한 때로 셰익스피어도 이 시대 사람이다. 하지만 엘리자베스 1세 여왕의 삶은 사극에서나 볼 수 있을 정도로 극적이었다. 그녀의 아버지는 왕비와 애첩들을 여러 번 처형한, 증오와 질투의 노예로 살았던 잔인한 헨리 8세였고 어머니는 첫 번째 애첩이었으나 불륜을

저질렀다는 중상모략에 걸려 처참하게 죽은 앤 볼린이었다.
헨리 8세가 누구인가? 왕비와의 이혼을 교황청이 허락하지
않자 영국 성공회를 만든 장본인 아닌가? 사극의 단골
주인공으로 등장하는 왕이 바로 헨리 8세다.

승리를 거둔 엘리자베스 1세 여왕의 초상화는 헤아릴 수도
없이 많이 그려졌다. 궁에도 걸고 외국 왕실에 선물하기도
했으며 귀족들도 구입을 했다. 이렇게 많이 그려진 초상화
중에서 또 한 점 눈여겨볼 그림이 플랑드르[b] 화가인
마르쿠스 헤라르츠Marcus Gheeraerts(1561~1636)의 흔히 디칠리
초상화Ditchley Portrait로 불리는 「엘리자베스 1세 여왕Queen
Elizabeth I」(1592) 그림이다. 여왕의 나이 60세에 그려진
그림으로 여왕은 잉글랜드를 발로 밟고 서 있다. 옷은
화려한 정도가 아니라 거의 엽기적이며 발은 둥근 지구
위에 올라가 있고, 왼편에서는 태양이 비치고 반대편인
오른쪽 하늘에서는 검은 하늘에 번개가 치고 있다. 1588년
궁정 화가 조지 가워George Gower(1540~1596)가 그린 것으로
추정되는 「아르마다 초상화」보다 한술 더 떠서 이제 전
지구와 우주까지 좌지우지하는 여왕을 묘사한다. 진주를
유난히 좋아했던 것은 진주가 순결을 상징하는 보석이기
때문이다. 피렌체 메디치 가문에서 유래해 메디치 칼라로
불리는 목과 어깨를 감싼 깃털 모양의 둥근 장식과 촘촘히
박힌 진주들, 그리고 고래 뼈로 지탱해 놓은 넓고 풍만한
치마, 창백하다 못해 죽음을 연상케 하는 안색 등은 여왕의
초상화임에도 가히 엽기적이라 표현할 수 있다.

b    벨기에 서부를 중심으로 네덜란드 서부와 프랑스 북부에 걸쳐 있는 지방. 11세기 이래
모직물업이 발달하였으며, 르네상스 시대에는 미술과 음악의 중심지였다.

3    잉글랜드를 발로 밟고 서 있는 엘리자베스
1세 여왕의 초상화. 흔히 디칠리 초상화로 불린다.

영국에서 엘리자베스 1세 여왕이 여왕벌처럼 화려하고 거대한 옷을 허물처럼 뒤집어쓰고 있을 때, 해협 건너 프랑스에서는 다른 한 여인이 비슷한 드라마의 주인공이 되고 있었다. 지구가 등장하는 다른 그림은 프랑스 부르봉 왕조의 시조인 앙리 4세의 부인이자 유명한 피렌체 금융 가문의 딸이었던 마리 드 메디시스(마리아 데 메디치)의 일생을 그린 대연작 24점이다. 현재 루브르 박물관 메디치 화랑에 별도로 전시되어 있는 24점의 「마리 드 메디시스의 생애」Cycle de Marie de Médicis」(1621~1630)는 17세기 바로크 미술의 대표적 화가인 루벤스의 작품으로, 그 역동적인 움직임과 화려한 색은 마치 한 편의 대서사시를 보는 것만 같다. 웅장한 구도와 그리스 신화에 기댄 우의적인 표현 등은 엘리자베스 1세를 그린 서툴기만 한 영국식 초상화와는 전혀 다른 바로크 미술의 진수이다. 영국은 초상화 전통을 잘 유지해 왔지만 엘리자베스 1세 때뿐 아니라 그 이후 오늘날까지 이렇다 할 대가를 대륙의 프랑스나 이탈리아 혹은 스페인만큼 배출하지 못했다. 특히 엘리자베스 1세 때 그려진 여왕의 초상화들은 마치 아직도 이탈리아 르네상스를 받아들이지 못한 것처럼, 책에 들어가는 삽화식의 서툴고 관점이나 명암은커녕 인체 비례조차 지켜지지 않은 그림들이다. 화려하지만 그로테스크한 의상만이 강조되어 있을 뿐이다. 하지만 프랑스의 경우는 달랐다. 셰익스피어William Shakespeare(1564~1616)의 『햄릿Hamlet』(1599~1602)을 보면 다음과 같은 구절이 나온다. <지불할 수 있는 한도에서 값비싼 의복을 차려입되, 유별난 디자인은 피하고, 고급스럽게 보이되, 번지르르하게 꾸미지 마라. 의복은 보통 그 사람의 품격을 말해 주기 때문이다. 프랑스에서는 계급과 지위가 가장 높은 사람들이 차림새도 가장 세련되고 고상하단다.>ᶜ 1600년 전후해서 공연된 연극이니 지금부터 400여 년 전부터 이미 프랑스는 <품위 있는 옷맵시>에서 단연 유럽 최고의 나라였음을 알 수 있다.

우선 여왕이 이탈리아에서 프랑스 남부의 마르세유 항에 도착하는 장면을 보자. 코믹할 정도로 건장한 바다의 요정들이 풍만한 가슴을 드러낸 채 힘차게 노를 젓고 배 위 한가운데에는 전쟁과 지혜의 여신인 아테나(로마 신화에서는 미네르바)가 투구를 쓰고 한 손에는 칼을 든 모습으로 우뚝 서 있다. 그 밑에는 검은 옷의 왕비가 다소곳한 표정으로 자리 잡았으며 아테나 여신이 들고 있는 지구는 프랑스를 뜻한다. 24점의 그림은 왕인 앙리 4세가 암살을 당해 숨을 거둔 다음에

---

c   윌리엄 셰익스피어, 「햄릿」, 노승희 옮김(서울: 펭귄클래식 코리아, 2014), 44면.

제작되었다. 왕비는 후일 루이 13세가 되는 어린 왕세자 뒤에서 섭정하는데 당시의 복잡한 정치 구도에서 왕비는 자신의 권세를 마음대로 펼치지 못하고 만다. 이런 이유로 이 그림에서는 역으로 여신이 들고 있는 지구를 통해 왕비와 모후로서의 권세를 선언한다. 하지만 아직 지구는 여신의 손에 들려 있을 뿐, 마리 드 메디시스는 지구를 받지 못한 상태다. 다른 그림에서는 이제 정식으로 숨을 거둔 앙리 4세로부터 프랑스를 넘겨받고 있다. 어린 왕세자를 가운데 두고 좌우에 앙리 4세와 왕비가 지구를 넘겨주고 넘겨받는다. 지구는 황금색으로 백합 무늬가 그려졌는데 이는 프랑스의 부르봉 왕조를 상징하는 왕실 문장이다. 그림의 배경은 (마리 드 메디시스의 고향 피렌체가 있는) 이탈리아 북부의 투스카니 지방 양식으로 지어진 파리의 뤽상부르 궁이다. 이 궁이 바로 마리 드 메디시스의 궁이었다. 소르본 대학 인근의 뤽상부르 정원에 있는 이 궁은 현재는 프랑스 상원 의사당으로 쓰이고 있으며 그 전에는 미술관으로 사용되었다. 앙리 4세의 발밑에는 무기들이 놓여 있는데 이는 그가 숨을 거둔 상태임을 나타낸다. 반면 왕비 곁에는 개 한 마리가 있고 이는 왕비가 살아 있는 인물임을 뜻한다. 그림 속에 등장하는 개는 언제나 나름의 의미를 지닌다.

그림 속에 나타난 지구는 이렇게 한 국가, 혹은 세계 전체를 상징한다. 엘리자베스 1세도 마리 드 메디시스도 한 손으로 지구를 누르거나 들고 있다. 후일 엘리자베스 1세는 아예 지구 위에 올라탄 모습으로 등장한다. 또 한 가지 공통점을 찾는다면 작은 공 모양의 지구가 등장하는 그림이나 심지어 신입 사원을 모집하는 광고마저도 모두 바다와 관련되었다는 점이다. 무적함대를 무찌른 여왕의 그림, 마르세유 항에 도착하는 장면 그리고 조선 업체의 신입 사원 모집에 등장하는 지구 등은 모두 옛날이나 지금이나 세계화가 바다를 정복하는 일과 떼려야 뗄 수 없는 관련을 맺기 때문이다. 해군력이 그만큼 중요하다는 말도 된다. 한국의 조선 경쟁력은 현재까지는 자타가 공인하는 세계 1위다. 한국이라는 작은 나라가 세계 10위권 정도의 국력을 유지하는 것도 어쩌면 이 조선 경쟁력 덕분인지 모른다. 세계화를 적극 받아들일 수밖에 없는 한국에서 세계화 수준을 나타내는 조선업과 해운업의 상징성을 눈여겨볼 필요가 있다. 푸른 지구가 이제 영국이나 프랑스가 아니라 21세기 한국에 나타난 이유가 여기에 있다. 광고는 업체의 상업적 목적만을 말하지 않는다. 광고는 언제나 한 시대의 징후이며 기호이기도 하다.

4, 5   바로크 미술의 진수를 느낄 수 있는
루벤스의 「마리 드 메디시스의 생애」 연작.

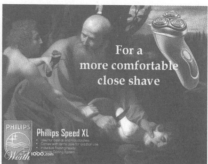

1, 2 카라바조의 「이삭의 희생」과 원작을
재치 있게 표현한 광고 이미지.

# 카라바조, 미술사의 흐름을 바꿔 놓다

바로크의 문을 연 카라바조Caravaggio(1571~1610)의 그림들은 광고에 거의 활용되지 않았다. 하나 꼽자면, 필립스Philips에서 카라바조의 성화 「이삭의 희생Sacrificio di Isacco」(1594~1596)을 활용해 만든 위트 넘치는 광고가 있다. 아들 이삭을 제물로 바치기 위해 이제 막 아들의 목을 따려고 덤벼든 아브라함을 묘사한 카라바조의 그림을 패러디한 것이다. 아브라함의 진심을 확인한 야훼의 메시지를 전달하려고 나타난 천사는 손에 전기면도기를 들고 있다. <For a more comfortable close shave>라는 패러디에 충실하자면, 이삭은 우악스러운 아버지의 손에 목덜미를 잡힌 채 여전히 면도가 싫다고 울부짖는 게 된다. 이 광고는 구약의 창세기에 나오는 이야기를 묘사한다. 나이 백 살에 얻은 외동아들 이삭을 번제d로 바치라는 야훼의 명령을 그대로 실행에 옮긴다는 이야기인데, 이를 면도하는 장면으로 바꿔치기한 것이다. 카라바조의 그림은 드롱기De'Longhi라는 유명한 이탈리아 주방 가전 업체에서도 커피 머신을 광고하며 「엠마오의 저녁 식사Cena in Emmaus」 (1601~1602)를 이용한 적이 있다. 테이블 위에 놓인 음식물은 사라지고 대신 커피 머신과 커피 두 잔이 놓여 있다. 원화에는 풍성한 음식이 차려져 있었는데, 광고에서는 식후에 커피를 마시는 장면으로 대체하였다. 음식에 축사하시는 예수님의 제스처조차 <이 물건을 봐라>는 식으로 패러디했다. 웃음이 저절로 나온다. 드롱기는 1902년에 설립된 오랜 역사를 자랑하는 업체로 본사는 이탈리아 북부 베네토 주의 트레비조 시에 있으며 현재 약 7,500명의 직원을 거느린 국제적 기업으로 전 세계 30곳에 공장을 두고 75개 국가에서 제품을 판매하고 있다.

미술사에서 카라바조는 상당히 중요한 자리를 차지한다. 가장 중요한 이유는 그의 그림들에서 우러나오는 진정성에서 찾을 수 있다. 주제와 무관하게 언제나 격렬하면서도 심오하고, 사실적이면서도 상징적인 카라바조의 그림들은 이렇게 이질적인 두 경향을 종합하면서도, 화가가 그림에 몰입해 마치 캔버스를 뚫고 그 너머의 진실을 거머쥐려는 치열함 같은 것이 느껴진다. 강한 색, 예리한 형태, 빛과 어둠의 대비를 통한 강조, 인물들의 제스처와 당시로서는 파격에

---

d  구약 시대에 짐승을 통째로 태워 제물로 바친 제사. 안식일, 매달 초하루와 무교절, 속죄제에 지냈다.

가까웠던 세부 묘사가 이 진정성을 말해 주지만, 카라바조는 그림을 여기餘技로 여기지 않았고, 단순히 주문자의 요구를 반영하기 위해 그린 것도 아니었으며, 그리는 즐거움에 도취되어 그린 것도 아니었다. 카라바조는 당시의 화가들이 보지 못했던 전혀 새로운 것을 본 것이며 이 새로움을 끝까지 밀어붙였다. 이 새로운 것은 무엇인가? 사물을 묘사하든 사건을 묘사하든 카라바조는 묘사의 대상에 대한 모든 관례와 풍문들을 멀리한 채 처음부터 새롭게 만나고자 했으며 따라서 인물이나 사건 혹은 사물을 자신의 문제로 직접 받아들였다. 이미 여러 화가가 그렸고 성경이나 신화 속에 모두 기록된 내용을 새롭게 만나고 나아가 자신의 문제로 받아들이는 태도는 마치 놀라운 현상 앞에 처음으로 마주 선 것과 같았다. 후일 쿠르베가 그랬고 반 고흐가 그랬으며 세잔이 그랬다.

이런 이유 때문인지, 21세기인 오늘날에도 카라바조는 적지 않은 광팬을 거느렸으며 예술가들 중에서도 그의 작품을 재해석하는 여러 실험을 계속하고 있다. 그 예로 영국인인 마이크 디버Mike Diver와 스페인의 페드로 아길라Pedro Aguilar가 함께 작업한 패러디 사진을 들 수 있다. 명암법이라는 의미의 「키아로스쿠로Chiaroscuro」(2010)를 보면 빛과 어둠의 마술사로 불리는 카라바조의 작품이 현대적 해석을 받아 다시 태어난 것을 볼 수 있다. 지금부터 400여 년 전 카라바조의 붓놀림은 음영에 민감하게 반응하는 카메라 렌즈와도 같다. 카라바조 자신이 그리고 있던 사건의 극적 순간에 엄청난 열정으로 몰두했었음을 보여 준다. 또한 인물의 주름살 하나하나에까지 미친 음영의 배치를 통해 드라마를 연출해 내는 감각도 놀랍기 그지없다.

피렌체 우피치 미술관에 있는 「이삭의 희생」은 카라바조가 나이 24세에 시작해 2년 후인 1596년에 완성한 그림으로 구약에 기록된 이야기를 묘사한 순수한 성화로 볼 수도 있지만 이미 성화를 벗어난 그림이다. 구약 시대에는 있지도 않았던 집이나 풍경을 지적하자는 것이 아니다. 또 구약에 묘사된 우의적인 이야기를 부정하자는 것도 아니다. 카라바조의 그림에는 거의 모든 것이 생략된 채 핵심 인물들만 클로즈업된 상태에서 그림이 완성된다. 「이삭의 희생」처럼 멀리 보이는 원경이 배경에 등장하는 경우는 매우 드물다. 현재 프린스턴 대학교에 소장된, 죽기 5년 전인 1605년에 그린 같은 제목의 두 번째 그림을 보면 모든 배경이 생략된 채 인물들이 어둠에 파묻혀 있다. 대신 천사가 칼을 든 아브라함의 우악스러운 팔뚝을 서둘러 저지하는 모습과 양을 가리키는 표정이

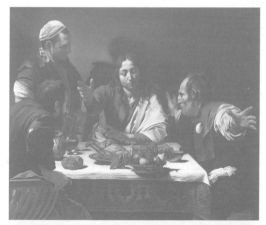

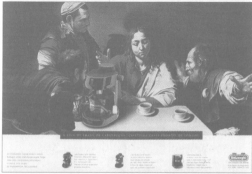

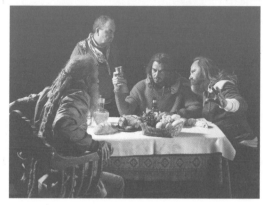

3 · 종교화에 사실 묘사를 도입하고 명암이 대립되는
화풍으로 17세기 바로크 미술에 큰 영향을 끼쳤던
카라바조의 「엠마오의 저녁 식사」.

4 「엠마오의 저녁 식사」를 엠마오의
식후 커피로 바꾼 드롱기의 광고 이미지.

5 현대적으로 재해석한 카라바조의 이미지.
명암의 선명한 대비가 더욱 강조되었다.

강조되었다. 울부짖는 이삭의 표정도 성화답지 않게 사실적이다. 두 번째 그림에서는 서로 얼굴을 맞댄 천사와 아브라함이 서로를 바라보는 시선이 강조되는데 천사는 지금 무언가 말을 하려는 표정이다. 두 그림 모두에서 빛은 어느 방향에서 들어와 어느 방향으로 나가고 있을까? 카라바조는 「이삭의 희생」에서는 물론이고 다른 많은 그림 속에서도 육안으로 볼 수 있는 빛이 아니라 그림 내부에서 순수하게 미학적 효과를 발휘하는 빛을 만들어 냈다. 「이삭의 희생」에서는 울부짖는 이삭의 얼굴과 어깨가 유난히 빛을 받아 밝게 묘사되었는데 섬뜩한 칼날과 소년의 울부짖음은 이렇게 해서 아브라함의 믿음보다 오히려 더 강조되는 셈이다. 이삭 옆에 있는 멍한 눈동자의 양은 살아 있는 동물임에도 불구하고 거의 사물 수준으로 떨어져 있어 한층 이삭을 부각시킨다. 「엠마오의 저녁 식사」 역시 식탁에 둘러앉은 인물들만이 강조되었을 뿐 기타 주변의 다른 것들은 과감하게 생략되었다. 이 그림은 엠마오로 가는 제자들에게 부활하신 예수님이 처음으로 모습을 나타내셨다는 신약의 이야기를 그렸다. 식탁 위의 음식들은 예수 시대의 것들이 아니라 상징적 의미를 지닐 뿐이다. 무엇보다 예수님의 얼굴이 부활하신 예수님으로 보기에는 어색할 정도로 혈색이 좋다. 왼쪽에 앉아 있는 인물의 허름한 팔꿈치가 유난히 강조되었으며, 오른쪽에 앉은 인물이 가슴에 단 조개는 순례자를 상징하는 일종의 표식이다. 이 표식이 있으면 산티아고데콤포스텔라 순례 길에 있는 여인숙에서 무료로 식사와 잠자리를 제공받을 수 있었다. 산티아고데콤포스텔라는 12사도의 한 사람인 야고보의 시신이 발견된 곳이며, 조개 상징은 야고보의 시신이 있던 해안가에 수많은 조개가 있었다는 전설에서 유래하였다.

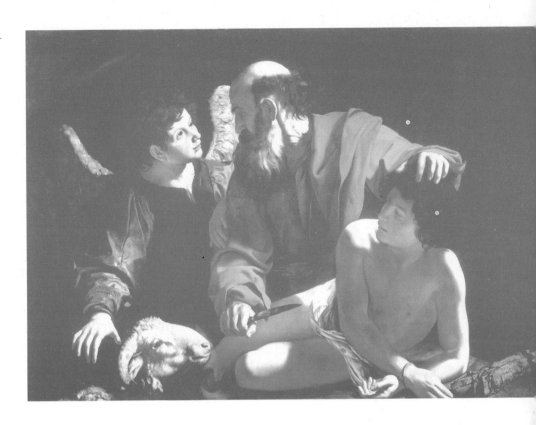

6   배경은 모두 생략된 채 핵심 인물들만
클로즈업된 카라바조의 「이삭의 희생」.

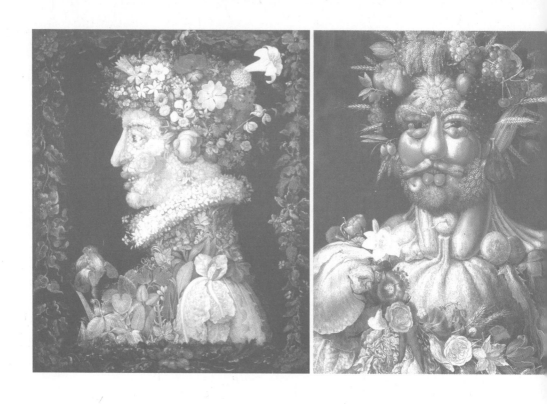

1, 2　사계절 연작 중 하나인 「봄 Le Printemps」(1573)과
신성로마제국의 황제 루돌프 2세의 초상화 「베르툼누스」.

## 마지막 매너리즘의 대표자, 아르침볼도

이탈리아 밀라노 출신의 화가 주세페 아르침볼도 Giuseppe
Arcimboldo(1527~1593)는 그 특이성으로 인해 사후에는 빠르게
잊혀졌다가 20세기 초현실주의자들에 의해 재평가를 받으며
다시 관심을 끌었다. 워낙 원작 자체가 특이해서 패러디를
하기 힘들 정도인데, 광고에 활용될 때도 원작에 비해 오히려
광고가 더 얌전해 보인다. 유명한 탄산수인 페리에 Perrier
광고를 보면 아르침볼도의 사계 연작으로부터 아이디어를
갖다 썼지만 광고가 훨씬 점잖다. 언젠가 지하철 안에서
서울의 한 구청이 친환경 급식 홍보를 한 광고를 본 적이 있다.
딱히 아르침볼도를 모방한 건 아니고 또 본本이라는 한자를
채소류를 이용해 문자화한 것이지만 이미지를 보는 순간
아르침볼도를 연상하지 않을 수가 없었다. 이미지도 얻을
겸 전화해서 물어보았더니 <그 그림을 어디다 쓰시려고요.
그냥 우리가 직접 디자인해 본 건데요>라는 대답이 돌아왔다.
하지만 本자를 표현한 동시에 미소를 짓는 얼굴 형상을 어렵지
않게 알아볼 수 있다. 사과와 토마토는 두 눈을 나타내고
바나나는 미소를 짓는 입을, 대파는 눈썹을 표현하고 있다.
만일 이 디자인을 한 사람들이 아르침볼도를 알았다면 보다
대담한 시도를 해볼 수도 있었을 텐데. 가령 아르침볼도가
그리스 로마 신화 속의 계절과 과수의 신 베르툼누스를
활용하여 그린, 자신의 후원자였던 신성로마제국의 황제인
루돌프 2세의 초상화 「베르툼누스 Vertumnus」(1590)를 참고했다면

3  아르침볼도를 패러디한 페리에의 탄산수 광고.          4  서울의 한 구청에서 만든 친환경 급식 홍보 이미지.

더 화려하지 않았을까.

아르침볼도와 같은 디자인을 아상블라주assemblage라고 하는데, <모아 놓았다>는 뜻이다. 이질적인 사물들을 쌓아 놓거나 일정한 방향으로 흩어 놓음으로써 전혀 예상치 못했던 효과를 내는 조각이나 설치 예술을 지칭한다.

영어로는 매너리즘mannerism, 불어로는 마니에리슴maniérisme, 이탈리아어로는 마니에리스모 manierismo라고 불리는 미술 경향은 흔히 미술사에서 르네상스가 끝나고 찾아온 특이하고 과장된 기교 위주의 현상을 지칭한다. 정치적으로는, 1527년 신성로마제국의 군대가 로마를 침공해 독일 용병과 산적들에 의해 로마가 약탈되는 비극이 일어나는데, 이 사건으로 인해 교황권이 허무할 정도로 무너지기 시작하며 동시에 르네상스도 빠른 속도로 막을 내리게 된다. 이후 전 유럽은 종교 전쟁의 광풍에 휩싸이며 일대 혼란의 시기를 맞이한다. 미술사에 국한하여 말하자면, 서로 비례를 존중하며 어울려 있는 자연 속의 사물들을 의도적으로 변형을 가해 묘사함으로써 르네상스 건축가 알베르티Leon Battista Alberti(1404~1472) 등에 의해 이론적으로나 실제적으로 완벽하게 자리를 잡은 원근법은 물론이고 거의 금과옥조로 자리 잡은 인체 비례 등에 대한 의도적인 반발이었다. 쉽게 확인이 가능할 정도로 매너리즘 시기의 미술은 회화, 조각, 건축, 공예 모든 분야에서 독특한 특징을 보여 주는데, 이 시기에 제작된 회화나 조각은 인체가 기이한 느낌을 줄 정도로 길게 묘사되며 회화의 전체 화면 구성도 정신을 차릴 수 없을 정도로 복잡한 양상을 띤다. 색의 조화도 의도적으로 변형하여 이전과는 전혀 다른 효과를 자아내는 경향이 일대 유행을 하게 된다. 흔히 미켈란젤로의 후기 작품부터 매너리즘에 포함시키며, 미켈란젤로의 경우 매너리즘 예술가이기보다는 자신의 취향과 신학적, 미학적 성찰의 결과로 얻어진 결과로 보는 것이 타당하다.

레오나르도 다빈치, 미켈란젤로, 라파엘로를 흔히 르네상스 전성기의 3대 예술가로 꼽는다. 이들이 활동했던 시기가 1500년대 초에서 중반까지인데, 이 시기를 1500년대를 지칭하는 이탈리아어를 그대로 사용하여 천 단위는 생략하고 친퀘첸토(500)로 부른다. 초기 르네상스기인 1400년대는 콰트로첸토로 부른다. 친퀘첸토 후기로 갈수록 대부분의 서구 예술가는 화가이든 조각가이든 모두 매너리즘에 크게 경도되었다. 이탈리아의 경우 성 베드로 사원에 있는 미켈란젤로의 「피에타Pietà」(1498~1499)를 모방한 파르미지아니노Parmigianino(1503~1540)의 「목이 긴 성모Madonna dal

collo lungo」(1535~1540), 브론치노Il Bronzino(1503~1572)의 「비너스와 큐피드의 알레고리Allegoria del trionfo di Venere」(1540~1545), 「라오콘 군상」을 회화로 그린 엘 그레코는 물론이고 퐁텐블로ᵉ 화파의 예술가들도 모두 매너리즘의 영향을 받았다. 조각가이자 흔히 공예 분야의 <모나리자>로 불리는 「황금의 소금 그릇Saliera di Francesco I 」(1540~1543)을 제작했으며 유명한 자서전을 남겼던 벤베누토 첼리니Benvenuto Cellini(1500~1571)도 빼놓을 수 없는 예술가이다. 아르침볼도는 이탈리아 예술가 집안에서 태어난 예술가이지만 신성로마제국 황제들인 페르디난트 1세, 막시밀리안 2세, 루돌프 2세의 궁정에서 활동을 했다. 문학과 철학, 문헌학 등에 많은 관심을 가졌던 인문주의자이기도 했다. 일반 화풍의 초상화도 많이 남겼는데 사계절, 사원소 등을 그리면서 각 계절과 원소를 상징하는 사물들을 교묘하게 합성한 그림을 남기면서 주목을 받았다. 당시나 그 후에도 이런 경향에 대해 찬사와 함께 비난이 쏟아졌는데, 사실 그림임에 틀림없고 또 독특한 착상도 돋보이지만 그 이상의 의미를 지니고 있지는 않다. 후일 20세기 들어 초현실주의자들의 주목을 받은 것은 시각적 착시 현상을 통해 표면과 심층으로 구성된 이중의 이미지를 제작한 선구자로 여겨졌기 때문이다. 초현실주의자들은 전혀 상관없는 두 사물이나 단어들의 우연한 만남이 자아내는 비논리적 세계를 그의 그림에서 보았다. 하지만 이런 이중의 의미뿐 아니라 아르침볼도의 그림에는 시니컬한 풍자도 있다. 「법학자L'Avvocato」(1566)를 보면 탐욕스러운 얼굴에 혀를 내두르게 되는데, 구운 닭, 오리, 생선 등으로 이루어진 노회한 법학자의 얼굴은 가히 엽기적이다. 「법학자」에 비하면 「베르툼누스」는 풍자적인 의미보다는 요즘 말로 하면 <에코 스타일>의 상당히 긍정적인 그림이다. 각종 야채, 곡물, 과일, 꽃 들로 이루어진 상체와 얼굴은 신선한 느낌마저 준다.

e  프랑스 왕 프랑스와 1세 당시, 파리 남쪽의 퐁텐블로 성 개축에 하나의 공통된 양식으로 함께 작업한 작가들을 지칭한다.

5, 6  아르침볼도의 「자화상 Autoritratto cartaceo」(1587)과 동물로 구성된 탐욕스러운 얼굴의 「법학자」.

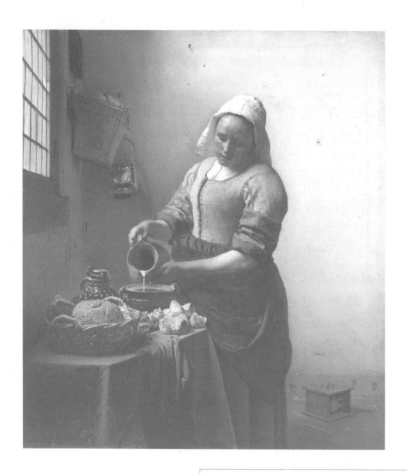

1 작지만 큰 그림인 페르메이르의「우유를 따르는
여인」은 미묘한 빛의 움직임을 잘 살린 작품이다.

2 식품 회사 네슬레에서 유제품 브랜드의 로고처럼
사용하는「우유를 따르는 여인」의 이미지.

# 일상을 시로 승화시킨 페르메이르의 여인들

미술사를 보면 상상을 초월하는 큰 그림들이 있다. 바티칸의 시스티나 예배당 천장화인 미켈란젤로의 「천지창조」와 벽화 「최후의 심판」이 대표적이다. 루브르에 있는 다비드Jacques Louis David(1748~1825)의 「나폴레옹 대관식 Le Sacre de Napoléon」(1805~1807)도 캔버스에 그려진 그림임에도 불구하고 가로가 10미터에 달하는 엄청난 크기를 자랑한다. 그림이 걸리는 성당이나 궁이 컸기에 자연스럽게 그림도 커질 수밖에 없었다. 그림의 가치가 크기에 의해 결정되지는 않지만, 감상하는 사람을 압도하는 작품의 크기를 완전히 무시할 수만도 없다. 작은 크기에도 불구하고 훌륭한 작품도 많다. 그 유명한 「모나리자」만 해도 루브르에 있는 그림들 중에서 상당히 작은 그림에 속한다. 「모나리자」보다 더 작은 그림임에도 일반인은 물론 작가와 미술사가들로부터 가장 많은 사랑을 받는 작품이 있다면 17세기 네덜란드 화가인 페르메이르Jan Vermeer(1632~1675)의 「우유를 따르는 여인De Melkmeid」(1658~1660)이다. 현재 암스테르담 국립 미술관에 소장된 이 그림의 크기는 가로 40.6센티미터, 세로 45센티미터이다. 미술과 영화를 좋아하는 이들은 「우유를 따르는 여인」과 함께 영화로도 제작된 적이 있는 같은 화가의 「진주 귀걸이를 한 소녀Meisje met de parel」(1665)를 기억할 것이다. 흔히 <북구의 모나리자>로 불리는 이 그림 역시 가로가 40센티미터, 세로가 45센티미터에 지나지 않는다. 두 작품은 크기가 작다는 공통점 이외에도 거의 같은 시기에 그려졌고 또 하녀를 모델로 했다는 공통점을 갖고 있다.

페르메이르의 두 걸작은 그림 앞에 선 사람을 묘한 시적 세계로 인도하는 매력을 지닌다. 그만큼 광고에도 자주 활용된다. 세계적인 식품 회사인 네슬레Nestlé에서도 유제품 브랜드로 활용하고 있는데, 이는 긴 이야기가 필요 없는 자연스러운 일이다. 광고를 보면, 미술 작품을 활용하면서 때론 심할 정도로 변형을 시켜 패러디하는 여느 광고와는 달리 원작에 손을 대지 않고 거의 그대로 갖다 썼음을 알 수 있다. 그림의 배경이 된 허름한 방은 잘라냈지만 우유를 따르는 여인의 모습은 그림에 등장한 그대로 광고 속에 다시 모습을 보인다. 이는 지극히 당연한 일이다. 유제품을 광고하고 브랜드를 상징하는 그림으로 사용하면서 우유 따르는 여인을 크게 변형시킬 필요가

없었고, 변형을 가했다가는 자칫 유제품 자체의 변형, 즉 우유의 변질이라는 위험한 연상을 불러올 수도 있다. 모든 사람이 즐겨 먹는 요구르트, 아이스크림, 치즈 등 일반 가공식품에 미술 작품을 활용할 때는 절대로 지나친 패러디를 사용해서는 안된다. 그림의 원래 제목은 <우유를 짜는 여인> 혹은 <유제품을 만드는 여인>이라고 해야 옳다. 하지만 네덜란드식 제목이든 영어나 프랑스어 제목이든 모두 불충분하기는 마찬가지인데, 한국식으로는 <우유를 따르는 여인> 정도가 좋을 것 같다. 한국에서 유제품은 전통 요리가 아니지만 유럽에서는 치즈, 버터, 요구르트 등의 유제품은 빼놓을 수 없는 중요한 먹거리이다. 요즘은 다국적 식품 회사들이 장악하지만 20세기 초까지만 해도 유럽에서는 각 가정에서 치즈나 버터를 제조해 먹었고 요구르트도 직접 만들어 먹었다. 또 지금도 각 마을마다 고유한 치즈가 있어 그 종류가 수백 가지에 달한다. 프랑스의 경우 1968년 학생 혁명으로 권좌에서 물러난 드골 대통령이 <365가지가 넘는 프로마주를 먹는 국민들을 내가 어떻게 통치할 것인가>라는 말을 하기도 했다. 페르메이르의 그림은 한 보잘것없는 신분의 하녀가 우유를 짜 와서 손잡이가 양쪽에 달린 큰 그릇에 옮겨 담는 모습을 묘사하였다. 그림은 이게 전부다. 사건은커녕 묘사할 만한 멋진 물건이나 풍경도 없다. 심지어 고양이나 개 한 마리도 보이질 않는다. 배경이 된 방이 근사한 살롱도 아니다. 머리에 두른 흰 두건을 통해 하녀임을 알 수 있는 주인공 여인이 예쁜 얼굴인 것도 아니고, 목이 짧고 딱 벌어진 어깨를 보면 상당히 건장한 몸매를 가졌다. 그런데 이 모든 것에도 불구하고 이 그림이 이토록 유명한 이유는 어디에 있는 것일까? 몇 가지가 있다. 그리고 묘사할 가치가 없어 보이는 인물과 사물을 그린 이 작은 그림이 유명해진 몇 가지 사연을 알게 되면 미술을 사랑하는 사람으로서 갖추어야 할 안목이 생길지도 모른다.

페르메이르의 대부분의 그림들은 창가에 서 있는 인물을 묘사한다. 35점 정도의 극히 적은 작품만 남기고 43세의 젊은 나이에 숨을 거둔 페르메이르의 그림 대부분에 등장하는 <창>은 단순한 공간이 아니다. 원래 창은 그림에서 빛의 통로로써 광원의 역할을 한다. 하지만 페르메이르의 그림들 속에서 창은 빛을 받아들이는 단순한 기능이 아니라 빛을 걸러 내는 특이한 역할을 하는 장치다. 「우유를 따르는 여인」에서도 마찬가지이다. 청소한 지 오래된 격자 유리창을 통해 방으로 들어오는 빛은 눈부신 햇살이 아니라 한 번 걸러진 부드럽고 온화한 햇빛이다. 찬란함을 상실한 빛은 방 안의 초라한 모든 사물과 잘 어울린다. 하지만 이 부드럽고 은은한 빛은 방 안의 사물들에게

묘한 광택을 부여함으로써 작고 미미한 물건들을 일상이 아닌 전혀 다른 차원으로 옮겨 놓았다. 여인은 지금 막 우유를 따르기 시작한 것처럼 보인다. 가늘게 떨어지는 우유 줄기가 그렇게 보이지만 반대로 우유를 다 따르고 마지막 동작을 취하는 것일 수도 있다. 짜고 난 우유를 가져다 치즈나 요구르트를 만들기 위해 큰 그릇에 옮기는 일은 늘 하는 일이니 여인에게는 대수롭지도 않은 일상이었을 것이다. 화가는 이 대수롭지 않은 일상의 일을 그렸다. 하지만 푸른 병이나 고동색의 큰 그릇은 물론이고 그 앞에 놓인 바구니와 빵마저도 빛을 받아 은은하게 빛난다. 이 빛들은 전혀 화려하지 않다. 주의해서 보지 않으면 잘 보이지도 않을 정도다. 빛은 작은 알갱이가 되어 혹은 금가루처럼 살짝 사물에 묻어 있다. 반사되는 눈부신 빛이 아니다. 다시 말해 이 빛은 햇살을 받아 생성된 빛이 아니라 사물에서 우러나오는 빛이다. 그리고 화가가 일상과 일상을 가능하게 하는 작고 미미한 사물에 대해 갖고 있는 애정을 보여 준다. 이는 역설적으로 거창하고 우렁차지만 공허하고 헛된 것에 대한 거부를 나타내기도 한다. 건장한 체격의 여인이 걸친 올이 굵은 옷이나 두건과 앞치마도 모두 거의 눈에 띄지 않는 빛의 알갱이들로 반짝거린다. 창가의 벽에 걸린 구리로 된 통과 등나무 바구니도 마찬가지다. 볼품없는 집기들이지만 빛을 내고 있다. 이 빛들은 화가의 눈이 사물을 바라보는 시선에서 나오는 빛이다. 화가는 지금 사물을 묘사하는 것만이 아니라 사물에게 사랑한다고 고백하는 것이다. 시인들은 그렇게 한다. 사물들 속의 빛을 꺼내 그 빛이 창문 너머 바깥 세계의 빛보다 덜 화려하지 않다는 것을 말하기도 하고, 오래되어 손때 묻은 사물의 역사 속에서 수많은 사람을 죽이고 살리는 정치와 종교의 광기를 생각하기도 한다. 이러한 해석은 엑스레이 촬영을 한 결과 처음에는 벽에 지도가 걸려 있었다고 하는 사실과 부합한다. 페르메이르의 상당수 그림은 우의적인 의미를 지니고 있어서 세세한 해석을 필요로 한다. 하지만 「우유를 따르는 여인」에서는 이런 우의적 해석마저 뒤로 밀려나 있다. 화가 스스로 그런 해석을 필요로 하는 장치를 지워 버렸다. 화가 페르메이르는 눈앞에 보이는 있는 그대로의 사물을 묘사하면서도 모든 사물에게 낡고 누추한 외관과 함께 누구도 범할 수 없는 견고함을 동시에 부여했다. 작은 그림이지만, 그리고 묘사된 사물들도 미미하지만 그림 앞에 선 우리는 치밀하고 견고한 붓질과 엄밀하게 잘 짜여진 구성을 보면서 동시에 하나의 세계와 만나게 된다. 사물과 인간이 함께 만드는 세계, 사물과 인간 사이에 존재하는 세계 속으로 들어가게 된다.

인간은 사물을 지배하지만 사물 역시 인간을 지배한다. 처음에는 인간이 사물을 만들지만 이후에는 사물이 인간을 지배하기도 한다. 어려운 이야기가 아니다. 멋진 옷을 입고 뽐내는 사람들은 철저할 정도로 사물에게 지배를 받는 사람이다. 멋진 차를 타고 싶어 하는 이들의 욕망도 유사하다. 인간이 사라지기 시작하는 이 순간이 바로 물질이 지배력의 근거를 얻는 순간이다. 멋진 옷, 멋진 자동차는 햇빛을 받아 찬란하게 빛난다. 보석은 찬란함의 정점에 있다. 인간과 사물은 사라지고 찬란한 빛만 남는다. 페르메이르는 이 찬란함을, 더 정확하게 말하면 사물을 통해 인간을 지배하고 빛을 통해 세계를 차지하려는 탐욕과 착취의 세계에 회의를 보냈다. 지독한 비관주의자였을까? 그랬을 것이다. 하지만 수백 년 전, 한 하녀가 우유를 따르는 모습이 그 수수함으로 인해 지금 우리 앞에 시간을 부정하며 다시 살아 돌아왔다면, 그리고 그 이유가 다름 아닌 <수수함> 때문이었다면, 이 수수함은 윤리적 가치마저 지닌 것으로 해석할 수 있다. 어쩌면 페르메이르는 그림을 그리며 도를 닦는 수도승처럼 차분하게 숨을 내쉬며 길고 긴 명상에 잠겼었는지도 모른다. 그는 성화를 그리지 않으면서도 수도승이었다.

3 북구의 모나리자로 불리는 「진주 귀걸이를 한 소녀」.
페르메이르는 여자를 주제로 한 실내화를 잘 그린 화가였다.

4 쇼핑과 마일리지 혜택을 광고하는 한 항공사의
「진주 귀걸이를 한 소녀」 패러디 이미지.

1 독일 월드컵 당시 쾰른의 중앙 기차역 천장에
등장한 아디다스의 축구화 광고.

2 이냐시오 성당의 중앙 돔을 장식하는 17세기
바로크 시대의 프레스코 천장화.

## 메시, 메시아가 되다!

아르헨티나 축구 영웅 메시가 성당 천장에 나타났다. 메시만이 아니다. 잘 보면 레블뢰Les Bleus로 불리는 프랑스 국가 대표팀 주장인 지네딘 지단 얼굴도 보인다. 발락, 베컴, 카카 등 이른바 축구의 신들이 모두 등장하였다. 일명 <아디다스 판테온Adidas Pantheon> 혹은 <아디다스 프레스코Adidas Fresco>로 불린 아디다스 축구화 광고인데, 이 축구의 신들은 모두 세 줄 마크가 선명한 축구화를 신고 훨훨 하늘을 날며 열심히 공을 차고 있다. 이 천장화가 등장한 것은 2006년 독일 월드컵 당시이며 그림이 있는 곳은 쾰른의 중앙 기차역이었다. 아디다스 천장화는 규모도 엄청나서 폭 20미터에 길이는 그 두 배인 약 40미터에 달했다. 우선 메시를 비롯해 10명이라는 숫자에 주목하자. 이미지 하단에 보이는 <+10>이라는 표시는 골키퍼를 생략한 그라운드에서 뛰는 10명의 선수를 나타낸다. 다음으로 궁금한 점은, 광고 기획자가 왜 이들 축구 선수들을 하필이면 성당의 프레스코 천장화 속에 넣어 등장시켰을까 하는 것이다. 성당의 천장화와 녹색 그라운드는 어딘지 잘 어울리지 않을 것도 같고, 혹시 신성 모독의 죄로 이단 재판 같은 소송에 휘말리지는 않았는지 궁금하기도 하다. 아디다스가 활용한 프레스코 천장화는 17세기 바로크 성당의 천장화이며, 아디다스 천장화를 그린 비주얼 아티스트 펠릭스 라이덴바흐Felix Reidenbach는 1626년에서 1650년 사이에 세워진 예수회 소속의 캄포 마르치오 로욜라의 성 이냐시오 성당의 중앙 돔을 장식하고 있는 천장화를 거의 그대로 활용하였다. 로욜라 이냐시오는 가톨릭의 한 파인 예수회를 창설한 장본인이며, 한국의 서강대학교가 이 예수회 소속이다.

거의 곡예사처럼 신기에 가까운 슛 동작을 보여 주는 유명 선수들을 표현하기에는 바로크 성당이 제격이다. 고딕 성당은 프레스코 천장화가 아예 없기에 후보에서 가장 먼저 제외되었을 것이고, 그렇다고 바티칸의 시스티나 예배당을 모사할 수도 없었다. 이미 미켈란젤로의 명화 중의 명화인 「천지창조」가 자리 잡기도 했지만 천장이 너무 크고 높아서 밑에서 보면 잘 보이지 않는다. 하지만 바로크 성당의 천장화를 이용한 데는 조금 더 미학적인 배려가 숨어 있다. 바로크는 균형이나 비례를 미학적 덕목으로 숭상했던 르네상스나 고전주의 미학과는 달리 비대칭,

역동성, 복잡하면서도 움직임이 큰 연극적 구성 등을 주조로 하는 미학이다. 색도 붉은색 계열의 화려하고 자극적인 색들을 많이 썼다. 그래서 19세기 말까지만 해도 <일그러진 진주baroque>라는 뜻의 포르투갈어 그대로, 상당히 부정적인 의미로 쓰였다. 19세기 말이 되어서야 비로소 바로크라는 말이 긍정적으로 바뀐다. 스위스의 미학자이자 역사가인 부르크하르트Jacob Christopher Burckhardt(1818~1897)와 뵐플린Heinrich Wölfflin(1864~1945) 덕택인데 이제는 우리 주변에서도 흔히 들을 수 있는 좋은 의미로 쓰인다. 바로크 카페, 바로크 가구, 바로크 협주곡 등. 아디다스는 바로크 성당의 프레스코 천장화를 활용하면서 조금은 도발적인 광고를 한 셈이다. 하지만 이 광고가 결코 성화를 단순히 패러디한 것이 아니라는 사실을 받아들여야 한다. 스포츠 스타들은 성자나 순교자는 아니지만, 오늘날 말 그대로 영웅들이다. 몸값도 이만저만이 아니고, 인지도나 국가를 홍보하는 역할에서도 국가 대표이자 국민 영웅의 반열에 올라가 있음을 부인하기 힘들다. 명예의 전당이 따로 있으며, 그들의 일거수일투족은 언론의 조명을 받고 파파라치들의 사냥감이 된 지 오래다. 영웅의 반열에 올라간 이 스포츠 스타들이 성당 프레스코화를 모방한 높은 천장에 올라가 멋지게 공을 찬다고 해서 시비를 걸 사람은 아무도 없다. 기차역의 높은 천장에 걸려 있는 이 광고는 오히려 참신하다는 칭찬을 들었다.

독일과 동구권 국가 사람들에게는 바로크 성당과 화려한 천장의 프레스코화는 아주 친숙한 공간이자 장식이다. 바로크는 원래 이탈리아에서 16세기 말에 태어나 17세기를 거치며 전 유럽에 크게 유행했고, 18세기 들어서는 오늘날 로코코rococo로 불리는 장식적인 스타일로 바뀌어 성당만이 아니라 왕궁과 귀족들의 저택 건축이나 조각, 회화에도 활용되었다. 특히 독일 남부 바이에른과 동구권 국가에서 크게 유행했다. 세계 문화유산으로 등재된 독일 남부의 작은 마을인 비스Wies에 있는 비스키르헤Wieskirche(키르헤는 성당이라는 뜻), 일명 <초원의 순례자 성당>으로 불리며 바로크의 18세기 버전인 로코코 성당을 대표하는 곳이다. 황금 도금의 장식이 무게를 견디지 못하고 기둥과 함께 무너졌을 정도로 과도하게 사용되었으며 굴곡 심한 곡선과 황금 장식 그리고 꽃문양으로 장식된 크고 작은 성화들로 이루어져 있어 <조금 심하다>는 말이 절로 나온다. 오히려 로마에 있는 예수회에서 지은 제수 성당Chiesa del Gesù이나 아디다스가 활용한 이냐시오 성당에 들어가면, 초자연적인 영성을 강조하기 위해 교황청을 중심으로 바로크 양식을 널리 보급시켰던 다급한

사정을 느낄 수 있다.

실제로 당시는 독일의 루터, 스위스의 츠빙글리와 프랑스의 칼뱅이 주도한 종교 개혁으로 인해 가톨릭 권위는 심각한 도전을 받고 있었으며 이 도전은 갈수록 심해져서 유럽 전역에서 종교 전쟁이 일어날 정도의 위기가 조성되었다. 이 위기와 혼란을 수습하기 위해 오스트리아의 트리엔트(현재는 트렌토)에서 1545년에 시작해 장장 20년간 지속된 트리엔트 공의회가 개최되었으며, 이 공의회를 통해 문화사에서 반종교 개혁으로 일컬어지는 가톨릭 내부의 교의 정비와 혁신 운동이 시작된다. 그중 하나가 바로 바로크 미학을 통해 개신교에서 반대하던 성화상 배척에 대응하는 것이었다. 순수 복음으로 돌아가자는 주장을 편 츠빙글리 같은 이는 찬송가도 금지할 정도여서 성당 안의 오르간까지 부셔 버렸다. 이런 상황에서 이콘으로 불리는 성상을 적극 권장하고 나아가 트롱프뢰유trompe-l'œil ᶠ를 활용한 화려하고 웅장한 프레스코 천장화가 각광을 받았다. 아디다스에서 활용한 화려한 이냐시오 성당의 천장화가 대표적인 바로크 프레스코화이다. 천사나 성자 대신 푸른 하늘을 차지한 채 성의 대신 아디다스 유니폼을 입은 선수들, 맨발의 탁발 수도사들 대신 징 박힌 축구화를 신고, 기도 대신 공을 차고 있는 선수들. 기차역이나 쇼핑몰 천장을 장식하는 이 <축구 성화>는 프로 스포츠가 단순한 엔터테인먼트를 벗어나 거의 종교가 된 21세기 현실을 잘 나타낸다. 실제로 축구 전쟁이 일어난 적이 있고 광팬들끼리 주먹다짐도 다반사로 일어난다. 프로 스포츠가 종교가 되었다고 하면 과장이라고 반발할 이도 있겠지만, 맨유의 홈구장은 축구 성지가 되었으며, 레전드들이 모인 <명예의 전당 Hall of fame>과 심지어 레전드들만 모아 그린 그림까지 존재한다는 걸 알면 결코 과장된 이야기라고 할 수가 없다. 실제로 은퇴한 프랑스 축구 선수인 캉토나를 비롯해 다수의 맨유 전설들이 모여 성화풍의 그림 모델이 된 적이 있다. 이 그림은 피에로 델라 프란체스카의 미술사 명작인 「부활」을 거의 그대로 패러디한 작품이다. 그림 중앙에서 성 조지 깃발을 들고 석관에서 부활한 모습으로 등장한 선수가 바로 캉토나이며 그 밑에 졸고 있는 4명의 로마 병사들 역시 유명한 선수들이다. 영국 중부 맨체스터에 가면 국립 축구 박물관이 있고 이곳에는 영국 축구사를 빛낸 유명 선수들을 성화풍으로 그린 이 그림도 볼 수 있다.

---

f   실물로 착각할 정도로 정밀하고 생생하게 묘사한 그림. 17세기 네덜란드의 정물화 따위에서 많이 볼 수 있으며 현대에도 초현실주의 화가들이 이 화법을 이용하고 있다.

3  르네상스 당시 원근법을 적극적으로 회화에
도입한 피에로 델라 프란체스카의 「부활」.

4 맨체스터의 국립 축구 박물관에 장식된
「부활」의 패러디 그림.

1, 2　잡지 표지에 쓰인 「퐁파두르 부인」과 로코코
회화의 대표자인 프랑스와 부세의 「퐁파두르 부인」.
부세는 화려한 궁정 풍속과 신화를 주제로 한 장식적인
요소가 많은 그림을 그렸다.

## 퐁파두르 부인, 로코코를 이끈 여인

한 여성 잡지가 창간 20주년 기념호를 발간하면서 표지에 책을 펼쳐 든 우아한 여인 그림을 사용한 적이 있다. 고풍스러운 작은 탁자와 노란색 소파에 비스듬히 몸을 기댄 여인의 세련되고 우아한 자태가 잡지와 잘 어울려 보인다. 표지에서 가장 시선을 끄는 것은 수많은 장미꽃 송이들이 달려 있고 분홍빛 레이스로 장식된 여인의 치마다. 여인은 지금 손에 잡지 『행복이 가득한 집』을 들고 있으며, 이는 물론 합성한 것이다. 잡지가 사용한 그림은 18세기 프랑스 화가인 프랑스와 부셰François Boucher(1703~1770)의 작품 「퐁파두르 부인Madame de Pompadour」(1750~1758)이며, 그림의 주인공은 프랑스 국왕 루이 15세의 애첩들 중 한 사람이었던 퐁파두르 후작 부인이다. 잡지사는 배경은 생략한 채 퐁파두르 부인만 잘라 내어 사용했다. 폐병으로 일찍 숨을 거둔 퐁파두르 부인은 미술사에서는 18세기 중엽 회화는 물론이고 건축, 실내 인테리어, 패션을 주도했던 로코코 양식을 프랑스와 전 유럽에 퍼뜨린 장본인이다. 그래서 로코코 양식을 흔히 퐁파두르 양식이라고 부르기도 한다. 18세기 중엽에 활동한 영국의 유명한 초상화가 토마스 게인즈버러Thomas Gainsborough(1727~1788)가 그린 초상화 「앤드루스 부부Mr and Mrs Andrews」(1750)를 보면 그림 속의

3 영국의 유명한 초상화가 토마스 게인즈버러가 그린 「앤드루스 부부」. 게인즈버러는 귀족의 초상을 많이 그렸으나, 풍경화에도 뛰어났다.

신부가 입고 있는 옷이나 의자 등이 모두 프랑스 로코코 양식풍의 곡선으로 그려졌다. 영국에 대륙의 프랑스풍 패션이 유행하게 된 배경에는 17세기 말, 개신교를 금지하는 낭트 칙령으로 프랑스 신교도들이 대거 영국 등지로 이주를 했기 때문이다. 영국은 18세기 내내 직물 산업을 산업화하면서 식민지였던 미국을 비롯해 산업적으로 세계를 지배했던 국가였다. 하지만 귀족과 부유한 부르주아들은 프랑스 패션을 선호했으며 이 경향은 쉽게 바뀌지 않았다.

1745년 23세의 젊은 나이에 왕의 애첩이 된 퐁파두르 부인은 이미 결혼을 해서 아이도 둘이나 낳은 남편 있는 부인이었다. 왕의 눈에 들자마자 남편과는 이혼을 했고 거처도 왕궁인 베르사유로 옮겼다. 귀족 가문 출신이 아니어서 왕실 가족과 귀족들로부터 심한 냉대를 받았지만 이를 잘 극복해 나간 지혜로운 여인이었다. 퐁파두르 부인이라는 명칭은 왕이 하사한 영지에서 온 것인데 영지를 받아야만 귀족 작위를 가질 수 있었다. 퐁파두르 부인은 젊었을 때부터 거의 완벽한 미모를 지녔다는 평을 들을 정도로 아름다웠다. 특히 코와 입술이 예뻤다고 한다. 키도 당시 여성들의 평균보다 훨씬 컸으며 무엇보다 걸음걸이가 날렵하고 우아했다고 한다. 왕실의 권력을 거머쥐려는 일부 귀족들은 미모의 부인을 초대해 자주 왕 앞에 모습을 보이도록 했고 왕은 이런 사실을 알고도 모른 척하며 이 여인을 받아들였다. 하지만 애첩은 왕후가 아니었으며 게다가 왕의 곁에는 언제나 젊고 아름다운 여인들이 많았다. 몇 년이 지나자 퐁파두르 부인은 왕에게 젊은 여인을 구해서 바치는 일종의 어미 노릇을 하게 된다. 이는 당시 관습이나 왕의 절대 권력을 염두에 두면 자연스러운 일이었다. 게다가 퐁파두르 부인은 후사가 없어서 이 역시 왕의 바람기를 부채질하는 한 원인이었다. 루이 15세는 역대 프랑스 국왕들 중 가장 잘생긴 왕이었다.

퐁파두르 부인 시절, 전체적인 패션계의 색은 파스텔 톤이 지배했고 형태 면에서는 비대칭을 선호했다. 또한 루이 15세의 왕비인 마리 레슈친스카가 아닌 퐁파두르 부인, 바리 부인 등 애첩들이 왕은 물론이고 궁궐 내의 모임과 패션 모두를 지배하였다. 천성이 착했던 폴란드 출신의 왕비는 전 국민들로부터 <우리들의 선하신 왕비>로 불리며 인기를 얻었지만 패션 감각은 상당히 떨어지는 여인이었다. 이 영향은 루이 15세의 손자인 루이 16세의 왕비 마리 앙투아네트에까지 미쳤다. 파리 사람들이 패션계의 여왕이기도 했던 마리 앙투아네트를 <외국 여자>라고 부르며 왕비 대접을 해주지 않았던 것도 옷은 잘 입지 못해도 착했던 마리 레슈친스카와 비교했기 때문이다. 퐁파두르

부인은 당시 여러 화가들에게 초상화를 주문했고 그 결과 역대 프랑스 왕실 여인들 중 가장 많은 초상화를 남겼다. 초상화들은 모두 걸작들로, 모델인 퐁파두르 부인이 워낙 아름다워서였다. 최고의 걸작을 남긴 사람은 당시 로코코 최고의 화가였던 프랑스와 부셰인데 현재까지도 여러 점의 그림들이 남아 있다. 잡지사에서 표지 모델로 사용한 그림이 바로 부셰가 그린 최고의 걸작이다.

그런데 어떤 화가가 그린 초상화이든 거의 예외 없이 모든 그림에서 퐁파두르 부인은 손에 책을 든 포즈를 취한다. 책을 펼쳐 든 포즈는 단순한 장식이 아니라 퐁파두르 부인의 문학과 철학 사랑을 드러내는 상징이다. 상당한 교양을 갖췄던 퐁파두르 부인은 당시 철학자들을 자주 만나 이야기를 나누었고 위험한 책으로 간주되어 금서 목록에 올랐던 철학자 디드로Denis Diderot(1713~1784)와 달랑베르Jean Le Rond d´Alembert(1717~1783)가 편찬한 『백과전서Encyclopédie ou Dictionnaire raisonné des sciences, des arts et des métiers』[g]를 출간했을 때도 이를 후원하였다. 왕정과 가톨릭에 대해 비판적이었던 『백과전서』를 왕의 애첩이 구입했다는 것은 실로 놀라운 일이 아닐 수 없다. 프랑스 대혁명이 그리 멀지 않았던 것이다. 퐁파두르 부인은 문학과 철학만이 아니라 예술 전반에 걸쳐 많은 후원을 아끼지 않았는데 메세나mécénat(문예, 학술, 예술의 후원)의 대모 역할을 톡톡히 했다. 부셰 역시 후의를 받은 화가들 중 한 사람이었고 그 덕택에 고블랭 양탄자 공방[h]의 책임자 자리까지 오를 수 있었다. 고블랭Gobelin 양탄자 공방은 지금도 파리에 있으며 옛날 방식으로 작업을 계속하고 있다.

파리 시보다 더 큰 베르사유 궁은 퐁파두르 부인에게는 정말 견디기 어려운 곳이었다. 늘 춥고 습기가 많아서 감기를 달고 살았던 부인은 꼴 보기 싫은 사람들도 피할 겸 해서 베르사유 정원 끝에 난방이 잘되는 작은 궁인 트리아농을 짓는 데 애착을 보이기도 했다. 부인이 폐출혈로 세상을 떠난 것도 이런 베르사유 궁의 건강에 좋지 않은 환경 탓이었다. 또 다른 화가인 드루에François-Hubert Drouais(1727~1775)가 그린 「퐁파두르 부인Madame de Pompadour à son métier à broder」(1763~1764)에서는 유난히 창백한 얼굴과 머리에 보닛까지 쓴 복장을 하고 있다. 이 초상화는 부인이 숨을 거두기 직전에

g   1751년부터 1780년에 걸쳐서 프랑스의 달랑베르와 디드로가 감수하여 간행한 대백과사전. 당시의 계몽적이고 진보적인 집필자들이 완성하였으며, 프랑스 혁명의 사상적 준비에 큰 영향을 미쳤다. 약 6만 600항목이 수록되어 있다. 35권.
h   고블랭 양탄자 공방은 후일 19세기 중엽, 책임자이자 화학자이기도 했던 슈브뢸Michel-Eugène Chevreul(1786-1889)이 이른바 <색들의 동시성 대비>라는 색 이론을 발표해 인상주의에 결정적인 영향을 끼친 곳이다. 실들이 모두 지시대로 염색이 되었지만 여러 색의 실들을 섞어 짜게 마련인 양탄자를 완성해 놓고 보면 양탄자 일부에서 원했던 색이 나오지 않는 문제의 원인을 화학적 관점이 아닌 시지각 측면에서 규명해 낸 것이다.

시작해서 숨을 거둔 후에 완성되었다. 망자의 초상을 그린다는 것은 초상화 역사에서 유례를 찾기 힘든 일로 그림에서도 병색이 완연한 부인의 모습을 느낄 수 있다. 이 초상화에서는 검은색 강아지 한 마리가 탁자에 두 발을 올려놓았는데 개는 왕족과 귀족들 그림에 거의 빼놓지 않고 등장하지만 이 그림에서처럼 <버릇없이> 탁자 위에 발을 올려놓지는 않는다. 개가 이런 독특한 자세로 표현된 것은 자신에게 초상화를 그릴 수 있는 엄청난 특혜를 베푼 퐁파두르 부인을 향한 그리움과 고마움을 간접적으로 표현하기 위해서였다. 지금 강아지는 탁자에 두 발을 올려놓은 채 <부인, 어디에 계신가요? 왜 이리 일찍 떠나셨나요!>라고 말하고 있다. 화가 대신으로.

프랑스와 부셰는 화사하고 에로틱하며 아주 낙관적인 화풍을 보여 주는 로코코 취향의 대표적인 화가다. 로코코라는 말은 로카유rocaille 혹은 코키아쥬coquillage 등 원래는 동굴 같은 곳을 장식하는 조가비를 뜻하는 말에서 유래했다. 장식성이 강한 사조로, 퐁파두르 부인의 초상화에서도 느낄 수 있듯이 그의 그림은 나긋나긋하고 여성 취향이어서 당시에도 디드로를 비롯해 적지 않은 지식인들부터 비난을 받았다. 이 비난이 근거가 있는 건 그의 그림에서 사색적 흔적을 찾아볼 수 없기 때문이다. 하지만 부셰가 뛰어난 기교와 엄밀한 데생 능력을 갖춘 프로 화가였음은 의심할 여지가 없다. 터치는 민첩하고 색은 황홀감을 느낄 정도로 눈부시다. 비너스를 비롯한 그가 그린 여인 누드를 보면 거의 극단까지 밀어 올린 에로티시즘이 화면 가득 살 내음을 풍기는 느낌을 준다. 퐁파두르 부인의 초상화에서도 부인의 치마는 부셰의 모든 특성이 가장 드러난 부분이다. 녹색의 풍성한 치마폭에 줄줄이 달린 분홍색 장미 송이들과 마치 공중에 떠 있는 것 같은 부인의 자세, 가슴과 목을 장식한 분홍빛 리본들은 당시 모든 여성의 모방 대상이었다. 부셰는 퐁파두르 부인이 이끌었던 로코코 세상을 만나 그 자신이 갖고 있던 로코코적인 천성을 유감없이 발휘할 수 있었던 운이 좋은 화가였다.

프랑스 대통령 궁으로 사용되는 엘리제 궁은 퐁파두르 부인의 파리 저택이었으며 현재도 퐁파두르 방이 그대로 남아 있다. 엘리제 궁 인근은 프랑스 명품 부티크들이 늘어서 있는 유명한 쇼핑 거리이다. 로코코 양식의 여주인공이었던 퐁파두르의 업적은 프랑스 명품 산업의 기초를 제공했다는 데에서도 찾을 수 있다. 명품 업체 피아제Piaget에서 보석 광고를 하면서 부셰의 「퐁파두르 부인」을 재해석한 적이 있다. 분홍색 드레스를 걸친 여인이 장미가 흐드러지게 핀

정원에 들어가 포즈를 취하고 있는데 여인의 뒤로 꽤 큰 액자가 하나 보인다. 마치 이제 막 여인이
액자 속에서 나온 것만 같다. 다시 말해 퐁파두르 부인은 액자 속의 여인이었지만 퐁파두르
부인의 대를 잇는 21세기 여인은 액자를 박차고 나온 것이다. 두 이미지를 나란히 놓고 보면
그 유사성에 놀라지 않을 수 없다. 그러고 보니 반지나 브로치 등이 백장미이다. 부셰가 그린
그림도 유심히 보면, 프랑스어로 앙가장트engageante로 불리는 긴 소매 밑으로 드러난 팔찌와 왕궁
실내화인 뮐르mule에 모두 진주가 들어가 있다. 부셰의 이 그림에서 또 한 가지 눈여겨볼 것은
퐁파두르 부인의 뒷모습을 보여주는 거울의 사용이다. 이 방식은 19세기 중엽 유명한 초상화가
앵그르에게까지 영향을 끼친다.

4 퐁파두르 부인은 프랑스 왕 루이 15세의 총희였다. 미모와
재능으로 국왕의 사랑을 받았으며 방대한 국비를 탕진하여
후일 프랑스 혁명을 유발하는 원인을 제공하였다.

5 현대에 나타난 퐁파두르 부인. 마치 액자 속에서
이제 막 나온 것처럼 보인다.

1  신고전주의의 걸작인 「소크라테스의 죽음」은 그림 전체를
지배하는 연극적 분위기와 고대 조각에서 가져온 균형 잡힌 몸매의
인물들을 통해 로코코를 뒤집는 새로운 화풍을 선보였다.

# 신고전주의를 낳은 그림 한 장

프랑스 화가 다비드는 그림에 전혀 관심이 없는
일반인들에게도 낯설지 않은 작가이다. 비록 이름까지는
기억을 못한다 해도 그 유명한 「알프스를 넘는
나폴레옹Bonaparte franchissant le Grand-Saint-Bernard」(1801)을 그린
화가가 바로 다비드이다. 역사 교과서는 물론이고 광고에도
단골로 등장하는 그림으로, 갈기를 휘날리는 백마를 타고
알프스를 넘는 나폴레옹을 그렸다. 다비드를 장식적이고
여성 취향인 로코코 사조의 화가로 볼 수는 없지만 광고에
등장한 그의 다른 그림인 「소크라테스의 죽음La Mort de
Socrate」(1787)이 그려진 시기가 18세기여서 로코코 미술을
다루는 이 장에서 잠깐 살펴보고자 한다. 다비드를 다뤄야
할 또 다른 이유는 로코코라는 장식적인 사조를 비판하면서,
고대 그리스 로마의 역사에서 가져온 주제와 이론을
바탕으로 제작된 다비드의 여러 작품이 앞서 본 부셰 같은
화가들의 화풍과 얼마나 다른지를 한눈에 볼 수 있기
때문이다. 쉽게 말해 로코코가 <여인의 치마>에서 나온
<치맛바람>을 그린 화사한 그림이었다면, 이와는 반대로
다비드가 문을 열어 놓은 신고전주의라는 새로운 사조는
<남자들의 용기와 결단>을 느낄 수 있는 전혀 다른 분위기를
갖고 있다. 다비드의 그림에 유난히 죽음이 많고 맹세와
선언을 하는 장면이 많은 것은 결코 우연이 아니다.
다비드의 작품들 중에서 가장 광고에 많이 활용되는

2  팔코네의 「소크라테스의 죽음」과 레오나르도
다빈치의 그림에서 등장했던 한 손 제스처를
합성한 광고 이미지.

3  레오나르도 다빈치의 「세례자 성 요한」은
요한의 손가락이 하늘을 가리키게 함으로써 곧
오시게 될 구세주 예수를 알린다.

그림은 두말할 나위 없이 「알프스를 넘는 나폴레옹」이다. 그만큼 인지도가 높고 그림 자체도 위풍당당한 영웅의 모습이기 때문이다. 하지만 그만큼 식상한 그림일 수도 있어서 다비드의 다른 그림을 찾기도 하는데, 한국의 한 금융 회사에서도 다비드의 다른 작품을 광고에 활용했다. 광고를 잠시 보면, 다비드가 1787년에 그린 「소크라테스의 죽음」을 활용한 광고로 전체 그림이 아니라 한 손을 들어 손가락으로 하늘을 가리키는 소크라테스의 손만을 가져다 사용했다. 광고에서 사용한 추켜올려진 오른손의 검지는 원화에서처럼 이상이나 대의명분을 가리키는 것이 아니라, 광고 카피 그대로 여러 보험을 들지 말고 하나를 지키라는 통합 보험 상품을 알리는 것뿐이다. 이 금융 회사에서는 같은 보험 상품을 광고하면서 다비드만이 아니라 전형적인 로코코 시대의 조각가인 팔코네Étienne Maurice Falconet(1717~1791)의 큐피드상 「위협하는 에로스L'Amour menaçant」(1757)를 사용하기도 했다. 어느 작품을 활용했든 핵심은 손가락인 셈인데 이는 광고를 제작한 사람들이 미술에 대해 넓은 교양을 갖고 있음을 보여 준다.

「소크라테스의 죽음」에 나오는 한 손으로 하늘을 가리키는 제스처는 이미 르네상스 시대 라파엘로의 「아테네 학당」에서 나왔다. 또, 레오나르도의 그림에서 먼저 등장한 상징적 제스처이기도 하다. 레오나르도는 세례자 요한을 통해 손가락으로 하늘을 가리키게 함으로써 하늘나라와 곧 오시게 될 구세주 예수를 알렸다. 소크라테스가 아리스토텔레스와 함께 학당을 걸어 나오면서 하늘을 가리키는 것은 물질과 무관하게 영원히 존재한다는 이상의 존재를 상징하는 것이었고, 반대로 유물론자이자 실용주의자인 아리스토텔레스는 지상을 가리킨다. 소크라테스의 죽음을 그린 다비드의 그림에서도 소크라테스는 비록 자신의 목숨을 내놓아야 하는 절체절명의 순간에도 불구하고 이상과 공동체 규범의 존재가 영원하다는 마지막 가르침을 한 손을 들어 선언한다. 한국의 산업 구조가 서서히 서비스업으로 이동하면서 광고에서도 금융 업체의 광고들이 늘어나고 있다. 앞에서 콘스탄티누스 황제의 거상에서 떨어져 나온 거대한 손을 활용한 광고를 언급했는데 이 역시 금융 회사 광고였다. 시카고 증권 거래소를 배경으로 등장한 광고로 설득력 있는 메시지를 전달하였다.

1787년이라는 제작 연도가 알려 주듯, 다비드의 「소크라테스의 죽음」은 프랑스 대혁명이라는 세계사의 일대 사건이 일어나기 불과 2년 전에 그려진 그림이다. 그림 전체를 지배하는 연극적

분위기와 고대 조각에서 가져온 균형 잡힌 몸매의 인물들 그리고 엄밀한 구성을 통해서도 여성적이었던 로코코를 뒤집는 전혀 새로운 화풍이 등장했음을 알 수 있다. 소크라테스도 소크라테스이지만, 제자들의 모습도 모두 깊은 탄식과 슬픔을 견디지 못하고 오열하거나 고개를 떨구거나 벽을 치고 원통해 한다. 못생기기로 유명한 소크라테스의 몸은 피트니스 클럽에라도 다녔는지, 거의 <몸짱> 수준의 잘 다듬어진 몸이다. 빛은 화면 왼쪽에서 들어와 사선으로 화면을 이분하면서 연극 무대의 조명처럼 침대에 앉아 독배를 들기 직전의 철학자를 집중 조명한다. 침대 밑에는 소크라테스의 발을 묶었던 쇠사슬이 풀어져 있고 두루마리도 보인다. 소크라테스가 평소 글을 전혀 쓰지 않았던 점을 생각하면 이 두루마리는 아마도 <젊은이들에게 좋지 못한 영향을 끼친 죄>로 사형 선고를 받은 철학자의 사형을 알리는 문서였을 것이며, 그 문서 옆에는 스승인 소크라테스와 똑같은 색깔의 옷을 입은 제자 플라톤이 고개를 숙이고 침대 끝에 걸터앉아 있다. 다비드는 왜 이 그림을 그렸을까? 답을 하기 위해서는 조금 거슬러 올라가야 한다. 한 고대 철학자의 순교에 가까운 죽음을 묘사한 이 그림에서는 곧이어 터지게 될 혁명 전야의 분위기가 느껴진다. 프랑스 대혁명에 혁명 위원으로 적극 가담했던 다비드는 이 그림 이전에도 여러 작품을 통해 화가이자 지식인으로서 <이대로는 안 된다>는 울분과 다가오는 새로운 시대에 대한 희망을 표현한 적이 있었다.

고대 로마의 건국 신화에 따르면 현재의 로마 인근에 살던 호라티우스Horatius가와 남동쪽으로 약 20킬로미터 정도 떨어진 곳에 있던 쿠리아티우스Curiatius가는 서로 정복 전쟁을 벌였다. 하지만 두 가문은 이전에 아들과 딸들을 결혼을 시켜 사돈 관계를 맺고 있었으며 전쟁이 터지자 대학살을 막기 위해 각 가문에서 대표 전사 세 명씩을 뽑아 승패를 결정짓기로 했다. 이렇게 해서 호라티우스가의 형제 세 명과 쿠리아티우스가의 형제 세 명이 각각 전투를 벌이게 되었는데, 다비드가 그린 「호라티우스 형제의 맹세Le Serment des Horaces」(1784~1785)는 전투에 나서기 직전 아버지로부터 칼을 받으며 <승리 아니면 죽음>이라고 맹세를 하는 호라티우스가의 세 형제들을 그린 것이다. 전투에서 호라티우스가의 두 형제는 죽임을 당하고 맏형만 살아 돌아오는 반면 쿠리아티우스가의 형제들은 처음에는 부상만 당했지만 살아남은 호라티우스가의 장남을 추적하다 모두 살해당하고 만다. 그런데 이렇게 죽은 쿠리아티우스가의 형제들은 호라티우스가의

딸들과 결혼한 사이로 한 가족이나 다름없었다. 처남과 매부 간에 결투를 한 것이다. 사연을
알게 된 누이들은 울부짖으며 오빠를 탓했고 이런 누이들은 호라티우스의 칼에 맞아 죽고
만다. 모든 건국 설화에 과장이 있게 마련이지만 이 로마의 전설은 이후 서구에서 문학 작품을
비롯해 많은 예술가에게 영감을 주었다. 17세기의 극작가 코르네유 Pierre Corneille(1606~1684)의
『오라스 Horaces』(1640)도 그중 하나이며, 화가 다비드의 작품 역시 이 전설을 묘사한 작품이다.
「호라티우스 형제의 맹세」는 다비드가 로마 대상을 수상한 이후 국가 장학생으로 로마에 머물며
그린 것이다. 비단 다비드만이 아니라 그 전이나 이후에도 프랑스의 화가들은 국비 장학생이나
혹은 자비로 모두 로마에 가서 미술을 배웠다. 1785년에 완성된 그림은 같은 해 파리에서 열린
관전인 <살롱전>에 출품되었고 엄청난 인기를 끌며 다비드의 이름을 파리 화단에 알리는 역할을
했다. 후일 미술사가들이 이 그림으로부터 <신고전주의 néo-classicisme>라는 사조가 태어났다고
보는 것도 이 때문이다. 이 그림 역시 2년 후에 그려진 「소크라테스의 죽음」 못지않게 죽음, 희생,
대의 등의 영웅적 주제를 묘사하였다. 또한 상하 좌우로 3등분 된 그림의 안정된 구도와 인물들의
배치는 엄격하고 장중한 분위기를 만들어 냈다. 배경에는 가장 단순한 기둥 양식인 도리아식으로
지어진 세 개의 아치가 있고 그 앞의 인물들도 가운데 아버지를 중심으로 좌우로 칼을 든 형제들과
여인들이 세 부분으로 나뉘어 자리를 잡았다. 이 작품에서도 빛은 화면 왼쪽에서 들어와 사선으로

4  다비드가 그린 「호라티우스 형제의 맹세」는
어둠에 잠긴 배경으로 결연한 모습의 남자들과
가련한 여성들의 모습을 대조시켰다.

무대를 비추며 인물들의 근육과 핏줄까지 선명하게 부각시킨다. 아무런 장식도 없는 수수한 실내, 어둠에 잠겨 있는 배경과 인물들의 단순하고 주름진 의상들 그리고 맹세하는 남자들의 결연한 모습과 대조를 이루는 여성들의 가련하고 절망한 모습은 화면 전체에 선이 굵고 기복 심한 감정을 부여한다.

앞에서 언급한 팔코네의 「위협하는 에로스」는 연애가 <공식적으로> 널리 퍼졌던 로코코 당시를 잘 보여 준다. 수많은 이본이 제작되어 귀족들이 소유했고 현재도 루브르 박물관뿐 아니라 러시아 상트페테르부르크의 에르미타주, 암스테르담 국립 박물관은 물론이고 유약을 칠하지 않은 굽기 상태에서 제작된 작품들도 도처에 흩어져 있다. 귀여운 동자상인데, 한 손가락을 입에 갖다 댄 채로 왼손으로는 막 화살을 꺼내는 모습이다. 이 작품을 주문한 이들은 비너스의 아들인 꼬마 큐피트가 쏘는 화살을 맞고 싶었던 것이다. 발밑에 놓인 장미꽃은 사랑의 꽃이다. 하지만 이 작품에서 집중해서 볼 부분은 입에 갖다 댄 손가락이나 화살이 아니라 어린 꼬마의 야릇한 눈빛이다. 통통한 발, 작고 앙증맞은 날개, 곱슬곱슬한 머릿결, 하지만 이 어린 꼬마의 눈빛은 위협적이다. 큐피드, 혹은 에로스로 불리는 이 꼬마의 화살을 맞으면 막무가내로 사랑을 해야 하기 때문이다. 실제로 로코코 당시에는 이 막무가내의 사랑 이야기들이 유행했고 비단 이야기만이 아니라 실제로 그런 사랑들이 유행하기도 했다. 이 풍조는 절대 군주 루이 14세가 죽고 섭정이 취해지던 당시 크게 퍼졌다. 귀부인들이 여는 살롱에서는 이른바 이미 오래 전부터 <애정 지도>라는 것이 존재해서 플라토닉 러브를 극단까지 밀어붙였고 언어, 의상, 행동이 모두 프레시오지테préciosité[i]라는 전체적인 규범에 맞추어야만 했다. <사랑>이라는 단어 대신 <영혼의 불꽃>이라는 말을 써야 했고, <눈>은 <영혼의 거울>로, <여인의 가슴> 같은 신체 부위를 말할 때는 <모성의 저수지> 같은 길지만 천하지 않은 단어를 사용해야만 했다. 심지어 <부채> 같은 물건을 지칭할 때도 <서풍의 신 제피로스>라는 비유를 통해서 지칭했다.

프랑스 대혁명 전인 18세기 내내 문화와 예술은 우리가 상상하는 이상으로 자유스러웠다. 아베 프레보 Abbé Prévost(1967~1763)의 반자전적 소설 『마농 레스코 Manon Lescaut』(1731)는 길거리 여인에게 혼을 빼앗긴 귀족 청년의 이야기이며, 디드로의 『수녀 La Religieuse』(1796)는 지금 읽어도 금서 처분을

i  세련된 정신이라는 의미로 17세기 전반 프랑스 사교계를 풍미했던 잘난 체하는 취미와 경향. 위험스런 과장과 장식적이고 기교적인 표현에 빠진 언어유희로 살롱 문화의 번창과 함께 한동안 퍼져 나갔다.

받을 만한 야하고 노골적이며 반교권주의를 주장하는 불온한 소설이다. 그림이나 조각에서도 바토Jean Antoine Watteau(1684~1721), 프라고나르Jean Honoré Fragonard(1732~1806) 등이 모두 은밀한 불륜을 다룬 작품들을 내놓았다. 팔코네 역시 「목욕하는 여인Baigneuse ou Nymphe qui descend au bain」(1757) 같은 선정적인 작품을 제작하였다. 하지만 팔코네는 로코코풍의 작품만이 아니라 러시아 상트페테르부르크에 있는 표토르 대제의 웅장한 기마상을 조각하기도 한 조각가로서, 로코코와 신고전주의 양쪽에 걸쳐 활동한 작가이다. 디드로도 『백과전서』를 출간할 때 조각 항목을 그에게 의뢰하기도 했다. 평양에 있는 김일성과 김정일 기마상은 이 팔코네의 표토르 대제 기마상을 받침대까지 그대로 모방한 작품이다.

5  팔코네의 큐피드. 날개가 달리고 활과 화살을
가진 전형적인 모습이다.

6  팔코네는 로코코의 대표적 작가로, 우아한 여성상과
상트페테르부르크에 있는 표트르 대제상을 만들었으며
「목욕하는 여인」이 유명하다.

스캔들의 시대_
**19세기**

1  아동 서적의 지면 광고에 등장한 「알프스를
넘는 나폴레옹」. 역사 학습 만화에 잘 어울린다.

# 세계사 교과서와 광고의 단골 역사화

나폴레옹은 회화사 최고의 모델로 많은 그림과 조각을 통해 묘사되었다. 그의 흔적이 남아 있는 기념물까지 합하면, 역사상 나폴레옹만큼 미술사를 지배한 인물도 찾아보기 어렵다. 실존 인물이었음에도 불구하고, <하루에 3시간만 잔다>, <내 사전에 불가능이란 없다> 등 모두 거짓으로 드러난 나폴레옹을 둘러싼 온갖 전설과 영웅의 분위기는 (사진이 발명되기 이전이었으니) 그림이나 조각에 의존할 수밖에 없었다. 베토벤 Beethoven(1770~1827)의 교향곡 「영웅 교향곡 Eroica」(1803)도 원래는 나폴레옹에게 헌정된 것이지만 베토벤은 황제에 오르려는 나폴레옹을 보고 자신이 착각했음을 깨닫고 표지에서 헌정사를 지운 다음 악보를 집어던지기도 했다. 하지만 나폴레옹은 그 후에도 계속 영웅의 이미지를 간직했으며 이런 이유로 미술사를 연구하는 이들은 정치사를 함께 연구해야 하고 반대로 정치사를 연구하는 이들도 미술사를 공부해야만 그를 올바로 이해할 수 있다. 가장 많이 알려진 나폴레옹 그림은 다비드의 「알프스를 넘는 나폴레옹」이다. 원래 제목은 「그랑생베르나르 고개를 통해 알프스 산맥을 넘는 제1집정관 Le Premier Consul franchissant les Alpes au col du Grand-Saint-Bernard」이다. 제목이 복잡해서 흔히 「알프스를 넘는 나폴레옹」 혹은 「알프스를 넘는

2 국민체육진흥공단에서 경륜 홍보로 사용한 나폴레옹. 말 대신 자전거를 타고 헤드기어를 쓰고 있다.

3 유명한 가발 업체 하이모에서 말의 해를 기념하면서 나폴레옹을 사용한 광고 이미지.

4 나폴레옹 대신 사르코지 전 프랑스 대통령을 합성한 주간지의 표지.

보나파르트」로 불린다. 아마 이 그림을 모르는 사람은 없을 것이다. 언젠가 한 시사 주간지에서 DJ를 풍자하면서 사용한 적이 있고, IT 기기를 생산하는 한 업체에서는 나폴레옹의 이 그림을 광고에 사용하기도 했다. 어느 아동 서적 출판사에서도 이 그림을 활용했다. 나폴레옹이 탄 말 엉덩이에 한 아이가 책을 들고 걸터앉아 있다. 카피를 보면 <우리 아이는 나폴레옹과 세계 정복 중!>이라고 되어 있다. 어찌 보면 쉽게 만든 광고 같지만 기발한 아이디어다.

조금은 엽기적인 광고도 있다. 가령 국민체육진흥공단에서 경륜 홍보를 하면서 「알프스를 넘는 나폴레옹」을 사용했을 때, 말 대신 자전거를 타고 헤드기어를 쓴 모습에는 웃음부터 나오고 만다. 하지만 멋진 아이디어다. 이 홍보 이미지는 광고 하단에 줄을 지어 올라가는 자전거 선수들이 알려주듯이 프랑스의 장거리 자전거 경주인 투르 드 프랑스Tour de France를 염두에 둔 것이다. 실제로 이 경기에 참가한 선수들은 알프스도 넘고 피레네도 넘는다. 마지막으로 가장 최근에 나온 광고를 보자. 유명한 가발 업체의 광고로 모델인 이덕화가 나폴레옹을 몰아내고 대신 말을 올라타고 있다. 잘 어울린다. 그런데 원작의 붉은 망토 색이 파란색으로 바뀌었다. 말의 해인 2014년 1월에 나온 광고인데, 2014년이 청마靑馬 해이기 때문에 망토를 파란색으로 칠한 것이다. 하이모가 펼친 말의 해 이벤트 문구를 보면 <이번 이벤트를 통해 1942, 1954, 1966, 1978, 1990년생 말띠 고객들은 30% 할인된 가격에 하이모 맞춤 가발을 구입할 수 있으며, 올해 만 60세를 맞이한 갑오년생의 경우 추가 10%를 더해 총 40%의 할인 혜택을 받을 수 있다>고 한다. 또 『이코노미스트』 표지에도 등장하는데, 사르코지 전 프랑스 대통령을 풍자하는 잡지 특집에서 사르코지가 나폴레옹 자리에 대신 올라가 있다. 이들 광고에는 공통점이 있다. 광고 카피에 나타난 키워드들인 <전쟁, 지배, 정복>에도 그대로 반영되어 있는데, 그건 바로 <역사>다.

「알프스를 넘는 나폴레옹」은 가장 전형적인 역사화이며, 역사책에 단골로 등장하는 그림이다. 광고에서 자주 활용되는 것도 모든 이가 학창 시절 세계사 시간에 본 친숙한 그림이기 때문이다. 그런데 몇 가지 의문이 든다. 그림을 보면 알프스에 눈이 덮여 있어, 계절이 추운 겨울이라는 걸 알 수 있다. 아직 나폴레옹으로 불리기 이전 집정관 시절의 보나파르트가 이탈리아 원정에 올라 알프스를 넘은 것은 1800년 5월이었다. 하지만 알프스의 5월은 아직 상당히 추울 때이다. 높은 곳에는 7, 8월에도 눈이 그대로 남아 있다. 게다가 붉은 망토나 백마의 갈기가 심하게 휘날리는

것을 보니 바람도 몹시 세게 불었음을 알 수 있다. 그림에서처럼 얇게 옷을 입었다가는 얼어 죽기 딱 알맞다. 정복의 야망에 불타는 30살의 젊은 보나파르트이니 그 열정으로 추위 정도는 너끈히 이겨냈을지도 모른다. 나폴레옹은 한 손에는 장갑을 벗고 있는데 몹시 손이 시렸을 것이다. 장갑 한 짝은 어디로 갔을까? 혹시 땅에 떨어뜨리지는 않았는지 모르겠다. 화가들이 인물 묘사를 하면서 심심치 않게 범하는 디테일 중 하나가 장갑이나 손 묘사다. 이 그림에서도 손은 진짜 나폴레옹 손이 아니라 그림을 그린 화가 다비드 자신의 손이다. 모델이 포즈를 취해 주지 않으니 별 도리가 없었다. 다비드는 모자와 망토를 구해서 나무로 만든 마네킹에 입혀 놓고 그림을 그렸지만 장갑은 구하지 못했다.

또 한 가지 이해되지 않는 것은 가파르기로 소문난 그랑생베르나르 협곡을 저런 백마로 넘었을까 하는 점이다. 백마는 의전용이지 해발 수천 미터의 춥고 험준한 산악 지형에는 전혀 어울리지 않는 동물이다. 실제로 화가 다비드는 옛날 부조나 베르사유 궁의 다른 기마상들을 참고해 가며 그림을 그렸다. 그중 하나가 파르테논 신전의 기마상이고 다른 하나가 베르사유 궁에 보관되어 있던 루이 14세의 기마상과 그림들이었다. 화가는 자신의 어린 아들을 말 위에 태운 다음 포즈를 취하게 하고 그림을 그렸다. 이렇게 그림은 추운 겨울에 어울리지 않는 복장과 백마라는 두 가지 큰 모순을 드러낸다. 자세히 보지 않으면 쉽게 눈에 띄지 않는 모순이다. 하지만 사실주의적 관점에서 보면 그럴 뿐, 다른 관점에서 보면 모순이 아닐 수도 있다. 프랑스의 다른 역사화가인 폴 들라로슈Hippolyte Paul Delaroche(1797~1859)가 거의 50년이 지난 1848년에 그린 같은 제목의 그림을 보면 사실적인 묘사를 고의로 등한시한 다비드의 그림이 전혀 다른 목적을 가졌음을 알 수 있다. 들라로슈의 그림에는 보나파르트가 단단히 옷을 챙겨 입었으며 백마 대신 힘세고 온순한 노새를 타고 있다. 게다가 백마를 타고 망토를 휘날리던 영웅은 온데간데없이 춥고 배고픈 초라한 행색의 보나파르트만 보인다. 옆에는 눈 덮인 알프스를 잘 아는 산악 가이드까지 붙었다. 너무 사실적이어서 세계사책 같은 데에 오히려 어울리지 않을 그림이다. 나폴레옹이 살아 있을 당시 저런 식으로 그림을 그렸다가는 그다음 날로 목이 달아났을 것이다. 1848년에 그리기 시작해 1850년에 완성된 들라로슈의 그림은 영국 귀족이 부탁해 그려졌고 같은 그림을 여러 편 그려 리버풀과 버킹엄 궁정 등에 걸어 놓았다. 나폴레옹 신화를 철저히 짓밟으려는 의도가 있었음을 알 수 있다. 그림

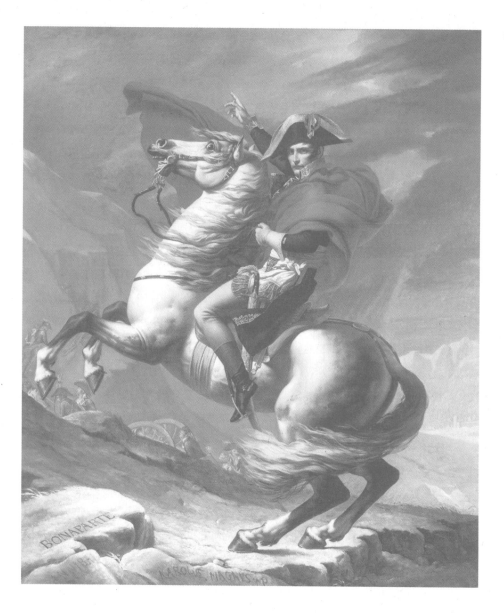

5 가장 전형적인 역사화이자 역사책에 단골로
등장하는 「알프스를 넘는 나폴레옹」.

6 프랑스의 역사화가 폴 들라로슈가 그린
「알프스를 넘는 나폴레옹」.

밑부분의 눈 덮인 바위를 보면 알프스를 넘은 역대 황제들인 <BONAPARTE, ANNIBAL, KAROLVS MAGNVS IMP> 등의 이름이 새겨져 있다. <KAROLVS MAGNVS IMP> 는 라틴어로 샤를마뉴 대제를 말한다. 이 이름들은 그림을 그리면서 화가가 그려 넣은 것인데, 처음에는 보나파르트라는 이름은 없었다. 어느 날 당시 루브르 궁에 있던 다비드의 화실에 들른 나폴레옹이 자신의 이름을 넣으라고 해서 새로 써넣은 것이다. 나폴레옹은 모델로서 포즈를 취하지는 않았지만 철저할 정도로 자신을 묘사한 그림과 조각을 살폈고 이는 곧 그가 <이미지 관리>에 많은 신경을 썼다는 것을 이른다. 실제로 다비드가 그린 그림은 제2차 이탈리아 원정 당시 오스트리아군에게 밀려서 악전고투하다가 마지막 순간에 겨우 승리를 거둔 1800년 마랑고 전투Bataille de Marengo 당시의 그림인데, 새로운 나폴레옹 신화를 만들어 내는 전투로 미화된다. 당시 다비드의 그림 덕분에 극에 달했던 나폴레옹의 인기는 다비드가 제자들과 함께 완성한 세 번째 똑같은 그림이 1802년 파리 앵발리드 군인 병원에 걸리는 날에서 쉽게 짐작할 수 있다. 그림이 당도하자 축포가 울리면서 호사스러운 의식이 거행되었다. 나폴레옹이 직접 온 것이 아니라 다비드가 그린 「알프스를 넘는 나폴레옹」 그림이 온 것임에도 불구하고 모두들 나와 축포가 울려 퍼지는 가운데 환영하였다. 현재 한국 대사관과 로댕 박물관이 인근에 있는 앵발리드는 군사 박물관으로 사용되고 있으며, 지하에는 귀한 목재와 대리석 등으로 만든 거대한 나폴레옹의 묘가 역대 프랑스 장군들의 묘와 함께 자리 잡고 있다.

우리는 「알프스를 넘는 나폴레옹」을 묘사한 두 편의 작품을 보았다. 어느 그림이 더 역사에 어울릴 것인가? 많은 사람이 다비드의 그림을 선택할 것이다. 갈기를 휘날리며 포효하는 백마에 올라탄 채 한 손을 들어 상징적으로 미래에 펼쳐질 유럽 제국을 가리키며 붉은 망토를 바람에 휘날리는 나폴레옹! 영웅 교향곡의 위풍당당한 음악 소리가 들리는 것만 같다. 그러나 이것이 역사일까? 얼마나 많은 젊은이가 죽었으며, 수많은 나폴레옹 신화가 급조되었던가! 그리고 그의 조카까지도 삼촌의 후광을 등에 업고 황제 자리에 올라 1870년까지 반동의 20년을 통치하지 않았는가! 이게 역사란 말인가? 그러면 들라로슈가 그린 그림은 무엇인가? 독재자를 고발하고 비난하는 그림일 뿐일까? 너무나도 사실적이어서 역사화가 되기에 부족한 그림으로 봐야 할까? 답은 나왔다. 두 그림 모두 역사화이며 두 그림에서 정의하는 역사 모두 역사이다. 그래서 역사란 무엇인가라는

질문이 어렵다. 다비드는 그리스 미술의 규범을 철저하게 따른 신고전주의자였다. 프랑스 대혁명 당시 루이 16세 처형에 앞장섰던 인물이기도 했다. 그런 그가 흔히 말하듯 나폴레옹에 필이 꽂혀 독재자를 위한 그림을 그린 것 자체가 모순이라면 모순이고 역사라면 역사다. 왜냐하면 다비드 역시 문화부 장관 자리를 얻으려는 나름대로의 야망을 가졌었다. 하지만 그의 꿈은 훨씬 원대하였다. 나폴레옹이 유럽을 통합할 경우 프랑스 문화부 장관은 유럽의 문화부 장관이 되는 것이다. 물론 다비드는 이 꿈을 이루지 못했다. 「알프스를 넘는 나폴레옹」은 모두 5점이 있다. 원본은 파리 인근, 나폴레옹이 조제핀과 신혼을 즐겼던 성이자 현재는 나폴레옹 박물관이 된 말메종에 걸려 있고 그 외에 베르사유에 두 점, 베를린의 샤를로텐부르크 박물관에 한 점, 그리고 오스트리아 빈의 벨베데레 박물관에도 한 점이 있다. 이 그림들은 원본을 제외하면 모두 다비드의 제자들이 도와주었거나 제자들이 직접 그린 것들이다. 이 외에도 많은 모사화가 제작되었으며 판화는 말할 것도 없다.

1 앵그르가 그린 잔 다르크는 싸움터에서
병사들을 지휘하는 모습이 아닌 얌전한
이미지를 갖고 있다.

2 이동 통신 업체는 엽기적인 그녀를 활용해
잔 다르크 이미지를 강조하였다.

## 엽기적인 그녀, 잔 다르크가 되다

오래전 한국의 한 이동 통신 업체에서 <엽기적인 그녀>를 등장시켜 광고를 했다. 아직 앳된
모습인 엽기적인 그녀에게 철제 갑옷을 입히고 손에는 날카로운 검을 들게 했는데 이 칼은 영화
「스타워즈」에 등장하는 광선 검의 한 종류다. 갑옷, 광선 검 그리고 날카로운 눈매를 볼 때 엽기적인
그녀가 프랑스를 국난에서 구한 전설적인 처녀 잔 다르크의 패러디임은 쉽게 알 수 있다. 그래서
혹시 이 광고가 19세기 전반기에 활동한 프랑스 신고전주의 화가 앵그르가 그린 「잔 다르크Jeanne
d'Arc au sacre du roi Charles VII」(1854)를 참조해서 제작된 것은 아닌지 의혹이 든다. 잔 다르크는 그녀의
일대기가 영화로도 여러 번 제작되었고 위인전과 만화로도 소개된 유명한 여전사여서 꼭 화가
앵그르가 그린 그림을 참고하지 않아도 제작할 수 있다. 어쩌면 광고는 잉그리드 버그만이
주연을 맡았던 영화 「잔 다르크Joan Of Arc」(1948)에서 영감을 얻었는지도 모른다. 문득 <우리는
도대체 잔 다르크에 대해 무엇을 알고 있을까?>라는 질문이 생긴다. 이름 이외에는 아는 것이
전무한 게 사실이다. 세계사 시간에 배웠다 해도 남의 나라의 먼 중세 역사까지 기억하는 이는
별로 없다. 광고가 역사적인 인물이나 그 이미지를 사용할 때, 이렇게 우리의 보잘것없이 빈약한
세계사 상식이나 어렸을 때 읽었던 위인전 혹은 영화에서 본 듯한 장면과 관련이 있는 이미지를
사용한다는 점을 알게 된다. 광고는 잔 다르크에 대해 이름 이상의 것을 아는 사람이
거의 없는 우리의 이 피상적인 지식을 이용한다.

프랑스 중부를 관통해서 흐르는 루아르 강 인근에는 동화나 전설 속에나 나올 법한 중세와
르네상스 당시 지어진 왕궁과 귀족들의 멋진 성들이 약 30개가 모여 있다. 이 일대 전체는
유네스코가 지정한 세계 문화유산에 등재되었을 정도로 역사적으로나 건축사적으로 의미가
남다른 곳이다. 중세식 요새인 쉬농 성도 그중 하나다. 영국과의 백 년 전쟁이 한창이던 1429년,
수백 개의 촛불이 불을 밝힌 쉬농 성의 대접견실에 화려한 옷을 걸친 300명의 고관대작들이
모였다. 그때 시종장이 한 시골 처녀를 데리고 들어왔다. 잔 다르크였다. 로렌 지방의 동레미라는
작은 마을에서 태어난 18살의 시골 처녀는 자신이 13살 때부터 천사들의 메시지를 들었고, 조국

프랑스를 영국으로부터 구하라는 사명을 받았노라고 했다. 아무도 믿지 않았다. 사실 믿기 어려운 이야기였다. 대신들은 이 소녀를 시험해 볼 필요가 있었다. <자, 여기 300명의 대신이 모여 있다. 우리들 중에는 왕세자도 계시다. 어느 분이 왕세자인지 가려내거라!> 잔 다르크를 시험하려고 왕세자 역시 귀족들과 같은 복장을 하고 300명 중에 숨어 있었다. 하지만 잔 다르크는 단번에 왕세자를 알아보았고 달려가 그의 무릎에 입을 맞추었다. <왕이시여, 저는 잔이라고 합니다. 하늘에 계신 왕이 저를 통해 당신을 랭스 대성당으로 데리고 가 왕관을 씌워 주라 합니다.> 프랑스에서 폐하라는 극존칭은 16세기 말에나 쓰였고, 게다가 일자무식이었던 잔 다르크는 아주 쉬운 말로 자신이 왜 왔으며 어떻게 왔는지를 설명했다. 하지만 왕세자를 비롯해 대신들은 시험을 통과한 시골 처녀를 다시 프랑스 중부의 프와티로 보내 그녀가 한 말과 신의 계시가 진실인지 아닌지를 판단하도록 했다.

모든 시험을 통과한 잔 다르크는 마침내 영국군이 점령한 루아르 강 인근의 가장 큰 도시인 오를레앙을 해방시키고 왕세자를 데리고 프랑스 북부의 랭스 대성당으로 가 대관식을 거행한다. 잘 알려져 있다시피 이 <오를레앙의 처녀>는 얼마 가지 않아 소르본 대학에서 보낸 신부의 고소로 인해 마녀로 몰렸고 루앙의 옛 성당 광장에서 화형을 당하고 만다. 당시 파리와 부르고뉴 등은 영국과 동맹을 맺고 있어서 잔 다르크를 적으로 간주하였다. 잔 다르크가 가톨릭교회에서 정식으로 성인이 된 것은 1920년으로 화형을 당한 지 약 500년이 지난 다음의 일이었다. 프랑스 사람들이 잔 다르크라는 처녀 영웅이 있었다는 것을 알게 된 것도 19세기 들어 나폴레옹 때였다. 그 이전까지는 그녀의 이름조차 모르고 있었다. 앵그르가 잔 다르크를 그린 것은 나이 70세를 넘긴 1854년으로 대가 대접을 받으며 제자들을 가르치던 때인데, 그가 그린 「잔 다르크」는 세부를 중시하는 앵그르 특유의 신고전주의 화풍이 잘 드러나 있다. 그림은 역대 프랑스 왕들의 대관식이 거행되던 랭스 대성당에서 샤를 7세 대관식에 참석한 잔 다르크의 모습이다. 오늘날에는 프랑스 전역에 헤아릴 수 없이 많은 잔 다르크 기마상이 세워져 있으며 대부분 극우파들의 정치 행사장으로 사용되곤 한다. 루브르 박물관 옆에 있는 황금 잔 다르크상이 전형적인데 종종 국경일만 되면 극우 정당 국민전선이 갖다 놓은 꽃다발이 보인다.

3   루브르 박물관 옆에 위치한 황금으로
만들어진 잔 다르크 기마상.

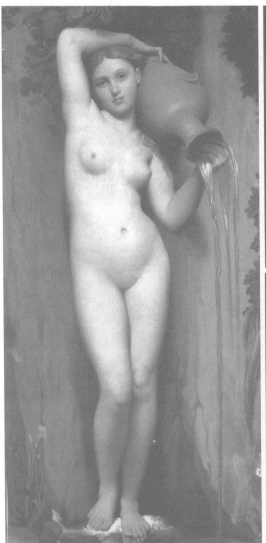

1 고대 그리스 조각 같은 느낌을
주는 앵그르의 「샘」.

2 샤넬의 향수 광고는 앵그르의
「샘」과 유사성이 깊다.

3 위스키 광고에 쓰인 콘트라포스토 자세. 그리스
고전 조각에서 확립된 미적 법칙의 하나로 오른발로
몸을 지탱하고 왼발을 유연하게 굽힌 조상에 나타난,
좌우가 대조적이면서도 조화된 것을 이른다.

## 술과 향수 광고, 앵그르에게서 영감을 얻다

위스키 회사에서 한 여인이 술병 속에 들어가 오크 통을 기울여 술을 따르는 광고를 내보냈다.
이 광고 옆에 앵그르의 작품 「샘」을 갖다 놓고 보면, 술 광고가 현재 파리 오르세 박물관에 있는
앵그르의 그림을 응용한 게 아닌지 의심스럽다. 그 정도로 두 이미지가 유사하다. 술 광고 이전에
유명 향수 회사의 광고는 앵그르의 그림과 더 유사한데, 나란히 곁에 두고 비교해 보면 여러
요소들이 약간의 변형만 거쳐 그대로 사용되었음을 알 수 있다. 특히 프랑스 배우이자 가수인
바네사 파라디가 모델로 나온 광고는 굳이 긴 설명이 필요 없을 정도로 거의 똑같다. 술 광고와 향수
광고가 앵그르의 그림과 보이는 이 유사성은 잠시 살펴볼 필요가 있다. 미술과 광고의 관계만이
아니라 유사성 뒤에는 더 깊은 의미가 숨어 있기 때문이다. 19세기 전반기에 활동한 앵그르의
「샘」은 여인의 누드를 그렸지만 제목이 암시하듯이, 여인의 몸을 통해 인간의 몸 너머에 존재하는
신화적 세계를 보여 준다. 앵그르가 묘사한 여인의 몸은 마치 고대 그리스 조각 같은 느낌이다.
그림을 구성하는 소도구들을 살펴보면, 여인이 든 물병은 고대 그리스 시대에 포도주를 담던
항아리인 앙포르가 선택되었고 발밑에는 아프로디테를 암시하기 위해 거품을 첨가해 놓았다.
고대 그리스 조각처럼 보이기 위해 몸의 모든 치모는 제거되었으며 포즈도 가슴과 허리, 둔부와
하체가 다른 방향으로 비틀린 지그재그 형태를 보여 준다. 또, 한쪽 다리에 무게 중심을 두고 다른
쪽 다리는 가볍게 들어 이른바 서양 누드에서 꼭 지켜야 할 콘트라포스토 자세를 취한다. 물론
<샘>이라는 우의적인 뜻을 나타내기 위해 여인이 든 물병에서는 물이 쏟아지고 있다. 여인은
계곡을 찾아와 물을 긷는 여인이 아니라 물을 쏟아붓는 중인데 이 모순된 묘사를 통해 화가는
<샘>이 지니고 있는 우의적인 의미를 암시한다. 계곡의 물이 <샘>이 아니라 물병을 들고 물을 쏟는
아름다운 여인이 <샘>이라는 것이다.
술 광고 속의 여인도 오크 통을 어깨에 들어 올린 채 술을 따르고 있다. 술병의 안쪽 곡선과 여인의
몸매는 정확하게 일치한다. 이 S라인을 아라베스크arabesque라고 부른다. 흥미로운 것은 술도
S라인을 그리며 떨어진다는 점이다. 고혹적인 몸매를 자랑하는 술병 속의 여인은 은근하면서도

확실한 메시지, 즉 <나를 마셔요>라는 말을 한다. 술 광고를 보는 사람들이 대부분 남성, 그것도
고급 술집에 가서 비싼 위스키를 마실 사람들이라는 점을 염두에 두면 광고가 전하는 메시지는
긴 설명이 필요치 않다. 여기서 묘한 진실 하나는, 물이 술보다 순수하듯이 에로틱해야 할
누드가 옷 입은 여인보다 더 순수하다는 역설이다. 이 역설 속에 누드의 진실이 숨어 있다. 옷을
벗음으로써 동시에 음란함도 벗어 버린 것이다. 기독교는 이와는 정반대의 방향으로 내달았다.
육체를 죄악시했던 기독교는 비단 육욕을 단죄한 것만이 아닌, 여인의 육체가 순수 그 자체로
숭상되어 신의 반열에 올라가는 이교적 신화의 세계를 두려워하였다. 비너스를 단순히 미와
사랑의 화신으로 보는 것에 그치지 않고 풍요와 생명의 원리로 보았던 신플라톤주의néo-platonism[a]가
중세를 부정하고 나온 르네상스의 한 기원이었던 것은 결코 우연이 아니었다. 그렇다면 앵그르는
기독교를 부정하는 신성 모독의 대죄를 지은 것일까? 중세적 관점이나 청교도적 시각에서 보면
그렇다고 할 수 있다. 하지만 앵그르가 무려 36년 동안이나 매만졌던 신고전주의의 걸작인 「샘」은
신학의 대상이 아니라 우선은 미학의 대상이어야 하리라.

이제 바네사 파라디가 등장하는 광고를 보자. 인물의 포즈와 한쪽 어깨에 올려놓은 향수병의
위치 등은 쉽게 앵그르의 「샘」을 연상시킬 정도로 유사하다. 하지만 두 이미지 사이에는 결정적인
차이점이 존재한다. 옷을 입고 벗고의 차이점이 아니라 진정한 차이점은 「샘」과 광고에서
각각 물과 향수가 흘러내리는 모습에 있다. 앵그르의 작품에서 물은 위에서 아래로 수직으로
떨어지지만, 샤넬 광고에서 향수는 여인의 몸의 선을 닮아 우아한 곡선을 그리며 떨어지고 있다.
이 차이는 중요하다. 향수는 물이 아닌 것이다. 향수는 술처럼 물 속에 불이 들어간 액체다. 영화
「향수Perfume: The Story of a Murderer」(2006)가 이야기하고자 했던 것이 바로 이 <물 속의 불>이다. 가볍고
수직 상승하는 기운이 있는 불은 물과 만나 물의 자유 낙하를 방해한다. <COCO, THE SPIRIT OF
CHANEL>이라는 카피에서 <SPRIT>은 바로 이 가벼운 영혼을 의미하며 동시에 알코올 성분을
뜻하는 화학적 용어이기도 하다. 아주 위험한 물질이 바로 향수다. 실제로도 그렇지 않은가. 스쳐
지나가는 여인에게서 훅 날아오는 향수 내음은 순간적으로 남자를 흔들어 놓기도 한다.
앵그르는 <회화는 선>이라고 주장하며 엄밀한 데생을 강조한 고전주의자였다. 그 반대편에서

a   3세기 이후 로마 시대에 성립된 그리스 철학의 한 학파. 플라톤 철학에 동방의 유대 사상을 절충한 것으로, 독일의 관념론에 영향을 주었다.

<회화는 색>이라는 신념을 가진 낭만주의 화가들은 원색의 결렬한 움직임으로 그림을 그렸다. 들라크루아Ferdinand Victor Eugène Delacroix(1798~1863)가 이 낭만주의를 대표하는 화가였다. 르네상스 이후 서구 미술사는 색과 형태를 둘러싸고 일어난 갈등으로 점철되어 왔다. 피렌체파[b]와 베네치아파[c]로 나뉘어졌고 프랑스를 중심으로 전 유럽이 고전주의와 바로크, 그리고 후일 19세기 신고전주의와 낭만주의로 갈라져 논쟁을 벌일 때에도, 이 갈등은 선과 색의 우위를 두고 진행된 것이었다. 이후에도 세잔Paul Cézanne(1839~1906)이 인상주의로부터 거리를 유지한 것도 형태와 색의 갈등을 종합해 보려는 야심 때문이었고, 1950년대가 끝나 갈 무렵 미국의 추상 표현주의에 심각한 이의 제기가 일어난 것도 같은 맥락에서 이해할 수 있다. 미술사에 관련된 이런 이야기가 일견 전문가들만 이해할 수 있는 것 같지만, 사실 그렇지도 않다. 앵그르는 해부학에 기초해 수십 년 동안 작품을 그렸지만, 정작 그가 그리고 싶어 했던 것은 여인의 몸이 아니라, <샘>이었다. 그는 물을 그리고 싶어 했다. 그런데 물을 어떻게 그린단 말인가? 대신 술은 얼마나 그리기 쉬운가! 옛날에는 얼굴이 벌겋게 달아오른 술의 신 바쿠스만 등장하면 술 그림이 되었다. 혹은 광고에서처럼 술병 속에 여인을 집어넣고 술을 따르게 하면 된다. 향수를 그린 그림은 거의 없지만 향수 광고도 마찬가지이다. 향수 방울을 뿌리면 된다. 하지만 물은 보편적 물질이고 순수하다. 투명하므로 그만큼 그리기 어렵다. 아니 거의 불가능하다. 여인의 육체 그 너머에 있는 존재의 기원인 <샘>을 그리는 일은 더욱 어려웠을 것이다. 양자 사이의 심리적, 신화적 유사성을 암시하는 표현의 문제를 넘어서야만 했다. 앵그르는 이 쉽지 않은 일을 해냈다. 「샘」이 발표되자 수많은 시인과 작가들이 찬사를 보내며 기립 박수를 보낸 것도 우연이 아니다. 물은 술같이, 향수같이 탁해질 때 그리기 쉽고 여인 역시 옷을 입었을 때 훨씬 그리기 쉽다.

극단적으로 말해 독창적인 작품이라는 건 없다고 말할 수 있다. 대놓고 모사하거나 구성이나 주제 등 일부만 빌리는 경우는 물론이고 예술가는 대가의 옛 작품을 통해 예술가로 만들어진다. 1천 년이 넘는 오랜 시간 동안 신화화와 성화가 주류를 이루었던 서구 미술사에서 대부분의

b    르네상스 시대에 피렌체를 중심으로 활약한 화가들을 이르는 말. 경향은 극히 다양하지만 일반적으로 베네치아파에 비하여 형태와 구성을 중히 여기며 지적 성격이 두드러진다.
c    르네상스 시대에 이탈리아의 베네치아를 중심으로 일어난 회화의 한 유파. 채화적인 색채주의를 특색으로 하며 유채 화법과 색채의 농담에 의한 원근법을 구사하여, 황금 색조의 멋들어진 풍속과 인간 묘사 그리고 자유분방한 관능미를 다루었다. 대표적 작가로는 벨리니 형제, 조르조네, 티치아노, 틴토레토, 베로네세 등이 있다.

그림은 패턴화되어 반복될 수밖에 없었다. 「비너스의 탄생」, 「피에타」, 「수태 고지」, 「목욕하는 다이애나」 등등 헤아릴 수 없이 그려진 이 그림들은 대동소이하다. 앵그르의 「샘」도 마찬가지이다. 퐁피두 센터로 가는 길목에 있는 광장에 죄 없는 이들의 분수라는 뜻의 「이노산의 분수Fontaine des Innocents」(1547~1550)가 있다. 분수에 새겨진 장 구종Jean Goujon(1510~1563)의 조각을 보면 앵그르의 「샘」은 이 조각을 그대로 회화로 옮겨 놓았다는 걸 알 수 있다. 원작은 루브르 박물관에 들어와 있고 현재 광장에 있는 조각은 모조 작품이다. 장 구종의 작품을 보면 이상하게 여인의 몸이 길게 묘사되어 있는데 16세기 중엽 전 유럽을 풍미했던 매너리즘의 영향을 받았기 때문이다. 비단 장 구종뿐 아니라 르네상스 이후 많은 화가와 조각가들이 물을 다루었다. 가령 강이나 샘은 신화적 캐릭터들을 활용해서 묘사되었다. 유명한 관광지가 된 로마의 트레비 분수 역시 물을 다룬 조각 분수다. 이렇게 강이나 샘이 회화와 조각을 통해 자주 묘사된 것은 옛날에는 물이 귀했기 때문이다. 특히 안심하고 먹을 수 있는 물이 귀했다. 또한 옛날에는 대부분 물을 긷는 일이 여인들의 몫이었고 자연히 물은 여인과 관련된 일련의 이미지를 만들어 낼 수 있었다. 신화에서도 물은 생명이나 탄생과 관련된 무의식적 의미를 지니고 있다.

4 　프랑스의 조각가 장 구종의 조각인 「이노산의 분수」.
부드럽고 우아한 신체를 특색으로 하는 작품이다.

1   왼쪽 위부터 시계 방향 순으로, 들라크루아의 「민중을 이끄는 자유의 여신」,
제라르 라시낭의 패러디 사진, 대한항공의 지면 광고, 『주간경향』의 표지, 팬택의 광고.

# 민중을 이끌던 자유의 여신, 맨해튼에 가다

한 외국계 시중 은행에서 신용 카드를 광고하며 들라크루아의 「민중을 이끄는 자유의 여신La Liberté guidant le peuple」(1830)을 패러디해서 사용했다. 아마 누군가 자유의 여신이 든 프랑스 삼색기 대신 카드를 펄럭이게 하자는 아이디어를 냈을 것이고, 이왕이면 황금색 골드 카드를 하늘을 나는 융단처럼 펼치고 그 위에 그림에 등장하는 인물들을 탑승시키자는 생각까지 한 모양이다. 분명히 시선을 끌 이미지이다. 「민중을 이끄는 자유의 여신」은 낭만주의의 대가 들라크루아의 작품 중 가장 많이 알려진 그림이자 포스터나 광고 등에도 자주 이용된다. 또한 「알프스를 넘는 나폴레옹」 못지않게 역사 교과서에 자주 등장한다. 한국의 한 주간지에서도 <30대 여성이 세상을 바꾼다>라는 특집 기사에 이 그림을 패러디하였다. 한 손에는 스마트폰을 들었고 다른 손으로는 유모차를 끌고 앞으로 나가고 있다. 촛불 시위를 연상시키기도 하고 무엇보다 SNS로 통칭되는 새로운 소통의 시대를 잘 표현하였다. 흘러내리는 옷은 조금 치켜 올려서 선정성 논란을 피했다. 그 밖에도 한 휴대폰 업체는 베가 V 시리즈를 광고하며 들라크루아의 작품을 활용하였다. 들라크루아의 작품을 본 적이 없는 사람이라면 이 광고가 순수하게 창작된 것으로 알겠지만, 만약 광고와 들라크루아의 그림을 나란히 붙여 놓으면 패러디 이미지라는 것을 쉽게 알 수 있다. 새로운 제품으로 새롭게 출발하는 팬택인 만큼 민중을 이끄는 자유의 여신처럼 힘을 냈으면 좋겠다. 대한항공 역시 루브르 박물관에 한국어 오디오 가이드를 기증하는 사업을 기리기 위해 이 작품을 이용했다. <자랑스러운 우리의 한글, 대한항공을 타고 루브르에 가다>라는 광고는 이미지를 형성하는 방점들이 모두 한글로 만들어졌다. 들라크루아의 그림은 현대 화가나 사진작가에게도 인기가 높다. 프랑스 사진작가인 제라르 라시낭Gérard Rancinan도 들라크루아의 작품을 멋지게 패러디했다. 진실과 실천은 없고 온갖 선전과 구호만 난무하는 21세기 오늘날의 세계를 이 작품보다 더 여실하게 증언하는 이미지도 달리 없을 것이다.

1832년 5월 파리에서는 콜레라가 발생해 약 2만 명이 사망했다. 당시 거미줄처럼 얽혀 있던 골목길을 정리하고 전염병을 막기 위한 하수도를 정비하는 일은 시급한 일 중 하나였다. 마차를

끄는 말들이 흘리는 엄청난 양의 말똥도 골칫거리였다. 도시 계획을 해야 하는 명분은 확실했다. 하지만 동기야 어떻든 파리의 골목길을 없애려는 제2제정 당시 오스만 남작의 도시 계획은 민중의 시위를 억압하는 것이기도 했다. 골목이 없어지면 <바리케이드>를 칠 수가 없다. 이것은 시민군에게는 치명적인 일이었다. 실핏줄 같은 골목길을 손바닥처럼 훤히 알고 있던 시민들에게 골목길은 진지이자 공격 루트였고 또 흔적 없이 사라질 수 있는 퇴로이기도 했다. 빅토르 위고가 쓴 『레 미제라블』*Les Misérables*(1862)은 이 거미줄 같은 파리의 골목길을 다룬 소설이었다. 1830년 7월 혁명을 그린 들라크루아의 그림, 「민중을 이끄는 자유의 여신」은 파리의 골목이 폭동과 혁명의 골목이었음을 잘 보여 준다. 뒤로 노트르담 성당이 보이는 것으로 보아 바스티유에서 출발해 현재 파리 시청 쪽에 도달한 시민군을 그린 작품이다. 「민중을 이끄는 자유의 여신」은 1831년 살롱전에 출품되어 호평을 받았다. 새로 즉위한 시민의 왕 루이 필리프는 즉석에서 그림을 구입했고, 당시 생존 중인 작가들의 작품을 보관하던 파리 뤽상부르 궁에 전시된다. 하지만 그것도 잠시, 그림의 선동적인 분위기를 두려워한 인사들은 그림을 즉각 철거해 수장고에 처박아 둔다.

들라크루아는 이 혁명에 단 한 번도 참여하지 않았다. 단지 자유주의자였고 굳이 지지한다면 공화파를 지지하는 정도였다. 7월 27에서 29일까지의 이른바 <영광의 3일>로 불리는 7월 혁명을 그린 이 그림은 우의적일 뿐이다. 실크 모자를 쓰고 장총을 든 부르주아(실은 화가의 자화상), 에콜 폴리테크니크 학생, 풍만한 젖가슴을 풀어 헤친 채 나를 따르라며 앞으로 돌진하는 여인, 이들은 실제로는 혁명의 현장에 등장하지 않는 사람들이다. 특히 빅토르 위고의 소설에 등장하게 될 가브로슈 같은 소년은 자유의 여신 옆에 등장하는데 양손에 권총을 들고 어디서 났는지 어울리지 않게 큰 탄약 가방도 어깨에 멨다. 이 어린 소년은 부랑아로, 당시 사회 문제가 될 정도로 파리, 런던 등 유럽의 대도시에는 고아나 버림받은 아이들이 많았다. 부랑아들은 찰스 디킨스 Charles John Huffam Dickens(1812~1870)의 『올리버 트위스트』*Oliver Twist*(1837)에도 등장한다. 구걸도 하고 도둑질도 하고 때론 혁명이나 전쟁이 일어나면 제 세상을 만난 것처럼 전령 역할까지 하곤 했다. 위고가 이 그림을 보고 가브로슈를 만들어 냈는지 여부는 불확실하지만, 『레 미제라블』이 공전의 히트를 친 후 수없이 재판을 찍을 때마다 어김없이 동일시되며 삽화로 등장한 탓에 이젠 완전히 가브로슈의 이미지로 굳어져 버렸다.

「민중을 이끄는 자유의 여신」이 처음 살롱전에 출품되었을 때 사람들은 무척 놀라서 거센 비난을 쏟아 냈다. 무엇보다 그림의 정중앙을 차지하는 여인의 대담한 포즈와 노출 때문이었는데, 어떤 이들은 거리의 여자를 모델로 썼다고 비난하거나 생선 파는 여인을 모델로 했느냐고 힐난을 퍼부었다. 하긴 풍만한 가슴을 드러낸 모습이나 허름한 옷 등을 보면 이런 비난이 전혀 근거 없지만은 않다. 하지만 들라크루아는 이 자유의 여신을 고대 그리스 조각에서 가져왔다. 바람에 휘날리는 옷자락, 가슴을 드러낸 포즈, 뒤를 돌아보는 얼굴 등은 그리스 여신상들을 참고한 것임을 보여 준다. 들라크루아는 당시 투르크족의 침략을 받아 곤경에 처했던 그리스를 관심을 갖고 지켜보았고, 그보다 몇 년 전에는 자신의 걸작 중 하나인 「키오스 섬의 학살Scène des massacres de Scio」(1824)을 그려 그리스 독립을 염원하였다. 하지만 들라크루아의 「민중을 이끄는 자유의 여신」이 고대 그리스에 찬사를 보내고 그 조각을 모방한 작품인 것만은 아니다. 오히려 사람들은 제목에 나타난 <자유의 여신>이라는 말에서 뉴욕 맨해튼 입구에 서 있는 프랑스 조각가 바르톨디Frédéric Auguste Bartholdi(1834~1904)가 제작한 「자유의 여신상Statue de la Liberté」(1886)과의 유사성에 더 끌린다. 실제로 들라크루아의 작품은 바르톨디에게 가장 직접적인 영향을 주었다.

1  디오르 광고에 등장한 「풀밭 위의 점심 식사」는
남자들을 배제시켜 <여자와 명품> 이미지를 더욱 강조했다.

2  뱅앤올룹슨의 초고가 대형 TV에 등장한
「풀밭 위의 점심 식사」.

# 회화사 최대의 스캔들, 「풀밭 위의 점심 식사」

마네의 「풀밭 위의 점심 식사Le Déjeuner sur l'herbe」(1863)는 「모나리자」, 「알프스를 넘는 나폴레옹」
못지않게 광고에 자주 사용되거나 헤아릴 수 없이 많이 패러디되었다. 오디오 전문 업체인
뱅앤올룹슨Bang & Olufsen은 TV를 광고하면서 지나칠 정도로 마네의 원작을 강조하였다. 베오비전
4-103은 103인치 크기의 PDP TV로 전원에 연결할 때 사용자 최적의 상태로 위치가 자동 조절되며,
판매가는 약 2억 2천만 원의 초고가 제품이다. 원작 그 이상의 화질을 보장하니 스크린에 손대지
말라는 뜻으로, 그것도 모자라 무전기를 든 경비원까지 동원한 익살을 선보였다. 또 다른 마네의
패러디 이미지는 『이코노미스트』의 표지에서 볼 수 있다. <France in denial, The west's most
frivolous election>, 즉 <자기 부인에 빠진 프랑스, 서구 역사상 가장 경솔한 선거>라는 커버스토리
그대로 사르코지와 올랑드가 맞붙은 대통령 선거 당시를 풍자하였다. 두 사람 모두 언론에 보도된
대로 여러 여인들과의 염문으로 인해 전 세계 언론의 집중 보도를 받은 정치가들이다. 그들은
마네의 「풀밭 위의 점심 식사」에 나온 등장인물들처럼 풀밭에서 같이 식사를 한 공범이다. 물론
각자의 누드 여인들과 함께. 사르코지는 손을 들어 <당신, 대통령이 되려고 하면서 그러면 안

3  에밀 졸라의 소설 『작품』의 표지로
사용된 「풀밭 위의 점심 식사」.

4  「풀밭 위의 점심 식사」는 시사 잡지
표지에 패러디 그림으로도 등장했다.

돼!>라고 하자 올랑드는 기가 막힌다는 듯이 할 말을 잊은 채 먼 산만 바라본다. 누드의 여인은 사진 기자들의 플래시 터지는 소리에 깜짝 놀라 앞을 보고 있고, 물에 발을 담근 뒤쪽의 여인은 뭔 일이 일어난 지도 모른 채 물놀이에 열중이다. 하지만 마네의 「풀밭 위의 점심 식사」를 가장 잘 활용한 곳은 디오르Dior이다. 마네의 작품을 떠올리게 하는 동시에 디오르도 명작처럼 오래된 브랜드라는 걸 알리고, 디오르의 제품들을 명작의 소품으로 자연스럽게 등장시켰다. 남자는 모두 사라져 버렸는데 참으로 잘한 선택이다. 이제 물건은 특히 명품은, 남자가 사주는 것이 아니라는 강한 메시지를 준다.

마네의 이 그림은 정부가 개최한 1863년 살롱전에 출품되어 지나치게 선정적이고 테크닉 역시 미숙하다는 지금 보면 이해하기 힘든 이유로 낙선된 작품이다. 사물의 양감을 표현하는 명암법이나 원근법 등이 소홀하게 취급되었고, 미완성 작품처럼 붓질 자체가 거칠어 여인의 몸이 고대 조각처럼 이상화되지 못하고 마치 병든 것처럼 칙칙하다는 게 비난의 근거였다. 선정적이라는 비난이 가해진 것은 남자들이 정장을 한 데에 반해 여인들은 옷을 벗고 있다는 것 때문이었다. 당시 기준으로 벗으려면 다 같이 벗든지 아니면 모두 단정하게 옷을 입었어야 하는데 그렇지 않았다는 것이다. 이 지적은 일면 수긍할 만하다. 에로틱한 분위기는 한쪽은 옷을 입고 있고 다른 한쪽은 옷을 벗었을 때 더 고조될 수 있다. 당시만 해도 여인 누드는 신화화 같은 장르를 통해서만 묘사되었다. 서구 미술사에서 너무나도 많이 그려진 「비너스의 탄생」이나 「비너스의 화장」 혹은 「목욕하는 다이애나」 등이 이런 누드 신화화들인데, 이렇게 신화나 에덴동산의 이브처럼, 성경을 묘사하면서 누드를 삽입하는 방식으로 그려야만 했던 것이다. 이 규칙은 엄격하였다. 게다가 여신들을 묘사할 때는 해부학 원칙과 인체 비례를 철저히 준수하면서 주위의 풍경과의 조화와 원근법도 엄격하게 추구해야만 했다. 마네의 그림은 이 규칙들 중 어느 것 하나 지키지 않은 상당히 도발적인 그림이었다.

그렇다면 마네는 의도적으로 기존 화단에 도발한 것인가? 그렇지는 않다. 마네는 어떻게 해서든 국가가 주최하는 살롱전에 당선되려고 무진 애를 썼다. 19세기 중후반 마네의 행적을 살펴보면 그가 기존 화단에 반발하려는 의도로 「풀밭 위의 점심 식사」를 그린 게 아님을 잘 알 수 있다. 이 그림의 원래 제목은 「목욕Le Bain」이었다. 「풀밭 위의 점심 식사」라는 제목은 한참 후배인

모네Claude Monet(1840~1926)가 그린 「풀밭 위의 점심 식사」(1865~1866)를 보고 빌려 왔는데 「목욕」이라는 제목보다 훨씬 덜 에로틱하게 보였기 때문이다. 마네는 젊은 화가들의 대선배 노릇을 하며 훗날 인상주의자들로 활동하는 모네, 르누아르, 피사로, 세잔 등과 거의 매일 만나다시피 했다. 지금은 사라진 몽마르트르 언덕 밑의 카페 게르부아Café Guerbois가 이들의 아지트였고, 마네는 이 카페를 배경으로 많은 그림을 그렸다. 하지만 마네는 이 젊은 화가들과 어울리기는 해도 함께 전시회를 한 적은 없다. 1874년 첫 번째 인상주의전이 열렸을 때에도, 그 후 여덟 번에 걸쳐 계속된 인상주의 전시회에도 결코 참여하지 않았다. 당시 인상주의는 화가가 아닌 미친 사람들의 해프닝 정도로 취급된 탓에 이 전시회에 작품을 낸다는 것은 화가로서의 명성에 치명적인 상처를 자초하는 것이었다. 마네는 이 점을 누구보다도 잘 알고 있었다. 하지만 화풍은 후배들 못지않게 인상주의 스타일이었다.

1863년 살롱전은 미술사에 기록된 최고의 스캔들이었다. 그해는 유난히 많은 수의 작품이 출품되었고 자연히 낙방한 사람들도 많이 생겨났다. 그러자 떨어진 사람들끼리 모여 웅성대기 시작했으며 급기야 심사 위원들과 정부까지 비난하는 소리가 나왔다. 사태가 심상치 않게 돌아가자 나폴레옹 3세는 낙선한 화가들의 그림만 따로 모아 낙선전salon des refusés을 열어 주자는 기발한 아이디어를 냈다. 몇몇 심사 위원이 반대했지만 이렇게 해서 미술사상 최초로 낙선전이 열렸고, 입선한 작품들이 걸린 공식 살롱전보다 더 인기를 누렸다. 마네의 「풀밭 위의 점심 식사」는 낙선전에서 최고의 인기를 누렸는데, 이미 이상야릇한 그림이라는 소문이 자자하게 나돌았다. 당시 낙선 소식을 접한 마네는 상당히 실망했었다. 이 이야기는 후일 마네를 옹호했던 에밀 졸라의 소설 『작품L'Œuvre』(1886)에서 클로드 랑티에라는 화가를 통해 거의 그대로 되살아났다. 소설 속에서 화가는 자신이 그리다 완성시키지 못한 작품 앞에서 목을 매 자살한다.

마네의 그림은 라파엘로의 작품 「파리스의 심판Giudizio di Paride」(1517~1520)을 판화로 제작한 라이몬디Marcantonio Raimondi(1480~1534)의 화첩을 보고 인물들의 포즈를 거의 그대로 갖다 쓴 모작이었다. 게다가 르네상스 때 그려진 티치아노의 「전원 음악회Concerto campestre」(1510) 같은 작품과도 흡사할 뿐 아니라 에로틱한 분위기 면에서는 오히려 훨씬 덜한 작품이다. 하지만 이런 사실에도 불구하고 마네는 욕을 먹었고 낙선전에 걸리는 수모를 당해야만 했다. 이유는 앞서

말했듯 신화화의 규칙을 어겼기 때문이지만, 이는 미학상의
공식적인 이유였고 내막을 자세히 들여다보면 마네의
그림이 당시 사회 지도층 인사들의 치부를 그대로 드러낸
위험한 그림인 탓도 있다. 나폴레옹 3세 치하의 19세기
후반 파리에서는 거의 모든 지도층 인사와 부르주아들이
정부를 두고 있었으며 고급 창녀들은 그 수를 헤아릴 수가
없었다. 마네의 그림처럼 여인들을 데리고 야외로 나가는
것은 다반사였다. 한국에서도 번역이 된 『매춘의 역사_Women
and Prostitution: A Social History』(1987)[d]를 보면 당시의 상황이
어느 정도였는지를 알 수 있다. 그러니 당시 마네의 그림을
직접 본 사람들은 은밀하게 즐겼던 자신의 모습이 그대로
묘사된 것을 본 것이다. 또한 부르주아들은 숨어서 몰래
즐기던 정부와의 풀밭 위 식사가 백일하에 공개된 것이나
마찬가지였다. 자연히 미학적 이유가 아닌 풍속 문란을 들어
마네를 비난할 수밖에 없었다.

d   뉴욕 주립대학 교수였던 번 벌로Vern L. Bullough와 같은 대학의 간호학과 교수였던 보니
벌로Bonnie Bullough가 쓴 책으로 매춘의 역사적, 사회학적, 인류학적 배경에 대한 최초의
과학적 연구를 완성하였다. 국내에서는 1992년 까치에서 출판하였으나 현재는 절판되었다.

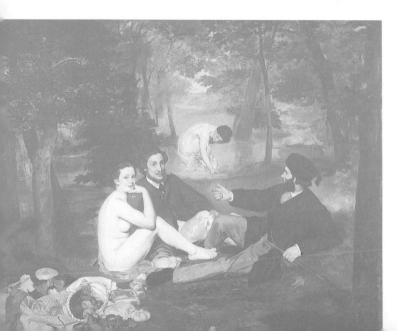

5   인상파의 개척자로서 근대 회화의 아버지라
일컬어지는 마네의 「풀밭 위의 점심 식사」는
낙선전의 최고 인기작이었다. 마네는 풍부하고
화려한 색채와 대담한 소묘로 참신한 유화를 그렸다.

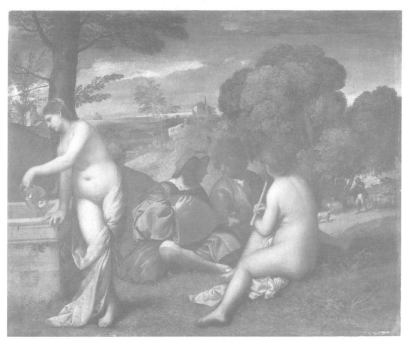

6 라파엘로의 작품을 판화로 제작한 라이몬디의 「파리스의
심판」. 원작인 라파엘로의 작품은 사라져 버렸다.

7 베네치아파의 대표적 인물인
티치아노의 「전원 음악회」.

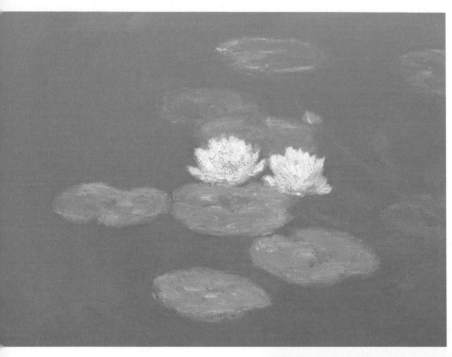

1 색조의 분할이나 원색의 병치를 시도하여
인상파 기법의 전형을 개척한 모네의 「수련」.

2 모네의 「수련」을 활용한 모니터 광고. 선명한
화질을 부각시키기 위해 인상주의 그림을 선택했다.

# 빛과 순간의 회화, 모네의 「수련」

액정 모니터 광고에 인상주의 화가 모네의 「수련Nymphéas」(1897~1898)이 등장했다. 모네의 그림이 벽에 걸려 있지만 모델은 원화에는 관심이 없고 오히려 그 원화를 보여 주는 모니터 앞에 앉아 있다. 모니터 화면의 화질이 원화를 압도할 정도로 뛰어나다는 걸 강조한다. 선명한 화질을 부각하기 위해 빛의 회화인 인상주의 그림을 활용했고, 자연 채광이 되는 아틀리에를 배경으로 삼은 점에서 광고 기획자의 미술 상식이 만만치 않다는 걸 볼 수 있다. 이 광고는 미술에 상당한 식견이 있는 층을 겨냥한다. 지금은 TFT-LCD 패널이 별것 아니지만 몇 년 전만 해도 LCD 모니터는 비싼 가격으로 인해 전문가용으로 인식되었고 고객층도 고소득자나 전문직 종사자들이었다. 광고 역시 그 점을 염두에 두고 제작하였다.

인상주의는 빛의 예술이다. 미술이 모두 시지각에 호소하는 빛의 예술이지만, 예술사에서 야외로 나가 현장에서 직접 그림을 그린 것은 인상주의에 들어와 본격적으로 시작된다. 그래서 이들을 외광파外光派라고 부르기도 한다. 그 이전에는 모두 아틀리에에서 어두운 인공조명을 받으며 작업했다. 순간적으로 변하는 빛과 대기의 움직임을 현장에서 포착해 그 순간의 느낌을 그대로 캔버스에 옮겨야 한다고 주장하는 이 미술은, 아틀리에 개념을 단념한 것이며 따라서 원근법을 지켜야 했기에 자로 재고 그린 밑그림 위에 성서나 신화의 이야기들을 그린 이전의 그림들과는 완전히 다른 미술이었다. 이것은 인위적인 형식을 지탱해 오던 당대의 예술 제도와 미학 전체에 큰 혁명을 불러일으켰다. 자연히 신화, 성경 등 텍스트를 떠나 자연 풍경과 도시의 생활상이 중요한 대상이었다. 순간을 포착하기 위해 현장에서 작업했던 인상주의 화가들은 신속한 터치로 그림을 완성해야만 했다. 인상주의 그림들이 미완성의 분위기를 갖고 있는 것은 이 때문이다. 또 같은 대상을 반복해서 그린 모네에게서 볼 수 있듯이, 연작 형태로 그린 것도 빛의 양에 따라 매번 달라지는 사물의 모습을 확인하고 그 변화 자체를 화폭에 담고 싶었기 때문이다. 이는 후일 영화를 지배하는 감수성이 인상주의에서 싹텄다는 반증도 된다.

인상주의라는 말은 1874년 제1회 인상주의전L'exposition les impressionnistes에 출품된, 현재 파리

마르모탕 미술관에 있는 모네의 작품 「인상, 해돋이Impression, soleil levant」(1872)에서 온 것이다. 한 잡지 기자가 스케치만 된 것 같은 프랑스 북부의 르아브르 항을 그린 이 그림을 조롱하기 위해 제목을 비꼬며 만들어 낸 말이 이후 현대 미술의 문을 연 혁명적인 단어가 될 줄은 아무도 몰랐었다. 르노삼성자동차에서도 모네의 「수련」을 활용하였다. 차 한 대가 다리 위를 지나고 그 아래 연못에는 수련들이 있는데, 장면 전체가 모네의 「지베르니 수련Les Nymphéas à Giverny」(1917~1922) 연작 그대로이다. 물론 모네의 그림에서는 잠자리가 날지는 않는다. 또 그림에서는 연못 위의 다리가 가운데가 볼록하고 재질도 철제가 아니라 나무이다. 도시 이미지가 주조를 이루고 차는 잘릴 수 있으니 모네의 그림처럼 일본식 반월형 목조 다리를 사용할 수는 없었다. 하지만 이런 작은 차이점에도 불구하고 모네 그림을 좋아하는 이들에게는 신선하게 다가온다.

수련 연작은 모네의 필생의 역작이다. 모네는 아이 우윳값조차 없을 만큼 고생했던 세월을 넘기고 파리 북부 센 강의 지류가 흐르는 지베르니에 손수 개인 정원을 꾸미고 사시사철 변화하는 물빛과 물에 드리운 수련의 그림자를 관찰하며 작업을 했다. 그는 녹내장에 걸려 화가로서의 생명이 끝났을 때에도 붓을 놓지 않았다. 이 만년에 그린 그림들은 얼마 전 한국에서 열린 대규모 전시회를 통해 우리에게 소개되기도 했다. 대체 무엇이 그로 하여금 그토록 빛에 집착하도록 했을까? 처음에는 빛이 아니라 색이었다. 하지만 모네의 눈에 비친 색은 본질의 색이

3   르노삼성자동차에 등장한 모네의 「지베르니 수련」 연작들. 인상주의 배경에 자연스럽게 자동차가 합성되었다.

아니라 변화하고 움직이는 색이었다. 모든 색은 주위의 다른 색들로부터 나오는 빛과 어울리면서 만들어지고 변화하는 것일 뿐 색의 본질은 없다는 것이다. 색은 실체나 본질이 아니라 눈에 보이는 인상일 뿐이라는 이 주장은 가히 혁명적이었다. 빛과 색을 이렇게 정의하면 사물의 형태가 지녔던 견고함도 허물어진다. 이 새로운 깨달음은 눈이 보는 것과 마음이 느끼는 것과 머리로 아는 것 사이에 크나큰 간격이 존재한다는, 전혀 새로운 인식의 출발점이 된다. 신화와 성경 혹은 역사책을 시각적으로 옮기기만 하던 이전의 그림에서는 머리로 아는 것만이 중요했다. 즉 관념을 표현해야만 했다.

인상주의 이후 모든 것이 다시 시작되었다. 모네는 이 길을 간 것이다. 인상주의자들이 보기에 사물은 본질이 부재한 상태에서 단지 빛 속에서 떨고 있는 불안한 아름다움, 그것이었다. 수련 연작은 모네가 나이가 들어서도 손에서 놓지 않았던 연작이다. 오랜 기간 빛과 색의 떨림을 그린 노화가의 눈에는 물에 어른거리는 수련의 그림자와 물과 함께 떨리는 꽃잎들이 자연의 축소판처럼 느껴졌던 것이다. 루브르 박물관 앞의 튈르리 정원에 가면 오랑주리 미술관이 있고 이곳에 모네가 숨을 거두기 직전에 그린 대형 수련화가 거대한 타원형 전시실 벽을 장식하고 있다. 방에 들어서면 마치 용궁에 온 것처럼 묘한 기분에 사로잡힌다. 아름다우면서 서늘하고, 백 년이 지났는데도 그림을 만지면 지금이라도 손에 물감이 묻어날 것만 같다. 아니 찰랑거리는 물소리가 들리는 것만 같다. 광고처럼 디지털 화면이 원화를 능가할 수도 있다. 하지만 그 차가운 화면에서 불안한 아름다움은 느끼기는 어렵다. 수천 년 전부터 수련은 피고 또 피었지만, 수련을 그린 사람은 모네뿐이었듯이, 아름다움과 불안이 서로를 자극하며 만들어 내는 떨림은 물질이 닿지 않는 세계이고 볼 수 있는 마음이 있는 자에게만 보일 것이다.

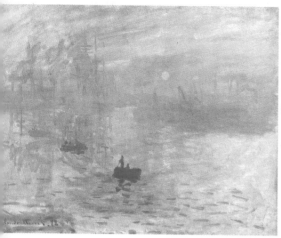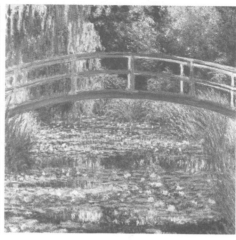

4 1874년 제1회 인상주의전에 출품한 「인상, 해돋이」라는 작품의 제명에서 인상파란 이름이 생겨났다.

5 연못 위에 떠 있는 수련과 주변의 우거진 수풀이 모네 특유의 붓 터치로 그려진 「수련 연못Nymphéas」(1899).

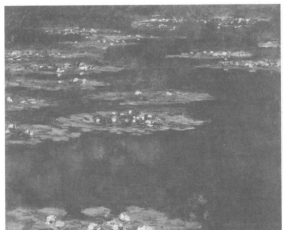 

6 　모네가 만년에 완성한 필생의 연작
「수련」(1904). 수련의 그림자와 물과 함께
떨리는 꽃잎들을 표현하였다.

7 　지베르니 지역에 손수 개인 정원을
꾸미고 사시사철 변화하는 수련의 그림자를
관찰했던 모네.

1 소박한 화풍으로 민중의 생활과 교외 풍경을 그렸던
루소. 「뱀을 부리는 주술사」는 열대의 풍물을 그린 회상적
정경과 환상에 넘치는 초현실주의의 경향을 보였다.

2 국내 아파트 건설 업체가 친환경 이미지를 위해
루소의 「뱀을 부리는 주술사」를 대거 차용하였다.

# 뱀 부리는 여인은 친환경 광고의 단골손님

앙리 루소Henri Rousseau(1844~1910)의 작품 중 가장 널리 알려진 작품은 「뱀을 부리는 주술사La Charmeuse
de serpents」(1907)이다. 파리 오르세 박물관에 소장된 이 작품은 현대 미술 작품치고는 광고에
비교적 자주 사용되었다. 이국적 분위기의 원시림은 환경 단체나 여행사 등에서 주로 갖다 쓴다.
한국에서는 한 아파트 건설 업체가 환경친화 아파트임을 알리기 위해 사용한 적이 있다. 원화를
그대로 사용하지 않고 포토숍 작업을 통해 짙푸른 열대수의 잎과 오리만 갖다 썼다. 미술사에는
참 많은 사조와 유파가 있지만 소박파素朴派라는 말을 들으면 웃음부터 나온다. 소박파는 나이브
아트naive art를 번역한 역어로 어감이 조금 코믹하지만 적절한 단어이다. 루소는 프랑스의
나이브 아트를 대표한다. 넓은 의미로는 민화 계열의 풍속화나 시골 지방의 간판과 이정표
등까지 포함시키지만 일반적으로는 순수한 동심에 근거한 상상력과 고의적으로 어눌한 묘사를
특징으로 하는 회화의 한 경향을 지칭한다. 르네상스 이후 수백 년 간 서구 회화를 지배한 원근법
같은 규칙을 찾아볼 수가 없다. 약 15년 정도 파리 세관에서 일한 후 은퇴했던 루소는 이후부터
그림에 전념했다. 세권원이라는 뜻의 두아니에douanier라는 별칭이 그의 이름 앞에 따라다니는
까닭이다. 일요화가로 그림을 그리기 시작한 것은 훨씬 이전이었지만 당시 세간의 관심을 끌었던
새로운 미술 운동인 인상주의에 대해서는 아무런 관심이 없었다. 오히려 그는 카바넬Alexandre
Cabanel(1823~1889), 부그로William-Adolphe Bouguereau(1825~1905), 제롬Jean Léon Gérome(1824~1904) 같은 정통
코스를 거쳐 아카데미를 대표하는 매우 정치적인 화가들을 존경하였다. 당시 정통 코스란 국립
미술학교인 에콜 데 보자르를 나와 로마 대상을 수상하고 국가가 주는 장학금을 받아 로마 소재
빌라 메디치에 가서 공부를 하고 돌아온 후 모교의 교수를 지내는 것을 의미한다.
울창한 열대림에서 한 여인이 뱀을 목에 두른 채 피리를 분다. 때는 밝은 달이 뜬 한밤이다.
뱀들은 여인의 목만이 아니라 나무에도 걸려 있고 풀밭 위에도 있다. 하지만 뱀들은 마치 마술
피리 같은 여인의 피리 소리에 맞춰 춤을 추고 있는 듯 전혀 위협적으로 보이지는 않는다. 시간이
정지된 것 같은 고요함, 이국적 풍경과 시원으로 돌아간 것 같은 원시성, 낮과 밤의 경계를 허물어

버린 몽환적 분위기는 고갱, 아폴리네르, 피카소 등이 루소에게 열광했던 이유를 짐작케 한다.
피카소는 1908년 몽마르트르에 있는 자신의 아틀리에 <세탁선 Le Bateau-Lavoir>에 루소를 초청해
주연을 베풀기도 했다. 이 작품은 루소 자신의 상상력에서부터 출발해 그려진 건 아니다. 친구이자
화가였던 들로네 Robert Delaunay(1885~1941)가 그림 주문을 받지 못하던 루소를 돕기 위해 마침 인도
여행을 마치고 돌아온 어머니의 여행담을 그림으로 그려 달라고 부탁했다. 한 번도 프랑스 땅을
벗어나 여행을 해본 적이 없는 루소는 주문을 받자 파리 시내의 식물원으로 달려가 열대 식물들을
연구하기 시작했고, 또 책방을 찾아가 열대 동물과 식물에 관한 책들을 구해서 참고했다. 19세기
말 프랑스에는 식민지 개발 여파로 외국의 풍물을 소개하는 책들이 대거 유행하고 있었다.
루소가 그린 상상의 열대 풍경 속에는 늘 무의식적인 욕망이 꿈틀거려서 그림을 보는 이들을
현실과 환상의 모호한 경계 지대로 인도한다. 이런 이유로 초현실주의자이자 시인이었던 앙드레
브르통 André Breton(1896~1966)은 루소에게 찬사를 보냈다. 수집가 자크 두세 Jacques Doucet(1853~1929)에게
「뱀을 부리는 주술사」를 사라고 종용한 이도 브르통이었다. 하지만 작품을 소장했던 들로네는
그림을 팔 때 작품을 사들이는 자크 두세가 사후 이 작품을 루브르에 기증해야 한다는 조건을
내걸었다. 자크 두세는 조건을 수락했고 그의 사후 이 작품은 국가에 기증되었다. 자크 두세는
유명한 기성복 업자이자 작가들의 육필 원고 수집가로도 잘 알려져 있다. 그가 소장했던 작가들의
육필 원고는 소르본 대학 인근에 있는 생트 주누비에브 도서관에 소장되어 있다.
루소는 비슷한 그림들을 많이 그렸다. 「뱀을 부리는 주술사」 말고도 또 하나의 걸작이 있는데
「꿈 Le Rêve」(1910)이 그것이다. 이 작품 역시 여행사에서 자주 활용하는 그림이다. 프랑스의 한
크루즈 회사에서 「꿈」을 이용해 광고를 한 적이 있고 한국의 한 신문사에서도 데이비드 브룩스 David
Brooks(1961~)의 책 『보보스 Bobos in paradise』(2000)를 다루면서 그림을 사용하였다. 서평에 활용된 루소의
그림을 잠시 보면 <정보화 시대의 신귀족, 보보가 온다>라는 헤드라인 밑에 「꿈」이 그래픽 처리를
거쳐 배경 화면으로 등장하였다. 합성 작업이지만 재치가 넘친다. 누드에 옷을 입히고 노트북
컴퓨터와 SUV가 나오며 넥타이를 맨 청년이 느닷없이 밀림 속에 모습을 보이는데 이는 원화의
특성을 잘 파악한 작업이다. 「꿈」은 제목 그대로 꿈을 그린 그림이다. 열대 밀림 속에 긴 소파가
놓여 있고 그 위에 누드의 여인이 누워 있을 수는 없다. 꿈속이 아니라면 만나기 힘든 장면이다.

243 _ 알록달록한 꽃들은 그림에 한껏 장식적 효과를 부여하며 마치 어린아이가 그린 그림처럼 사물들의
질서는 완전히 사라져 버렸다. 하지만 나무, 꽃, 동물 들은 마치 주술에 걸린 것처럼 생생하게 살아
있다. 사자와 피리 부는 흑인도 가까이 붙어 있으며 코끼리도 보이고 앵무새도 보인다. 모두들
평화롭기만 하다. 꿈이기에 가능하리라.

3, 4  프랑스의 한 크루즈 회사와 보보스를 다루는
서평에 사용된 루소의 「꿈」.

5  루소의 「꿈」은 열대 밀림 속에 나신의 여성이
등장해 환상적인 분위기를 연출한다.

1 압생트 술 광고에 등장한 고흐의 「자화상」.
고흐가 술 취한 자신의 얼굴을 그린 듯한 효과를 준다.

# 반 고흐, 광고 시대의 스타

광고를 흔히 <자본주의의 꽃>이라고 부른다. 맞는 말이다. 사유 재산과 시장 경제가 완전하게 허용되는 자본주의 세계에서만 광고를 볼 수 있으니. 하지만 <자본주의의 꽃>은 독버섯만큼이나 경계해야 할 대상이기도 하다. 광고라는 이름의 이 꽃은 눈부신 수사학으로 음험한 논리를 숨긴 채 인간을 포함해 모든 것을 다 파는 기화요초나 마찬가지다. 광고에 이용된 반 고흐의 그림들을 보면 이런 생각이 한층 설득력 있게 다가온다. 압생트 Absinthe 술 광고를 보면 너무하다 싶을 정도다. 고흐 Vincent Willem van Gogh(1853~1890)는 한 손에 큼직한 술병을 든 사나이로 등장하는데 화가가 아니라 <맛이 간> 폐인처럼 보인다. 흔들흔들 얼굴이 두 개, 세 개로 보이는 고흐는 지금 압생트 술에 완전히 취해 인사불성이다. 고흐가 마신 술이니 안심하고 마시라는 것인지, 아니면 이 술을 마시면 고흐처럼 위대한 예술가가 된다는 것인지는 모르겠으나, 위대한 화가를 이렇게 광고에 활용한다는 다소 충격적인 느낌은 지울 수가 없다. 이 광고는 20세기 초에 판매가 금지되었다가 최근에 다시 허가를 받은 압생트를 광고하기 위해 압생트와 떼려야 뗄 수가 없는 고흐를 내세웠을 뿐이다. 그의 그림 세계나 미학적 위치 등과는 크게 관련이 없다. 압생트의 이미지는 스트리트 아트의 대부로 불리는 론 잉글리시 Ron English가 만들었다. 론 잉글리시는 상업 광고와 유명인을 풍자하는 비판적 메시지에 환상적인 비주얼을 만드는 작가로 알려졌다. 이상한 점은 술을 마신 고흐가 보는 세상이 셋이어야 하는데 정작 세 개로 보이는 건 술을 마신 고흐라는 것이다. 하지만 이 의문 혹은 모순은 광고에 사용된 그림이 고흐의 「자화상 Zelfportret」(1889)이라는 것을 알면 쉽게 풀린다. 반 고흐가 술 취한 자신의 얼굴을 그린 셈이다.

흔히 압생트는 고흐를 광기에 빠뜨린 술로 알려졌지만 이는 사실과 조금 다르다. 남프랑스의 뜨거운 햇살 아래에서 제대로 된 식사를 못한 채 그림만 그린 고흐에게 흔히 화주火酒로 알려진 압생트가 영향을 준 건 사실이지만 모든 걸 술 탓으로만 돌릴 수는 없다. 당시 압생트를 마신 사람은 고흐만이 아니었다. 금지되었던 압생트는 정확히 1세기 만에 재탄생하여 스위스에서 다시 합법적으로 생산, 판매되기 시작했다. 쑥과 몇 가지 약초를 혼합, 알코올에 담가 만드는 압생트는

원래 스위스에서 태어난 술이다. 비싸지 않으면서 환각 작용까지 일으켜 19세기 말에서 20세기 초에 이르는 30~40년 동안 파리에서 보헤미안으로 살았던 가난한 작가와 예술가들이 즐겨 마셨다. 고흐와 동시대를 살았던 소설가 에밀 졸라도 마셨고, 시인 랭보Jean Nicolas Arthur Rimbaud(1854~1891)는 <가장 우아하고 하늘하늘한 옷>이라고 압생트를 예찬하였다. 어쨌든 고흐가 압생트를 마신 걸 두고 <천재가 즐겨 마시던 술>이라고 하거나 <모든 색을 노란색으로 본 그의 황시증도 이 술 때문>이라고 하는 건 지나치게 단순한 인식이다. 고흐가 우울증을 앓았고 압생트를 마신 것도 우울증 때문이었지만 그리 심각한 건 아니었다. 사실 우울증은 대부분의 예술가가 겪는 병이기도 했다. 19세기에서 20세기 초까지 이런 우울증이나 사랑과 질투 같은 심리 상태를 포함해 사회적 현상들을 생리적인 관점이나 가계의 유전이라는 이론으로 이해하려는 풍조가 있었는데 이는 그리 정확한 관점은 아니었다.

술이나 파는 처량한 신세였던 고흐가 이번에는 같은 얼굴로 다른 광고에 등장했다. 케이블 채널 광고에 나온 고흐는 약간의 포토숍을 거쳐 한 손을 들어 올렸는데 흔히 범죄인이 찍는 사진 포즈로 널리 알려진 모습이다. 고흐의 「자화상」 역시 어딘가 무서운 범죄자 같기도 하다. 구레나룻도 그렇고 눈빛도 범상치 않다. 게다가 화면 뒤로 일렁이는 배경 역시 무슨 일이 일어날 것만 같은 분위기를 조성한다. 이런 이미지의 고흐가 정부 운영의 공공 채널 모델이라니 어딘가 아이러니하다. 고흐를 활용한 광고들은 유심히 살펴볼 필요가 있다. 대중의 눈에 비친 예술가의 모습을 드러내지만 왜곡된 해석을 낳거나 때로는 예상치 못했던 새로운 관점을 주기 때문이다. 휼렛패커드HP에서 고급 프린터를 광고하면서 「반 고흐의 의자Vincent De stoel met zijn pijp」(1888)를 활용하였다. 광고 카피는 다음과 같다. <노란색의 탐험 화가는 아주 독특한 노란색을 만들어 냈습니다. 아를의 태양의 색, 행복의 색, 광기의 색. 하지만 시간이 흐를수록 그 독특한 색은 변해 갑니다. 그래서 런던 국립 미술관은 작품을 검사하고 보존하는 데 HP 디지털 이미징 기술과 대형 컬러 프린터를 사용합니다. 반 고흐가 만들어 낸 그 노란색이 있는 그대로 살아 숨 쉬도록, 신비한 색에 담겨진 의미가 그대로 전해지도록 말이죠. HP와 만나면 모든 것이 가능해집니다.> 런던 국립 미술관에서 해당 기기를 정말로 사용하는지 아닌지는 별로 중요한 문제가 아니다. 고흐의 노란색을 강조하고, 그것을 프린터 광고 콘셉트에 연결시킨 아이디어는 그럴듯하다.

신문의 전면 광고에 실린 고흐의 의자 그림은 신문을 펼쳤을 때 적지 않은 놀라움을 주었다.
〈광고가 고급스럽다〉는 생각과 함께 전면 광고에 실린 의자 크기에 압도되었다. 「반 고흐의
의자」는 고흐의 다른 작품보다 유명하지는 않다. 또 그림의 대상인 의자 자체도 그리 주목을 받을
만한 고급스러운 제품도 아니다. 하지만 하찮은 의자를 그린 것이기에 더 알려졌는지도 모른다.
고흐의 그림과 광고는 같은 논리에 의존한다. 의자는 그것이 왕의 옥좌나 사형수의 전기의자가
아닌 한 주목할 만한 물건이 못 된다. 게다가 고흐가 그린 의자는 빈 의자이며 값나게 생기지도
않았다. 잘못 앉았다가는 부서지지 않을까 걱정될 정도로 어딘가 불안하고 생김새도 투박하다.
그러나 묘한 생명력이 있다. 이 생명력과 불안감 그리고 투박한 질감은 서로 상관이 있다. 고흐는
의자가 아닌 〈다른 것〉을 그렸고, 이 〈다른 것〉은 의자 없이는 표현될 수 없었지만 의자 그 자체는
아니었다. 그것이 무엇인지를 밝히는 일은 〈해석〉일 수밖에 없고 그렇기에 주관적일 수밖에 없다.
의자는 비어 있다. 대신 밀짚 위에는 담배 파이프와 담배 가루를 담은 작은 손수건 같은 것이 놓여
있다. 그것이 전부다. 많은 사람이 지적하듯이, 빈 의자 자체의 그 비어 있음이 이별이나 부재를
뜻한다고 볼 수도 있다. 여기서 이별이나 부재를 나타내는 다시 앉을 수 없는 의자란 죽음을
뜻하지만 그로 인해 의자는 묘한 생명력을 갖게 된다. 그렇지 않은가. 죽은 자의 부재가 우리에게
가져다주는 슬픔은 죽음에서보다는 그가 남기고 간 유품에서 오는 경우가 더 많다. 유품이

2,3 　고흐의 불안정한 「자화상」과 그 이미지를
활용한 케이블 채널의 광고.

4,5 　「반 고흐의 의자」는 생김새가 투박하지만 묘한
생명력을 지녔다. 이런 분위기를 신문의 지면 광고로
활용하였다.

하잘것없는 것일수록 오히려 슬픔은 더욱 커진다. 몇 푼 하지 않는 투박한 의자, 여러 번 앉아 때가 탄 나머지 반들반들 윤나는 밀짚, 앉을 때마다 소리를 내고 기우뚱거렸을 의자 다리. 바로 의자의 이러한 사소한 것들이 우리를 영원한 부재의 중심 속으로 인정사정없이 내던져 버린다. 그렇다. 고흐의 의자는 이 슬픔과 비애로 빛난다. 의자는 이제 가구의 차원을 벗어나, 나와 함께 했던 존재의 차원으로 들어온 것이다.

한 전자 업체에서 고흐의 그림을 마치 전세 낸 것처럼 대량으로 활용했다. 이미 저작권이 소멸된 고흐의 그림이니 아무런 제약이 없다. 이 전자 업체는 「아를 포룸 광장의 카페 테라스Caféterras bij nacht」(1888), 「노란 집Het Gele Huis」(1888), 「별이 빛나는 밤De Sterrennacht」(1889)은 물론이고 고흐의 그림들 중 1억 달러가 넘는 가장 비싼 값에 경매가 이뤄져 언론에 대서특필된 「가셰 박사Portret van Dr Gachet」(1890) 등 여러 작품을 이용했다. 하지만 광고 콘셉트는 단순하다. <생활이 예술이 된다는 것>이라는 카피에 맞춰 저작권이 사라진 19세기 말의 그림들을 대거 가져다가, 그림 속에 자사의 제품을 슬쩍 끼워 넣는 아주 단순한 아이디어에 의존했을 뿐이다. 멀리 광고판이 빛난다거나 그림 속 빈 공간에 로고를 삽입했는데 가장 성공한 광고는 가셰 박사의 손에 휴대폰을 들려서 심각하게 통화하는 모습을 연출한 이미지이다. 고개를 살짝 한쪽으로 숙인 모습이나 미간을 찌푸리면서 전화기를 든 모습 등이 썩 그럴듯하다.

자동차 업계에서도 고흐를 활용한 이른바 <아트 마케팅>을 활발히 전개하고 있다. 현대자동차는 몇 년 전 대치점을 <H-Art Gallery>로 만들고 2013년 「오마주 투 빈센트 반 고흐전」을 열고 한국의 젊은 화가들이 대거 참여해 고흐를 새롭게 해석한 작품 20여 점을 전시하였다. 예술 감상도 하고 차도 파는 일석이조의 효과를 노린 것이다. 품격 있는 마케팅으로 손꼽을 만하지만 아쉽게도 현재는 갤러리를 운영하지 않고 차만 전시 중이다. 2014년에는 르노삼성자동차가 <아트 컬렉션>이라는 카피와 함께 자사가 제작한 네 대의 자동차를 미술 작품 컬렉션처럼 배열하였다. 차종이 상대적으로 적은 일종의 콤플렉스를 역으로 치고 나간 것인데, 성공한 광고로 볼 수 있다. 누구나 아는 고흐의 그림이 역동적인 자동차 이미지도 잘 어울린다.

6, 7, 8 　고흐의 그림들을 대거 광고에 갖다
쓴 LG와 고흐의 그림에서 영감을 얻었다는
르노삼성자동차의 지면 광고.

1, 2　대한항공이 일본 항공편을 광고하면서 사용한
호쿠사이의 대표작 「가나가와 해변의 높은 파도 아래」.

# 19세기 후반 서구 화단에 분 일본 바람

한 항공사에서 호쿠사이北斎(1760~1849)의 목판화 「가나가와 해변의 높은 파도 아래神奈川沖浪裏」(1831)를
광고에 쓴 적이 있다. <일본에게 일본을 묻다>라는 카피와 더불어 거대한 파도 위에 일본어
글쓰기처럼 세로로 <호쿠사이는 후지 산을 보고 우키요에를 그렸다. 드뷔시는 호쿠사이의
우키요에를 보고 「바다」를 작곡했다. 당신은 이 우키요에를 보고 무엇을 느끼는가>라고 광고했다.
이 질문에 답을 하자면 아마 <일본에 가고 싶다>이고, 더 정확히 말하자면 <대한항공을 타고 일본에
가고 싶다>라고 해야 할 것이다. 대한항공이 세계적으로 유명한 호쿠사이의 목판화를 이용한 것은
일본에 대한 한국인들의 심리적인 거부감을 상쇄시키면서도 일본으로 가는 항공편을 광고하려는
고육지책이었을 것이다. 욱일승천기 같은 일본 냄새가 물씬 풍기는 이미지나 후지 산을 정면으로
그린 호쿠사이의 작품도 있지만, 중성적 성격이 강한 「가나가와 해변의 높은 파도 아래」를 활용한
이유다. 물론 대한항공의 광고에 등장하는 후지 산은 포토숍을 통해 상당히 많은 부분을 매만진
것이고, 원화는 광고처럼 후지 산이 크게 부각되어 있지는 않다. 또한 원화에 있던 높은 파도 사이의
목선들도 광고에서는 모두 사라졌다. 대한항공이 호쿠사이의 목판화를 쓴 이유는 무엇보다
이 <파도>가 너무나도 유명해서다. 문화는 살아 있는 생물체 같다고 말하는 이들이 있지만,
문화는 흐른다고 봐야 한다. 마치 물처럼 그리고 바람처럼 부는 자연스러운 현상이다. 물처럼
흘러서 한류流이며 바람처럼 불어서 일본풍風이라는 이름이 붙는다. 이 <파도>가 유명하게 된 건
언제부터일까? 일본풍은 언제부터 불기 시작했을까?
19세기 후반에서 20세기 초에 걸쳐 프랑스를 비롯해 거의 유럽 전역에서 자포니슴japonisme이
거세게 불었다. 특히 1867년 파리에서 열린 만국 박람회 당시 일본은 목판화를 비롯해 도자기 등을
출품하여 큰 반향을 불러일으켰다. 이 여파로 미술사에서 흔히 대하는 대가들 거의 모두가 일본
목판화의 영향을 적든 크든 받을 수밖에 없었다. 마네, 모네, 고흐, 고갱, 클림트, 드가, 르누아르,
로트레크, 보나르 등이 모두 영향을 받았으며 모네와 고흐는 우키요에 수백 점을 수집해 집에
걸어 놓았다. 고흐는 읽을 줄도 모르는 우키요에 테두리에 적힌 한자까지 그대로 필사하며

히로시게広重(1797~1858)의 그림을 그대로 모사하였다. 고흐는 아를로 가는 기차에서 동생 테오에게
쓴 편지에서 <일본의 평야를 달리는 것만 같다>고 쓴 적도 있다. 가보지도 않은 일본의 풍경을
대체 어떻게 알았다는 것인지 의문이지만, 고흐 특유의 쉽게 매혹 당하는 기질과 그만큼 당시 일본
우키요에에 흠뻑 빠졌다는 것도 알 수 있다. 고흐가 물감을 사던 화구상 탕기 영감을 그린 초상화
배경에도 호쿠사이의 <후지 산>과 일본 기생을 그려 넣었을 정도다. 모네도 부인에게 기모노
복장을 입혀 일본 기생처럼 초상화를 그리고 배경에는 정신없을 정도로 부채를 걸어 놓았다.
또한 자신을 옹호했던 에밀 졸라를 그린 초상화 배경에도 일본인과 병풍이 등장하는데 모네의
아틀리에에 그가 수집한 일본 그림과 장식품들이 많았음을 보여 준다.

당시 만국 박람회는 1851년 런던의 수정궁Crystal Palace<sup>e</sup>에서 열린 이후 전 세계를 돌며 부정기적으로
열렸다. 당시 만국 박람회는 세계화를 상징하는 아이콘 같은 국제 이벤트였다. 당시 일본은
1867년을 포함해 1878년, 1881년, 1889년 계속해서 파리에서 열린 또 다른 박람회에도 참석했다.
메이지 유신 당시 일본은 왕실 소장의 판화를 대거 보내기도 했다. 이 흐름은 서구인이나 일본의
관점에서의 보면 세계화였지만, 열강들의 식민지 정책과 세계 분할 지배의 그럴듯한 포장이기도
했다. 하지만 이 세계화의 흐름에 동참하지 못한 한국, 중국을 비롯한 아시아와 남미, 아프리카
등지의 여러 나라는 뼈아픈 역사를 살아야만 했다. 특히 한국은 그 후유증을 아직도 앓고 있는
지구상에서 거의 유일한 나라이다. 우키요에의 영향은 프랑스의 작곡자 드뷔시Claude Achille
Debussy(1862~1918)에게도 영향을 주었다. 드뷔시가 인상주의자 화가들이나 상징주의 시인들과
어울린 것은 잘 알려진 사실이고 미술 사조를 지칭하는 인상파라는 이름이 그의 곡에도 붙어 있다.
1905년 발표한 「바다La mer」의 악보에는 호쿠사이의 바다가 살짝 변형되어 표지를 장식하였다.
이 표지는 드뷔시가 직접 고른 것인데, 실제로 드뷔시는 방에 호쿠사이의 「가나가와 해변의
높은 파도 아래」를 걸어 두었다. 하지만 광고에서 말하는 것처럼 그의 「바다」가 이 판화로부터
영향을 받았다고 단언할 수는 없다. 그림과 음악 사이의 영향 관계라는 것이 그렇게 단순하지는
않다. 오히려 드뷔시가 살았던 19세기 후반의 문화 예술계가 전반적으로 당시 불기 시작한
일본풍에 민감하게 반응했고 드뷔시 역시 이 바람에서 예외는 아니었다. 실제로 그의 곡을 들으면

e   만국 박람회의 회장이 된 건물로 철골과 유리로 만들었지만 재료나 공법에 있어서 근대 건축의 선구이다.

3  일본의 우키요에 대가인 히로시게의 그림을 그대로 따라한 반 고흐의 「비 내리는 다리 Brug in de regen(naar Hiroshige)」(1887).

4  반 고흐의 「탕기 영감의 초상Portret van père Tanguy」(1887). 모델의 뒤편으로 우키요에가 보인다.

5  모네가 그린 「기모노를 입은 모네 부인La Japonaise」(1876). 벽에 일본 부채를 잔뜩 걸었다.

6  모네는 자신을 옹호했던 에밀 졸라를 그린 작품 「에밀 졸라의 초상Portrait d'Émile Zola」(1868)에서도 일본 장식품을 함께 그렸다.

호쿠사이의 판화에 나타난 상징적인 파도의 힘은 느낄 수가 없다. 인상주의 그림처럼 분위기
위주의 미려한 음색의 조화가 더 두드러진다.

에도江戸(1603~1867) 시대ᶠ에 서민 계층을 기반으로 발달한 풍속화를 통칭 우키요에浮世繪라고 한다.
<우키요>의 한자에서 알 수 있듯, 부박한 세상 혹은 속세를 뜻하는 말로 기녀나 광대 등 풍속을
대상으로 그려진 목판화이다. 넓은 의미로 풍속화인 우키요에는 목판화로 대량 생산한 후 싼값에
판매되었고 주로 달력으로 만들어져 서민들의 미술 수요를 충당했다. 처음에는 17세기 후반경,
출판물의 삽화를 대체하면서 시작되었다. 삽화에서 점차 목판화로 독립했으며 단색의 목판각
선이 갖는 단순하고 견고한 이미지들이 쉬운 그림을 좋아하는 대중들의 취향과 맞아떨어지며
큰 환영을 받았다. 이후 다채색의 목판화술이 개발되어 우키요에 판화 기법이 절정에 다다른다.
서구인들에게는 목판화의 한계로 인해 형성된 명쾌한 색면 배치와 조각도의 단순 명료한 선이
자아내는 표현이, 그때까지 서구 회화에서 볼 수 없었던 기법과 관점을 제공하였고 그렇지 않아도
새로운 미술에 목말랐던 상황이라 더욱 우키요에에 심취하게 되었다. 원래 우키요에는 네덜란드
등지로 떠나는 일본 화물선에서 물건들이 부서지지 않도록 화물 사이에 꾸겨 넣은 목판화
폐지들이 눈에 띄기 시작하며 사람들의 관심을 끌었다고 한다. 실제로 고흐도 파리에 도착하기

f  일본 역사의 시대 구분 가운데, 1603년 도쿠가와 이에야스德川家康가 대장군이 되어 에도江戸에 막부幕府를 연 때부터 1867년 도쿠가와 요시노부德川慶喜가
정권을 천황에게 돌려준 때까지의 시기. 봉건 사회 체제가 확립된 시기이며, 쇼군將軍이 권력을 장악하고 전국을 통일·지배하던 시기이다.

7  드뷔시가 1905년 발표한 「바다」의 악보에       8  서양의 많은 예술가에게 영향을 끼친
등장한 호쿠사이의 바다.                         호쿠사이의 「가나자와 해변의 높은 파도 아래」.

전에 이미 우키요에를 알고 있었다. 하지만 만국 박람회를 통해 본격적으로 소개되었으며 사진술의 발명과 함께 인상주의 미술에 큰 영향을 미쳤다. 이를 계기로 이후 일본에서는, 별로 대접을 받지 못했던 우키요에가 역으로 큰 인기를 끌며 다시 주목을 받기도 했다. 문화는 거대한 강물처럼 흐른다. 이 흐름을 거역할 수는 없다. 이런 점에서 보면 일본에 매혹을 당한 서구인들의 관점이 얼마나 편향되고 즉흥적인지를 알 수 있다. 중국과 일본 사이에 자리 잡아서 극동 지방의 문화가 한국을 통해 흘러가고 흘러왔을 게 확실하지만 당시 서구인들은 한국에 대해서는 단 한 번도 진지한 관심을 갖지 않았다. 시인과 화가들의 훌륭한 작품을 그들의 지적, 문화적 통찰력과는 별개로 봐야 할 이유이다. 고흐가 대표적인 예이고 모네도 마찬가지이다.

9  고흐에게 영향을 준 히로시게의 <명소에도백경 名所江戸百景> 중 「대교에 내리는 소나기」(1956~1958).

10  호쿠사이의 <부악삼십육경富嶽三十六景> 중 「개풍쾌청 붉은 후지 산凱風快晴 赤富士」(1831~1833).

1 작은 색점들을 찍어서 표현하는 점묘법을 창시하여 신인상파를 확립한 쇠라의 「그랑드 자트 섬의 일요일 오후」.

2 미국 NBC 방송의 시트콤 홍보 이미지는 쇠라의 작품 구도를 그대로 가져왔다.

# 쇠라의 초인적인 열정

쇠라Georges Pierre Seurat(1859~1891)의 「그랑드 자트 섬의 일요일 오후Un dimanche après-midi à l'île de la Grande Jatte」(1886)는 많이 알려진 작품이다. 그림 전체가 옅은 안개에 휩싸인 듯한 몽롱한 분위기도 특이해 보이지만 여성의 독특한 의상도 이 그림을 유명하게 만든 데에 한몫했다. 이 그림을 미국 NBC 방송의 유명한 장수 시트콤 「오피스The Office」(2005~2013)에서 드라마 홍보를 위해 사용하였다. 원작과 홍보 이미지를 나란히 놓고 보면, 원작에 등장했던 개와 원숭이를 빼고는 배경은 물론 구도나 인물 배치도 거의 그대로이다. 드라마의 배경인 사무실이 직원들 간의 심리적 갈등을 비롯해 업무 진행에 있어서도 극적인 요소가 많은 공간임을 드러낸다. 비단 쇠라뿐 아니라 많은 인상주의 화가들을 비롯해 고흐도 파리 인근의 그랑드 자트 섬으로 그림을 그리러 왔다. 이 섬은 파리 서쪽, 신시가지인 라데팡스에 바로 접해 있으며 지금은 그냥 자트 섬으로 불린다. 쇠라가 그림을 그릴 때만 해도 한적한 곳이어서 휴일이면 그림처럼 파리와 인근의 노동자들이 나와 산책도 하고 풀밭에 누워 시간을 보냈다. 그런데 쇠라는 왜 저렇게 일일이 점을 찍어 그림을 그리려고 했을까? 쇠라의 그림을 보면 가장 먼저 떠오르는 의문이다. 게다가 크기가 가로 308센티미터에 세로 207센티미터로 결코 작지 않다. 일일이 붓으로 점을 찍어 가며 대상의 멀고 가까움과 입체감을 표현하려면 크고 작은 붓을 번갈아 가며 수만 개의 점을 찍어야 한다. 현재 시카고 아트 인스티튜트에 소장된 원본을 보면 그림이 액자와 닿아 있는 가장자리 부분까지 모두 점을 찍어 표현하였다. 엄청난 정성과 시간이 투입된 그림이다. 그래서 더욱 의문이 생긴다.

이 질문에 답을 찾으려면 이렇게 점을 찍어 그린 그림들의 독특한 느낌을 유심히 감상할 필요가 있다. 만일 많은 화가처럼 점을 찍지 않고 면을 색칠하거나 혹은 훨씬 굵은 터치를 사용했다면 어떤 분위기의 그림이 나왔을까? 「그랑드 자트 섬의 일요일 오후」를 그리기 위해 쇠라가 했던 습작들 중 하나를 보자. 훨씬 굵은 터치와 다듬어지지 않은 대상들의 윤곽과 구도 등을 금방 알 수 있다. 쇠라의 다른 작품들과 비교를 해도 「그랑드 자트 섬의 일요일 오후」의 놀라운 완성도는 확연하게 드러난다. 그래서일까, 그림 한 점에 초인적인 엄청난 정성을 기울인 화가 쇠라는 37세 젊은 나이에

숨을 거두었다. 우연이겠지만 고흐도 같은 나이에 요절했다. 이 작품을 완성시키기 위해 쇠라는 무려 38점의 크로키와 23점에 달하는 데생을 남겼다. 점묘법點描法이라고 명명하지만 이 기법은 가볍고 순간적인 터치로 형태를 완성시켜 나간 인상주의 화법을 극단까지 밀어붙인 화법이다. 굵은 터치는 작은 점으로 바뀌었고 거칠고 투박한 질감은 부드럽고 온화한 때론 차가운 느낌으로 대체되었다. 이렇게 점을 찍어 그리는 기법은 쇠라가 가장 먼저 시도했다. 이어 피사로Camille Pissarro(1830~1903), 시냐크Paul Signac(1863~1935), 뤼스Maximilien Luce(1958~1941) 등 다른 화가들도 뒤를 이어 점묘법을 사용했다.

색을 팔레트에서 섞지 않고 터치를 통해 캔버스에서 원색과 보색이 서로 어울리게 했던 인상주의자들은 이미 그들의 감성이나 기존 화단에 대한 반발로 인해 큰 변혁을 시도했지만, 이런 일군의 화가들이 보인 혁명적인 시도는 화학자 슈브뢸의 색 이론에 근거를 두었다. 슈브뢸은 고블랭 공방의 책임자로 일하면서 색들의 간섭 효과와 조화에 관심을 가졌고 이를 이론화했다. 100살 넘게 산 이 화학자는 나이 50대 중반을 넘긴 나이에 고블랭 공방에서 일할 당시, 직공들이 태피스트리를 완성해도 원하던 색이 나오지 않는다는 불평을 듣고 연구를 시작했다. 여러 색의 직물을 섞어 놓으면 각각의 실들은 원래 색을 그대로 유지하지만, 색들이 어울릴 때는 시각적으로 의도했던 색이 나오지 않는다는 사실을 깨달았다. 서로 다른 색들이 간섭해서 전체적으로 다른 색조가 만들어지는 것으로, 간단한 사실 같지만 직공들은 투덜거리기만 했을 뿐 시각적 문제임을 미처 깨닫지 못했던 것이다. 인접한 색들이 보색 관계인 경우 서로 영향을 주고받으며 보색 관계가 아닌 경우에는 인접한 색들의 채도를 떨어뜨려 칙칙해 보이게 한다는 것을 실험을 통해 입증해 낸 것이다. 초록색 옆에 위치한 노란색은 보라색 색조를 띠게 되는 식이다. 책으로 발간된 이 연구는 들라크루아는 물론이고 인상주의 화가들과 후일 고흐까지 읽으면서 많은 화가에게 영향을 주었다. 이들 화가들의 강렬하고 밝고 화사한 그림들은 원색을 터치와 점을 찍어 보색 관계에 놓게 함으로써 얻어진 것이다. 이는 이론적인 설명이고 화가들의 굴곡 심한 정서나 예민한 시지각도 한몫했음은 물론이다. 들라크루아는 북아프리카 지중해 여행이 결정적인 계기였고 다른 인상주의 화가들도 강이나 바다 등 주로 물가를 찾아가 난반사亂反射되는 풍광 앞에서 그림을 그렸다. 쇠라는 슈브뢸 이후 계속된 다른 색 이론가들의 책도 열심히 읽었다. 그는

인상주의자들보다 훨씬 철저하게 색 이론들을 적용했다. 하지만 그의 작품을 이런 색 이론의 단순한 적용이나 실험으로 보는 건 짧은 생각이다. 쇠라의 그림에서 풍겨 나오는 깊은 고독과 명상의 분위기는 훌륭한 기술에 앞서 화가 자신의 마음을 담아낸 것이었다.

3  반 고흐의 「쿠르브부아 다리De brug bij Courbevoie」(1887).

4  조르주 쇠라의 「쿠르브부아의 다리Pont de Courbevoie」(1886~1887)

# 기존 질서에 대한 반항_
## 20세기와 현대

1   파리 지하철역을 술병 모양처럼 만든
앱솔루트의 광고.

2   엑토르 기마르가 디자인한 아르 누보 양식의
지하철 입구.

# 100년 전에 시작된 에코 디자인, 아르 누보

앱솔루트는 스웨덴에서 생산되는 보드카 상표다. 광고 업계에 종사하거나 광고를 연구하는 이들에게 앱솔루트 보드카 광고는 연구 대상이 된 지 오래다. 문화사가이자 인문학자인 제임스 트위첼James B. Twitchell(1943~)에 따르면[a] 앱솔루트는 광고만으로 미국에서 15년 동안 매출을 140배로 늘렸다고 한다. 미국의 수집가들 사이에서는 프로 야구 카드처럼 수집 열풍이 불었고, 도서관에 비치해 놓은 잡지에서 앱솔루트 광고 페이지가 잘리는 것을 막으려고 사서들이 미리 광고 위에 낙서를 하는 일도 벌어졌다. 광고학자들이 주목하는 건 앱솔루트만의 두 가지 패턴이었다. 첫 번째는 <앱솔루트 파리Absolut Paris>식으로, 제품명 뒤에 매번 다른 명사를 덧붙여 신상품처럼 보이게 하는 것. 두 번째는 수수께끼 같은 이미지들을 통해 궁금증을 자아내는 것. 하지만 패턴도 반복되면 식상하기 마련이다. 앱솔루트가 새롭게 찾아낸 방법은 예술 작품을 활용한 아트 마케팅으로, 유명 예술가들에게 의뢰하여 광고를 처음부터 작품으로 제작하는 것이었다. 예를 들면, 미국에서는 기존 광고만으로 판매가 주춤하자 팝아트 예술가인 앤디 워홀이나 키스 해링Keith Haring(1958~1990)에게 6만 5천 달러를 주고 앱솔루트 그림을 그려서 홍보했다. 이때도 예의 <앱솔루트 워홀>, <앱솔루트 해링>식을 고수했다.

하지만 이것은 미국에서의 이야기이고, 예술의 나라이자 미술 전통이 어느 나라보다 깊고 오래된 프랑스에서는 잘 먹혀들어 갈지 회의적이었다. 그러자 앱솔루트는 다른 광고 전략을 사용했다. 다른 명사를 첨가하는 방식은 그대로였지만, 파리를 상당히 존중하는 이미지를 사용하였다. 파리와 뉴욕은 다르다는 걸 철저히 인식한 것인데, 사실 파리는 워홀류의 팝아트를 미술로 간주하지 않는 나라이니 미국처럼 광고했다가는 실패하기 딱 알맞았다. 또 보드카보다는 포도주와 코냑의 나라이니 이 점도 영향을 끼쳤다. 궁리 끝에 앱솔루트는 파리의 아르 누보art nouveau 스타일의 지하철 입구를 이용하기로 하고, 예의 그 수수께끼 같은 광고를 내보냈다. 먼저 광고를 보자. 언뜻 봐서는 앱솔루트 광고인지 알기 어렵다. 하단에 쓰인 카피 <ABSOLUT PARIS>도

a  제임스 트위첼, 『욕망, 광고, 소비의 문화사Twenty Ads That Shook the World』, 김철호 옮김(서울: 청년사, 2000).

상표로 인식되지 않는다. 그저 파리를 예찬하는 말로 착각할 수 있는 평범한 말이다. 그러나 유심히 보면 야간 조명이 들어온 아르 누보 양식의 지하철 입구는 보드카 병임을 알 수 있다. 메트로라고 쓴 부분이 병뚜껑이며 강한 조명을 받아 입체감이 나는 아랫부분이 병의 몸체에 해당한다. 엑토르 기마르Hector Guimard(1867~1942)가 디자인한 아르 누보 양식은 전혀 건드리지 않은 채, 숨은 그림을 찾는 식으로 교묘하게 술병을 숨겼다. 이렇게 앱솔루트는 <새로운 예술>을 뜻하는 아르 누보 양식을 이용함으로써 주로 포도주를 마시는 프랑스 파리에 새로운 술인 보드카를 팔겠다는 뜻을 드러냈다. 파리 사람들의 자존심을 존중하면서도 자신들의 의도를 성공시킨 광고이다.

아르 누보는 건축과 장식 예술을 중심으로 프랑스 파리에서 일어나 19세기 말에서 20세기 초 약 30년간 회화와 조각을 비롯해 전 유럽에 크게 유행했던 종합 예술 양식이다. 프랑스에서는 지하철 입구를 디자인한 엑토르 기마르의 이름을 따서 기마르 양식으로 부르기도 한다. 하지만 아르 누보는 프랑스 북부의 낭시와 벨기에의 브뤼셀은 물론이고 북유럽의 오스트리아, 체코 그리고 미국으로까지 확산되면서 각 나라에서 고유의 이름으로 불리며 한 시대를 풍미했다. 독일어권에서는 유겐트슈틸Jugendstil로 불렸으며 오스트리아에서는 별도로 분리파分離派(Sezession) 운동에 접목되어 클림트 등의 예술가들에게 큰 영향을 미쳤다. 체코 프라하에서는 그대로 아르 누보라 불렀다. 일명 <서구 건축의 전람회장>이라는 별명이 말하듯 프라하는 현재 가장 많은 아르 누보 양식의 건물들을 갖고 있다. 영미권에서는 주로 모던 스타일이라 불렸는데 미국으로 건너간 아르 누보는 고층 빌딩에 응용되면서 미술사에서 아르 데코art deco로 불리는 새로운 양식을 낳는다. 아르 누보는 1895년에서부터 약 10년간 특히 활발하게 전개되었다. 이 시기는 파리만이 아니라 거의 전 유럽이 오래 동안 전쟁을 하지 않아 태평성대를 누리던 때였다. 이런 이유로 프랑스에서는 19세기 말에서 20세기 초까지 약 30년을 <아름다운 시절> 혹은 <호시절>이라는 뜻의 <벨레포크 Belle Époque>라고 부른다. 당시 부르주아들은 과거의 귀족들처럼 디자이너에게 건축과 장식을 의뢰했다. 또 파리 근교에는 전원주택을 짓는 붐이 일기도 했다. 이 열풍에 힘입어 많은 이가 아르 누보 스타일의 건물을 짓고 실내 디자인과 가구까지 디자인했다. 당시 디자인된 가구와 실내는 현재 오르세 박물관에 가면 실물 그대로 전시되어 있으며 지금도 그대로 사용할 수 있을 정도로 현대적이다. 아르 누보는 전체적으로 꽃, 풀, 나무, 곤충 등 자연으로부터 선과 형태를 빌려

온 양식이다. 자연스럽게 자라는 식물로부터 영감을 얻은 아르 누보 양식은 건물, 가구, 도자기 같은 공예와 여성들의 장신구에도 큰 흔적을 남겼다. 미국의 티파니Tiffany & Co가 장신구 분야의 아르 누보를 대표하는 곳이다.

중앙 차선제가 실시된 이후의 서울의 길거리는 버스 승차장에 일정한 디자인을 적용하였다. 프랑스의 옥외 광고 업체인 제이씨드코JCDecaux의 제품으로 파리에 있는 승차장의 디자인들과 매우 비슷하다. 이 회사는 거리, 공항, 기차역 등에 입간판, 전광판, 버스와 택시 승차장 등을 설치해 주고 광고 운영권을 행사하는 다국적 기업인데, 드디어 서울에도 진출하였다. 이러한 도시 공공물과 건축을 일정한 스타일에 맞추어 통일시키는 것을 공공 예술public art이라 부르는데 그 효시가 바로 아르 누보이다. 아르 누보는 미술사적 관점에서 보면 디자인, 그것도 상업적, 산업적 성격을 띤 디자인이 최초로 순수 미술이 된 역사적인 사건이다. 오늘날은 디자인의 중요성을 강조할 필요가 없는 시대이자 순수 미술과 응용 미술의 경계가 거의 사라진 시대다. 하지만 100년 전만 해도 사정은 전혀 달랐다. 체코에서 파리로 건너와 활동했던 알폰스 무하Alphonse Mucha(1860~1939)같은 젊은이가 극장이나 상점의 간판과 포스터를 그렸을 때 누구도 그것을 예술로 보지 않았다. 또한, 몽마르트르 언덕 밑에서 로트레크Toulouse Lautrec(1864~1901)가 물랭 루즈Moulin Rouge의 무희들을 대상으로 간판과 포스터를 그렸을 때도 누구 하나 주목하지 않았다. 그러나 지금은 어떤가. 모두 박물관에 들어가 진귀한 예술품 대접을 받는다. 기마르가 디자인한 파리 지하철 입구도 마찬가지이다. 흔히 모마MoMA로 불리는 뉴욕 현대 미술관에 가면 기마르의 지하철 입구를 그대로 떼어다가 전시한다. 알폰스 무하가 그린 광고 포스터나 극장 간판을 보면 꽃과 나무줄기를 활용한 아라베스크의 곡선이 지배적이다. 이미지는 과장되었고 장식적이지만 결코 추하지 않다. 심지어 광고 포스터인데도 상업적으로 보이지도 않는다. 어떤 경우에는 성당의 스테인드글라스를 연상시킬 만큼 중후하다.

# JCDecaux
# Animal
# Adoption

"Like" is an ego boost, an approval,
our digital way to express
and get affection and appreciation.
We are always seeking
to get a "Like" and be loved, but
sometimes we forget it's just a button.
As part of JCDecaux's animal adoption
awareness campaign, we posted this
ad to remind people that "True Like"
does exist - it's still out there, just
waiting to be adopted.

3   프랑스 옥외 광고 업체인 제이씨드코의 공공 예술.

4, 5  아르 누보의 대표 작가인 알폰스 무하의 그림들. 아르 누보는
19세기 말기에서 20세기 초기에 걸쳐 프랑스에서 유행한 건축, 공예,
회화 따위 예술의 새로운 양식이다. 식물적 모티브에 의한 곡선의
장식 가치를 강조한 독창적인 작품이 많으며, 20세기 건축이나
디자인에 많은 영향을 미쳤다.

1, 2　야수파의 대표 화가인 마티스의 종이 콜라주 작품인
「다발」과 마티스의 그림에서 한 조각 떼어 내 사용한 듯한
제지업체의 대표 이미지.

# 앙리 마티스, 광고가 좋아하는 현대 화가

야수파野獸派(fauvism)의 대표적 화가로 알려진 앙리 마티스Henri Matisse(1869~1954)는 만년에 암과 중풍에 걸려 몸이 불편했음에도 숨을 거둘 때까지 손에서 그림을 놓지 않았다. 그는 붓을 잡는 것이 어려워지자 색종이를 잘라 붙이면서 작업을 계속했다. 특히 말년에 손을 댄, 여인의 누드화와 프로방스 지방의 성당을 위해 제작한 스테인드글라스, 그리고 『재즈Jazz』(1947)에 등장하는 밝고 역동적인 화면은 마치 예술을 통해 육체의 연약함을 초월한 듯한 대가의 미소마저 느끼게 해준다. 지중해 인근으로 내려와 휠체어에 몸을 싣고 계속 그림을 그리던 당시, 마티스는 바다를 많이 그렸다. 유명한 「푸른 누드Nu bleu」(1952~1953) 연작도 이때 나왔고 장식적인 종이 콜라주cut paper collage로 제작된 「다발La Gerbe」(1953)도 이 시기였다. 놀랍게도 한국의 한 제지 업체에서 마티스의 이 해조류를 자사의 포장지에 활용했다. 단순히 포장용으로만 활용했지만 친환경 분위기를 내는 데는 안성맞춤이었다. 알파벳 C자 가운데에 들어간 해조류 이미지는 마티스의 지중해 바다 그림에 자주 등장하는 이미지이다.

프랑스의 조각가 마욜Aristide Maillol(1861~1944)의 한 작품은 묘하게도 「지중해La Méditerranée」(1923~1927) 라는 제목을 달고 있는데, 얼마나 멋진 제목인지 감탄사가 절로 나온다. 우의적인 표현이지만 서구 문명이 태어난 가장 중요한 모태인 지중해 문명을 나타낸다고 볼 수도 있다. 이 제목은 마욜의 글 쓰는 문인 친구들이 지어준 것으로 처음에는 <웅크리고 있는 여인>이었다. 작품에서 제목이 얼마나 중요한 역할을 하는지 잘 보여 주는 예인데, 마티스 역시 「지중해」를 잘 알고 있었고, 「푸른 누드」 연작을 만들면서 참고했다. 하지만 이보다 중요하고 의미 있는 것은 푸른 청색을 통해 지중해를 나타낸다는 점이다. 극도로 단순화된 여체와 청색의 모노크롬은 바다, 바로 그것이다. 병마에 시달리며 바라보는 지중해 바다의 푸른빛과 출렁이는 생명력을 화가는 여인으로 느꼈다. 여기서 여인은 생명의 어머니이다. 「푸른 누드 I」(1952)은 LG 전자에서 벽걸이 에어컨을 광고하면서 사용했다. <마티스>를 <마티즈>로 잘못 표기하긴 했지만, 썩 잘 활용한 사례다. 바다를 연상시키는 작품은 붓으로 그린 회화가 아니라 종이 오려 붙이기 기법으로 제작되었다.

마티스는 이렇게 광고에 자주 등장한다. 한 상조 회사에서는 마티스의 대표작인 「춤La Danse」(1910)을
사용했다. 20세기 현대 미술의 새로운 시각, 20세기 최초의 시각 미술의 혁명으로 평가받는
야수파의 대표작 「춤」을 내세우며, <20세기 현대 미술의 새로운 시각>은 옆 벽에 걸린 <21세기
대한민국 상조의 새로운 생각>과 짝을 이룬다. 실제로 야수파는 20세기 최초의 미술 운동이었다.
상조 회사가 <춤>을 활용했다니 다소 낯설지만, 마티스의 「춤」은 실제로 즐거워서 추는 춤이
아니라 주술적인 행위와 더 가깝다. 화면은 세 가지 색으로 구성되었고, 진한 청색의 하늘과 녹색의
대지 그리고 그 위에서 손을 맞잡고 군무를 추는 6명의 인물이 그림의 전부다. 망자들의 영혼으로
보거나 원시로 돌아간 인류의 상상력으로 해석할 수 있다. 크게는 오대양 육대주를 상징하는지도
모른다. 영국 BBC 방송에서도 프랑스 어학 광고를 하면서 마티스의 종이 오려 붙이기cut-out
스타일을 인용하였다. 언뜻 보면 마티스의 작품 「왕의 슬픔La Tristesse du roi」(1952)으로 착각할 정도다.
대담하게 사용된 원색과 날카롭게 절단된 색종이의 어울림이 매우 비슷하다. 별과 해조류를
연상시키는 무늬가 바다에 잠긴 듯한 분위기도 거의 똑같다. 프랑스어 광고이니 마티스를
선택했고 젊은이들 취향에 맞추느라 고전보다는 마티스를 택했을 것이다. 또한 패러디해서
사용하였으니 저작권료를 지불하지 않아도 되고…….
광고처럼 이른바 응용 미술 분야에서 일하는 사람들이 그림을 많이 접한다면 언젠가는 그
그림들이 다시 태어날 게 분명하다. 이미지의 형태와 색은 우리의 이성보다 자발적이며 끈질기고
또 훨씬 충동적이다. 그리고 바로 이런 이미지의 힘에서 호소력 있는 작품과 광고가 나온다.
마티스는 법학을 공부하고 법률 사무소에서 서기로 일하다 나이가 들어 그림을 그린 늦깎이
화가다. 프랑스 국립 미술학교인 에콜 데 보자르에 들어가 상징주의의 대가 귀스타브 모로Gustave
Moreau(1826~1898)에게 그림을 배웠고, 1905년 동료 화가들과 가을 살롱전에 함께 작품을 출품해
야수파라는 조롱 섞인 핀잔을 들었다. 명암이나 원근법을 생략한 단순화된 구도와 원색
계통의 강렬한 색을 사용한 작품이, 함께 출품된 다른 예술가들의 아카데믹한 조각들과 전혀
어울리지 않자, <도나텔로가 야수들 틈에 끼여 있다>고 누군가 한마디 했고 이 말이 마티스
일행의 회화를 지칭하는 말이 되었다. 인상주의라는 말도 유사한 과정을 거쳐 만들어졌고
<바로크>라는 말도 원래는 부정적인 뜻의 <찌그러진 진주>인데 비슷한 과정을 거쳐서 사조가

되었다. 마티스와 함께한 화가들은 드랭André Derain(1880~1954), 블라맹크Maurice de Vlaminck(1876~1958), 마르케Albert Marquet(1875~1947) 등으로 이들 작품은 1905년을 전후해서 마치 원색의 물감을 쏟아부은 듯한 강렬함이 특징이다. 야수파는 이후 입체파[b] 추상 미술 등과 함께 20세기 초에 가장 먼저 일어난 중요한 미술 운동이다. 인상주의로 인해 이미 흔들렸던 고전 회화의 규범들은 야수파에게 결정타를 맞았고 입체파에 의해 확인 사살되었다. 칸딘스키Wassily Kandinsky(1866~1944)와 몬드리안Pieter Cornelis Mondriaan(1872~1944)의 추상화 실험은 새로운 시대를 알리는 선언서와 같았다. 물론 모든 과정이 순조롭지는 않았다. 야수파는 19세기 말에 시작되어 독일어권에서 큰 영향을 끼친 표현주의와 동시에 진행되었으며, 두 회화 양식 모두 고흐와 고갱에게 영향을 받았다. 러시아의 아방가르드avant-garde[c] 역시 동시대에 등장하였다. 20세기 초 유럽 전체가 새로운 사상, 새로운 문화, 새로운 미술을 향해 다 함께 움직였다.

b  20세기 초기에 프랑스에서 활동한 유파. 대상을 원뿔, 원통, 구 따위의 기하학적 형태로 분해하고 주관에 따라 재구성하여 입체적으로 여러 방향에서 본 상태를 평면적으로 한 화면에 구성하여 표현하였다. 추상 미술의 모태가 되어 후대의 미술에 커다란 영향을 끼쳤으며, 피카소와 브라크 등이 대표 작가이다.
c  기성의 예술 관념이나 형식을 부정하고 혁신적 예술을 주장한 예술 운동. 또는 그 유파. 20세기 초에 유럽에서 일어난 다다이즘, 입체파, 미래파, 초현실주의 따위를 통틀어 이른다.

3,4　마티스가 말년에 오려 붙이기 방법으로 만든
「왕의 슬픔」과 이 작품을 홍보 이미지로 내세운
BBC의 광고.

1 삼성전자의 하우젠에 사용된
몬드리안의 「구성」.

2 몬드리안풍 에어컨을 만들어 마치
예술 작품처럼 광고한 LG전자의 휘센.

# 신지학과 형이상학에서 나온 몬드리안의 선과 색

광고와 관련된 공부나 일을 하는 사람들에게 몬드리안Pieter Cornelis Mondriaan(1872~1944)은
낯설지 않다. 그만큼 많이 활용되었다. LG, 삼성 등 전자 업체를 비롯해 지금은 한국지엠인 옛
GM대우자동차에서도 몬드리안 그림을 사용했다. 담뱃갑 디자인에도 사용된 적이 있고 은행
간판에 응용되기도 했다. 특히 프랑스의 패션 디자이너 이브 생 로랑의 <몬드리안 룩Mondrian Look>은
빼놓을 수 없다. 이런 다양한 사례는 조금 놀랍다. 이른바 몬드리안의 「구성Compositie」(1920~1944)
연작은 대중이 이해하기에 결코 쉽지 않다. 각 업체나 광고 기획사들이 몬드리안 그림을 이용했을
때 그것은 그림의 미학적, 철학적 의미가 아니라 <비대칭의 대칭symmetric symmetry>인 명료한
기하학적 구성을 활용하기 위해서였다. 쉽게 말해 현대 느낌이다. 삼성전자의 하우젠 브랜드는
자사의 전자 제품군을 「구성Compositie no. III met rood, geel en blauw」(1927)의 수직과 수평이 만드는
격자들을 이용해 여러 개의 공간을 구획한 다음 삽입했다. 이런 예는 GM대우자동차 광고에서도
그대로 반복된다. KT&G의 담배 광고는 상당한 정성이 들어갔다. 「구성」을 그대로 포장지로 쓴
담배를 하단에 배치하고 클레, 마티스, 고흐, 다빈치 등 다른 화가의 그림을 상단에 격자 방식으로

3  몬드리안의 「구성」 그대로 패키지를 만든
KT&G의 담배와 몬드리안식으로 배치한 광고 이미지.

4  몬드리안의 「구성」 스타일로 자동차를 배치한
GM대우자동차의 지면 광고.

구성했다. LG전자는 벽걸이형 에어컨을 광고하면서
에어컨 표면에 몬드리안 그림을 직접 전사해서 사용한
방식과 함께 몬드리안 그림을 작게 축소해 여자의
목에 걸어 둔 다른 방식을 선보였다. 이 광고가 성공한
이유는 여자 모델은 미인beauty, 동물beast, 아기baby와 함께
사람들의 시선을 사로잡는 광고의 기본 3B이기 때문이다.
<몬드리안을 걸었다>도 에로틱하다. 보는 이들의 시선이
아래로 향할 테니.

몬드리안을 활용한 이런 광고들은 기하학적 구성의
단순성과 현대적 이미지에 기댄다. 또 몬드리안이
그랬듯이 수직선과 수평선은 그 수와 간격을 조절하며
얼마든지 변형된 이미지를 만드는 가변성도 있다.

몬드리안은 1920년대 초에 시작된 「구성」을, 나치를
피해 있었던 뉴욕에서 숨을 거둔 1944년까지 반복해서
그렸다. 맨해튼의 고층 빌딩과 격자 형태의 길을 보고
자신의 작품이 이미 도시 계획에 반영된 것에 충격을 받아
만든 「브로드웨이 부기우기Broadway Boogie Woogie」(1943)도,
유럽에서 그렸던 수직선과 수평선을 중심으로 삼원색만
사용한 기하학적 그림들과 크게 다르지 않다.

프랑스는 최근까지만 해도 몬드리안의 그림을 단 한 점도
구입하지 않았다. 어느 현대 미술관을 가도 몬드리안의
「구성」 원작을 볼 수가 없다. 판화로 제작된 몇 점이
고작이다. 이런 취약점을 알았는지 박물관 당국자는
두 점의 「구성」을 터무니없는 가격에 팔겠다는 사람을
만났다. 불행하게도 위작이었다. 흰색을 화학적으로

몬드리안을 걸었다

분석한 결과 몬드리안이 사용한 흰색과 성분이 다른
최근의 염료였다. 이런 위작 시비가 보여 주듯, 몬드리안은
모든 빈 공간에 채색을 했다. 백색 캔버스를 그대로
사용한 듯 보이지만 모두 색을 칠한 그림이다. 수직선과
수평선의 흑색도 자를 대고 그린 게 아니라 가는 붓으로
칠했다. 비슷비슷한 구성들 같지만 각 작품에 등장하는
검은 수직선과 수평선의 두께가 모두 다르며 간격도
천차만별이다. 색의 위치와 면적도 작품마다 모두 다르다.
비슷한 구성이지만 이렇게 다양하다. 제2차 세계 대전
당시 뉴욕에 도착해서 그린 「브로드웨이 부기우기」에서
일어난 차이도 중요하다. 우선 이전의 그림들에 등장했던
검은 선이 모두 사라졌다. 수직선과 수평선들은 모두 밝고
가볍고 따뜻한 노란색으로 바뀌었다. 격자들을 채웠던
삼원색들은 경직되고 명료한 형태를 벗어나 크기와
형태에서 매우 자유롭다. 대도시 뉴욕의 생명력 넘치는
분위기를 그대로 반영하였다. 여전히 수직선과 수평선을
고집하면서도 그림은 경쾌하고 즐거운 분위기로 가득하다.
바둑판 형태의 맨해튼 거리 자체를 그대로 나타냈다.
실제로 그는 뉴욕에 도착해서 신천지를 만난 감동을 여러
번 고백하였다. 몬드리안은 유럽에서 왜 그토록 검은
선과 삼원색에 집착했을까? 그는 19세기 말에서 20세기
초에 걸쳐 유럽에 크게 유행했던 신지학神智學(theosophy)[d]에
경도되었고 숨을 거둘 때까지 네덜란드 신지학 협회

d   우주와 자연의 불가사의한 비밀, 특히 인생의 근원이나 목적에 관한 여러 가지 의문을
신神에게 맡기지 않고 깊이 파고들어 가, 학문적 지식이 아닌 직관에 의하여 신과 신비적 합일을
이루고 그 본질을 인식하려고 하는 종교적 학문. 플로티노스나 석가모니의 사상 따위가 이에 속한다.

회원이었다. 몬드리안의 신지학 경험은 젊을 때나 나이 들어서나 같은 강도로 지속되었는데, 아틀리에에 신지학 협회 창시자인 러시아 귀부인 블라바츠키의 초상화를 걸어 두었을 정도다. 신지학은 개별 종교를 떠나 모든 종교의 통합을 열망하는 사상운동이었고 이를 통한 궁극적 진리를 얻어 현대 산업 사회의 모든 비인간적, 비종교적 문제를 진단하고 새로운 인간관과 우주관을 정립하려는 신비주의적 운동이다. 우리나라에서도 크리슈나무르티Jiddu Krishnamurti(1895~1986)의 이름을 통해 알려졌다. 몬드리안의 신지학 경험은 세계의 궁극적 원리를 향한 지적, 종교적 관심을 조형적으로 표현하려는 그에게 거의 결정적인 영향을 끼쳤다.「구성」 연작에서 수직선과 수평선은 우주 전체의 근원적 원리를 향하는 정신 작용을 상징하며 삼원색은 이러한 정신의 움직임과 함께 존재하는 감각적 세계를 나타낸다. 이를 역으로 해석하면 세상 모든 만물은 몬드리안의「구성」으로 수렴된다. 삼원색으로 만들 수 없는 색은 없으며 수직선과 수평선으로 만들 수 없는 공간은 없다. 수평선과 수직선은 팽팽하게 맞물려있다. 단순한 선이 아니라 상승과 하강, 생명과 무의 움직임이자 거기에서 나오는 힘이다. 삼원색은 조금씩 자신을 양보하면서 모든 색을 만드는 무한한 가능성의 원천이다. 이 고통과 창조의 열정으로 인해 그의 그림들은 이제 자유롭게 광고, 건축, 디자인 등에 널리 쓰인다. 한 사람의 천재가 견뎌 낸 고통이 수많은 사람에게 환희를 준다면 이야말로 예술이 제 몫을 한 것이리라.

5   몬드리안이 뉴욕에 정착해 그린 「브로드웨이 부기우기」는
이전보다 밝고 가벼우며 자유로워졌다.

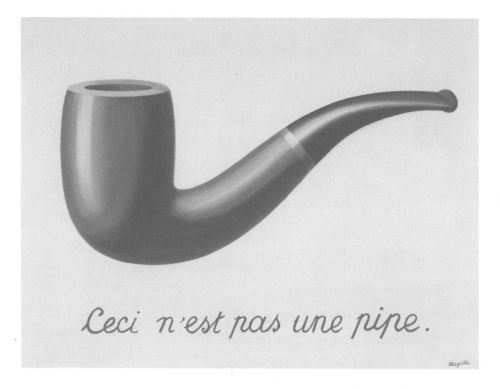

1 마그리트의「이미지의 배반La trahison des images」(1929)은 보통
<이것은 파이프가 아니다>로 널리 알려졌다. 마그리트는 한때 입체파에
경도되었으나 초현실주의로 전향하였다. 사물의 일상성을 배제하고
물자체物自體의 성질을 드러내 상징적 화면으로 조화되지 않은 사물을
화면에 병치함으로써 기괴한 효과를 나타내었다.

# 아파트 광고에 등장한 피레네 산맥

아파트가 서 있는 거대한 바위는 부양 중인지 하강 중인지
불분명한 상태로 하늘 높이 떠 있다. 한 아파트 업체가
오래전에 일간지에 낸 광고다. 벨기에의 초현실주의 화가
마그리트René François Ghislain Magritte(1898~1967)의 「피레네 산맥의
성Le Château des Pyrénées」(1959)을 그대로 빌려 왔다. 저 육중한
바위 덩어리를 공중에 띄우겠다는 생각, 그건 망상이고
욕망이다. 하지만 바다와 하늘, 거대한 바위는 분명히
알아볼 수 있도록 극사실주의의 정밀 화법으로 묘사되었다.
숨겨진 욕망의 그림자와 가벼운 착란은 각 사물들의
데포르마시옹déformation,ᵉ 즉 변형이 아니라 사물들의 전혀
어울리지 않는 <관계>에서 온다. 바닷가에 저런 바위가
있을 리 만무하고 구름과 성은 땅에 있어야 마땅하다. 이런
정상적인 감각이나 상식이 그림에서는 여지없이 파괴되고
있다. 사물들의 느닷없는 조우, 과거와 미래의 혼재 혹은
안과 밖의 전혀 예기하지 못했던 반전 등, 초현실주의자들은
세상을 뒤집고 또 뒤집었다. 사물들은 있어야 할 자리를
떠나 부유했다. 바위는 산 속에 있고 흰 구름은 푸른 하늘에
두둥실 떠가는 극히 정상적인 세계에 사는 사람들은 종종
묻는다. <그래서 얻은 것이 무엇이냐>고. 마그리트는 답을
한다. <나도 모르겠어요, 뭘 얻었는지.>
모든 질문에 답이 있는 것은 아니다. 그리고 답이 없는

e   회화나 조각에서, 대상이나 소재가 되는 자연물을 사실적으로 그리지 아니하고, 주관적으로
확대하거나 변형하여 표현하는 기법.

2, 3, 4   맨 위부터, 「마그리트의 피레네 산맥의 성」과
이 바위 이미지를 이용한 아파트 광고, 그리고 술잔 안에
<떠 있는 성>을 넣은 위스키 광고.

질문이 분명하고 논리 정연한 답보다 소중할 때도 있다. 그런 질문은 야망이나 희망을 품지도 못하지만, 사람의 마음을 아프게 하지는 않는다. 이것이 우리가 예술에서 기대하는 것 중 하나이다. 마그리트는 그림을 보는 이들을 전혀 낯선 언어의 세계로 인도한다. 개별 단어들은 생생하게 살아 있으나 구문은 망가졌고 종지부도 없는 언어의 세계로. 마그리트가 그린 바위는 바위가 아니라 바위의 이미지일 뿐이다. 하늘도 구름도 바다도 모두 이미지이며, 그것들은 현실이나 실체가 아니다. 바위는 전혀 무겁지 않아서 하늘에 떠 있고 하늘은 하늘이 아니어서 구름과 함께 바위를 받아 준다. 마그리트는 파이프를 그려 놓고 그 아래에 <이것은 파이프가 아니다>라고 썼고, 또 어떤 때는 사과를 그린 뒤 <이것은 사과가 아니다>라고 말했다. 개는 짖지만 개라는 말은 짖지 못한다. 마그리트의 파이프는 파이프이지만 그것에 불을 붙여 담배를 피울 수는 없다. 언어와 사물 사이에는 이렇게 단절이 있다. 마그리트는 구름이나 바위를 그린 게 아니라 언어와 사물 사이의 단절을 그렸다. 언어는 기호일 뿐 결코 실체나 본질이 아니라고 강조했다. 하지만 인간은 얼마나 오랫동안 얼마나 자주 기호에 불과한 언어에 현혹되어 살아가며 언어를 실체로 믿어 왔는가! 몇 년 전 신세계 백화점에서는 명동의 본관을 리모델링하면서 공사 현장을 가리는 가림막에 마그리트의 그림을 사용하였다. 한 패션 잡지에서도 이 가림막에 사용된 것과 똑같은 그림을 이용하기도 했다. 마그리트는 심심치 않게 광고에 등장한다. 한 카메라 회사는 「금지된 복제La reproduction interdite」(1937)를 그대로 가져다 사용했다. 발 냄새 제거제를 만드는 회사에서도 마그리트의 유명한 그림 「적갈색의 모형Le Modèle rouge」(1935)을 썼다. 마그리트의 그림을 보면 <튀는 상상력>도 눈에 뜨이지만 무엇보다 야릇하고 때론 어렵게도 느껴지는 제목 때문에 난해하다는 인상을 지울 수가 없다. 실제로 마그리트는 제목을 붙일 때 극도로 신경을 썼다. 상당수의 작품은 마그리트가 붙인 제목이 아니다. 작품을 완성한 다음 화가는 친구나 지인을 집으로 초대해 종이쪽지를 돌렸고, 눈앞에 있는 그림을 보고 생각나는 대로 제목을 정해서 하나씩 써보게끔 했다. 한 사람이 제목을 적은 다음, 다른 사람이 볼 수 없도록 종이를 접어서 넘기는 식으로 몇 사람을 거친 쪽지가 화가에게 오면 화가는 종이를 펼쳐서 그중에서 가장 그럴듯하거나 난해한 것을 하나 골라 제목으로 삼았다. 때로 마그리트는 신세계 백화점에서 가림막으로 쓴 「골콩드Golconde」(1953)에서처럼 친구가 쓴 시에서 가져오거나, 「금지된 복제」에서는 미국의 소설가

포Edgar Allan Poe(1809~1849)의 작품에서 영향을 받아 제목을 정하기도 했다.

초현실주의surréalisme는 유난히 설명하기가 어렵다. 1917년 「미라보 다리Le Pont Mirabeau」라는 시로 유명한 시인 기욤 아폴리네르Guillaume Apollinaire(1880~1918)에 의해 만들어졌고, 초현실주의 운동의 수장이었던 앙드레 브르통André Breton (1896~1966)의 『초현실주의 선언Manifeste du surrealisme』을 발표한 1924년부터 제2차 세계 대전 이후까지 활동한 일군의 시인과 예술가, 영화인의 파격적이고 반예술적인 활동과 그 근거인 무의식을 기반으로 한 상상의 세계를 지칭한다. 제1차 세계 대전이 진행 중일 때 일어난 다다dada<sup>f</sup> 운동의 계보를 그대로 이으면서도 조금 더 체계적으로 발전시키며 문화 예술 전반으로 확산되었다. 또 그만큼 논쟁적으로 변했다. 당시 유럽 일대에 불기 시작한 파시즘fascism<sup>g</sup>과의 투쟁을 위해 공산주의와도 깊은 관련을 맺으며 프로이트가 발견해 낸 무의식을 통해 인간 이성을 다시 보는 철학적 성격도 지녔다. 자연히 기존 질서에 대한 반항과 에로티시즘이 중요한 모티브 역할을 했고 어떤 영역에서도 표현은 기존의 규칙들을 파괴하는 혁신적인 방법을 사용했다. 대표적인 표현법인 자동기술법은 꿈이나 도취 상태에서 언어와 이미지의 기능이 마비되면서

f  모든 사회적, 예술적 전통을 부정하고 반이성, 반도덕, 반예술을 표방한 예술 운동. 제1차 세계 대전 중 스위스 취리히에서 일어나 1920년대 유럽에서 성행한 것으로, 브르통, 아라공, 엘뤼아르, 뒤샹, 아르프 등이 참여했는데, 후에 초현실주의에 흡수되었다.
g  제1차 세계 대전 후에 나타난 극단적인 전체주의적, 배외적 정치 이념, 또는 그 이념을 따르는 지배 체제. 자유주의를 부정하고 폭력적인 방법에 의한 일당 독재를 주장하여 지배자에 대한 절대적인 복종을 강요한다. 또한 대외적으로는 철저한 국수주의와 군국주의를 지향하여 민족 지상주의, 반공을 내세워 침략 정책을 주장한다.

5, 6, 7  위에서부터 각각 마그리트의 유명한 작품 「골콩드」와 패션지 『보그』에서 연예인 인터뷰에 사용한 「골콩드」, 그리고 백화점의 가림막에 사용된 「골콩드」.

새로운 질서를 보이는 현상을 추적하는 것이었다. 자연히 초현실주의자들의 작품은 개성이 강해 초현실주의라는 하나의 통일된 양식을 지니지 않는다. 다른 사조와 차별되는 건 초현실주의는 문화사가들이 사후에 정리한 사조가 아니라는 점이다. 『초현실주의 선언』을 발표하고 시작된 문화, 예술 운동으로, 미술사나 문화사에서는 낭만주의와 중세를 초현실주의와 관련성이 있는 사조로 본다. 실제로 초현실주의자들은 낭만주의나 중세에 열광했고 초현실주의자들에 의해 그동안 묻혔던 작품들이 새롭게 조명을 받았다. 이런 이유로 많은 초현실주의자의 작품들은 추상보다는 형태를 극도로 변형시킨, 굳이 분류하자면 반추상 작품이 많고 시의 경우 난해한 작품이 나왔다.

8, 9   발 냄새 제거제를 만드는 회사에서도
마그리트의 작품 「적갈색의 모형」을 갖다 썼다.

IL S'ADAPTE À VOTRE STYLE.
IL SE PLIE À VOTRE TECHNIQUE. EN UN MOT,
C'EST TOUT VOTRE PORTRAIT.

10, 11　마그리트의 「금지된 복제」와 이 작품
이미지를 그대로 사용한 카메라 광고.

# 달리, 무궁무진한 상상력으로 무장한 화가

브라질의 투자 회사 AE Investimentos가 초현실주의 화가 달리Salvador Felipe Jacinto Dali(1904~1989)의 그림들을 활용해 광고했다. 하나는 「성 안토니우스의 유혹La temptació de Sant Antoni」(1946)이고, 녹색 망토를 두른 사자가 등장하는 다른 광고에서는 「신인류의 탄생을 목격하고 있는 지정학적 아이Nen <geopolític> contemplant el naixement de l'home nou」(1943)를 비롯해 달리의 그림 속 이미지들을 합성해 사용했다. 달리의 회화와 조각 작품은 사람들의 눈을 단번에 끄는 높은 호소력을 지녀서 광고에 자주 사용된다. 세월이 흘러 이제 달리 그림 정도는 그리 놀랍지도 않지만 말이다. 광고의 메시지는 분명하다. 투자에는 언제나 위험이 따르고 남들이 하는 말이나 풍문 혹은 일확천금의 유혹을 조심해야 하며, 결론은 투자 회사에 돈을 맡기라는 것이다. 그러면 두 눈을 가린 채 발에는 무거운 족쇄를 차고 사막을 건너는 사람처럼 되지 않는다는 것이다. 미국도 믿지 말라, 빈 라덴이 올라타지 않았느냐. 중동의 석유도 믿지 말며 빅벤이 쓰러지는 것을 봐라, 전통적인 금융 강국 영국도 믿을 수 없다. 핵 발전소는 사상누각이며, 벌써 가진 돈 다 잃고 사막을 방황하며 울부짖는 사람들이 보이지 않는가. 인도도 너무 믿지 마라, 시바 여왕이 돈을 뿌리고 있다. 무거운 금고를 이고 가는 돼지 다리가 거미 다리 같아 언제 쓰러질지 위태위태하다. 아시아 혹은 중국을 나타내는 용 한 마리가 승천하려고 하지만 아직 용의 크기는 지렁이 크기다.

대부분의 사람은 광고를 이렇게 미술사가나 기호학자처럼 세세하게 분석하며 보지는 않는다. 하지만 언제나 그런 것은 아니다. 돈을 투자하는 이들 중에는 하나하나 따지고 드는 꼼꼼한 사람도 많으며 이런 이들은 광고를 보면서도 한편으론 미소를 띠며 다른 한편으론 구구절절 맞는 말이야 하며 고개를 끄덕인다. 꼼꼼하지 않으면 돈은 쉽게 사라지고 만다. 망상에 사로잡히거나 유혹을 이기지 못할 때도 돈은 사라진다. 경제 혹은 투자는 이런 면에서 예술과 많이 닮았다. 예술도 즉흥적으로 이루어지지 않으며 유혹을 이기고 헛된 망상을 쫓아내야 진정성을 획득한다. 기다릴 줄 알고, 사회와 역사에 대해 그리고 이전의 대가들이나 동시대 작가들의 경향과 기법들에 대해서도 깊은 연구가 필요하다. 슈퍼 리치들이 대부분 예술품 수집가들인 것은 투자 목적에서 그

1, 2  달리의 1946년 작품인 「성 안토니우스의 유혹」과
달리 그림을 차용한 투자 회사의 광고 이미지.

이유를 찾을 수도 있지만, 돈과 예술 사이의 무의식적인 공통점 때문이기도 하다. 20세기의 성공한 예술가들 역시 리치 축에 드는 이들이 하나둘이 아니다. 달리도 아트 리치 중 하나였다.

비단 달리만이 아니라 서기 4세기에 살았던 은자 안토니우스의 일생을 그린 화가들은 헤아릴 수 없을 정도로 많다. 한 장르로 묶어서 연구를 해도 가능할 정도다. 중세와 르네상스, 바로크와 20세기까지 1천 년의 예술사 내내 많은 예술가가 다루었던 기독교적 주제가 <성 안토니우스의 유혹>이다. 소설과 영화에서도 다뤘다. 프랑스 소설가 플로베르Gustave Flaubert(1821~1880)가 대표적이다. 일생 동안 만지작거리며 퇴고에 퇴고를 거듭한, 반은 소설이고 반은 희곡인 이 특이한 작품 『성 안토니우스의 유혹La Tentation de saint Antoine』(1874)은 대중에게는 많이 알려지지 않았지만 불문학사에서는 비중 있게 다룬다. 영화도 마찬가지였다. 실제로 달리가 「성 안토니우스의 유혹」을 그린 것도 영화 때문이다. 프랑스 소설가 모파상Guy de Maupassant(1850~1893)의 장편 소설 『벨아미Bel-Ami』(1885)를 영화화한 1947년작 「벨아미의 개인사들The Private Affairs of Bel Ami」을 제작할 당시 감독인 알버트 레윈은 영화 속에 등장시킬 그림을 위해 프랑스와 미국 화가들에게 성 안토니우스의 주제를 주며 그림을 그려 달라고 부탁한다. 15명이 응모한 이 응모전에서 막스 에른스트Max Ernst(1891~1976)가 당선되고 달리는 떨어진다. 영화를 보면 미남 주인공 조르주 뒤루아의 여인 편력과 사기 행각이 그대로 펼쳐진다.

3, 4 미켈란젤로의 템페라화 「성 안토니우스의 유혹Tormento di sant'Antonio」(1487~1488)과 독일 화가 마르틴 숀가우어Martin Schongauer(1445~1491)의 판화 「성 안토니우스의 유혹Heiliger Antonius, von Dämonen gepeinigt」(1470~1475).

달리의 「성 안토니우스의 유혹」을 잠시 보자. 그림 오른쪽 하단에 벌거벗은 채 한 손으로 십자가를 들어 자신에게 달려드는 백마를 물리치는 사람이 안토니우스다. 울부짖는 백마 뒤로는 코끼리 등에 올라탄 여인이 보인다. 금으로 만든 거대한 술잔 위에 올라간 여인은 풍만한 나체를 앞으로 내밀며 성자를 내려다본다. 그 뒤로는 역시 코끼리 위에 황금으로 제작된 오벨리스크가 보이며 다른 코끼리도 따라오는데 등 위에는 거대하고 화려한 바로크 양식의 성당이 보이고 그 안에는 십자가 대신 옷을 벗은 여인이 창가에 서 있다. 건물 밖 지붕 위에는 명예 혹은 명성을 상징하는 황금 조각이 있다. 그림 오른쪽 뒤로는 구름 사이로 역시 개미 다리를 한 코끼리가 다가오는데 높은 기둥을 하나 등 위에 지고 있다. 이 둥근 기둥은 너무 커서 그 끝이 구름을 뚫고 치솟았으며 구름에는 마치 높은 산 정상에 세워진 성관과도 같은 멋진 건물이 서 있다. 그림에 나타나는 말이나 코끼리는 야망과 부를 상징한다. 나신의 여자들은 성적 유혹을 나타내고 황금은 부를 의미한다. 가느다란 코끼리 다리들 밑으로 부와 명성을 놓고 두 인물이 서로 싸우는 모습을 볼 수 있고 그 옆 공중에는 천사가 떠 있다.

안토니우스는 이집트의 부잣집 아들로 태어난 사람이다. 어느 날 설교를 듣고 나서 회심을 한 끝에 자신의 모든 재산을 가난한 이웃들에게 나누어 주고 사막으로 가 홀로 기거하며 기도와 명상으로 평생을 살았다는 전설을 남겼다. 성자의 로마식 이름에서 알 수 있듯이(안토니우스는 영어에서는 앤소니,

5,6 달리의 작품을 숨은 그림 찾기처럼 곳곳에 숨겨 둔 투자 회사의 광고 이미지와 원작 「신인류의 탄생을 목격하고 있는 지정학적 아이」.

불어에서는 앙투안이며, 모두 안토니우스라는 로마식 이름에서 온 것들이다), **당시 이집트는 로마 제국의 지배를** 받았다. 그림의 의미는 세상의 부귀영화를 멀리하라는 것인데, 특이한 것은 은둔한 채 기도를 하는 성자가 반복되는 환영들 속에서 끊임없이 유혹에 시달린다는 점이다. 성자 안토니우스를 묘사한 수백 점에 달하는 거의 모든 그림은 유혹을 물리친 성자가 아니라 유혹에 시달리는 한 가련한 인간의 모습을 보여 준다. 「성 안토니우스의 유혹」에서는 유혹 자체가 주제이다. 성경 다음으로 많이 읽힌 중세의 베스트셀러였던 『황금 전설』을 비롯해 많은 성자전 등에 기록된 이야기를 토대로 작품들이 그려졌고 한결같이 지옥의 마귀들은 온갖 기묘하고 그로테스크한 형상으로 나타나 성자를 유혹한다. 각 시대마다 각 화가마다 특유의 상상력을 동원해 마귀들을 그렸고 이 작품들을 다 모아 놓으면 마귀 도상학이라는 학문도 만들 수 있을 정도다.

하지만 달리의 그림에서 궁금한 것은 말과 코끼리의 개미처럼 가느다란 다리 모양이다. 이 특이한 형상을 이해하려면 그림이 제작된 1947년으로 돌아가 볼 필요가 있다. 당시 달리는 나치를 피해 부인인 갈라와 함께 미국으로 건너와 살고 있었다. 이때는 일본에 두 발의 원자탄이 떨어져 제2차 세계 대전이 종결된 직후로 많은 사람이 원자탄에 대해 관심을 가졌던 때다. 달리 역시 원자탄에 각별한 관심을 가졌고 그 이전까지 프로이트의 무의식과 꿈의 메커니즘에 경도되었던 회화 세계에서 서서히 빠져나와 종말론적 상상력과 신비주의에 빠져들기 시작했다. 그림을 보면 하늘의 구름과 그림 가운데의 황금색 그리고 지평선 멀리 뿌옇게 뜬 황색 먼지들은 핵폭발 이후의 하늘을 연상시키는 이미지들이다. 세상은 사막화되었으며 가는 다리를 가진 말과 코끼리는 핵폭탄으로 변형된 짐승들인 것이다. 그래도 세상은 아무 일 없었다는 듯이 돌아간다. 여인들은 옷을 벗고 남자들을 유혹하며, 황금의 탑과 건물들이 들어서고 부의 상징인 마천루들은 구름 위로 모습을 드러내며 계속 세워진다.

달리의 또 다른 그림을 보자. 「신인류의 탄생을 목격하고 있는 지정학적 아이」는 긴 제목만 봐도 달리가 전하고자 했던 메시지를 이해할 수 있다. 미국 땅이 갈라지면서 한 인간이 달걀을 닮은 지구 속에서 막 태어난다. 세계사의 주도권을 장악해 가는 미국을 그린 것일 수도 있고, 그래서 미국에 대한 찬사로 읽힐 수도 있다. 그러나 그림의 전체적인 분위기는 암울하다. 마치 그동안 숨어 있던 거대한 인간이 알을 깨고 나와 이제 막 행동을 시작하려는 것만 같다. 전쟁의 포연이 자욱한 하늘,

폐허를 연상시키는 배경, 녹아내리는 남미와 아프리카 대륙은 비관적인 세계관을 반영하고 있음을 보여 준다. 이전의 세계는 사라지며 새로운 지정학이 지배한다. 그래서인지, 잔뜩 겁먹은 아이는 엄마에게 몸을 숨긴 채 새로운 인류의 탄생을 엿보고 있다. 아이의 엄마도 전혀 다른 종류의 인간이 탄생하는 것을 비극적인 얼굴을 한 채 한 손을 들어 힘없이 가리킨다. 여인의 몸도 이미 다시는 아이를 낳을 수 없는 불모의 몸이다. 지구를 감싸던 천이 찢어지고 피를 흘리며 지구의 껍질이 깨지며 신인류가 지구를 움켜쥐며 세상 밖으로 나오려고 마지막 안간힘을 쓰고 있다.

1  앤디 워홀의 「메릴린 먼로Marilyn Monroe」(1962). 워홀은
먼로가 사망한 1962년부터 자신의 팩토리에서 수많은 먼로를
실크 스크린으로 찍어 냈다.

# 광고, 마침내 미술이 되다

워홀은 팝 아트의 대표 예술가이다. 자신의 아틀리에를 팩토리라 불렀고, 작업도 수십, 수백 장 카피가 가능한 실크 스크린으로 만들어 공장에서 찍어 내듯 작업했다. 작품의 주제는 대량 생산된 물건, 대중 스타, 인기 높은 정치가들이었다. 코카콜라, 캠벨 콩 수프, 메릴린 먼로, 엘비스 프레슬리, 엘리자베스 테일러, 엘리자베스 2세 여왕, 레닌, 마오쩌둥 등등. 보티첼리의 「비너스의 탄생」에 등장하는 비너스나 「모나리자」를 얼굴만 패러디해서 여러 번 찍어 내기도 했다. 워홀의 영향은 이젠 어디서나 쉽게 알아볼 수 있다. 노무현 전 대통령이 막 당선된 후 나왔던 이진의 정치 평론서 『노무현의 색깔』이라는 책을 보면 표지에 워홀의 아이디어와 기법을 그대로 사용했다. <노무현 코드 읽기>라는 부제를 단 이 책은 워홀식 사진만으로도 내용이 짐작된다. 찾기 힘들고 관철하기는 더 힘든 정체성, 깊이 없는 평면성, 앞으로 빈번해질 정치 이념 투쟁.

정치가를, 그것도 대통령을 이렇게 워홀식으로 표현한 자체가 한국의 민주주의와 언론의 자유 등을 일러 주는 한 지표이다. 그래서인지 흔히 MB라고 불리는 이명박 전 대통령을 다루면서 한 주간지에서도 『노무현의 색깔』처럼 워홀을 모방하였다. 뿌연 안개 속에 갇힌 MB, 같은 얼굴이지만 사뭇 다른 색깔을 하는 MB의 5년이 정체성은 물론이고 갈수록 의문의 대상임을 드러낸다. 언젠가 박근혜 대통령도 주간지 표지에 용안을 나타내며 같은 운명을 겪을지도 모른다.

프랑스의 한 출판사에서도 일반인을 위한 회화사(본문 80면 참조)를 출간하면서 표지에 「모나리자」와 「메릴린 먼로」를 상하로 배치해 함께 사용하였다. 르네상스에서 20세기 말까지 이어지는 서구의 500년 회화사를 참 그럴듯하게 요약해서 보여 준 표지는 단순하면서도 상징적이다. 사진이 발명된 이래 서구 미술사에서 가장 중요한 장르 중 하나였던 초상화는 내리막길을 걸었지만, 워홀에게 와서 초상화가 다시 살아났다. 사진을 응용했지만 워홀의 초상화 속에는 이전의 회화로는 표현할 수 없었던 그리고 회화를 대체한 사진으로도 담아내기 힘들었던 전혀 다른 인간적이면서도 이데올로기적인 모습들이 담겨 있다. 메릴린 먼로를 보자. 누구나 다 아는 얼굴이지만, 인위적인 화장과 과장된 입술, 눈, 금발 등은 사실은 우리가 그녀에 대해 아는 것이 아무것도 없다는 걸

암시한다. 우리는 그녀를 단지 영화나 사진 속에서 도발적인 포즈를 취한 글래머로만 보았고 온갖 스캔들과 관련된 기사 속에서 잠깐 읽고 말았다. 그게 전부다. 워홀은 이렇게 영화나 사진 혹은 신문 기사 속에서 만난 대중 스타 메릴린 먼로의 극히 피상적인 이미지를 그렸다. 「모나리자」와 비교하면, 메릴린 먼로의 얼굴 뒤에는 배경이 없다. 얼굴 묘사에서도 명암이 생략되어 전체적으로 평면적이다. 헤벌어진 붉은 입술과 그 사이로 드러난 흰 치아들, 불면 날아갈 것 같은 머리의 금가루, 눈꺼풀 위에 칠해진 전혀 어울리지 않는 푸른색 등. 반면, 「모나리자」는 정교하다. 유명한 그 미소, 살짝 힘을 주어 단아하게 다문 입, 완벽한 명암으로 강조된 입술과 콧등 주위의 양감.

그러나 우리는 「모나리자」에 대해서도 아무것도 모른다. 그림을 알 뿐이다. 사실 그림에 대해서도 잘 모른다. 유명하다는 것만 안다. 왜 유명한지, 그래서 뭐가 어떻다는 것인지. 옛날에는 돈 많고 지체 높은 고관대작이나 귀부인들만 초상화를 그렸다. 가문의 명예를 자랑하고 보존하기 위해 그려진 그림들은 화려한 거실과 침실에 걸렸고 때로 이런 초상화들은 그리스 신화의 틀을 이용해 그려졌다. 특히 왕족들의 초상화가 이런 우의적 초상화로 제작되었다. 메릴린 먼로는 어떤가. 누구도 그녀를 존경하지는 않는다. 명예도 없다. 자랑할 만한 가문도 없다. 대중 스타일 뿐이다. 그 이하로 취급받기도 한다. 여기서 한 가지 중요한 문화사적 현상을 읽어낼 수가 있다. 우리가 사는 현대에는 대중 스타가 옛날의 신화 속의 캐릭터들을 대신한다는 점이다. 메릴린 먼로는 신화를

2  워홀의 「리즈Liz」(1965).

만들어 냈고 오직 그 신화 속에서만 생명을 유지할 수가 있다. 그녀는 철저할 정도로 이미지이다.
노무현과 이명박 전 대통령들은 네 개의 얼굴로 등장했다. 그리고 얼굴들은 각기 다른 색으로
칠해졌다. 대중 스타가 아니지만 메릴린 먼로식으로 처리되었다. 이 몇 가지 특징은 무엇을
말하는가? 노무현이든 이명박이든 우리와 크게 상관없는 사람들이다. 우리는 두 사람에 대해
잘 모른다. 알아도 그만 몰라도 그만이다. 대통령이 잘해도 잘못해도 대한민국은 크게 달라지지
않는다, 하늘이 내린 인물이 아니라 5년 임기의 국정 수반일 뿐이다. 워홀이 우리에게 준 선물이
이것인지도 모른다. 모든 정치가를 메릴린 먼로처럼 대하라는 것이다. 인간 노무현, 인간 이명박을
우리는 만날 수가 없다. 그것은 처음부터 불가능하다. 인간 노무현, 인간 이명박을 만나려고
해서도 안 되고 그들이 한 개인으로 행동해서도 안 된다. 왜? 메릴린 먼로이니까. 다시 말해
대통령으로서 생각하고, 대통령으로서 사고하고 느껴야 한다. 개인적인 종교도, 개인적인 울분도,
이데올로기도 실행에 옮길 때 조심스러워야 한다. 대통령 자리에 오르려는 그 누구에 대해서도
우린 같은 이야기를 할 수 있다. 이미지와 현실 사이에 조화를 꾀해야 한다. 일반인들은 대통령을
오직 이미지를 통해서만 만난다. TV, 신문, 인터넷 등의 미디어를 통해서. 그래서 정치가는 대중
스타에 가깝다. 일반인들과는 별도의 세계에 사는 사람이다. 이 이미지가 조작될 가능성이
많기에, 또 이미지란 원래 일종의 오라를 내뿜으며 작동하는 것이기에, 이미지에 지나치게

3, 4   워홀의 「마오Mao」(1972)와 「붉은 레닌Red Lenin」(1987).

의존하면 위험하다. 사실도 아니고 진실도 아니므로. 이미지에 지나치게 의존하는 정치는 중우衆愚 정치이거나 우민 정치démagogie와 다름없다. 부정적이긴 해도 이미지가 중요한 역할을 한다는 사실마저 부인할 수는 없다. 풍자와 비판이 따라야 하는 이유다.

워홀은 정확하게 보았다. 우리는 이미지를 대량 소비하는 사회에 산다. 하루에도 몇 번이나 대통령 얼굴을 자주 보는지 모른다. 그러나 언론과 영상을 통해 만나는 대통령은 이미지일 뿐이다. 대량의 이미지를 받아들이고 소비하는 현대인들은 정신없는 혼란 속에서 살아간다. 무엇을 믿어야 할지 잘 모른다. 여론 조사, 지지율 조사, 국정 운영 조사 등은 더 혼란스럽다. 이런 측면에서 보면 대통령은 대중 스타와 비슷하다. 대통령 한 사람이 국가를 좌지우지하는 시대는 지났다. 워홀은 여왕과 레닌과 마오쩌둥을 대중 스타와 똑같이 다룸으로써 이 사실을 선언했다. 국민들은 워홀의 먼로를 보듯이 대통령을 본다. 그림 밖으로 걸어 나오려고 해서는 안 된다. 5년 동안 액자 속에서만 숨을 쉬어야 한다. <서울시를 하느님께 바치겠다>는 말은 이명박 전 대통령이 서울 시장일 때 한 말이다. 하나님이 받으실지 아닐지 물어보지도 않고 했으며, 무릎을 꿇고 통성 기도를 해서 두고두고 지탄받았다. 액자 속에서 살아야 한다는 원칙을 잠시 잊어버린 것이다. 박근혜 대통령이 아버지 박정희 전 대통령의 동상을 두고 한 손을 치켜 올린 모습이 김일성을 닮았다며 고치라고 했다. 없애라는 말은 하지 않았다. 액자 속에 들어가기 전까지는 후광도 필요했다. 그러나 냉철하게 봐야 한다. 어떤 능력이 있는지.

중우 정치는 민주주의의 가장 큰 적들 중 하나다. 중우 정치는 포퓰리즘populism 정치이기도 하다. 행여 먼 옛날 아버지와 함께 거닐던 청와대로 들어간 큰딸을 보고 싶었다면, 그 감정이 이미지로 대통령을 선택했던 잘못은 아닌지 되돌아보라. 다시 말해 능력을 봐야 한다. 박정희의 큰딸이 아니라 5년 동안 액자 속에서 인간을 버리고 오직 대통령이라는 캐릭터로서 숨을 쉬며 살 수 있는 능력이 있는지를 먼저 봐야 한다. 그러나 현실은…….

5,6　책과 주간지에 워홀식으로 등장한 전직 대통령들.
정치가도 대중 스타와 마찬가지라는 걸 보여 준다.

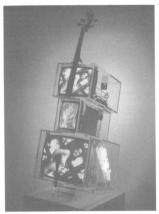

1 백남준의 1971년 작품 「TV 첼로」. 크고 작은
모니터를 세로로 조합해 첼로처럼 줄로 이었다.

2 「TV 첼로」와 퍼포먼스를 변형시킨 광고.
퍼포먼스 당시의 여자 첼리스트를 남자로 바꿨다.

# 백남준의 「TV 첼로」, 뭐가 들리고 뭐가 보이나?

아산테크노밸리에서 산업 용지 분양 광고를 내며 백남준(1932~2006)의 「TV 첼로」(1971)를 사용한
적이 있다. 현재 「TV 첼로」 원작은 대구 은행이 소장하고 있으며 2005년 약 1억 원에 구입해
화제가 되었다. 예외 없이 이 작품의 거래에도 잡음이 발생했다. 백남준 기념사업회에서 일하던
한 여교수가 미국에서 작가에게 직접 얻었다고 했지만 사실은 한 화랑에서 잠시 대여해준 것을
횡령했다고 한다. 어쨌든 백남준이 숨을 거둔 후 그 인기가 치솟아 이 작품을 보기 위해 일부러
은행을 찾는 이들이 많다. 광고는 백남준의 작품을 거의 그대로 사용한다. 눈에 띄는 차이는 두꺼운
모니터가 얇은 평판 TV로 바뀌었다는 정도다. 백남준이 조금 오래 살았다면 두꺼운 CRT 모니터
대신 LCD나 LED 평판 모니터를 사용해 새로운 작품을 만들었을지도 모른다. 또, 백남준이 「TV
첼로」를 변형시켜 퍼포먼스할 때 등장했던 여자 첼리스트가 광고에서는 정장 차림의 말쑥한 남자
모델로 바뀌었다. 한 방송사에서는 백남준의 「다다익선」(1988)을 패러디해서 사용했다. 모니터를
위로 갈수록 가늘게 쌓아 올린 방식이나 각 화면마다 다른 영상을 표출시켜 색의 어울림 효과를
내게 한 것 등은 백남준의 작품에서 볼 수 있는 그대로이다. 원작과 광고를 나란히 놓고 보면
아이디어를 어디서 얻어 왔는지 쉽게 알 수 있다. 그만큼 백남준의 작품들이 대중화되었다는
반증이기도 하고, 이미지가 지배하는 시대라는 것을 보여 주는 셈이다.

백남준의 「TV 첼로」를 이해하자면 조금 성가시지만 서양 미술사의 기원까지 멀리 거슬러
올라가야 한다. 「TV 첼로」에서 가장 먼저 볼 것은 미술과 음악이 서로의 경계를 허물고 만나고
있다는 점이다. 미술과 음악은 흔히 생각하는 것보다 훨씬 밀접한 관련을 맺는다. 빨주노초파남보
일곱 색깔 무지개는 단지 하늘에 펼쳐진 색일 뿐일까? 일곱 색깔 무지개에서 도레미파솔라시도
7음계를 듣는 이들도 있다. 인간의 감각은 색에서 음을, 음에서 색을 연상하는 놀라운 능력을
갖는다. 이를 공감각共感覺이라고 부르는데, 시인을 비롯한 예술가들은 이 감각 사이의 연상 능력이
누구보다 뛰어난 이들이다. 시지각에 호소하는 미술은 색과 선만의 조화로 이루어지지 않는다. 그
역도 마찬가지로 음악 역시 음의 예술만은 아니다. 이런 이유로 현대 미술의 기원인 인상주의는

드뷔시를 비롯해 많은 음악가에게 인상파 음악을 낳게 했다. 음색의 어울림에 기대어 감각과 영상을 쫓아가는 그의 곡에 <영상>이라는 제목이 여럿 붙어 있음은 우연이 아니다. 현대 회화의 문이 활짝 열린 20세기 초, 피카소, 브라크, 후안 그리스 등의 입체파 화가들이 만돌린이나 기타 같은 현악기들을 자주 그림의 소재로 채택한 것도 우연이 아니었다. 이들은 그림이 경지에 오르면 음악처럼 소리를 낸다는 것을 알았다. 그리고 입체파라는 말이 암시하듯 2차원 평면 예술인 회화에 시간 예술인 음악을 끌어들임으로써 시차를 두고 본 영상들을 겹치게 했고 마침내 피카소가 그린 이상한 그림들이 나올 수 있었다.

피카소와 함께 프랑스 20세기를 대표하는 앙리 마티스의 작품 중에는 「음악La musique」(1910)이라는 작품이 있으며, 그가 그린 「기타를 들고 있는 여인Femme à la guitare」(1939) 역시 대담한 선과 색으로 음악을 들려준다. 그림을 보자. 여인이 왼쪽 무릎에 기대어 든 기타는 줄이 없다. 하지만 그림은 소리를 내고 있지 않은가. 기타에서 사라진 줄은 여인의 넓은 치마폭에 들어가 기타 대신 소리를 낸다. 여인은 한 손으로 이마를 지그시 누르며 보는 이들에게 묻는다. <내가 기타라는 것을 아셨나요?> 마티스의 이 그림은 결코 단순하지가 않다. 그림 안에 긴 역사를 간직하며 우리를 마티스보다 두 세대 정도 선배였던 19세기 신고전주의 시대의 대가 앵그르의 그림 세계로 인도한다. 인물이 한 손으로 관자놀이를 지그시 누르는 장면은 19세기에 활동한 대가 앵그르의

3,4  마티스의「기타를 들고 있는 여인」과「음악」.

그림에서 가져온 포즈다. 그리고 앵그르는 이 포즈를 폼페이 인근의 헤르쿨라네움Herculaneum(현재는 이탈리아 남서부 지방의 에르콜라노Ercolano)에서 발굴된 벽화에서 가져왔다. 마티스가 앵그르의 그림에서 여인의 포즈를 가져다 쓴 사실은 미술과 음악의 만남을 이해하는 데 많은 도움을 주며 나아가 이 만남이 한두 세대에서 끝난 일이 아니라 그 이전에도 그 이후에도 계속된, 말하자면 예술의 영원한 주제였음을 알려 준다. 백남준의 시대에 와서 미술과 음악이 만난 것이 아니다.

초현실주의 화가이자 사진작가였던 만 레이Man Ray(1890~1976)는 어느 날 앵그르의 그림에 자주 등장하는 등을 보이고 돌아앉은 여인을 모티브 삼아 유명한 포토몽타주photomontage 작품을 제작했다. 만 레이는 여인의 등에 첼로의 S자로 구부러진 공명 구멍을 그려 넣었다. 여인의 몸이라는 저 악기는 때론 웃을 것이고, 때론 흐느낄 것이며, 또 어떤 때는 질투나 욕망에 떨 것이다. 남자의 손끝이 닿을 때마다 소리를 내리라. 이 포토몽타주 작품의 제목은 다름 아닌 「앵그르의 바이올린Le Violon d'Ingres」(1924)이다. 19세기 프랑스 최고의 화가 중 한 사람인 앵그르는 사실 뛰어난 바이올린 연주자였다. 그림을 못 그린다는 비난은 웃어넘겼지만, 연주가 시원치 않다는 비난은 참지 못했다. 앵그르는 오케스트라의 바이올린 주자이기도 했다. 하지만 그는 신고전주의를 대표하는 뛰어난 초상화가였다. 앵그르의 그림에는 등을 보인 여인의 누드가 자주 등장한다. 만 레이는 음악과 미술이, 그리고 악기와 여인의 몸이 화가이자 음악가이기도 했던 앵그르가 그린

5, 6, 7　왼쪽부터 순서대로, 앵그르의 「목욕하는 여인 La Baigneuse Valpinçon」(1808), 만 레이의 「앵그르의 바이올린」, 백남준과 샬럿 무어맨의 첼로 퍼포먼스(1965).

그림들의 깊은 곳에서 서로 만난다는 걸 알아보았다. 가운데가 잘록한 현악기의 몸통은 아름다운 여인의 허리와 상당히 유사하다. 사랑을 한다는 건 여인을 연주하는 일인지도 모른다. 사랑은 그 자체가 목적이 아니며, 음악에 상응하는 무언가를 만들어 낸다. 연주자와 악기가 하나가 되어 악보에 있는 그 이상의 소리를 내도록 해야 한다. 사랑도 유사하다. 백남준이 제작한 「TV 첼로」도 어느 날 갑자기 불쑥 나오지 않았다. 앵그르와 만 레이, 앵그르와 마티스 그리고 백남준과 퍼포먼스 아티스트 샬럿 무어맨Charlotte Moorman(1933~1991) 사이에는 긴 세월이 가로놓였지만 이 예술가들은 모두 음악과 미술이 하나라는 사실을 잘 알고 있었다. 샬럿 무어맨은 백남준을 마치 첼로처럼 끌어안고 연주를 하는 퍼포먼스를 했다. 어쩌면 우리가 「TV 첼로」에서 들어야 할 소리는 앵그르, 마티스, 만 레이 그리고 백남준으로 계속 이어지며 결코 끊이지 않는 전혀 다른 소리, 미술과 음악이 만나 인간의 감각 그 너머로 우리를 인도하는 신비하고도 황홀한 소리다. 백남준도 이 신비하고도 황홀한 소리를 들으려고 했다. 단지 시대가 제공하는 재료인 TV 모니터를 썼을 뿐이다.

많은 사람이 「TV 첼로」를 보면서 이상한 말을 한다. 가령 모니터에서 나오는 <서울 올림픽 경기와 한국 전쟁 장면>을 보면서 <이 작품을 보고 있으면 한민족의 영광과 고난을 상징하는 것처럼 느껴진다>고 말한다. 또 반대로 한민족의 영광과 고난을 왜 하필 「TV 첼로」에 사용된 모니터를 통해 보는지 이해가 가질 않는다고도 말한다. 중요한 것은 화면을 통해 나타나는 영상물의 내용이 아니다. TV 모니터를 첼로로 여긴 상상력과 눈으로 보고 귀로 듣는 즉각적이고 즉물적인 것을 넘어서려는 거의 종교적인 예술가의 집념을 봐야 한다. 과천 현대 미술관에 가면, 각 층의 전시실로 통하는 원형의 중앙 램프가 있고 이 램프 한가운데 백남준의 거대한 조형물인 「다다익선」이 서 있다. 10월 3일 개천절을 기념하여 1,003대의 모니터를 탑처럼 쌓아 올린 작품으로 각각의 모니터에서 나오는 명멸하는 휘황한 빛들을 보며 램프 주위를 돌면 뭔가 쉽게 말하기 어려운 느낌이 든다. 모니터에서 어떤 내용의 영상을 틀어 주었는지는 기억나지 않는다. 단지 번쩍거리던 빛과 위로 올라갈수록 좁아지는 탑 모양의 거대한 조형물만 기억에 남을 뿐이다.

용산의 국립 중앙 박물관에 갔더니 역시 중앙 홀에 「경천사 십층 석탑」(1348)이 서 있는 게 아닌가. 위치 탓인지 순간 과천 현대 미술관의 「다다익선」이 떠올랐다. 그러자 이번에는 경주 불국사의 「다보탑」이 눈앞에 떠오른다. 「다다익선」은 「경천사 십층 석탑」이자 「다보탑」이다.

「다다익선」의 TV 모니터는 「경천사 십층 석탑」을 지은 대리석 돌덩어리였고 「다보탑」을 쌓을 때 쓴 화강암 덩어리였다. 거의 1500년의 간격이 존재했지만 세 작품은 서로 만났다. 시대뿐 아니라 TV 모니터, 대리석, 화강암 등의 재료도 중요하다. 탑돌이를 하듯 램프 주위를 돌아가면서 20세기의 비디오 설치 작품인 「다다익선」 앞에서 만나는 것은, 그 옛날 고려와 신라의 석공들이 불탑을 만들면서 만났던 깨달음의 빛, 즉 정각正覺의 광명光明이다. 그러므로 이 세 조형물은 함께 보아야 한다. 그러자면 가까이 있어야 한다. 과천에서 용산으로, 용산에서 경주로 가지 말고 한곳에서, 아니면 가까운 거리에서라도 함께 볼 수 있어야 한다. 만일 백남준이 고려나 신라 시대에 태어났다면 돌로 「다다익선」을 세울 수도 있었다. 세 작품은 함께 있어야 한다. 그래야만 광명을 볼 수 있다. 앵그르, 마티스, 만 레이, 백남준으로 이어지는, 음악도 아니고 미술도 아닌 그 너머에 있는 음의 색, 혹은 색의 음을 들을 때도 마찬가지이다. 함께 보아야 한다. 「TV 첼로」만 보아서는 아무것도 보지 못한 것이다.

8, 9, 10 위에서부터 용산 국립 중앙 박물관에 자리한 「경천사 십층 석탑」, 경주 불국사 경내에 있는 「다보탑」, 과천 현대 미술관의 「다다익선」.

1, 2　시걸의 작품을 연상시키는 랜드로버의 광고.
아랍 에미리트에서 2009년 제작한 광고로 그해
두바이 링크스Linx 광고상을 받았다.

# 거리를 누비는 좀비들, 라이프캐스팅 조각

광화문 세종문화회관 앞을 지나다 보면 비가 오나 눈이 오나 변함없는 자세로 벤치에 앉아 책을 읽는 남자를 만난다. 가끔은 누군가 옆에 앉아 함께 신문을 보지만, 이 남자는 항상 같은 페이지를 읽는다. 이 <독서하는 사람>의 모습은 미국의 현대 조각가 조지 시걸George Segal(1924~2000)의 작품을 연상시킨다. 길거리 조각뿐 아니라 조지 시걸의 작품은 흔치 않지만 광고에도 사용된다. 아웃도어 룩 브랜드를 새로 만든 랜드로버Land Rover 자동차에서 새 시리즈 기어Gear를 광고할 때 시걸의 작품을 차용했다. 광고를 보면, 조각인지 진짜 사람인지 혼돈을 불러일으킬 정도이다. 실제 사람이나 동물 전체를 혹은 손이나 얼굴 등 신체의 일부에 석고를 입힌 다음 그대로 떠내는 제작 방식을 라이프캐스팅life casting이라고 한다. 우리에겐 라이프캐스팅하면 시걸의 작품보다는 아주 평범한 미국인들의 자화상을 실물 그대로 모사한 듀안 핸슨Duane Hanson(1925~1996)이 먼저 떠오른다. 살아 있는 사람을 그대로 석고로 떠낸 다음 섬유질 재료나 인조 레진 등 여러 가지 재료로 작업을 하고 여기에 실제 생활에서 구할 수 있는 옷가지와 소품을 조각에 붙여 제작한 핸슨의 작품들은 이른바 하이퍼리얼리즘hyperrealism 계열의 작품들로 조각의 팝 아트로도 불린다. 너무나 생생해서 작품 앞에서 손을 흔들어 반응을 떠볼 정도지만 핸슨의 등신等身 작품들에서는 소외된 인간의 묘한 외로움이 느껴진다. 핸슨의 조각은 고독감 외에도 침묵이나 단절 같은 보다 묵직함이 있다. 반면 시걸의 작품은 핸슨의 작품보다 극적으로 처리되었다. 이는 유대인인 그가 샌프란시스코의 명예의 전당 언덕에 설치한 「홀로코스트The Holocaust」(1982)에서 잘 드러난다. 시걸의 거의 모든 조각은 핸슨과는 달리 거칠고 보다 표현적이며 보다 드라마틱하다. 현대인의 고독도 더욱 깊이 다가오며 때론 <좀비> 같기도 하다. 랜드로버의 광고는 들로 산으로 나갔을 때 부딪치는 곤란한 상황을 묘사함으로써 자사의 옷을 입으면 언제든 이겨 낼 수 있다는 점을 강조한다. 난처한 상황이나 위험을 강조하려고 사람에게 진흙을 뒤집어 씌웠다.

「홀로코스트」는 6백만 명에 달하는 유대인 희생자를 기리는 작품이다. 시걸은 동구권에서 이민을 온 유대계 부모 밑에서 자랐다. 러시아 태생의 프랑스 화가이자 유대인인 마르크 샤갈Marc

Chagall(1887~1985)의 본명도 시걸이다. 하지만 이 기념비적 작품을 그가 유대인이라는 사실과 연결시켜 볼 필요는 없다. 그렇게 되면 그 후의 모든 작품도 홀로코스트를 비난한다는 해석을 하게 된다. 이 작품은 몇 번이나 유대인 혐오주의자들에 의해 손상되었다. 11개의 등신상으로 구성된 제품으로 청동 재질 위에 모두 백색 페인트칠이 되었고, 한 인물만이 손을 철조망 위에 올려놓았을 뿐 다른 인물들은 죽은 채 뒤편에 모두 쌓였다. 조각이라고 할 수 없을 정도로 참혹하다. 시걸은 평범한 현대 도시인들의 일상을 유사한 스타일로 묘사했다. 어느 경우든 대부분 실물 모델을 붕대로 감은 후 그 위에 석고를 바르고 이를 해체한 다음 다시 조립하는 식으로 제작되었는데 붕대에 남겨진 석고의 투박한 질감이 생생하게 살아남아 극적인 효과를 이뤘다. 또 백색의 석고 위에 다른 색을 칠하지 않고 석고의 흰색을 그대로 사용해 언제나 단색 톤이다. 그 결과 인물들은 살아 있는 것 같으면서도 죽어 있는 듯 보이는 묘한 모순을 갖는다. 순간적으로 우리를 스치고 지나가는 삶과 죽음의 모순, 혹은 갑작스러운 조우는 시걸만의 특이함인데 이것은 현대인인 우리 모두를 지배한다. 시걸은 이런 광기가 나치 시대에만 나타난 특이한 현상이 아님을 알려 준다. 타인에게 소외받고 버려지는 현대인은 자본과 기술이라는 또 다른 이름의 거대한 힘으로부터도 늘 위협을 당하는 연약한 존재이다. 저 외롭고 기죽어 걸어가는 군상들을 조각한 것만으로도 시걸은 예술가의 할 일을 다 마쳤다.

시걸의 작품은 인체 모형이 아닐까? 이런 의문은 누구나 갖게 마련이다. 실제로 조각한 게 아니라 <인체 모형을 그대로 조각으로 사용했다>는 비판은 19세기 말, 로댕이 활동할 때만 해도 조각가들에게 사형 선고나 다름없는 비판이었다. 실제로 로댕은 「청동 시대 L'Âge d'airain」(1877)를 제작했을 때 기자들로부터 실물 모형이라는 평과 함께 모진 비판을 들었다. 그 이후 기자들을 피하게 되었고 그가 인체 조각에 많은 변형을 준 데에도 이런 영향이 컸다. 시걸은 당시로서는 대담한 시도였던 실제 인물을 붕대로 감은 다음 석고를 입히는 방식이었다. 때론 옷을 입혀 놓고 석고를 붓기도 했다. 실제 인물이라는 사실성과 석고상이라는 모순은 서서히 살아 있다는 느낌과 죽어 있는 조각이라는 모순으로 옮겨 가면서 삶과 죽음의 양립하기 힘든 모순으로 이어진다. 몇 번에 걸쳐 일어나는 이 극단적인 대립 사이의 모순은 어느 정도는 피그말리온 Pygmalion 신화를 거꾸로 뒤집어 놓은 것이기도 하다. 피그말리온은 자신이 상아로 조각한 여신상을 사랑해

아프로디테에게 여인으로 만들어 달라고 빌었다. 사랑의 여신은 <입을 맞춰라>라고 조언했고, 조각가는 여신이 시키는 대로 입을 맞추었다. 조각은 온몸에 서서히 온기가 돌더니 몸을 숙여 피그말리온을 끌어안는다. 아이도 낳고 잘 살았다고 한다. 시걸은 우리 모두가 입을 맞추어 생명의 온기를 불어넣어야 할 사람들을 조각한지도 모른다. 사랑이 필요한 것이다. 모든 이에게 차별이 아니라 사랑이 있어야 한다고. 그러면 돌도 인간이 될 수 있다고. 성소수자에게도, 다문화 가정에게도, 공부 좀 못하는 아이에게도, 세상의 잣대로 뚱뚱한 이에게도 사랑이 필요하다. 그리고 이 사랑을 제도화하고 구체적으로 실천에 옮기는 더 크고 오래가는 사랑의 방법도 필요하다.

3, 4  시걸의 기념비적인 작품인 「홀로코스트」는 모두 백색 칠이 된 인물 조각으로 구성되었으며 마치 살아 있는 것처럼 보인다.

1   캐나다 국립 미술관 앞에 자리한
루이즈 부르주아의 「마망」(1999).

## 거미야 놀자

프랑스 태생의 미국 추상 표현주의 작가 루이즈 부르주아
Louise Bourgeois(1911~2010)는 거대한 거미 조각으로 유명하다.
국내에서도 전시회를 한 적이 있고 리움 미술관에서도
「엄마」(1999)를 소장하고 있어서 언제든지 볼 수가 있다.
언젠가 루이즈 부르주아의 작품 「마망Maman」(1999)이 신문
전면 광고에 실렸다. 신세계 백화점에서 여름 세일을
알리면서 사용한 이미지는 모델이 나무에 기어오르듯이
거미 다리를 붙잡고 있다. 거미 조각인 「마망」은 기괴한
외관에도 불구하고 광고에 자주 사용된다. 몇 년 전에는
국립 현대 미술관에서 「마망」이 설치되었던 스페인의
빌바오 미술관을 이용해 과천의 현대 미술관을 서울로
옮긴다고 광고했다. <미안해! 빌바오, 2012년 서울관 개관!
이제, 세계 미술의 중심이 서울로 이동합니다.> 빌바오
미술관 전경을 희미하게 처리한 것을 보니 어딘가 조금
켕기는 구석이 있었나 보다. 루이즈 부르주아의 「마망」은
10미터가 조금 넘는 거대한 조형물이다. 물론 크기를
축소한 작은 거미들도 있다. 브론즈, 스테인리스 스틸,
대리석 등이 함께 사용되었으며 거미 그 자체나 마찬가지다.
설명이 필요한 부분은 크기와 제목이다. 왜 저렇게 큰
것일까? 조각을 한답시고 거미를 곤충 도감에나 나오는
식으로 작게 묘사할 수는 없다. 거미는 거대해지면서
곤충이 아니라 다른 것이 된다. 그 다른 것이란 무엇인가?

2   신세계 백화점에서 세일을 알리면서
사용한 「마망」.

루이즈 부르주아는 거대한 거미 조각에 엄마라는 뜻의 프랑스어를 붙였다. 그래서 크기에 놀라고 제목에 다시 놀란다. 루이즈 부르주아의 어린 시절을 언급할 필요는 없다. 성적 트라우마, 가정 교사와 아버지의 불륜, 나약한 엄마의 한 맺힌 삶 등 이런 어린 시절의 기억들은 그녀의 작품에 단선적 사고를 개입하게 된다. 가령 어린 시절 그녀가 태피스트리를 수선하는 공방에서 엄마와 함께 일을 했다고, 거미와 그리스 신화에 나오는 베 짜는 명수 아라크네를 동일시하려는 해석은 어처구니없다. 또 루이즈 부르주아의 작품에 페니스, 여성의 유방, 질, 클리토리스, 자궁 등의 성 기관들이 중요한 모티브로 등장한다고 해서 이를 그녀의 어린 시절 트라우마와 단선적으로 연결시키는 감상법도 어이가 없다. 사실 부르주아의 작품을 실제로 보면 성적 의미들이 너무나 노골적이어서 충격적이다. 위에서 예로 든 어린 시절은 작품에 대해 거의 아무것도 말하지 않는다. 견디기 쉽지 않은 어린 시절을 보냈군, 이 말 외에 더 보탤 필요가 있을까? 거미와 아라크네는 아무런 관계가 없다. 이런 식의 비평은 돌아다니는 이야기들을 대강 갖다 붙인 것에 지나지 않는다. 중요한 것은 두 가지이며, 다른 것은 부차적이다. 우선 제목! 전 세계에 똑같은 작품들이 여러 개 있는 통에 대부분 <거미>라고 부르지만 이는 잘못되었다. 반드시 <마망>이라고 불러야 한다. 작품을 보는 이들이 즐기는 것은 거미와 엄마 사이에, 눈앞에 있는 형상과 그 형상을 부정하면서 지칭하는 제목 사이에 존재하는 괴리, 혹은 간극이다. 루이즈 부르주아는 한 편의 시를 썼다. 사물과 언어 사이에 존재하는 일대일의 상응 관계가 여지없이 무너지면서 언어와 사물을 다시 보게 만들었다. 루이즈 부르주아는 거미를 엄청나게 확대하면서 조각을 통해 시를 썼고 거미 형상에 「마망」이라는 제목을 붙이면서 시를 완성하였다. 우리는 사물과 언어가 뒤틀리며 드러나는 간극 속으로 들어가야 한다. 이 간극은 일상 속에서는 거의 만날 수 없다. 일상은 거의 정확하게 언어와 사물 사이에 존재하는 대응 관계에 의해 지배되고 움직인다. 언어와 사물 사이의 일대일 관계가 가장 잘 드러나는 영역이 법의 세계다. 법 앞에서 만인이 평등하다는 건 사물과 언어가 일대일로 만난다는 얘기다. 반면 시인들의 언어는 어떤가. 고의로 뒤틀고, 때론 자신도 모르는 사이에 뒤틀린 언어를 발음하게 된다. 마치 내 속에 또 다른 내가 있기라도 하듯이. 이 사물과 언어의 관계를 루이즈 부르주아에게 대입해 보자. 아빠가 엄마 이외의 다른 여자와 사랑을 하네, 일대일의 대응 관계가 깨진다. 이 파괴는 엄마 아빠의 관계 이외의 다른 사물과

언어의 관계도 깨질 수 있음을 의미한다. 여기서 언어는 문법을 포함해 사물들 사이의 추상적 관계를 모두 의미한다. 하지만 어린아이의 눈에 비친 모습은 단순히 엄마 아빠의 관계를 부정하는 것에 머물지 않고 그 이상을 진전한다. 어린아이들은 동생이나 다른 아이들이 어디서 오는지 늘 궁금하지만 가슴속에 꼭 눌러 담아 둔다. 그런데 이제 알아버렸다. 자신이 어디서 왔는지를. 이를 프로이트Sigmund Freud(1856~1939)를 비롯한 정신 분석가들은 <최초의 장면>이라고 지칭하면서 어린 시절의 대표적인 트라우마로 분류해 놓았다. 독일 소설가 카프카Franz Kafka(1883~1924)는 이 원초적 장면에 가장 정확하게 소설적 비유를 부여한 작가이다. 『변신Die Verwandlung』(1912)을 읽어 보시길. 어린 시절은 누구에게나 중요하다. 루이즈 부르주아에게나 우리 모두에게. 하지만 언어와 사물의 관계 속으로 이제 막 들어간 어린아이들이 뜻하지 않게 보는 장면들, 가령 아빠가 가정교사와, 포레스트 검프처럼 엄마가 교장 선생님과 사랑하는 장면은 충격적이다. 언어와 사물의 관계가 삐걱거리고 뒤틀리면서 세상은 다른 게 아닌 것이 되어 버린다. <거미>가 <마망>이 된다. 삶에는 다른 뭔가가 있다. 요약 불가능한 게 있다. 루이즈 부르주아는 다른 것이 아니라 이 의문을 평생 놓지 못하고 살았다. 그녀의 감각과 정신 속에서는 사물과 언어가 일대일로 만나지 못하는 간격이 존재했고 그 간격 속에 거미가 살았다. 전혀 다른 거미가, 엄마가 아닌 엄마가, 아빠가 아닌 아빠가. 오직 예술이라는 우회적인 방법으로만 접근 가능하고 시를 통해서만 잠시 불러 보는 <심연>이 있었다.

「마망」을 광고에 쓴 국립 현대 미술관은 미안한 정도가 아니라 석고대죄를 해야 한다. 현대 미술관은 경마장 옆, 어린이 대공원 옆, 깊고 깊은 산속에 있지 않은가! 지하철 타고 내려서 셔틀버스 타고 한참을 들어가 새소리 들리는 맑은 숲 속에 덩그러니……. 도대체 뭐하자는 것인지 모르겠다. 현대 미술관을 그렇게 산속에 처박아 놓아도 되는 것인지! 일반 관람객이 아니라 직원들을 위한 시설이 된 것은 아닐까? 현대 미술이 무엇인가? 영화, 만화, 광고, 퍼포먼스, 패션, 디자인, 건축, 심지어 요리까지 모두 현대 예술인 요즘, 산사의 풍경 소리 들리는 적막한 산속에 있는 현대 미술관이라니. 기가 막힐 노릇이다. 미안해, 빌바오? 웃기는 소리 마라. 감히 빌바오와 비교를 하다니 가당치도 않다. 현대 미술관은 시청이 있는 자리에 들어서야 한다. 거기가 가장 잘 어울린다. 요즘 세상에 가장 유행하는 말 중 하나가 콘텐츠다. 그런데 현대 미술관을 과천 산속에

처박아 놓고 장관이나 관장들은 입만 열면 콘텐츠 타령이다. 1,003대의 TV 모니터를 쌓아 올린 「다다익선」과 용산 중앙 박물관에 옮겨다 놓은 「경천사 십층 석탑」은 같은 개념에 입각한 동일한 작품이다. 이 유사성은 「다보탑」까지 이어진다. 콘텐츠는 만화나 영화. 게임, K팝만을 뜻하지 않는다. 언제부터 한국이 이렇게 처참하게 인문학을 무시하고 천박해졌는지 모르겠다. 문화 산업, 한류 다 좋은 이야기들이다. 잘 육성해서 일자리도 늘리고 적극 육성하고 후원해야 할 분야다. 그러나 그게 다는 아니지 않은가.

산속에 있는 현대 미술관을 통째로 서울 한복판으로 옮겨야 한다. 현대 미술은 퐁피두나 데이트 모던이나 모마처럼 도심 한복판에 있어야 한다. 서울관이 있는 경복궁 옆 옛 기무사 자리도 멀다. 시청을 멀리 딴 데로 보내고 서둘러 그 자리를 현대 미술관에게 내줘라.

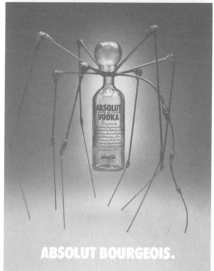

3　과천의 현대 미술관이 서울관 개관을 알리면서
지면 광고에 등장시킨 「마망」.

4　앱솔루트 보드카가 루이즈 부르주아에게
경의를 표하며 만든 광고.

1 아트 마케팅의 적절한 예인 롯데 백화점의
<로버트 인디애나와 함께하는 대축제> 광고.

# GOD is LOVE, LOVE is GOD

롯데 백화점에서 로버트 인디애나Robert Indiana(1928~ )의 조각 「러브LOVE」(1966~1999)를 내걸고 대대적인 마케팅을 벌인 적이 있다. <LOVE to LOVE, 사랑에 사랑으로, 로버트 인디애나 특별전>을 알리는 광고 전단지에는 로버트 인디애나의 「러브」 판화가 큼직하게 찍혀 있었다. 신문에 끼워져 배달된 인디애나의 작품을 보는 순간 놀라지 않을 수가 없었다. 이제 현대 미술이 백화점 마케팅에 서슴없이 활용되는 시대가 왔구나. 얼마나 매상과 연결되었는지 모르겠으나 앞으로도 계속 유사한 마케팅이 이어지길 바란다. 만만치 않은 저작권료와 준비 과정도 쉽지 않았을 테지만. 인디애나는 미국 팝 아트를 대표하는 예술가다. 특히 그의 「러브」 조각은 전 세계 미술관은 물론이고, 길거리, 공원, 대학 캠퍼스 등 헤아릴 수 없이 많은 곳에 자리 잡아서 조금 식상할 정도로 익숙한 작품이다. 하지만 익히 알고 있는 작품임에도 실물 조각을 공원이나 길거리에서 다시 대하면 느낌도 다시 살아 돌아온다. <다시 보아도 다시 돌아오는 느낌>에 인디애나 작품의 예술성과 대중성이 함께 들어 있다. 대부분의 팝 아트 작품이 그렇지만 인디애나의 「러브」 시리즈 역시 상상력의 비약이 돋보인다. 글자를 크게 확대해서 조각하다니! 예술 작품이 될 수 있다고 생각했다니! 기괴한 작품들이 많은 오늘날에는 아무 일도 아니지만, 1960년대 말 처음으로 이런 생각을 했다는 것은 놀라운 일이 아닐 수 없다. 하지만 놀랄 일은 다른 데 있다. <사랑>이라는 단어를 저렇게 크게 확대하려면 정말로 사랑을 믿고 애타게 갈구해야 한다. 인디애나는 목소리 높여, 가슴 절절한 사랑을 표현하려 했다. 이 진정성과 뜨거움이 없었다면, 그것을 표현할 방법도 찾을 수 없다. 1960년대 말이면 월남전이 한창이고 미국은 반전 데모의 열기가 전국을 휩쓸 때다. 이 반전 열기는 비단 미국만이 아니라 전 세계로 퍼져 나갔다.

인디애나는 버락 오바마를 지지했고 자신이 제작한 버락의 이미지를 티셔츠에 새겨서 선거 캠페인에 활용하도록 한 민주당 지지파이자 열린 마음의 소유자였다. 트럼프와는 격이 다른 사람이다. 어느 날 그는 교회에 갔다가 <GOD is LOVE>라는 글귀가 새겨진 명패를 보고 단어 순서를 살짝 바꾸어 보았다. <LOVE is GOD>이 더 멋있어 보였고, 예전에 시를 쓰던 시절 LOVE를 LO와 VE로

나눠 종이에 끄적거렸던 기억이 떠올랐다. 이렇게 해서 탄생한 작품이 「러브」 시리즈이다. 모든 사람을 사랑하고 싶은 열망, 전쟁과 공포가 없는 세상에 대한 간절한 소망 그리고 분노와 개혁의 의지. 사실 어느 예술가가 이런 뜨거운 감정과 세상에 대한 비판적 인식을 갖고 있지 않겠는가. 우리는 잘 안다. 미숙한 사랑은 쉽게 변질되는 것을, 열망만 가득한 사랑 역시 쉽게 폭력으로 변한다. 사랑이란 아무것도 기대하지 않는 것인지도 모른다. 그냥 주는 것이다. 그런데 사람들은 사랑을 돌려받고 싶고, 자신의 감정만 주장하기 일쑤다. 사랑은 인간과 세상의 거의 모든 것을 드러내므로 문학과 예술의 영원한 주제이다. 연애 그 자체는 아무것도 아니다. 연애와 사랑을 통해 나타나기 시작하는 숨어 있던 것들과 세상 전체의 논리, 그 너머의 거대한 세계가 두렵고 신비하다. 도인이나 성자들의 일기 같은 것을 읽어 보면 많은 이가 열병같이 사랑을 앓았다. 또 적지 않은 사람이 어린 시절 연애 소설이나 기사도 소설 같은 것에 심취했었다. 유명한 프란체스코<sup>Francesco</sup> 수도회를 창설한 이탈리아 성인도 그랬다. 이탈리아 사람인데 본명을 버리고 프랑스를 뜻하는 말을 이름으로 택한 이 성자는 어린 시절 남프랑스 음유 시인들의 시와 기사도 소설에 심취했다. 이 경험이 그에게 성자의 길을 열어 주었다. <이제부터 나의 아버지는 하늘에 계신 천주뿐이다>고 외친 조반니는 사람들이 모인 네거리에서 속세에서 입던 옷을 훌훌 벗어 던지고 맨발로 길을 떠났다. 그렇게 탁발 수도회가 시작되었다. 모든 시작은 미미하다. 로버트 인디애나 역시 한낱

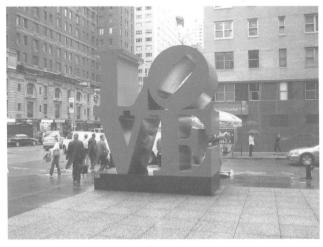

2  전 세계 곳곳에 자리 잡은 팝 아트 작가
로버트 인디애나의 「러브」 조각.

예술가이다. 우리는 「러브」를 좋아하지만 알고 있지 않은가. 월남전이 끝났어도 전쟁과 테러는
계속되고, 앞으로도 그럴 것임을. 로버트 인디애나가 아무리 크게 사랑을 조각해도, 영어만이
아니라 히브리어와 스페인어로 사랑을 조각해서 여기저기 갖다 놓아도 전쟁은 계속된다.
그러므로 사랑은 계속되어야 하고 로버트 인디애나 같은 이들이 또 나와야 한다. 사랑만으로는
부족하다. 그러나 이 사랑마저 없으면 세상은 무너지리라. 인디애나의 조각은 어쩌면 이
무너질지도 모르는 세상을 버티는 작은 기둥일지도 모른다.

인디애나의 「러브」는 거슬러 올라가면 초현실주의까지 이른다. 기욤 아폴리네르는 인디애나에
앞서 이미 상형시caligramme라는 기이한 실험을 했었다. 글자는 의미를 전달하는 도구가 아니라
그 자체가 회화성을 지님으로써 전혀 다른 기능을 하고 분수처럼 솟아오르거나 비둘기처럼
날아다닌다. 에펠탑처럼 뾰족하게 배열되기도 한다. 르네 마그리트의 「대화의 예술L'art de la
conversation」(1950)이라는 작품도 그렇다. 선사 시대 유적지 같은 곳에 <꿈rêve>이라는 단어가 우람한
모습으로 서 있다. 영국의 솔즈베리 평원에 있는 스톤헨지Stonehenge 유적에서 영감을 얻은
작품으로 인디애나의 「러브」와 매우 유사하다. 롯데 백화점에서 인디애나의 작품을 활용한 것은
무엇을 의미할까? 물건이 예술 작품처럼 아름다워지기도 했지만, 백화점으로 사람들을 오게
하려면 다른 무엇이 필요하고, 그건 바로 예술일 것이다. 은행 창구를 호텔 로비처럼 바꾸고,

3, 4   기욤 아폴리네르의 글자를 이미지로 사용한
상형시 작품.

보험사 현관을 갤러리를 꾸몄더니 사람들이 마음과 함께 지갑을 연다. 같은 논리로 백화점에서 팝아트 예술가 로버트 인디애나의 전시회가 열렸다. 지갑을 여는 예술일까? 그렇다. 부인할 수 없다. 그러나 한국은 지금, 예술이 되지 않으면 상품도 마케팅도 성공하지 못하는 소득 3만 달러 시대에 근접했고 이는 갈수록 심해지리라. 양극화와 함께.

5   로버트 인디애나의 또 다른 조각 작품
「AHAVA」(1977). 히브리어로 <사랑>을 의미한다.

6   고대의 거석 기념물인 스톤헨지에서 영감을
받은 르네 마그리트의 「대화의 예술」.

1   지금은 KEB하나은행으로 바뀐 구 하나은행에서
빅팟 펀드를 광고하면서 레노의 「황금 화분」을
다양하게 활용하였다.

## 광고도 예술이다, 레노의 엄청난 화분

한 은행에서 거대한 화분을 광고에 사용했다. 프랑스 현대
조각가 장피에르 레노 Jean-Pierre Raynaud(1939~ )의 화분이다.
광고는 빨간색을 입힌 화분에 컴퓨터로 합성한 사람을
작게 올려놓았다. 레노의 작품을 활용한 같은 은행의
다른 광고를 보면 이번에는 화분 옆에 긴 사다리가 있고
소인국에서 온 것 같은 사람이 화분 안을 들여다본다. 모두
<크다!> 라는 광고 콘셉트에 맞춰 제작되었다. 그러면 진짜
작품도 광고에 나오는 화분처럼 저렇게 클까 궁금하지만
폭 3미터에 높이 3미터인 원작은 광고처럼 사람 키의 몇
배가 넘을 정도로 크지는 않다. 크기만 다르다는 사실
외에 레노는 화분에 손 하나 대지 않았다. 어디서나 쉽게
보는 가장 평범한 형태의 화분이다. 크기와 함께 달라진
점은 광고에서는 붉은색이지만 원작에는 황금색이
칠해져 있다는 정도이다. 그래서 제목도 「황금 화분 Le
Pot doré」(1985)이다. 레노는 베니스 비엔날레에서 금상을
수상했고 파리 조각 대상도 수상했다. 한국과의 인연도
각별해서 1995년 호암 박물관에서 열린 미장센전을
시작으로 2년 후인 1997년에는 경주 선재 미술관과
통영에서 전시했고 2001년에는 김포에서 설치 작업을,
2006년에는 부산 광안리 해수욕장에서 대형 화분 전시를
한 적도 있으며 판문점에서는 남과 북의 국기를 들고
분단을 표현한 퍼포먼스를 벌이기도 했다. 한국에서는

소개되지 않았지만 같은 해인 2006년, 레노는 우여곡절 끝에 평양의 김일성 광장 한복판에서 두 손으로 북한 인공기를 든 퍼포먼스도 했다. 이 퍼포먼스를 하기 위해 레노는 북한 당국과 오랜 협의를 거쳐야만 했다고 한다. 화분 작품만 놓고 보면 레노가 설치 작업의 대상으로 화분을 선택한 것은 쉽게 이해할 수 있다. 그는 대학에서 원예학을 전공했다. 하지만 그는 원예에 대해서는 더 이상 관심을 쏟지 않는다. 레노는 졸업 후 오히려 조경과 건축 쪽에 관심을 기울였고 파리 서쪽의 신시가지인 라데팡스에 세워진 거대한 건물인 그랑아르슈 Grande arche 옥상에 천상의 질서를 표현한 그래픽 작품을 제작했다. 또 같은 라데팡스 지역에 정원을 설계하기도 했다. 라데팡스는 레노의 고향이기도 하다. 레노는 아직 신도시 개념이 세워지기 전 쿠르브부아로 불리던 이곳에서 태어났다. 우리는 레노가 건축과 조각을 하나의 개념으로 이해하는 걸 알 수 있다. 그가 몬드리안이나 러시아 추상화가인 말레비치 Kazimir Severinovich Malevich(1878~1935)를 존경하는 데에서 알 수 있듯이 기하학적 명징함과 추상성을 결합시킨 그의 예술적 성향이 건축과 조각의 융합으로 결실을 맺었음도 알 수 있다.

거대한 화분에 황금 칠을 하자 많은 사람이 걸작이라고 박수를 치며 세계 여러 곳의 박물관에서 전시를 제의했다. 파리 현대 미술관인 퐁피두센터 앞마당에도 높은 받침대 위에 황금 화분이 올라갔고 북경 자금성에서도 황금 화분이 전시된 적이 있다. 그 이전 독일 베를린의 포츠담 광장에서는 크레인에 실려 공중에 매달린 채 전시했다. 원작은 1985년 카르티에 문화 재단에서 주문받아 제작하였고 유리로 제작된 온실 속에 전시되었다. 레노의 「황금 화분」을 이해하려면 약 100년 전으로 거슬러 올라야 한다. 뒤샹의 레디메이드 작품인 「샘Fountain」(1917)을 봐야 한다. 뒤샹의 「샘」은 위생도기를 파는 가게에서 직접 사다가 아무런 변형도 가하지 않은 채 그냥 갖다 놓은 남자 소변기이다. 화분은 뒤샹의 남자 소변기에 비하면 얌전한 축에 속한다. 남자 소변기든 화분이든 모두 일상생활 속에서 쉽게 보는 흔한 물건들이다. 청계천에 「스프링 Spring」(2007)을 설치한 올덴버그 Claes Oldenburg(1929~)도 같은 계열의 작가다. 올덴버그 역시 티스푼이나 자전거 바퀴 혹은 빨래집게 등 일상의 집기나 도구들을 수십 배 크기로 확대하여 공원이나 광장 같은 곳에 전시한 대표적인 현대 조각가이다. 뒤샹이 남자 소변기를 화장실에서 떼어 내서 받침대 위에 올려놓았더니 작품이 되었다. 물론 작품으로 인정받기까지는 세월이 흘러야만 했다. 화분도

2    파리 퐁피두센터를 대표하는 조형물 「황금 화분」.
퐁피두센터의 2층 야외 테라스에서 늘 관광객들의
카메라 세례를 받고 있다.

마찬가지이다. 크기를 키우고 황금색을 칠했을 뿐 화분을 받침대에 올려놓았더니 작품이 되었다. 우리는 여기서 일상 속의 별 의미 없는 물건들이 몇 가지 변형을 거치자 예술 작품으로 변신을 하는 과정을 목격한다. 뒤샹의 「샘」은 현재 약 40억 원 정도 나간다고 한다. 아마도 이 가격은 뒤샹이 소변기에 소변기라는 제목 대신 「샘」이라는 제목을 붙인 대가일지도 모른다. 또 하나 뒤샹이 한 일은 남자 소변기를 화장실에서 떼어 내 전시장으로 이동시킨 일이다. 이 제목 달기와 화장실에서 전시장으로의 공간 이동이라는 결과로 남자 소변기는 작품이 되었다. 마찬가지로 레노 역시 두 가지를 했을 뿐이다. 우선 그는 화분의 크기를 키웠다. 만일 저 정도 크기의 화분에다가 꽃을 심는다면 거대한 소나무를 심어야 한다. 뒤샹과는 달리 화분이라는 평범한 제목을 계속 사용하면서 대신 크기에 변형을 주었다. 그다음 레노는 뒤샹과 마찬가지로 화분이 의당 있어야 할 자리인 온실이나 아파트 베란다 같은 곳에서 떼어 내 퐁피두센터 광장, 자금성, 베를린 광장의 공중 등에 갖다 놓았다. 그 역시 장소를 이동시켰다. 우리는 이렇게 해서 현대 미술의 한 중요한 특징을 뒤샹과 레노의 작품에서 확인 할 수 있다.

이제 현대 미술에 오면 남자 소변기이든 화분이든 원래 있던 장소에서 이탈되어 공간 이동을 함으로써 작품이 된다. 그러면 우리가 보는 <화분은 화분이 아니다>라는 문장이 생긴다. 이 작업을 레노보다 조금 일찍 한 예술가가 마그리트다. 담배 파이프를 그려 놓고 그것을 부정한 그림 「이미지의 배신」에는 <이것은 파이프가 아니다 Ceci n'est pas une pipe>라는 문장이 있다. 레노 역시 화분을 통해 화분을 부정하면서 언어와 문법이 지배하는 논리적인 세계를 뒤집어 놓았다. 크게 확대된 이미지를 통해서.

뒤샹이든 레노든 혹은 마그리트든 올덴버그이든, 현대 예술가들은 남자 소변기와 화분, 담배 파이프와 거대하게 확대된 티스푼을 통해 시인들이 한 일을 한다. 문법을 비틀고 단어의 위치를 바꿈으로써 남자 소변기가 샘이 되고 화분이 거대한 건축물이 된 것이다. 이는 곧 이성적 사회의 이성적 문법이 사실은 활기 없는 무기력한 세계의 무기력한 문법임을 말한다. 하지만 이 활기 없는 이성적 문법이 현실이다. 따분하고 무기력한 현대인에게 「샘」이 된 남자 소변기와 거대한 「황금 화분」이 된 화분은 하나의 충격이며 비틈이다. 느닷없이 나타나 황금색으로 번쩍거리는 거대한 화분은 한 편의 시와 같다.

3, 4, 5  전 세계 다양한 장소에서 전시된 「황금
화분」은 현재의 「샘」과 같은 존재이다.

1   캐나다의 약국 화장품 브랜드인
파머세이브Pharmasave의 세정제 광고.
제프 쿤스의 「파란 개」를 연상시킨다.

## 제프 쿤스의 풍선 개는 세균 덩어리

액체 비누 회사에서 제프 쿤스의 「풍선 개Balloon Dog」(1994~2000) 연작 중 하나인 「파란 개Blue Dog」를 광고에 응용했다. 평소 미술에 크게 관심이 없는 이들은 이 광고를 보면서 원작이 있다고 생각하지 못할 수도 있다. 사실 현대 미술, 정말 난해하다. 데이미언 허스트Damian Hirst(1965~ ) 같은 예술가는 상어를 포르말린 수조에 넣고 작품이라고 하니 아무리 현대 미술이라지만 일반인들 입장에서는 당황스럽다. 폐품을 이용한 이른바 정크 아트Junk art로 불리는 미술도 마찬가지로, 환경적인 측면을 고려해도 너무하지 않나 싶다. 실제로 독일 프랑크푸르트에서 정크 아트 전시회를 열었을 때, 개막 하루 전 청소 용역사의 청소부들이 작품을 쓰레기로 착각한 나머지 소각장으로 가져가 버린 웃지 못할 일도 벌어졌다. 그 후 시립 미술관 측에서는 이 용역 회사 직원들을 상대로 현대 미술 강좌를 열기도 했다. 비누 회사의 광고에서 제프 쿤스를 떠올리기 쉽지 않지만, 이 「풍선 개」시리즈의 가격을 알면 광고를 다시 보지 않을 수 없다. 한정판으로 5개만 제작된 연작들 중 「오렌지 개Orange Dog」는 2013년 11월 12일, 뉴욕 크리스티의 컨템퍼러리 예술 이브닝 경매를 통해 무려 5천 5백만 달러에 팔려 나갔다. 한화로 대략 640억 원 정도로, 생존한 작가의 작품으로는 미술 경매 사상 최고액을 기록했다. 그렇지 않아도 상업성 시비에 휘말려 종종 〈키치의 제왕〉이라는 달갑지 않은 평을 듣던 제프 쿤스는 경매에서 상상을 초월하는 가격으로 인해 다시 한 번 입방아에 오르고 말았다. 독일어인 키치kitsch는 전통 예술 개념이나 장르로는 묶을 수 없는 대중적이며 풍자적이고 나아가서는 상업적이기도 한, 예술성이 고의로 제거되거나 뒤틀린 일체의 행위나 그 결과물을 지칭한다. 점차 유행을 타면서 패션, 건축 등에도 적용되었다. 일상적인 물건을 확대하거나 폐차 등의 고철 더미를 쌓아 올린 작품들도 키치 스타일이며 대중문화 스타들을 활용한 이미지나 조형물도 키치에 속한다. 640억 원! 정말 어마어마한 액수다. 하긴 돈 있는 이들이 자기 돈 쓴다는데 어떻다는 말인가? 맞는 말이다. 그렇다면, 전혀 마음에 닿지 않고 장난기 가득한 허접한 작품이라고 제프 쿤스를 비평해도 이것 역시 자유이다. 하지만 이 두 가지 자유, 지나치게 높은 가격을 주고 작품을 구입하는 수집 행위와 작품의 예술성에 대한 비판은 모두

예술과 돈의 관계에 대한 자본주의 예술 개념의 불편한 진실에 기초한다. 예술도 돈의 지배를 받는다는 자본주의 사회의 평범한 진실이 문제가 아니라, 늘 새롭게 정의되어야 하고 그럼으로써 특정 이데올로기에 대해 비판의 날을 세울 수 있어야 하는 예술로 개념이 변하고 있다. 바로 이 점을 이해하고 현대 미술의 한 특성을 알아보는 데에 이 액체 비누 제조사의 광고가 우리에게 많은 도움을 준다.

비누 회사의 광고를 보면, 이미지 오른쪽 하단에 액체 비눗방울들이 솟아올라 공중에 뿌려지고 비눗물 속에는 <make a fool of bacteria>라는 문구가 보인다. 그리고 그 위로 크게 확대된 방울 안에는 제프 쿤스의 작품에 등장하던 <풍선 개> 한 마리가 보인다. 제프 쿤스의 작품에 등장하던 개가 비누 거품에 씻겨 사라지는 세균이라는 말이 된다. 하긴 둥근 원 안의 개는 어딘지 현미경으로 본 세균처럼 생겼다. 하지만 제프 쿤스의 원작은 재료에서 알 수 있듯이, 스테인리스 스틸 재질의 작품이고 게다가 개의 표면을 거울처럼 번쩍이게mirror-polished 마감 처리를 했다. 작품 앞에 서면 관람자뿐만 아니라 주변 모습까지 개의 반들반들한 표면에 비쳐진다. 실제로 보면 감동까지는 아니라 해도 표현하기 힘든 뭔가 큰 느낌이 다가온다. 그렇다면 이 광고는 제프 쿤스의 <풍선 개>를 비누로 <멍청하게 만들어서> 박멸해야 할 박테리아라는 것인데, 만일 해석이 맞다면 이는 제프 쿤스에 대한 정면 도전이 아닐 수 없다. 하지만 제프 쿤스가 정색을 한다고 해도, 비누 회사는 느긋할 것이다. 우선, 제프 쿤스의 「풍선 개」가 쿤스의 독창적인 작품이 아니라는 결정적인 증거들이 많다. 백화점 같은 곳에 가면 마케팅의 일환으로 엄마 손잡고 찾아온 어린아이들에게 풍선을 접어 개도 만들어 손에 쥐어 주고 때론 풍선을 왕관처럼 말아 머리에 씌워 주기도 한다. 어디선가 많이 보던 막대 풍선, 그것이 제프 쿤스의 「풍선 개」이다. 하지만 제프 쿤스는 이런 주장에 대해 목청을 돋우며 항변을 할 것이다. <무식한 놈들, 내 강아지들은 높이만 3미터가 넘고 들어간 재료비가 얼마인데, 그런 소리를 하다니! 내가 직접 제작하지는 않았지만 내 밑에서 일하는 직원이 수십 명이야!> 맞는 말이다. 크긴 정말 크다. 그리고 단단하며 무엇보다 반들반들 윤이 나고 주변이 거울처럼 투영된다. 작품성 운운하기 전에 대부분의 사람은 이 강아지 앞에서, 아이디어 자체가 너무나도 <뻔뻔스럽고> 놀라워서 잠시 할 말을 잊은 채 멍하니 서서 바라볼 수밖에 없다. 자칫 말을 잘못 꺼냈다가는 현대 미술 모르는 무식한 사람 취급을 당할 수도 있기에.

비단 비누 회사만이 아니라, 제프 쿤스의「풍선 개」는 한 아동 교육센터의 광고에서도 예의 그 놀라운 호소력을 발휘한다. 세워진 지 거의 20년 가까이 된 인도의 브레인오브레인Brainobrain은 전 세계적으로 20여 개 국가에 지점을 운용하며 인도의 전통적인 주판을 활용한 교육 프로그램을 개발해 냈다. 이외에도 젊고 유능한 교사들을 통해 시험과 디지털 기기에 지친 아이들의 마음을 치료하고 창의성을 길러 주는 교육 프로그램을 운영 중이다. 광고를 보면, 제프 쿤스의「풍선 개」를 제작하는 비법을 소개하는 것처럼 보인다. 외형은 제프 쿤스의「풍선 개」그대로이지만 긴 막대 풍선을 꼬는 방법까지 그림으로 풀어서 설명한다. 아이들의 눈높이에 맞추자니 그랬을 것이다. 앞의 비누 회사가 제프 쿤스의「풍선 개」를 조금 부정적으로 사용했다면, 이 아동 교육센터에서는 제프 쿤스의 작품이 지닌 유희성을 마음껏 활용한 예이다. 아이들뿐 아니라 자동차를 좋아하는 사람들도 제프 쿤스의 이름을 한 번쯤 들어 봤을지 모른다. BMW사의 차를 캔버스 삼아「아트 카」를 제작한 이가 바로 제프 쿤스다. BMW는 이미 여러 번에 걸쳐 예술가들과의 협업을 통해「아트 카」를 제작해 전시했다. 제프 쿤스가 제작한 BMW「아트 카」는 17번째로 이루어진 예술과 산업계의 콜라보레이션 결과물이다. 최근 한국에서도 제프 쿤스의「축하Celebration」연작을 삼성 미술관인 리움, CJ 그룹, 신세계 백화점 등의 재벌들이 구입한 바 있다. 또 제프 쿤스는 파리 인근의 베르사유 궁에서 대규모 전시회를 열기도 했다. 당시 프랑스의 보수적인 인사들은 <이게 대체 뭔 일이냐>며 제프 쿤스의 작품 전시회를 못마땅하게 여겨 반대하기도 했다. 하지만 되레 전시회를 홍보해 주는 꼴이 되어 버렸는데, 아니나 다를까 수백만 관람객이 몰려들었다.

2 제프 쿤스가 BMW와 협업을 통해 만든 「아트 카」.
특유의 키치 분위기가 물씬 풍긴다.

3 인도의 아동 교육 센터가 제프 쿤스의 「파란 개」를
이용해 만든 친근한 이미지의 광고.

epilogue_

책의 교정도 다 보고 마무리 단계에 접어들어 그동안 수고한 분들과 술이라도 한잔해야겠다고 이런저런 생각을 하던 차였다. TV를 보다가 광고가 나와 채널을 돌리려는데, 낯익은 장면이 눈에 들어왔다. 이게 웬일인가! 잠시 채널 고정. 광고인데, 영화「셜리에 관한 모든 것 Shirley - Visions of Reality」(2013)이 나오는 게 아닌가. 잠깐 본 광고였지만 너무 잘 만들었다. 진한 파스텔 톤의 균일하고 단순화된 색감과 잘 통제된 조명 효과를 통해 여느 광고에서는 대할 수 없는 신선하고 우아한 화면을 연출해 냈다. 구스타프 도이치 감독이 만든 영화를 표절 의혹까지 받을 정도로 모방한 건 확실하지만, 이 광고가 진정 놀라운 것은 이런 시각적 내용만이 아니었다. 미국 화가 에드워드 호퍼 Edward Hopper(1882~1967)의 그림을 그대로 담아서가 아니라, 신세계 쇼핑몰 홈페이지 URL인 SSG를 <쓱>이라고 읽어 내는 대목에서 놀랐다.

> 「영어 좀 하죠? 이거 읽어 봐요.」
> 「SSG」
> 「쓱.」
> 「잘하네.」

SSG는 광고에서 쓱이 되지만 곧 ㅅㅅㄱ이 된다. 히브리어에서처럼 모음이 생략된 것인데, 제작하는 사람들의 언어학적 지식보다는 뛰어난 감각과 순발력에 기립 박수를 보내고 싶었다. 잘 만든 광고는 채널을 돌리는 사람의 손을 멈추게 한다. 신세계 닷컴 ssg.com 광고는 회화를 영화로 제작하여 재해석한 콘텐츠를 다시 응용함으로써 성공을 거뒀다. 회화가 있고 영화가 있었으며 그리고 광고가 나왔다. 콘텐츠가 하나의 먹이 사슬처럼 연결되면서 해석되고 응용되는 이 순서에 잠시 주목하자. 그러나 다른 사슬이 있다. 이 두 번째 사슬은, 광고가 있고 영화가 있으며 회화가 가장 나중에 나온다. 콘텐츠 먹이 사슬이 꼭 회화, 영화, 광고 순은 아니다. 전도된 먹이 사슬의 경우도 마찬가지이다. 중요한 것은 이 세 개의 콘텐츠가 먹이 사슬을 이루며 구체적으로 표현되기 이전부터, 언젠가는 사슬을 이룰 수 있도록 처음부터 서로 가까이 있었다는 사실을 깨닫는 것이다. 회화, 영화, 광고 사이에는 접점이 있었고, 이 접점은 원래부터 언제든지 경계를 넘어서서 사슬을

이룰 수 있는 잠재적 가능성 상태에 있었다. 각 콘텐츠 영역에는 고유의 코드가 있다. 광고의 코드는 영화의 코드와 비슷하지만 근원적으로 다르다. 회화와 영화의 관계에서도 각각의 코드는 접점보다는 차이점이 많다. 미미하고 돌발적이지만 이 서로 다른 코드의 접점이 만나 삼투압이 일어나듯이, 서로에게 침투하여 돌연변이를 만들어 낸다.

우리가 「셜리에 관한 모든 것」을 보고 놀란 것은 이 서로 다른 코드들이 만났을 때 부딪치며 자아낸 생경함 탓이다. 하지만 이 생경함 속에는 접점이 서로 포개질 수 있다는 가능성도 존재한다. 에드워드 호퍼의 그림만 봐서는 몰랐던 것들과 보이지 않았던 것들이 영화를 통해 드러나는 순간이 있었다. 광고도 어쩌면 이런 역할을 할 수 있지 않을까. 대부분의 사람에게 호퍼는 아직은 낯선 화가다. 그림을 좋아하는 이들에게는 꽤 알려졌지만, 부드럽고 화사한 것에 끌리며 인상주의의 한 측면만 보려는 대다수 평범한 한국인에게 호퍼의 그림은 별로 마음에 안 들 수 있다. 외롭고 허전하며 때론 어둡고 파탄과 종말의 예감까지 암시하기 때문이다.

이제 <쓱> 광고를 보면서 여러 사람이 영화도 다시 보고 영화가 재해석한 호퍼의 그림도 만날 것이다. 이렇게 광고는 물건만 파는 역할만 하는 게 아니라 의도하지는 않았지만 교육적 효과까지 거둔다. 회화, 영화, 광고는 원래부터 서로 만나게 되어 있었다. 흔히 문화와 이미지의 시대라고 하는 21세기는 잠재적 상태에 있던 서로 다른 콘텐츠의 접점이 보다 본격적이고 구체적으로 만나는 시대이며, 그래서 서로 섞이고 거꾸로 흐르면서 팝 아트에서 보듯이 광고가 미술에 새로운 코드를 제공하거나 영향을 주고받는 시대이다.

얼마 전, 신문에 <현대차, 세계적인 영화감독과 슈퍼볼 광고 만든다>는 기사가 난 적이 있다. 슈퍼볼 광고는 초당 광고비가 무려 1억 5천만 원이 넘는 엄청난 프로젝트인데, 이런 광고를 영화감독들이 맡는다고 한다. 이 사례는 광고와 영화의 접점이 어디에 있는지를 일러 주는 좋은 경우다. 영화 「진주 귀걸이를 한 소녀」Girl With A Pearl Earring(2003)의 피터 웨버처럼, 많은 광고 감독이 영화를 만든다. 다만, 영상 산업이라는 문화 산업의 한 영역이 현재 전 세계를 지배하는 걸 놓치면 안 된다. 전 세계만 지배할까? 아니다. 영화감독들이 참가한 광고가 우리에게 일러 주는 건 자동차를 비롯한 산업과 영화, 광고, 스포츠 이벤트 등 다른 영역들 간에 존재하는 무수한 접점들이다. 대형 전광판, 컬러풀하고 박진감 넘치는 광고와 경기 그리고 함성들……..

고대 로마 시대에 칼과 방패를 든 글레디에이터가 갑옷을 입은 채 등장했다면, 이제 21세기 글레디에이터는 머리에 멋진 투구를 쓰고 어깨에는 보호 장구를 잔뜩 집어넣고 경기장에 들어서서 포레스트 검프처럼 열심히 달린다. 프리킥 타임이나 하프 타임에는 현대차의 제네시스가 등장해 부자들의 마음을 설레게 할 것이다. 자동차도 제작 단계가 아니라, 기획 단계에서부터 디자이너가 지휘를 한다. 디자인 안에 기술을 넣는다. 그 팔리지 않던 기아 차가 잘 팔리는 것을 보라. 디자인은 이제 광고에 등장할 멋지거나 혹은 아름다운 모델이 되어야만 하는 시대이다. 판매는 차의 아름다움과 멋이나 품격에서 나온다. 자동차는 남자의 본능을 자극하는 물건이다. 그래서 F1이나 르망 24시간, 파리 카타르 랠리 혹은 미국 사람들이 사족을 못 쓰는 인디애나폴리스 레이스가 있는 것이리라. 로마 시대의 전차 경주와 크게 다르지 않다. 달리다 죽는 것까지 똑같다. 예술과 산업, 영화와 광고, 인간의 본능과 그것을 충족시키는 문화적 방법들. 이 서로 다른 영역 간의 접점들을 보고 느끼고, 나아가 그렇게 하도록 교육하고 향유해야 21세기 한국이 조금 더 풍요로워진다.

역시 얼마 전에, 신문에서 우연히 <커피숍이야 공연장이야. 커피 전문점 영역 파괴 바람. 삼시세끼 해결, 예술 작품, 문화 공연 관람, 미팅, 비즈니스>라는 제하의 기사를 봤다. 이 기사는 다음과 같은 내용으로 끝난다. <커피점에 미술 작품을 전시해 커피와 작품 감상을 함께 즐길 수 있는 갤러리형 매장이 등장한 것도 이색적이다. 탐앤탐스는 문화 예술 프로젝트의 일환으로 갤러리탐 전시를 진행하고 있다. 서울 소재 블랙 매장 6곳과 탐스커버리 건대점을 갤러리형 카페로 재탄생시켜 신진 작가를 위한 전시 공간 제공은 물론 전시 준비부터 오픈식, 전시 기획 등 운영 전반을 맡아 책임진다. 투썸플레이스는 가로수길점을 리뉴얼오픈하고 아트 오브 투썸이라는 콘셉트의 복합 문화공간으로서의 매장을 운영하고 있다. 이곳은 화가로도 인정받고 있는 배우 하정우의 작품들로 꾸며져 있다. 서울대학교 내에 위치해 있는 할리스커피 크리에이터스 라운지는 120평 규모의 복합 예술 공간으로 서울대 음대와 미대 학생들이 직접 제작한 전시나 공연을 정기적으로 만나 볼 수 있다.> 사실 카페와 문화 예술의 만남은 아주 오래된 이야기이다. 이제야 한국에 적용된다는 것이 오히려 이상한 일이다. 카페라는 말을 낳은 파리만이 아니라 문학 카페, 철학 카페, 연극을 하는 카페 테아트르는 물론이고, 런던, 빈, 로마, 피렌체, 베를린, 마드리드 등 서구의 큰 도시들에는 문화와 예술이 접목된 카페들이 많다. 빨리 마시고 나가주기를 기다리는 업주나 점주

입장에서는 이런 외국 유명 카페의 사례들이 물정 모르는 이야기로만 들릴 수도 있다. 하지만 어쩔 것인가, 세상이 그런 방향으로 흘러가고 있는데.

미술은 이제 박물관이나 미술관의 전유물이 아니다. 카페도 전시장이 되고 음악 홀이 될 수 있다. 이런 인식의 변화에 왜 그토록 긴 세월이 걸렸을까? 이 긴 시간은 카페의 개념이 변하는 데 걸린 시간이 아니라 미술에 대한 관념이 변하는 데 걸린 시간이다. 먼저 변해야 할 것이 있는 법이다. 미술에 대한 생각이 변하지 않으면 아무리 카페 벽에다 작품을 걸어도 쳐다보지 않는다. 그저 장식일 뿐 그 이상이 아니다. 미술이 변한 것이다. 입고 다니는 옷에도, 먹는 요리에도 들고 다니는 가방에도 미술이 들어왔다. 멋진 차들이 홍수를 이루는 길거리 자체에도 미술이 들어와 퍼블릭 아트라는 이름으로 디자인 퍼스트를 외친다. 휴지통이 예뻐졌고 버스 승차장도 달라졌다. 이제 고흐와 모네 정도는 <또 고흐와 모네냐>라고 할 정도로 식상하지만 원작 없이 디스플레이 기기로 바로 전시하기도 한다. 터치하면 별이 빛나고, 터치하면 수련이 피어난다. 모두 LG나 삼성의 대형 UHD 모니터들이다. 미술이 변한다. 이젠 미술을 알아야 사는 시대가 온다. 이런 인식이 젊은 사람들을 중심으로 확산되고 있다. 그러나 교육 현장에서는 아직도 회화를 캔버스에 가두어 놓고 조각은 받침대 위에만 올려놓고 있다.

이 책, 『광고로 읽는 미술사』는 미술사가 아니다. 사례를 통해 미술과 광고의 접점을 조금 만져 봤을 뿐이다. 호퍼의 그림과 영화가 만나고, 그 접점을 눈여겨본 감성 깊은 한 광고쟁이가 그걸 통째로 광고에 갖다 썼다. 우리는 이 콘텐츠의 먹이 사슬 이야기를 이제 막 시작했을 뿐이다. 곧 다른 이야기가 이어질 예정이다.

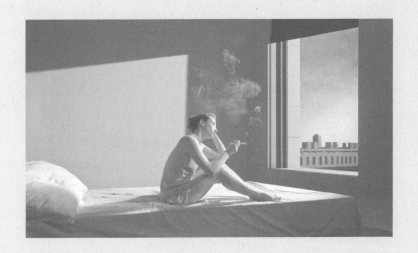

# 광고로 읽는
# 미술사

**지은이** 정장진  **발행인** 홍유진  **발행처** 미메시스

**주소** 경기도 파주시 문발로 253 파주출판도시  **대표전화** 031-955-4000

**팩스** 031-955-4004  **홈페이지** www.mimesisart.co.kr  **e-mail** webmaster@openbooks.co.kr

Copyright (C) 정장진, 2016, Printed in Korea.  **ISBN** 979-11-5535-085-0 03600

**발행일** 2016년 3월 20일 초판 1쇄  2019년 6월 10일 초판 6쇄

이 도서의 국립중앙도서관 출판시도서목록(CIP)은 e-CIP 홈페이지(http://www.nl.go.kr)에서
이용하실 수 있습니다.(CIP 제어번호: CIP2016006357)

이 책은 실로 꿰매어 제본하는 정통적인 사철 방식으로 만들어졌습니다.
사철 방식으로 제본된 책은 오랫동안 보관해도 손상되지 않습니다.

**미메시스는 열린책들의 예술서 전문 브랜드입니다.**